演員

An Actor
Prepares

表演藝術系列

自我修養

Sergvich Stanislavski
史旦尼斯拉夫斯基／著

話劇、電影藝術家
鄭君里、章　泯／合譯

李行工作室／主編

作者寫作本書時留影

鄭君里先生：

　　我非常高興地展讀了你的信，並將你的信轉給我們劇場同志們傳閱。我們很愉快地得知康斯旦丁‧塞爾格耶維奇‧史旦尼斯拉夫斯基的『體系』，對於藝術劇場的創造及其學派具有如許重大意義的體系，在中國演員們中間也獲得廣泛的公認和推重。

　　可惜，康斯旦丁‧塞爾格耶維奇‧史旦尼斯拉夫斯基不及親自完成他所計劃的全部著作，它的第一部就是『演員自我修養』一書。然而在他的文學遺產裏，在演員舞台有機的生活『體系』方面，却顯示出今後作品最珍貴的片斷。史旦尼斯拉夫斯基和聶米洛維奇‧丹欽柯文學遺產出版專門委員會準備出版藝術劇場奠基者的著作集。一俟這種著作集問世，你可以請蘇聯對外文化協會把這些材料寄給你。但是，必須預先告訴你上述著作集的出版，需要巨大而長期的科學研究工作，因而也就需要相當的時間。因此現在很難說出著作集出版的確期。

　　請允許最後感謝你對藝術劇場活動著作及其奠基者的關懷與興趣，同時由衷地祝你在創造工作中的成功。

　　你惠贈的書，我已轉交我們的劇場博物館，以便珍藏。衷心地感謝你。

<div style="text-align:right">

蘇聯莫斯科藝術學院劇場場長

蘇聯人民藝人，斯太林獎金得獎者

I. M. 莫斯克文

一九四四年二月十日

莫　斯　科

</div>

Г-ну Чжен Цзюнь-Ли.
========================

 Я с большим удовольствием прочитал Ваше письмо и ознакомил с ним моих товарищей по театру. Нам очень приятно было узнать, что "система" Константина Сергеевича Станиславского, имеющая столь важное значение для творчества Художественного театра и для его школы, пользуется широким признанием и по достоинству оценена среди китайских актеров.

 К сожалению, Константин Сергеевич Станиславский не успел лично завершить весь задуманный им труд, первой частью которого была книга "Работа актера над собой". Однако, в его литературном наследстве имеются ценнейшие фрагменты дальнейших трудов по "системе" органической жизни актера на сцене. Специальная комиссия по изданию литературного наследства Станиславского и Немировича-Данченко подготовляет к печати собрание сочинений основателей Художественного театра. Вам следует обратиться в ВОКС с просьбой переслать Вам эти материалы по выходе их в свет. Но нужно заранее сказать Вам, что это издание требует большой и длительной научно-исследовательской работы, а, следовательно, и времени. Поэтому сейчас пока еще трудно сказать что нибудь определенное о сроках его осуществления.

 Позвольте в заключение поблагодарить Вас за внимание и интерес к деятельности Художественного Театра и его основателей, а также от души пожелать Вам успеха в Вашей творческой работе.

 Книги, присланные Вами, я передал в Музей нашего театра, для хранения. Сердечно Вас за них благодарю.

ДИРЕКТОР МХАТ СССР им. ГОРЬКОГО,
НАРОДНЫЙ АРТИСТ СОЮЗА ССР,
ЛАУРЕАТ СТАЛИНСКОЙ ПРЕМИИ
/И.М.Москвин/

10 февраля 1944 года.
Москва.

總序

跨世代的奇蹟追尋

演劇是一件偉大的奇蹟！自有戲劇以來，所有的演員莫不努力地突破己身的條件限制，希望在舞台上創造出飽滿、動人的角色形象而達於「至善」、「永恆」這兩種亙古不朽的境界；而觀眾也因而得以超脫生活的瑣碎苦難，而有善美的藝術感受和生命的體認感悟。就因為這奇蹟般的演劇，才值得所有的演員把他們的一生都奉獻給他。

西方戲劇自清季傳來中國，歷經文明新戲、學生演劇、早期話劇的形成與發展，一九二○年代的現代戲劇已然蓬勃開展。非職業演劇「愛美劇」的推動、北京人藝劇專（一九二二）、北京藝專戲劇系（一九二五）的相繼成立，洪深、余上沅、趙太侔、熊佛西、陳志策、唐槐秋、田漢、沈西苓等陸續自美、歐、日學習現代戲劇歸國，並將新的觀念引入及樹立新的藝術標準，凡此皆是當時藝術導向的話劇在初生、發展階段的現象。

畢竟現代戲劇在中國是遲到的，面對強大固著的戲曲藝術審美習慣、話劇／電影界對於表演人才的需求日益殷切，以及因應抗戰時局話劇隊伍急遽發展的需要，國外系統化表演方法的譯介成為彼時表演人才養成的必要策略。一九三○年代，史旦尼斯拉夫斯基表演體系即是在這樣的背景下被引入中國並造成深遠影響。

上海南國藝術學院戲劇科、南國社出身的話劇、電影藝術家鄭君里（一九一一至一九六九）即是最早譯介史氏體系的人之一。他在一九二八年進入南國藝術學院習藝後，即不斷地探索話劇表演的規律性與突破的可

能，在苦悶於激情與理性兩種不同的舞台效果矛盾中，他開始尋求學理的啓發，一九三七年翻譯出版的《演技六講》一書即是他當時的具體成果。

《演技六講》的作者波列斯拉夫斯基是波蘭人，他曾在莫斯科藝術劇院當過演員及導演，該書通過一位導演與表演初學者的教／學對話形式，分別闡述注意力集中、情緒的記憶、戲劇的動作、性格化、觀察及節奏等六個基本概念，是史氏表演體系的濃縮結晶。透過該書的翻譯，以及與自身表演經驗的印證，鄭君里努力的方向似乎更明確了，這一個謙虛爲角色、觀眾服務的僕人——演員，曾說：「也許我要失敗的。但，即使我垮下來，我還願做人家的踏腳石。」（《角色的誕生》後記）後來，他不但沒有失敗，反而更加勤奮地在藝術創作之外進行大量的翻譯著述，眞正爲之後的表演愛好者及話劇同業打下堅實、可與之同行的基石。

一九三六年鄭君里受友人贈之史氏的《演員自我修養》英譯本，隨即展開翻譯工作，一九三七年春天已譯出第一、二章，並以〈一個演員的手記〉爲題刊登於上海《大公報》上，可惜後續的翻譯因抗戰阻斷。抗戰期間，鄭君里先是忙於走闖南北的抗敵演劇隊的領導行政事務，大時代的戰火中他並未或忘未竟之業，「眼看著對表演一天比一天生疏，便愈不敢碰他；愈是怕他，愈是想瞭解他。就這樣，我在一九三九年去內蒙的旅途中，白天掛在卡車頂上跨過戈壁與黃河，而晚上就伏在雞毛店的的土坑上翻譯著《演員自我修養》。」（《角色的誕生》後記）與此同時，譯介蘇聯史旦尼斯拉夫斯基、丹欽科、梅耶赫德、瓦赫坦戈夫的論文也透過《新演劇》、《劇場藝術》、《戲劇春秋》、《戲劇月報》和《中蘇文化》等刊物引介給中國讀者；另外，甫從英國留學歸國的黃佐臨、金韵之（丹尼）夫婦亦受邀至重慶的國立劇校任教，丹尼亦開始在這所學校介紹了史氏的表演體系。

經過了多番波折，鄭君里曾就讀北京藝專戲劇系第一屆畢業生、上海業餘劇人協會同仁的章泯（一九〇六至一九七五）合譯完成的《演員自我修養》，終於在一九四三年由上海新知書局出版，體驗派的史氏表演體

系至此正式完整地爲話劇人所知、所學及發酵影響。而在此前一年，鄭君里在四川參與了與話劇同仁一次爲期四十餘天的座談會上，人家有系統地交換工作經驗，也促發他構思撰寫一本結合史氏體系與中國話劇經驗，更適合中國人閱讀與接受的表演專著，這本書，就是他在一九四八年出版的《角色的誕生》。

這本書看得出鄭君里如何地在史氏表演體系的基礎上，結合自身的演劇、閱讀經驗，以及對表演的理解會並進而化用的用心，全書分演員與角色、演員如何準備角色、演員如何排演角色、演員如何演出角色等四章，完全地爲表演愛好者的舞台實踐設想，實用工具書／啓蒙書的色彩明顯。中國話劇、電影先驅洪深（一八九四至一九五五）在該書的序中將其寫作脈絡分析得準確：

中國的舊說法，「大匠能與人規矩，不能使人巧」；這個「怎樣」（按：指演員如何體現角色）是祇可「意會」而不能「言傳」的。但是史旦尼斯拉夫斯基記錄了自己的以及別人的工作經驗，勇敢地努力於「言傳」這個「怎樣」。鄭君里也記錄了別人的以及自己的工作經驗，也勇敢地努力於「言傳」這個「怎樣」。我以爲後者受前者的影響頗大，後者也是前者的延長。如果鄭君里不翻譯《演員自我修養》，也許他不會想到，甚至寫不出他的《角色的誕生》；但後書確有它自己的貢獻，有很多話確是未經前書道出的。

從青年鄭君里翻譯《演技六講》、《演員自我修養》，再到撰述《角色的誕生》這一段追尋表演奇蹟的歷程看來，那是一個在話劇初興但又環境艱苦的年代，一個醉心於戲劇藝術並熱情奉獻的青年，在史氏表演體系的啓蒙與滿足中，找到並堅定了他的表演方向及藝術追求。

在李行導演熱情的促成下，這三本書即將在台灣由「秀威」複刻出版。我先睹為快認真地看了這三本書，在閱讀的過程中，我清楚地感受到史氏表演體系雋永的奇蹟，以及何以鄭君里致力於相關譯述以為追隨的感動。我深信這跨世代表演奇蹟追尋的成果，不僅僅是珍貴的表演文獻而已，他更是能在當代持續給予熱愛表演的青年朋友的「師友」，有其相伴，雖苦猶樂的表演之路就不寂寞了。

二〇一三年春　於中國文化大學戲劇系

徐亞湘

再次認識史旦尼斯拉夫斯基體系

史旦尼斯拉夫斯基體系於二十世紀初葉在俄國逐步成形，時至今日已經是個「百年老店」。該體系曾被譽為孕育世界各地寫實演劇的重要養分，培育眾多美國好萊塢演員的方法演技，是該體系影響西方國家的重要例子；而中國大陸北京人藝的劇場藝術成就，則是該體系影響東方國家的鮮明範例。

史旦尼斯拉夫斯基是位演員、導演、戲劇教師。一九三二年他曾與丹欽科共同討論戲劇學校的創辦問題，於三十年代他陸續寫下關於這些問題討論的手稿，從他所寫的《有關戲劇學校教學計畫的札記》文中，可以看出他對培養演員課程規劃的雛型。其中的要項如下：一、經由史旦尼斯拉夫斯基體系循序漸進的元素練習，讓演員掌握表演技巧與方法，並輔以心理學與性格學的知識。二、透過身體的鍛鍊，如體操、劍術、角力、輕捷武術、雜技、舞蹈等，完成個人形體缺陷的改善，並培養身體的能力。三、訓練演員的呼吸、發聲、歌唱、吐詞、正音、重音與方言等聲音語言的基礎能力。四、培養演員的文學素養，進一步學習語法、邏輯的和情緒的語調，要求演員把握語言的表現力。五、鼓勵演員學習其它類型的藝術領域，如音樂、繪畫，並要求上劇院看戲、看畫展、參加音樂會與參觀博物館等。六、加上化妝課、各時代禮儀課、舞台形體動作技術課、舞台器械基礎課等附加課程。

從前述我們可以看出史旦尼斯拉夫斯基的課程設計，是以史氏體系的表演元素為內在訓練的主軸，並要求演員在身體、聲音、語言各項外部能力的提升，再輔以相關人文藝術涵養及技術課程。史旦尼斯拉夫斯基對培

養演員的教學規劃，可說已經俱備相當全面的架構，時至今日，仍是當代許多戲劇學校培養演員所共同依循的準則。而其所著的《演員自我修養》一書，正是該表演體系各項演員內在元素的重要表述。在這裡有個對讀者於閱讀時的提醒參考，史氏著作的中文翻譯中常見到的「動作」一詞，或許可替換成「行動」來思考；因為相較於「動作」，「行動」似乎更能表達出一系列內在心理與外部動作的綜合過程。

事實上，史旦尼斯拉夫斯基從不認為他的體系建立，是一項嶄新的、前所未有的創造。他一再說明，他是為了整理歸納表演創作的共同規律，好讓演員能回到創作靈感的自然天性中。確實，人在生活中本能地因應各種情境因素的交織變化，而不斷地改變著持續性的日常行動；而當演員在劇作家與導演所規範的情境下、在被觀眾注視的條件下，必須在舞台上完成人物行動如同日常行動般的自在，想要掌握這樣的「舞台行動」就得重新學習，並得再次深入認識人在天性引導下的行動本質。史氏體系中的「行動方法」，強調通過有意識的心理技巧以達下意識天性的自由創造，這正是其核心價值，這也使得史氏體系具備教學特性的不凡價值。史氏體系的教學價值，正在於其系統地整理了有意識的心理技巧、可供分析執行的形體行動，這種對於心理技巧與形體行動相互刺激影響的方法整理，令表演學者可循序漸進地掌握。尤其，體系強調通過行動引發並鞏固情感的真實，並以內在真實體驗為重要目標，可以說是前無古人的創見。

史氏體系發展百年以來，經常被規範為寫實演劇的經典(系統（如北京人藝的劇場表現），在電影產生後又被稱為影劇表演的最佳運用（如美國好萊塢的方法演技）。到了二十一世紀的今日，不少中外戲劇學者開始擺脫僅以寫實演劇技巧的觀點來看待史氏體系，他們以演員演出時的覺察力、注意力、想像力，論及呼應身心靈整合所需具備的內觀、專注、鬆沉，進而提出《演員自我修養》書中「靈感」創意狀態的新解，這一觀點頗值得讀者們繼續延伸思考。「史氏體系」做為統整演員藝術的開端，影響了二十世紀劇場各項重要的表導演論

述；演員本身同時身為作者、工具、材料與作品，其工作涉及個人身心靈的各項開發；無論從認識劇場思潮或對「人」的開發提升而言，史氏體系皆有著重要的參考價值。

史旦尼斯拉夫斯基曾對後人提出運用體系的忠告：「沒有什麼能比為『體系』而『體系』更加愚蠢，對藝術更加有害的了。不能把體系當成目的，不能變手段為實質。這樣做法本身就是最大的虛假。」的確，把史氏體系不經個人消化而僵化運用，就如同給演員上了枷鎖。該體系是演員的幫手和良策，它絕不能成為演員唯一的主人；史旦尼斯拉夫斯基除了強調體系的必要性之外，他同時極度看重演員個人對體系的融會理解。若是演員因為體系而侷限了自己，這絕非他想經由體系來幫助演員的本意。相同的，史旦尼斯拉夫斯基提供了我們值得借鏡的教學方案，而當我們在了解他是如何構築戲劇學校藍圖、並思考如何將之應用到當代的劇場藝術教育中時，史旦尼斯拉夫斯基以上的這些警語同樣值得思索。

以台灣而言，由於受到過去半個多世紀前政治局勢的影響，學院中過去的演員訓練，多半於七十、八十年代後經由美國方法演技的學習，間接地認識史旦尼斯拉夫斯基及其體系。今日《演員自我修養》得以在台出版，可讓戲劇學子與表演愛好者再次好好地認識史氏體系，本人身為劇場工作者與戲劇教師，在此對促成此書出版的諸位先進與出版單位，表達由衷的感佩與歡喜。最末，想提醒各位讀者在閱讀之餘，表演工作最重要的仍是實踐！若能經由閱讀、思考、實踐、體悟多次往返檢視，這才能夠發揮史氏體系之於你（身為演員）的最大價值。

一○一二秋寫於台北藝術大學劇場藝術創作研究所

朱宏章

目錄

莫斯科國立文藝出版局序

讀者將在本書中初次找到其充份說明的「史旦尼斯拉夫斯基體系」是在許多年間形成了的。史旦

尼斯拉夫斯基個人的創作研究還在組織莫斯科藝術劇場之前就在形成演員現實主義表演方法的方面進行了……這是後來創立「體系」的一種研究。這種令人注目的過程，史旦尼斯拉夫斯基本人在其真誠的

著作「我的藝術生活」中已述說得夠詳盡了。史旦尼斯拉夫斯基所創立的莫斯科藝術劇場，在他看來，已變成一個實驗室，一個最寶貴的創作根據地，在這根據地的條件下，初次在演劇發展史上形成了演員

訓練與演員創作的「體系」。而且建立在現實主義方法的強固基礎之上的「體系」，將使這根據地成為我們社會主義演劇特別寶貴的根據地，將給這根據地一種永不衰頹的力量，這都是非常自然的事。

還在一九〇七年的時候，「體系」就得到了第一個文獻：在「俄羅斯藝人」雜誌上貢獻了一段史旦尼斯拉夫斯基手稿的摘錄，雜誌編輯部說，在這手稿中，曾詳細地研究了演員的創作問題。此後數年，又披露許多史旦尼斯拉夫斯基的文獻。其中最重要的文獻是劃入蘇維埃時代的。這就是一九二一年在「演劇文化」雜誌上貢獻的「論手工業」一文（適當地說，這篇論文對於蘇維埃演劇發展的重要性，到現在還沒有用應有的方法評價過哩），隨即一九二二年一又貢獻了「我的藝術生活」。但只有現在，在利用這新著作時，我們才有可能來充份地、在「體系」之創立者的說明中研究「史旦尼斯拉夫斯基體系」。

這樣說來，「史旦尼斯拉夫斯基體系」有它自己的，可惜還不是一部已寫成的歷史，這也不懂是一

部「體系」的成長史，而且是一部寫了「體系」，並在其外圍所作的殘酷熱烈的鬥爭史，一部其有偉大的歷史意義與原則意義的歷史。回想一下如下的事實也不會是多餘的：這個「體系」在它實施的時候，甚至在莫斯科藝術劇場的演員與工作者中間也會遭到了一部份同人的破壞（關於這件事情，莫斯科藝術劇場的兩位創辦人與領導者——史旦尼斯拉夫斯基在「我的藝術生活」一書中，聶米洛維契—丹欽柯在其「回憶錄」一書中都提到的）。時間進展了——「史旦尼斯拉夫斯基體系」就發展起來了，充實起來了：「體系」的生命開始於貴族資產階級俄羅斯的帝國主義時代而成熟於蘇聯的社會主義時代。

史旦尼斯拉夫斯基應當完成巨大的，真正革命的工作。必須克服演員創作方面的停滯不進與保守主義．著名的「刻版法」，必須與神祕主義，唯美主義，形式主義作戰，革命前貴族資產階級的演劇是在這些標幟之下發展了的，必須在現實主義被宣告寫最壞的不祥之物的時代，在梅特林克成了頹廢化戲劇家之最高權威的時代，在現實的認識被藝術家用主觀主義與充份的武斷主義替代的時代保持現實主義原則的純潔與神聖。但所提出的崇高目的：保存，接受和發展十九世紀古典現實主義的傳統——已一貫地，並迅速地實現了。已完成任務的偉大之處在於指出另一件事情，即無論是演劇發展史——俄羅斯的與西歐的，——無論是心理學，在演員訓練與演員創作工作方面都沒有產生一種完整的與完成的東西。有些個別的，而且往往是很重要的，特別是在十九世紀俄羅斯戲劇大師創作方面的要素已被發現了（讓我們回憶一下偉大的史赤普庚吧！），但它們並沒有產生出「體系」來——「體系」必須從頭興起。史旦尼斯拉夫斯基在這方面是一個不折不扣的先鋒隊員。

史旦尼斯拉夫斯基與其理論，以及實際地實現了他思想的莫斯科藝術劇場都遭到了腐化的貴族資產

階級戲劇「思想家」與實行家的破壞。大家用盡一切方法來冷待莫斯科藝術劇場與史旦尼斯拉夫斯基。

他們造謠說莫斯科藝術劇場是自然主義的，證史旦尼斯拉夫斯基的導演的強制是破壞演員的「自由」靈魂的，甚至出現了「史旦尼斯拉夫斯基學說」一術語，用以表示自然主義法則的各種「重」「罪」。大家宣稱莫斯科藝術劇場與史旦尼斯拉夫斯基是梅當良涅茨派與他們的總導演克洛涅克的平凡學生。莫斯科藝術劇場與史旦尼斯拉夫斯基的真正重要性被大家用靈方法貶低着。然而史旦尼斯拉夫斯基與其所領導的劇場在民主主義知識份子與勞動人民之中是非常火衆的被熱烈愛好的，他們是感到史旦尼斯拉夫斯基方法的全部力量與其接近人民的。

在偉大的十月社會主義革命以後，史旦尼斯拉夫斯基在自己的工作方面獲得了創作的各種機會與廣大的支援。他獲得了全體人民的公認。誠然，有些「革新者」——形式主義者，俗稱識時務者，他們是努力將義落的資產階級藝術的可憐方法添染上薔薇色的，並將這種把戲宣稱寫大革命藝術的，都企圖使「史旦尼斯拉夫斯基體系」失去信用，給它黏上了唯心論的標簽。這好像只有他們自己是「可信的」。

事實推翻了這些可憐的企圖與最喧囂的「創造者」。「史旦尼斯拉夫斯基體系」已成了全蘇維埃劇場的演員訓練與創作的基礎了。

這不是偶然的。「史旦尼斯拉夫斯基體系」正在號名眞實的，深刻的，最完全的現實主義創作。它沒有讓給形式主義的詭計，自然主義的白癡模擬，玩票，手藝，皮相。在爭取社會主義的鬥爭中，「史旦尼斯拉夫斯基體系」有着最重要的積極意義的。同時，它給演員開放着非常廣大的前途與機會，給創作研究，給現實主義範疇內的各種創作傾向展開着豐富的遠景。「體系」在任何場合，不必

定與任何種創作派別或作風，即使是在其內部創立了體系的莫斯科藝術劇場的作風的外貌有聯繫的。

「史旦尼斯拉夫斯基體系」的意義與內容比莫斯科藝術劇場的經驗更寫廣泛，比「史赤普庚之家」——小劇場，這個現實主義傳統的另一寶庫的經驗更寫廣泛。「史旦尼斯拉夫斯基體系」號召前進，號召作不斷的自我修養，不屈不撓的進步。史旦尼斯拉夫斯基這本新著作的讀者必須好好地記住他的說話：「我在自己書中所寫的東西不是關係於個別的時代與該時代的人們的，而是關係於一切有藝術傾向者，一切民族與一切時代的有機自然的」。

「史旦尼斯拉夫斯基體系」在現正出版的這部書裏是當作「體驗」的體系來闡明的。它要求有效的，積極的與充滿了情感與情緒的創作。它要求演員的不僅是被創造形像的一切行寫與情感的表現與表示，——不，這對於「體系」是要求得不多的：演員應當實際地再現這些適當的情感"情緒與角色的精神動作，演員應當在舞台上體驗出來。史旦尼斯拉夫斯基在本書裏，依照各個要素，一步步地探索演員怎樣準備這種創作——「體驗」，怎樣在舞台上達到足以保證在表演過程中有真摯深刻「體驗」的創作能力。因之在書中有意識地強調了情緒方面的創作。因之，「下意識」這部門偏重到這樣重要的地位。

莫讓這種事情使讀者滑混吧。我們很知道號名無意識創作，在蘇維埃演劇史上會由敵對的，反現實主義的"唯心論的藝術理論擁護者造成的。「演員自我修養」這本書中的潛意識與這些「理論」是絲毫沒有共通之處的。每一個讀者，即使在作瀏覽的時候，也會看出意識是完全一貫地起着主導作用的。「體系」要求仔細地研究生活與環境，被表現的人物的生活樣式，要求在提出創作任務的時候，作非常注意的、細心的分析，要求繼續不斷的控制演員的一切動作。

書中「下意識」這個術語包括很廣的現象範圍，比了習慣地置於這個概念中的更爲廣泛。「下意識」，首先表示自然的，有機的創作過程，在這過程中，演員一切精神肉體方面的自然，都自由地，彼此不亂地與充份地活動着，而且書中「下意識」一語常可代之以「自然的」，「有機的」等語。再者，「下意識」是和情緒方面的創作有關的。這樣說來，書中「下意識」這一術語不是適當於無意識的，直覺的，自然力的創作的。相反地，指出在創作過程中，在演員精神生活的各部門，各現象之間不能有清楚的界限，精神是統一的。在論肉體動作一章中，關於精神狀態與寫執行角色的舞台任務而選擇和分共的簡單肉體動作有關這一點，讀者將得到一個明白與實際的觀念。

雖然，必須注意書中沒有充份地強調創作過程中意識與下意識契機的統一，沒有充份地強調整個創作過程範圍內意識的創造作用。書中個別地方，意識與下意識的相互關係已被公式化到可能造成這樣的印象，即在它們之間存在着不可超越的界限，在演員創作工作的某些重要契機中缺乏意識的積極作用。

我們以寫創作科學的最新成就與蘇維埃演劇的實踐，可把書中幾個地方稍稍不同地公式化的。情緒方面的創作常只與「下意識」有關這一點也是不能同意的。深刻的，尖銳的思想會刺戰起強烈的情緒。情緒的表現將由明顯的情緒色彩伴同着。

這是毫無疑義的，本書的基本思想。本書的見解決不會減低意識在創作過程中的作用，而這種下意識的肥大病，在個別場合，顯然當作有意識地強調情感與情緒方面的創作闡明的，因爲過份合理與理性論傾向對於「體驗」的演員是有害的，因爲史坦尼斯拉夫斯基理解中的「體驗」意義還沒被眞正的方法評價過哩。

「體驗」，好像它在本書中所闡述的那樣，假使演員一貫地向它努力的話，就會不可避免地使它達到最深刻的，有血肉的，正確的與真實的現實主義的。「體驗」的最大價值就在這裏。「體驗」的演員應該非常詳細地研究被表現人物的生活，劇本，作者的創作，創作這劇本的環境等等。

演員應當經常地訴之於，如果可以這樣說的話，最初的出處，現實本身。「體驗」的演員，因之將成寫一個獨立的現實主義藝術家，他將以其創作去充實與激勵觀眾。「體驗」的演員應當有系統地，從各方面來作自我修養，而他的創作，將因之常被視為一種高度的技巧，將成寫真正的藝術。

在舞台上演戲時必需要「體驗」這個卓越的，成寫「史旦尼斯拉夫斯基體系」之鑰匙的論題是偉大藝人豐富的與多方面的活動之總結，是精細地研究了俄羅斯與西歐舞台上的名家創作之總結。這是全面的演劇發展之歷史總結。「史旦尼斯拉夫斯基體系」正把演劇提到新的，最高的階段。有了「體系」之後，就不容許在舞台上再從事家庭工業與手藝工業了。演員創作已建立起強固的基礎了。演員創作與演員訓練的科學基礎已經奠定了。這一點，從前的許多偉大演員都幻想過了。他們的幻想，史旦尼斯拉夫斯基把它實現了。好像，史旦尼斯基因寫感到自己的繼承性，就不顧本書是美文學的形式，仍引用着史赤普虚，薩爾維尼，柯克林的說明。

在第三章──「假定」與「規定的情境」裏──也引用了普式庚在其「論人民戲劇兼論Ｍ・Ｐ・包哥廷的『瑪爾法・朴薩得尼茲』」（包哥廷是舊俄的歷史家與時論家──譯註）一文中的名言：「在規定的情境下情緒的純真，情感的逼真──這就是我們的智慧所要求於劇作家的東西」。真正的現實主義這個卓越的論題，在本書中文在另一個鏡頭裏加以說明的。「熱情的真實」與「感情的像真」是當作演員

表演時要求真實情感闡明的，而不是當作情感的模造，當作胡亂的表演闡明的，這就轉到「體驗」的鏡頭，轉到創作心理學的範疇了。

　　×　　×　　×

本書的術語，正如史旦尼斯拉夫斯基在自序中所預先聲明的，是從實踐中規定和產生的。本出版局認為必須不可侵犯地保留全部術語，因為在還正在形成科學的創作心理學方面，難於提出正確的，完全科學的定義與術語，而且所採用的術語對於「體系」的著作者與創造者是有組織的——它是在「體系」的創造過程與使用過程中實際地產生的。

　　×　　×　　×

讀者將在書中找到一個定義，這是在書中常見到的：「人的精神生活」，它在我們的耳朵聽來是不習慣的，好像其中有什麼在我們看來是深奧的，不了解的，也許對於我們今日的觀念是不相干的東西。其實它包括着十分地具體的與真實的現象：「人的精神生活」——這就是人的內在的，心理學的世界，就是把它在角色的生活中形像化的任務，這對於演員是一個最重要的與最困難的任務。在演員實踐時，常用「人的精神生活」這幾個字來規定這些心理學的現象，這樣就把它用進「體系」中去了。

　　×　　×　　×

本書將懷着最大的興趣來誦讀的，無補地，不僅是戲劇家。在我國，藝術是與人民接近的，而最光榮的藝術代表之一——蘇聯人民藝術家，受獎者康史旦丁·塞爾基維奇·史旦尼斯拉夫斯基——的名字是許多許多人所寶貴的，

自序

一

我想寫一部巨大的，卷數很多的，論演員技術的著作（所謂「史旦尼斯拉夫斯基體系」）。

已經出版的「我的藝術生活」一書就是作為這部著作之引子的第一卷。

本書，論「體驗」創作過程中的「自我修養」，是第二卷。

最近我正着手編纂第三卷，在這一卷裏將論及「形像化」創作過程中的「自我修養」。

第四卷論述「角色的扮演」。

同時，與本書一起，我應當出版一本對本書有特殊幫助的，備有現被介紹的許多練習的問題集「訓練與練習」（Training and drill）。

現在我不做這個工作是因寫不欲脫離我這巨大著作的基本路線，我認為這種基本路線是更為本質的與更為迫切的。

只要「體系」的主要原則被傳達出後，我使着手編製附帶的問題集。

二

本書，以及此後各書，都談不到科學性。它們的目的專門是實驗的。它們企圖把一個演員，也是導

演，也是教師的長期經驗所教會我的東西傳達出來。

三

我在本書中應用的術語，並不是由我發明的，而是從實踐中，從學生和初學演員處取來的。他們在工作本身裏，用口頭稱呼規定了自己的創作感覺。他們的術語的可貴，就因爲它是初學者所接近的與理解的。

你們別打算在術語中找尋科學的根源。我們有自己的戲劇辭典，自己的演員隱語，這種隱語是生活本身製造出來的。誠然，我們也應用着科學字句，例如：「下意識」，「直覺」，但它們並不是在哲學意義方面，而是在最簡單的、日常的意義方面被我們使用的。舞台創作部門被科學所輕視，這一部門沒被研究過，沒給我們以實際事務所必要的用語，這都不是我們的過失。我們只有靠自己的，所謂家常的方法來說出這種環境。

四

「體系」所研究的主要課題之一是有機自然與其下意識之創作的自然刺戟。關於這一點，在本書最後一章，即第十六章中將論到。對本書的這一部份必須加以特別的注意，因爲創作與整個「體系」的眞髓就在這一部份裏。

演員自我修養　26

論述藝術，必須說得和寫得簡單而明白。難解的文字會嚇退學生。難解的文字刺戟腦子而不刺戟心・因之在創作時，人的智力會壓迫演員的情緒與情緒的下意識，而這潛意識在我們的藝術方面是具有重要作用的。

五

但把複雜的創作過程說得和寫得「簡單」是困難的。文字對於傳達難於捉摸的潛意識感覺是太具體而笨拙的。

這情形迫得我爲本書尋找特種的形式，以幫助讀者感覺出書中所說的東西。我打算用學生在實習與練習時的實例和課業筆記的方法來達到這個目的。

假使我的方法成功，那麼書中的文字就由讀者本人的感覺而復活起來，那時我將可能用它們來解釋我們創作工作的本質與技術心理學的原則。

六

在本書中我所說的戲劇學校，在本書中活動的人物，事實上都是不存在的。

所謂「史且尼斯拉夫斯基體系」的著作早就開始了。起初我寫下我的記錄，並非爲了出版，而是爲了自己去幫助我們的藝術與其技術心理學方面所作的研究的。我寫描寫而須用的人物，話語，例子，自然都取自那時的，遠在戰前的（一九○七──一九一四）。

這樣不知不覺地，一年一年地積聚了龐大的「體系」材料。現在用這種材料編成了本書。

要改動書中的人物是費時而困難的。把採自往日的例子，個別的話語，與蘇維埃新人的生活樣式，性格配合起來是更加困難的。本當改動例子和尋找別的話語。這更是費時而困難的。但我在自己書中所論到的，不是關係於個別的時代與該時代的人們的，而是關係於一切有藝術傾向者，一切民族與一切時代的有機自然的。

我所認為重要的這種或那種思想之屢屢重述是有意地做的。

然而讀者會原諒我這種執拗的。

七

最後，向那些以忠告、指示、材料等或多或少地幫助我這書工作的人感謝，我認為是我的愉快的義務。

在「我的藝術生活」一書裏，我曾說過在我的演員生活中起過作用的有我的第一批教師們：H‧N‧菲道托夫與A‧F‧菲道托娃（夫婦——譯註），N‧M‧密德維傑娃，F‧P‧慶米薩爾什夫斯基，他們是最初教我接近藝術的；還有莫斯科藝術劇場以聶米洛維契—丹欽柯為首的我的同志們，他們是在一般的工作中敎了我很多的與非常重要的東西的。我時常，特別是現在，在本書出版的時候，我是懷着由衷的感謝想到了他們，並想着他們的。

說到那些曾我實行所謂「體系」的，編製和發行本書的人時，我首先向我舞台事業中我的始終如一

的同伴與忠實的助手致謝。我在青年時代和他們一起開始我的演員工作，我在現在，在老年時代還是和他們一起繼續寫我的事業服務。我要提到蘇俄榮譽女藝人Z・S・梭柯洛娃與蘇俄榮譽藝人V・S・阿列克籤夫，他們曾幫我實行了所謂「體系」。

我懷着極大的感激與愛來紀念我已故的友人蘇列爾什茨基。他第一個承認我關於「體系」的初步經驗，他開始就幫助我研究「體系」，並幫助我實行「體系」，他還在我懷疑與熱情低落的時候鼓勵了我。

在實行「體系」和著作本書的時候，以我的名字命名的歌劇場的導演兼教師N・V・戴米道夫給了我很大的幫助。他曾給我以寶貴的指示，材料與例子；他曾對我說明了他對本書的批評，並指出了我所犯的錯誤。寫了這種幫助，我現在愉快地對他表示我的眞誠的感謝。

我由衷地感謝蘇俄榮譽藝人，莫斯科藝術劇場演員M・N・基得洛夫，因為他幫助我實行「體系」，並且因寫他在閱讀本書手稿時給了我指示與批評。

對蘇俄榮譽藝人，莫斯科藝術劇場演員N・A・包德高爾納，我也表示我誠懇的謝意，他在校閱本書手稿時曾給了我指示。

對E・N・謝梅諾芙斯卡婭，我要表示最深厚的謝意，她是担負了本書編輯的巨大工作，並以超羣的辦事知識與才能完成了她的重要工作的。

K・史旦尼斯拉夫斯基

英譯者序

史旦尼斯拉夫斯基先生的朋友們很久以前就知道他想寫莫斯科藝術劇團所建立起的方法留下一個紀錄，有了此種記載，因而在他逝世之後可以對演員和演出者們有用處。他第一次同我提及這個願望的時候，他稱這件計劃的工作寫演技的文法。在他自己的「我的藝術生活」中，和受他指導的人們所寫的同樣的表現中，其中的貢獻是完全不同的，據他的意見說來，那是一種比較容易的，而重要性亦較少的工作。他的夢想是要寫一本指南，一本手冊，一本工作教程，而此種夢想是最難實現。

自從現代劇場誕生之後，有些東西還像三世紀以前一樣，因襲的程式已經積累起來，牠們的效用已失時宜，變寫僵化，因此牠們阻礙了舞台上清新的藝術和真摯的情緒之路。莫斯科藝術劇團四十年來的努力就是排除那些已變寫造作的，因而成寫障礙的東西，養成一些演員用可信的心理學的真實去呈獻出人生的外觀和牠們內在的反射。

怎麼樣把這一種悠長而艱難的過怪編進一本書裏呢？史旦尼斯拉夫斯基先生深感到有自由發言的必要，特別當他討論到那些使演員們苦惱的錯誤時，假使他引用了實在的演員們的名字——從莫斯克文和喀賽洛夫以下到初學者們，他就不能享有這種自由，所以他才決定探用一種半小說式的體裁。他自己加上了托爾佐夫的名字這件事，瞞不過聰明的讀者，同時也不雜誌破那位保存上課紀錄的熱誠的學生就是半世紀以前的史旦尼斯拉夫斯基，那時候他正在探究着最足以反映現代世界的方法。

這兒並不要求有實在的發明。作者儘量指出一位像沙爾文尼或杜絲那樣的天才不要理論也可以應用正確的情緒和表現，但靈悟略差而智慧不弱的學生就需要教導。史旦尼斯拉夫斯基所從事的演員的工作並不是要發現一種真理，而是把真理放在實用的形式中，使一班自然稟賦優良而願受必要訓練的演員和演出者們能夠接觸得到。這本書的確反覆包括着關於藝術一般原理的闡論，而作者自己規定的重大任務却是把這些原理表現在最簡單的工作實例中，要人家日以繼日，月以繼月的去用苦功。他企圖把這種實例擬得非常簡單，與情緒非常相近，因此這種實例在任何國家裏都可以找到，因此無論演員們生在俄羅斯或德意志，在意大利，法蘭西。波蘭或亞美利加，這些實例都可以適應他們的需要。

為着使這個最偉大的演劇團體的光芒能夠放射到最遠而最廣，這樣一個工作紀錄的重要性愈不待贅言的。要是我們得到莫利哀排演他自己的劇本的詳細紀錄──那些排演的真正的或殘破的餘響仍然留在法蘭西劇院之中──我們還有什麼不能獻與的呢？或者，要是得到沙士比亞在劇場中，在「暴風雨」。

「羅米歐與朱麗葉」，或「李爾王」等劇裏訓練他的演員之完整的記載，這種價值還能夠估計嗎？

<div style="text-align:right">伊麗沙白．雷諾斯．海普固特</div>

第一章

初次檢驗

一

今天，當我們等待着上導演托爾佐夫的第一課時，我們很興奮。可是想不到他來上課時，卻意外地宣佈他想要我們在任何劇本中選出一兩節來演一次戲，讓他更明瞭的認識我們。他的目的是要我們在台上裝置背景之前，化好裝，穿好服裝，打好「腳光」，佈置好一切零碎的東西，看我們表演一次。他說，到那時候他纔能判斷我們的演劇的資質。

最初贊成這個檢驗的提議的沒有幾個人。其中祇有一個叫做格尼沙。戈華科夫的那個年輕的矮胖子，他以前在一些小戲院裏演過戲的；一個叫蘇尼亞。伐林諾娃的高個兒的金髮美人；還有一個叫萬尼亞。溫脫索夫的好動多言的小夥子。

漸漸的我們大家都附和舉行試演的意見。閃亮的「腳光」照耀得更迷人，而演出這檔事也馬上感覽得是很有趣的，有用的，而且是必要的。

選擇戲的時候，我跟兩位朋友，保羅。佐士托夫和李奧。普士金起初都很謙虛。我們祇想演雜劇或小喜劇。可是旁邊的人大家都提出一些偉大的名字——如果戈理（註一），阿史托爾夫斯基（註二），柴霍甫（註三）等等。於是我們也不知不覺地鼓起了雄心，自以爲我們也未嘗不可以演些戲裝富麗，韻

文體裁的浪漫的戲劇。

我喜歡演摩扎腔（註四）的角色：李奧喜歡沙爾里（註五）；而保羅却想演唐‧卡羅士（註六）。

於是我們便從沙士比亞（註七）談起，我自己又選擇了奧賽羅（註八）的角色。好在保羅答應演依高（註九），事情就算定當了。我們離開戲院時，導演告訴我們第二天舉行第一次排演。

回家時很遲，我拿着「奧賽羅」的劇本，舒舒服服地坐在沙發上，開卷默讀，還沒有讀上兩頁，便油然生出表演的願望。我的手，臂，腿股，臉部，臉上肌肉，以及我內部的什麼東西，都不由自主地活動起來。我朗誦劇辭。突然我發現了一把很次的象牙裁紙刀，我把他插進腰間作為匕首。我的洗澡毛巾當作白色的包頭巾用。我用些布片和氈子做成一種襯衣和長掛子。沒有盾。驟然我想起在我房間隔壁的餐室裏，有一個很大的扁盤。我手裏拿着這面盾，便感覺得自己是個道地的武士。祇是我的容貌舉止仍舊是很摩登的，受過文明洗禮的，而奧賽羅生來是個非洲人，非得有些什麼東西把他所蘊蓄的原始的生命（也許是一頭老虎）暗示出來不可。我寫着要把一頭野獸行走的樣子追尋，暗示，以至於規定下來。我又開始從事一套全新的練習。

在這當兒，有好多次我感覺到自己是極端的成功。我差不多工作了五小時，沒有留意時間是怎樣過去的。在我自己看來，這一點就足以表示我的靈感是何等真純的了。

3

今天我醒得比平時晚得多，趕忙穿好衣服，趕到戲院裏去。我跑進排演室，他們都在等着我。我竊

得厲害，連道歉都沒說，祇是粗心的打聲招呼：『我似乎來晚了一點。』副導演勒克曼諾夫很生氣地望

着我好一會，後來他說：

「我們早就坐在這兒等着你，我們的心神很不耐煩，要發脾氣，而你居然說「我似乎來晚了一點」。

我們大家滿抱着熱誠到這兒來做我們應做的工作，現在，謝謝你，這種情緒，已經破壞了，要鼓起創造

的慾念本來就很困難；假使我打斷了我自己的工作，那是我自己的私事，可是

我憑什麼權利可以就誤整個集團的工作呢？做演員就像當兵一樣，非得服從鐵的紀律不可。」

因為是初次犯規，勒克曼諾夫說姑且申斥一頓便算了事，也不在學員考勤錄裏記過。不過他要我馬

上對大家道歉，而且以後排戲時，訂好規矩一定要在排演前一刻鐘到場。甚至我道過歉以後，勒克曼諾

夫也不願意繼續工作，因為他說，第一次排演是一位藝術家的生平的一件大事，而他應該保留一個可能

的最好的印象。由於我的粗心便把今天的排戲破壞了，我們還是希望明天的排演是值得紀念的。

× × ×

今晚我打算早點睡覺，因為我怕對我的角色用功夫。可是我偶然看見一塊巧古律糖。我用奶油把牠

融化了，攪成一堆棕色的糖醬。我毫不費力地把牠塗在臉上，搖身一變而為一個摩爾人了。我坐在鏡前

一照，看見閃亮的牙齒便禁不住沾沾自喜。練習了一會兒，我連咬牙露齒，滾眼珠，翻眼白的方法都學

× × ×

會了。因為想儘可能的完成我的化裝，我得穿上戲裝，只要我一穿好衣服，我就想演戲了。可是我沒有

發明什麼新花樣，弄來弄去不過是重複昨天那一套，而現在似乎連牠的要點都把不穩了。不過我覺得自

己對於奧賽羅有怎麼樣的外表的見解，總算有了一點收穫。

今天是第一次排戲。還沒有到預定的時間，我早就到了。副導演的意思要我們自己去設計場面，安排道具。辛而保羅對我提出來的辦法都完全同意，因為他感興趣的祇是依高的內心的一面。而我認為最重要的却是外表。牠非得使我能夠聯想起我自己的房間不可。假使沒有這一種佈置，那我簡直不能把我的靈感抓回來。不過無論我怎麼勉強自己相信我是在自己的房裏，可是用盡了一切方法，都不能叫我相信，結果祇有妨害了我的演技。

三

保羅早已經由衷地明瞭他全部的戲，可是，我一定要拿着劇本去讀台辭，要不然祇記得其大意。使我詫異的是書裏的辭句一點沒有幫助我。牠們祇有給我添麻煩，要是能夠完全不管牠或是刪掉了一半，我倒感覺得方便。詩人的詞句我固然不懂，就是詩人的思想對我也是格格不入的。甚至規定好的動作，也好像要把我以前在自己房裏練習時所感着的自由都攫奪掉。

比這更糟糕的是，我連自己的聲音都認不出來了。而且，我在家裏練習時規定好的佈景和設計，沒有一樁能夠跟保羅演的戲調調和的。打一個比方，奧賽羅和依高有一場比較沉靜的戲，我又有什麼辦法把咬牙露齒：瀻脈珠這一套將我劇中人化的玩意兒搬進去呢？不過我仍舊丟不開我所想像的野蠻人應該是怎麼樣演法的成見，我規定好的佈景也不願有所改動。這也許是因為我找不到適當的東西去替代牠的緣故。我祇好死板的唸這角色的原文，死板的演這角色的戲，一點也沒有溝通彼此的關係。結果弄到台辭妨礙了演技，演技也妨礙了台辭。

今天跑回家裏練習，我仍舊是跑上了舊路，新的東西一點也找不到。爲什麼我老是反覆演着同樣的戲，用同樣的方法，一動也不動呢？爲什麼我咋天的演技還是跟今天的，跟明天的一模一樣絕無改進呢？我的想像力是否枯竭了，或者，我沒有後備的材料呢？起初我的工作爲什麼會進展得這樣快，後來又會一蹶不振呢？我在想着這些念頭，隔壁房間有人聚着喝茶談天。爲着不願分散自己的注意力，我得把我的工作移到房裏另一角落去做，盡量放低聲音唸我的台辭，免致給人家偷聽。

× × × ×

祇經過這一點點變化，我的氣調全變過來了，使我不勝詫異。我已經發現一個訣竅了——不要抓着一個要領便固步自封，把爛熟的東西翻來覆去而一成不變。

四

今天排戲時，從最初一刹那起，我便任我自己去即興地表演。我不再瞎跑了，找張椅子坐下來，既不用什麼姿勢或動作，也不扮鬼臉，滾眼珠，祇打算好好的做戲。結果怎麼樣呢？一下子我就糊塗了，我忘了台辭，和平常的悠揚頓挫的讀音。我停下來。眞是沒有辦法，只好又用我的演技的老法子，而且連全套舊法寶都搬回來。我沒有控制我的方法；而方法却把我控制住了。

五

今天排戲沒有什麼新的收穫。不過，我感覺得對我們排演的地方，對劇本都似乎慢慢地混熟了。起

初我描繪摩爾人的方法跟保羅演的依高簡直是不調和的。今天看起來，我好像能夠把我們的戲合攏來，

這一點算是成功的。無論如何，我感覺得相差沒有以前那麼厲害。

六

今天我們排戲是在一座大舞台上舉行。我想領略一下舞台上的風光。可是結果怎麼樣呢！台上並沒

有什麼亮晶晶的「脚光」，邊廂裏也沒有堆滿了佈景的熱鬧的景象，我祇覺得自己跑到一片燈光黯淡的，冷落荒涼的地方來。整個大舞台是空洞洞的。祇有近「脚光」的地方擺着好幾張平面的籐椅，預備擺佈景的部位用的。右面有一排燈。我還沒有踏進舞台，眼前就隱約看見舞台拱門中的無遮的洞口，和外邊一片無根的黑霧。這就是我從後台所見的舞台的第一個印象。

「開始了！」有誰在那裏叫道。

我裝作跑進奧賽羅的房間，所謂房間也者，就是用籐椅排成的，之後我走我的部位。我找張椅子坐下來，可是偏偏會坐錯了。我甚至連我們原定的佈景設計都分辨不出來。化了多少時間我還是不能夠把自己投入我的環境中，更沒有辦法集中自己的注意力，去注意在我身邊展着的一切。比如保羅是站在我身邊的，可是我要看他一眼，也會感覺得費力。我的眼光會從他身上溜過，一下子溜到觀衆席裏，一下子溜到後台的工作室，看見人們在那兒跑來跑去，搬着，鎚着東西，談天說地。

我居然能够很機械地在那裏邊說邊做的演下去，這倒是件怪事。假使我在家裏沒有經過長時間的練習，硬把一些方法塞進肚子裏，我相信祇要唸第一句台辭，我就啞口無言。

七

今天我們要在舞台上舉行第二次排演。我很早就到場，打算在舞台上預備一下，可是今天的舞台跟昨天的樣子大不相同了。台上工作很熱鬧，人家都在那裏擺道具和佈景。我一向在家裏要靜下來才能夠鑽進角色的樣子的，現在要在這種慌張的空氣裏辭下來，實在是辦不到。眼前最要緊的倒是怎麼樣使我自己能夠適應這個新的環境，於是我跑到台前，眼睜睜的望著「脚光」以外那可怕的黑洞，滿以為漸漸習慣了。就不會感到牠的壓力的，那知道愈是想不注意牠，腦子裏愈是擺脫不了。這時候恰好有一個工人打我身邊走過，掉了一袋洋釘。我馬上幫忙愉起來。檢的時候，我有一個很愉快的感覺，覺得我在這座大舞台上可以很隨便。可是釘子一會兒便檢完了，於是我又重新受這廣闊的空間所壓迫。

我趕忙跑進「樂隊席」裏去。別的戲開始排了，可是我什麼也看不見。我興奮得很厲害，祇等待著輪到我上場。這裏有很好的一塊地方預備給演員等候上場時用的。牠把你拖進一片安靜的境地裏，讓你一心一意祇想著上場，無論什麼害怕的念頭都嘗給你打消了。

輪到我上場了，我就跑上舞台，台上已經利用各個戲的零碎的襯景，擺好了一場簡單的佈景。有一兩部份擺得顛三倒四，全部傢具又是東拚西湊的。現在燈光打好了，舞台上大體的模樣總算還好看，我拚命提起我的想像力，依稀認得出有些地方很像自己的房間。不過一開幕一掀起，眼前看見一片觀眾席的時候，我感覺著自己又要受池座的力量所攝住了。同時又有種新的意想不到的感覺在心裏衝動。佈景把演員包圍起來。後台的地段給隔斷了。頭頂上是黑漆漆的

一大塊空間。兩旁又是砌成這間房間的「邊幕」。這一種半孤寂的味兒倒還好受，不過有種不痛快的觀感就是，他把我們的注意力全都投射到觀衆那邊去。此外還有種新的現象就是，由於我心裏害怕，使我感到討好觀衆，引起他們的興趣是一種本份。這種守本份的心理又妨礙我不能一心一意去做戲。於是我無論是說話和動作，都開始感着慌張。我自己認爲得意的幾段戲，好像在開駛着的列車裏看見外面的電線桿一樣，一刹眼就錯過了。甚至頓挫最少的地方，和全劇的牧場都免不了。

八

寫着要試驗化裝和服裝以準備「彩排」，所以我今天到戲院裏去比平時早。他們給我預備好一間很不錯的化裝室，還有一件漂亮的長掛子，看來眞是件古董，本來是給「威尼斯商人」中摩洛哥王子穿的。我在化裝檯前坐下，檯上放好各色各樣的髮套，假髮，膠水瓶，油彩，粉，刷子。我開始用刷子把暗棕色的油彩塗上去，可是一下子就乾硬了，差不多連影子都沒有留一點。於是我試用水彩，結果也是一樣。我用手指抹點油彩塗到臉上去，可是眞倒楣，祇有淡藍色還可以用，而這種顏色據我看來是絕對不能用在奧賽羅的化裝裏的。我沾點膠水在臉上，想黏些假髮。哪知膠水刺痛了皮膚，假髮在臉上黏得根根豎起。我把髮套一個一個的試戴過。但因寫臉上還沒化裝，無論戴上哪一個都顯得太假。之後我又想把臉上塗好了的一點化裝下掉，可是我又不懂得怎麼樣下法。

差不多在這個時候，有一個戴眼鏡，穿着很長的白鬚衫的瘦長個兒跑進我的房間裏來。他先用「凡士林」油把我臉上瞎塗的東西揩掉，然後重新敷上肉色的油彩。他看見油彩有點硬了，便把刷子在油裏

潤一潤。他也塗些油在我臉上。在這油光的表面上，刷子把油彩敷得很平滑。於是他用煤焦色的油彩塗滿了我的臉，顏色跟摩爾人的膚色相彷。我恨不得再用「巧古律」原有的更深一點的顏色，因爲牠能夠把我的眼睛和牙齒襯托得亮晶晶的。

化好了裝，穿好了戲裝以後，我照照鏡子，不由得對我的化裝師的藝術，和我自己整個的相貌，感着很高興。我的手臂和身體的銳角全給這瀟洒的袍子遮沒了，我排練好的姿態跟這件戲裝很相配。保羅和一些人跑進化裝室來，他們誇獎我的儀表。他們這種過譽的恭維恢復我從前的自信力。可是當我一出場，我看見傢具的地位變了樣子，便感到別扭。比方有個地方，一張靠牆的安樂椅很不自然地給搬開來，羞不多擺在場子當中，桌子也放得太靠前面了。我好像是給擺在最觸目的地點，讓大家觀賞似的。

我很激動的跑來跑去，眼光始終釘住我衣摺間的匕首，和那幾個放在傢具或佈景角落上的短刀。可是這樣並沒有妨礙我機械的佔台辭，連續不斷的在台上活動。不管怎麼樣，看樣子我總該能一直演到完場的，但當我的戲正好演到頂點的時候，我心裏突然想到一個念頭：「這一下我可要僵了！」我馬上就着了慌，連話都說不下去。我也不知道是什麼東西引導我回來，使我重新機械的演下去的，；不過還是齣得這個演法把我救了。我心裏祇存着一個念頭，就是趕快把戲演完，下了裝，馬上溜出了戲院子。

現在我獨個兒在家裏，心裏好不難過。幸虧李奧跑來看我。起先他看見我坐在台外觀衆叢中的，此刻打算來問我對他所演的戲有什麼意見，但是我說不出來，因爲我雖然看過一點點，不過我什麼也沒有注意，當時問我要等候我的戲登場，我自己興奮得很。

他很內行的暢談奧賽羅的劇本及其角色。他以寫，在狄絲丹蒙娜（與賽羅之妻）那可愛的儀態中居

然會包藏罪惡不貞。難怪這個摩爾人會激起煩惱，震懾，驚愕的情感，他對於這種分析頗鳴得意。

他走了以後，我根據了他的見解把幾段戲溫習一番，我差點要哭出來，我眞爲這位摩爾人難過。

九

今天是舉行表演的演出的日子，我想，這究竟是怎麼會事，反正很快就可以分曉的。我到化裝室之前還是滿不在乎的。可是一踏進門口，我的心就跳起來，差點要作嘔。

一上台首先使我覺着不自在的，就是台上一片非常嚴肅，恬靜，絲毫不亂的空氣。當我從「邊幕」的暗處跑出來，踏進那照着「脚光」「頂光」「聚光」的大放光明的台上，我連眼睛都睜不開來。光度非常之強，像是在我與觀衆席之間做好了一層光幕。我覺得可以借此躲開了觀衆的視線，我的呼吸隨而自由了一會兒，可是不久我眼睛看慣了燈光，就連黑漆漆的地方也望得見，於是對觀衆的害怕的心理和吸引力反而比從前厲害。我本來準備把我的內心翻出來，把所有的一切都貢獻給他們的，可是我內心裏從來不曾感覺過現在這樣的空虛。我搜遍了枯腸都擠不出更多一點的情感，想實氣力偏偏又是力不從心，於是不由得害怕起來，連我的臉跟一雙手都發僵了。我全部的氣力都消耗在不自然而無效果的表演中。我的喉嚨收緊了，我的手，脚，姿態和隱辭，全都變得很暴燥。每一句話，每一個姿勢都演得糟透了，我眞覺着難爲情。我的臉發燒了，搓着手，拚命把身體抵着安樂椅的靠背。現在我是一敢塗地了。在無可奈何之中，我突然生起氣來。有幾分鐘之久，我索性把什麼都丟開不管，我盡氣地喊出：「流血啊，依高。血啊！」這句名句。在這幾個字之中，我體驗到一個正直的人的靈魂所

受的創痛，我又猛然記起昨天李奧分析與賞鑑的見解，還又深深的打動了我的感情。在當時，聽衆們似乎都把身子衝前了一會，觀衆之間似聞竊竊私語之聲。

當時我感覺到這是一種鼓勵，心裏便湧出一陣熱力。我記不清楚怎麼樣演完這場戲的，因爲「脚光」和黑洞都從此在我意識中消逝了，一點害怕的心理都沒有。我祇記得保羅看見我內心的轉變先是很奇怪；後來受了我影響，也放胆演下去。幕下了，外面院子裏祇聽見一片喝采聲，我自己心裏也充滿了自信。

帶着一副會客的「明星」的神氣，臉上裝做滿不在乎的樣子，我趁休息時跑到觀衆叢中去。我在「樂隊席」裏選一個讓導演和助理員一眼就看見我的地方坐下來，希望他們會叫我過去，誇獎我幾句。

「脚光」亮了。幕也拉開了，祇看見一個叫瑪麗亞．瑪露萊可娃的同學快步逃下一段台階。她倒在地上，在那裏掙扎，嘴裏一面哭一面喊着：「救命啊！」我聽了祇覺得一股冷氣衝入心坎。之後，她爬起來，說了幾句話，可是曉得太急了，誰也不懂她說什麼。後來有一句話說到半當中，她似乎忘記了她的角色，住了嘴不說話，一雙手蒙着臉兒，飛跑似的奔進「邊幕」裏。等了一下，幕下了，我身邊還依稀聽見她那哭聲。她一踏進台階，說一句話，情感就騰沸而起。而導演呢，我看見好像觸電似的一楞。

可是，我剛纔唸「流血啊！依高，血啊！」這句台辭時，滿堂的觀衆都受我感動，我何嘗不是一樣的有勁？

（註一）果戈里 Nikolai Vasilievich Gogol（1809-1852）俄國小說家及戲劇家，著有小說「死魂靈」，喜劇「巡按」「結婚」等。

（註二）阿史托爾夫斯基 Alexander Nikolaivich Ostrovski （1823-1886）俄國戲劇家。也...

（註三）柴霍甫 Anton Pavlovich Chekhov （1860-1904）俄國小說家及戲劇家。著有劇本「櫻

俄國現代劇的創始者。著有劇本「大雷雨」「貧非罪」等。

桃園」「海鷗」「三姊妹」等。

（註四）摩扎脫 Wolfgang Amadeus Mozart （1756-1791）奧國天才作曲家。

（註五）沙爾里 Antonio Salieri （1750-1825）意大利作曲家。致力於宗教樂曲。

（註六）唐‧卡羅士 Don Carlos （1788-1855）西班牙王子。曾覬覦王位。

（註七）沙士比亞 William Shakespeare （1564-1616）英國伊麗莎伯時代詩人及戲劇家。也是整

個戲劇史上最光輝偉大的戲劇家。所著悲劇喜劇皆極豐富。最膾炙人口者爲「哈孟雷脫」

「羅米歐與朱麗葉」「仲夏夜之夢」等。

（註八）奧賽羅 Othello 沙士比亞著名悲劇之一。劇中奧賽羅是個崇高的黑人，誤信人言殺其妻

狄絲丹蒙娜，覺悟後遂自殺。

（註九）依高 Iago 「奧賽羅」劇中人，嗾使奧賽羅相信其妻之不貞。是個卑賤的惡徒。

第二章

演技的藝術觀

一

今天我們被邀聚在一起，聽導演對我們演戲的批評。

他說：「第一，我們先把在藝術中的優秀的東西找出來，了解牠的真義。所以，我們先從這次檢驗中所見到的可取之處討論起。

這一次祇有兩個瞬間值得我們注意的：第一次是，當瑪麗亞倒身衝下台階，嘴裡慘叫着「救命啊！」的時候，第二次是柯斯脫亞·納隆凡諾夫說「流血啊，依高，血啊！」的時候，這一次時間是比較長一點。拿這兩個例子來說，你們做戲的人，跟我們看戲的人，兩者都把自己完全交給了舞台上了。我們可以認定這些成功的瞬間就是一種「生活於角色」的藝術。」

「這是種什麼藝術呢？」我問道。

「我不清楚，而且也忘了；」我說，聽見扎爾佐夫的稱讚卻有點窘。

「你自己經驗過的。你不妨把你所感覺到的說出來。」

「什麼！你居然會忘記了你自己內心的興奮？你難道忘了你的手，你的眼睛，你的整個身體都衝起來，想抓到點什麼東西嗎？你難道忘了你用力咬齊嘴唇，拚命忍住眼淚嗎？」

「現在你既然把經過的情形告訴我，我也依稀記起我的動作了，」我承認。

「假使沒有我，難道你就不了解你的情感表現到外面來，是經過些什麼關係的嗎？」

「不了解，我承認我不了解。」

「那末你是直覺的地用你的下意識去表演的嗎？」他推論。

「也許是的。我不知道。不過究竟好不好呢？」

「假使你的直覺引你走正路，那是很好的，假使引你走的是錯路，那就糟了。」托爾佐夫對我解釋，他又說：「在這次公開表演中，好在它沒有引你上歧途，而你在那幾個成功的瞬間所給與我們的。

實在是非常之好。」

「這話當真？」我問道。

「是的，因為當一個演員能夠完全寫劇本所吸引住的時候，那是最好不過的。那時候他不顧本人的意志、生活於角色的生活中，既不注意他怎麼樣去感覺的，也不考慮他所做的是什麼，祇是跟循着角色的本意、下意識的地而直覺的地活動。意大利名優沙爾文尼（註一）說過：「偉大的演員應該充滿着情感，對於他所描寫着的事物尤其應該感應。他不僅在研究自己的角色時把一種情緒感應了一兩次就算了，以後每一次演戲的時候，還得多多少少感應原來的情緒，不管是演第一次或第二千次。」不幸這一點是不受我們擺佈的。我們的下意識是我們的意識所不能及的。我們跑不進那片領域裏，假使我們寫着某種理由非得鑽進去不可，那末所謂下意識者，就一變而寫意識的，馬上死掉了。

「因此結果是個僵局；我們打算在靈感啓發之下去創造的；但給我們靈感的卻是我們的下意識。前

事實上我們又祇有通過自己的意識才能運用這一種下意識，這麼一來下意識又不得不受意識所殺死。

「好在還有一條路走得通。我們找到的解決辦法要兜圈子，不是直接到達的。在人類的性靈之中，有某幾種元素本來是受意識與意志所轄制。這些受人支配的成份能夠轉過來對不隨意的心理過程起作用。

「確實地說，這裏要求極端複雜的創造工作。他有一部份是靠我們意識的控制而進行，而更重要的却是下意識的，不隨意的。

「喚起你的下意識，把牠滲進創造的工作裏，這得有一種特殊的技巧。凡屬一切真正下意識的東西，我們可以聽其自然，我們祇從可以把握的東西着手。有時候下意識和直覺滲進我們的工作裏來，我們一定要明白如何不致給牠妨凝。

「誰也不能夠常常倚賴下意識和靈感去創作的。世界上還沒有這樣的天才。所以，我們的藝術敎我們首先從意識的，正確的創造入手，因爲這最容易誘導起屬於靈感的下意識底花苞開放。假使你在自己的戲裏能夠把握到多一點的意識的創作的瞬間，將來你的靈感也會有多一點的流露的機會。

「從前柴却普金（註二）寫過一封信給他的學生蘇姆斯基（註三）說：『你的戲演得好多都不打緊，要緊的是你一定得演得真實。』

「所謂演得真實也者，就是說你演的都要正確，合理，貫串，無論你在思想，奮鬥，感覺，行動，都得跟你的角色相一致。

「要是你把握住這全部內在的過程，把牠們運用到你所表演的人底精神和形體的生活裏去，我們就

稱之為「生活於角色」。這一點在創造工作上佔有至高的評價。「生活於角色」的藝術除了能夠開拓蹊徑以寫靈感的先容之外，同時還能夠幫助藝術家完成他的主要的目的之一：藝術家的職責不單是表現他的角色的外表的生命。他非得要把他自己的人性的品質湊合這一個別人的生命，把自己整個的性靈灌注到牠裏面去不可。我們的藝術的基本目的就是創造人類性靈底這一種內在的生命，同時把牠用藝術的形式表現出來。

「是以，我們一開始就注重角色的內心之一面，我們考慮怎樣借重「生活於角色」的內心的過程。以創造一個人的精神生活。凡是與你的角色有關的每一種情感，你都得加以真實的體驗，才可以生活於角色，每一次你都得時時刻刻地重複那創造一個角色的過程。」

「為什麼下意識非倚重於意識不可呢？」我說。

他的答覆是：「據我看來，這是合情合理的。我們要利用蒸氣，電力，風力，水力以及大自然中其他各種不隨意的動力，首先就要靠一個工程師的智識。我們的下意識的動力沒有其自身的工程師──沒有我們的意識的技巧，就不能發生作用。一個演員祇有在舞台上感覺到他的內心的和外表的生命，很自然而正常地流進到他所處的環境裏來，那時候他的下意識的更深的泉源才會輕輕地開放，從這裏面流出的情感往往是我們分析不了的。這些情感一經某種內在的本能所激發，便把我們完全支配住，有時候時間長，有時候時間短。我們既然不明瞭這一種支配的力量，又沒有辦法去研究牠，我們演員們祇好說牠是純自然的。

「不過，你假使違背了正常的有機體的法則，不能夠正確地處理牠，那末這一種非常敏感的下意識

就會煥然不安，率然萎縮了。你想避免這種毛病，首先就得意識的地設計好你的戲，然後把牠演得很實。在這一點上，重要的要把一個角色的內心準備工作用現實主義，甚至用自然主義去處理，因為這樣可以誘導你的下意識起作用，醞釀起靈感的綻放。」

「歸納起你上面的話，你是說，要研究我們的藝術，我們一定要融會『生活於角色』的心理學的技術，你是說創造人類的精神生活是我們的主要目標，而這一種技術是幫助我們完成這個目標。」保羅。

佐士托夫說。

「對是對的，不過還沒有講完全，」托爾佐夫說。「我們的目的不單是創造人類的精神生活，同時是『用美麗的，藝術的形式把牠表現出來，』一個演員的本份理應內在的地生活於他的角色，裏然後給他的體驗一個外在的形體。我要你們特別注意，在我們這派藝術裏，身體始終受性靈所支配這一點，是看得特別重要。因為要表現一種最精微的，差不多全是下意識的生活，所以就非有一副非常善於感應的，訓練精確的發音和生理的器官不可。這一種器官一定要不斷地加以鍛鍊，要能夠很正確地把最精微的，一切差不多難以捉摸的情感傳達得非常敏銳而直接。所以我們這一型的演員應做的工作不能不比別的演員多得多，他不僅注重內心的修養，以創造一個角色的生命，同時還得運用他的外在的生理的器官，把他情緒上的創造工作的成果傳達得極精確。

「甚至一個角色的外形化還大半要受下意識所影響。事實上從沒有什麼人工的，劇場性的技巧能夠比得上大自然所貢獻的奇蹟。

「今天我已經在原則上提出我們認為重要的東西告訴你們了。憑過去的經驗，我們確信祇有我們這

一種藝術，在人類活生生的體驗裏滲透了的藝術，才能把人生中隱約的幽影和深奧，藝術的地傳達出來。祇有這一種藝術才能夠完全攝住了觀衆，使他不僅是了解，而且內省地體驗了舞台上所遭遇的一切，把他的內心的生活充實起來，留下一些永不磨滅的印象。

「而且，這一點是頂重要的，我們的藝術建立在自然定律底有機體的根底上，這種根底可以保險你在將來不至於走錯路。誰曉得你們以後會在哪一種導演指導之下，在哪一種劇場裏工作呢？你們以後隨便到哪裏，碰見了誰，可不一定會遇到根據於「自然」的創造工作的。在大多數的劇場，裏演員和演出者們老是把「自然」歪曲得體無完膚的。不過，祇要你認清真的藝術的眹域，認識自然有機體的定律，你就不會走上歧途，你就會明瞭你的錯誤，把牠改正了。所以，研究我們的藝術的基礎，是每一個演員學生的工作的初步。」

「不錯，不錯，」我喊道，「我居然能夠在這方面走上一步，那怕是很小的一步，我真是高興。」

「別忙，」托爾佐夫說，「不然的話，你將會感到最痛苦的幻滅。你別把『生活於角色』跟你在台上演給我們看的東西混爲一談。」

「爲什麼，我演的是什麼？」

「我已經告訴過你了，在『奧賽羅』那一大場戲中，你祇有幾分鐘的光景是做到了『生活於角色』的地步的。我借這些例子向你，也向別的同學們說明我們這型藝術的基礎。不過，假使我們拿奧賽羅和依高之間的整場戲來說，我們絕不能承認牠是我們這型藝術。」

「那末，什麼呢？」

「那是我們所謂強迫的演技，」導演解說。

「所謂強迫的演技到底是什麼呢？」我說，實在有點糊塗了。

「譬如有人像你以前那樣演法，」他解釋道，「有幾個個別的瞬間你能够卒然地，出人意表地達到很高的藝術的水準，把你的觀衆深深的感動了。在那種瞬間，你是憑你的靈感，即興去創造的，你以前就是那樣；不過你以爲自己能不能把「奧賽羅」五大幕的戲，都像你演那一小段戲時偶然到達的境界一樣，始終演得勝任愉快，在精神或肉體上都感到綽有餘力呢？」

「我不知道，」我由衷地說。

「我却知道，這一種任務不僅是一位天資獨厚的天才的力量所不及，就是找一個赫居里士（註四）來也是辦不到的，」托爾佐夫答道。「要達成我們的目的，他先得借助於「自然」，學會了一套熟練的心理學的技術，養成一種宏偉的才能，以及偉大的生理的和神經的涵養。這些東西你一件都沒有。另外有種「人格演員」也跟你差不多，他們是不承認技術的。他們也像你過去所幹的那樣，完全倚賴靈感。假使靈感不來，不管是你是他們，都找不到什麼東西去搪塞這空洞洞的空間了。那時候你的表演是沒有生命極度緊張的毛病，完全陷於藝術的衰弱症中，是一種純粹的業餘的演技。那時候你演你的角色時有神經的，勉强的。因此，緊張的瞬間便與過火的演技輪流交替了。」

二

今天我們從托爾佐夫那裡又聽來許多關於我們的演技的話。他跑進課堂時，就找保羅說話。

『你也有幾段戲使我們很感興趣』，可是這些片段卻實是『再現的藝術』的表率。

『現在你既然能夠把這另一派的演技表演得很成功，保羅，為什麼不把你怎麼樣創造依高的角色的經過追憶一下，告訴我們呢？』導演提出這個主意。

『我的確是從角色的內涵着手的，而且花了很長的時間去研究他，』保羅說。『在家裏時，我覺着我當真是生活於角色的，就在某幾次排演中，我對於角色中有某幾個地方，也未嘗不是經過體驗。所以我不明白所謂『再現的』藝術跟我演的戲有什麼關係。』

『在這種藝術裏，演員仍舊是生活於角色的，』托爾佐夫說。『這一點與我們的方法是部份的共通的，所以這另一型的藝術未嘗不可以算是真的藝術。

『不過，他的目的就兩樣了。他之所以生活於角色，祇是為着完成一種外在形式而做的準備工作。他要他把自己認為滿意的形式決定好，他便利用他那機械的地鍛練好的肌肉把那形式再現出來。因此，在這一個學派裏，絕不像我們一樣把生活於角色這一點看作創造底首要的契機，而是看作另外的藝術工作底準備程序中的一階段。』

『可是保羅在上次公開表演裏的確是用他自己的情感的！』我堅持的說。

『不，托爾佐夫堅持的說，『在我們的藝術裏，你演戲的時候，從每一個瞬間以至每一回的演出，都非得生活於角色不可。你每一回把角色再創造出來，每回非得重新把他生活，重新給以血肉不可。在有幾個人同意我的意見，以為保羅的演技正好比我的一樣，裏面有幾個零碎的瞬間確是生活於角色的，不過有好些地方不免與不正確的演技消混在一起。

柯斯脫亞的演技裏，有幾個成功的瞬間就是這樣。至於保羅演的戲就不同了，無論是在即興表演方面，或在他體驗角色的情感方面，我都感不到有什麼清新的意味。相反的，我在許多地方看出他有一種永遠規定好的，根據了某種冷靜的內省而產生的演技底形式和方法，他把這形式表現得極準確而近於藝術上的精緻，使我感到驚異。這些形式雖說是人工的拓本，可是在他表演的瞬間裏，我的確感到他所由複印的原本，本來是好的，真實的。這一種生活於角色的先行過程的餘音，說明了他的演技在某些瞬間中，是再現的藝術的真正的榜樣。

「我所把握到的，怎麼會是再現的藝術呢？」保羅實在不明白。

「你不妨把你準備依高這角色的經過，多告訴我們一點，讓我們追究其原因，」導演這樣出主意。

「我要使我的情感能夠反映到外面來，所以我對着鏡子來練習。」

「那是很危險的，」托爾佐夫說。「用鏡了時你千萬要留神。牠往往致一個演員注意外表，忽略他自己的以及他角色的性靈的內部。」

「不過，鏡總能幫助我看出我的外表如何反映出我的感覺。」保羅堅持的說⑥

「是你自己的感覺呢，還是你替你的角色所準備的感覺呢？」

「是我自己的感覺，不過對依高也合用的！」保羅解釋道。

「所以，你對着鏡子練習的時候，使你感興趣的不完全是你的表面，你的一般的外貌，你的姿態，而主要的卻是你怎麼樣把你的內在的感覺外表化的方法，是不是？」托爾佐夫探他的口氣。

「真是這樣！」保羅喊出來了。

「那也是再現藝術的特點，」導演說。

「我記得當我看到我所感覺的一切正確地反映出來的時候，真是高興極了，」保羅繼續談他的經驗。

「你是指你把你的表現情感的方法，固定於一種永久的形式之中嗎？」托爾佐夫問道。

「這些方法經過不斷的複習，就會自行固定起來的。」

「於是，到了最後，你就練好了一個確定的外形，把你角色中某些得意的部份演繹出來，而你又會運用技術去造成牠們的外在的表現，是不是？」托爾佐夫感興趣的問。

「一點也不錯，」保羅承認。

「而你每一回重演你的戲時，都運用這一個形式，是不是？」導演考問他。

「我的確是這樣的。」

「現在你且把這一點告訴我：這一種既定的形式是否每一回都通過內心的過程到你那裏來的呢，還是自從當初產生此種形式以後，你祇加以機械的重演，再也不滲進任何情緒呢？」

「我覺得每一回我都生活在裏面的，」保羅聲明道。

「不見得，觀象得來的印象就不是這樣了，」托爾佐夫說。「我們現在所討論着的這一派演員所幹的，就跟你一樣。起初他們是體驗角色的，可是祇要做過一次之後，他們再也不重新體驗了，他們只記牢當初研究好的外表的動作，音調，和表情，複演時從不用什麼情緒。他們往往有極熟練的技術修養，能够單用技術去演一個角色，而不必振奮神經的力量。他們以為一經把雛形決定好，以後祇要依樣畫葫

盧就對了，用感情加以重新體驗的，事實上反而不智。他們以為，當初既然是體驗得正確，以後祇要把當時體驗的情景記住，那麼戲也更有把握演得正確。我們從你演的依高的戲裏可以找出幾個地方是跟這種情形相差不遠的。你不妨把你進行工作的情形回想一下，講出來聽聽。」

保羅說他對於這個角色的其他部份所下功夫，或對於他在自己的鏡中所見的依高的扮相，都感着不滿。後來想起了有一個熟人的外貌很像是一個老奸巨滑的好榜樣，便打算去摹倣他。

「你以為可以把他搬過來給你自己用，是不是？」托爾佐夫詰問。

「是的，」保羅承認了。

「那就大錯了，」托爾佐夫答道。「在那一點上，你就流為單純的摹倣了，摹倣跟創造是風馬牛不相及的。」

「唔，那末，你對於自己的品質又怎麼處置呢？」

「老實說，我僅僅是取法我的熟人的外表的風度而已，」保羅直認不諱。

「你以為可以把他的外貌很像是一個老奸巨滑的好榜樣⋯⋯」

「那末我該怎麼辦呢？」保羅反問他。

「首先你應該跟你的「模特兒」同化為一體。這是非常複雜的。你要從時代，時間，國度，生活條件，背景，文學，心理學，性靈，生活方式，以及外貌等各方面的觀點去研究牠；而且你得研究性格，例如習慣，風度，動作，聲音，詞令，語調。你在這些材料裏下了這一番功夫，將會驚忙你把你自己的情感滲透進牠（「模特兒」）裏面去。沒有這些東西，你將不會有藝術。

「等到從這種材料中浮現出一個角色的活生生的形象，再現派的藝術家就把牠移轉到自己的身上⋯

來。這一套功夫可以引用該派的一個最優秀的代表，法國名優老哥蘭（註五）的話具體地說明：「…

…演員，把他在想像中創造好他的「模特兒」之後，他就像畫家所做的那樣，攫取「模特兒」所具的每一種特

點，把牠移轉到自己的身上來，而不是移到靈布上去。……他看見戴度甫（莫利哀）（註六）的「僞君

子」的主（人公）的服裝，把牠穿到自己身上；他注意他的步態，就模做牠；他看見他的相貌，就使他適

應自己；他使自己的臉去滴應牠。他聽見戴度甫說話的聲音，就用同樣的聲音去說話；他一定要使這一

個經他組織好的人物像戴度甫本人一樣的活動，行走，做手勢，傾聽，思考，換言之，把他的靈魂交給

他。這個造象弄好了，祇需要加上鏡框子，這就是說，把牠放到舞台上，於是觀眾看了就會說，「這是

個戴度甫，」或者說「這個演員下了一番好功夫。」……」

「可是這全部工作眞是困難而複雜得怕人，」我心中有感的說。

「不錯，哥格蘭自己也承認的。他說：「演員並不是生活，而是表演。他對於他的表演的對象要保

持冷靜，但他的藝術一定要盡善盡美」……」托爾佐夫加上一句話，「老實說，再現藝術之所以稱爲藝

術，非得講究盡善盡美不可。

「再現派提出過很自負的答案說，「藝術不是眞實的人生，甚至不是人生的反映。藝術本身就是個

創造者，牠創造牠自己的人生，牠的形態是美的，不受時間和空間的限制。」拿我們的創造的本質與此

相比，我們對於這位一代奇才，這位登峯造極的藝術大師的自命不凡的豪語，當然不能同意。

「哥格蘭派的藝術家們又會這樣地辯駁道：劇場是一種「程式」，而舞台本身就貧乏得不足以創造

眞實人生的幻象；因此劇場不應當避免「程式」……這一型的藝術固然很美麗，可是不够深湛，固然

有直接的效果，可是缺乏真正的感動力；牠的形式是比內容更使人感到興趣。牠刺激你的聲色的官感的時候多，刺激你的性靈的時候少。最後，牠與其說感動作，不知說給你愉快。

「你可以從這一種藝術裏得到偉大的印象。但這些印象既不能使你的性靈沸騰，也不能深深地鑽進牠裏面去。牠們的效力是尖銳的，不過不能持久。你祇會引起讚嘆，而不會引起信仰。凡屬驚人的劇場性的美，或富麗的情操所能做到的，都包括在這一種藝術的極限之內。至於人類的精微而深邃的情感，就不寫這種技術所有。這種精微的情感赤裸裸地呈現在你面前時，馬上就會喚起自然的情緒。牠們喚起了「自然」，與「自然」本身發生了直接的交接。不過，話又說回來，「再現」角色的手法既然有一部份與我們的程序相符合，也應該認為是一種創造的藝術。」

三

我們今天上課時，格尼沙·戈華科夫論他對自己在舞台上所表演的一切，往往有很深的體驗。

托爾佐夫根據這一點囘答道：

「人人在生活的每一分鐘中，一定是體驗著某種事物的。祇有死人纔沒有感覺。重要的是要知道你在台上體驗著的是什麼，因為那怕最有經驗的演員們，他們在家裏揣摹的心得以及在台上的表演，對於他們所演的角色往往都不一定是重要而必需的。這一點毛病你們大家都有。有些同學們賣弄他們的聲音，有效果的悠揚頓挫，表演的技巧；有些利用活潑的大動作，舞蹈的跳躍，拚命過火的演技以博觀眾一笑；有些採用美麗的姿態和架子去裝飾自己；簡而言之，他們帶到舞台上的東西，未必是他們扮演著

的角色所必需的。

「至於你呢，戈藝科夫，你並不是從角色的內容去處理角色的，你既沒有生活於角色中，也沒有把牠再現，你是用一種完全不同的方法去表演的。」

「那是什麼方法呢？」格尼沙追着問。

「是機械的演技。老實說，是這類演技中並不很壞的一種，你有一套相當簡練的方法，根據一些因循的圖形去扮演一個角色。」

我將把格尼沙所引起的長篇討論略掉，而直接去接觸托爾佐夫所闡說的真正的藝術與機械的演技之間的區別。

「沒有生活就不能有真正的藝術。真正的藝術是從情感自動地流入自身的正軌的地方開始的。」

「那麼機械的演技呢？」格尼沙問道。

「在創造的藝術中止的地方，機械的演技才開始。機械的演技不必要求一種生活化的過程，即使有這種過程，亦不過是偶然的。

「我們把機械的演技底來源和手法稱寫「橡皮印戳」；你們要是認清了這些根源和手法，便將更明白這個道理。假使你要再生各種情感，你一定要從自己切身的體驗中抽導出來。至於機械的演員們呢，他們絕不體驗情感，因此他們連這種情感的外在的成果都再生不出。

「機械的演員借重他的面部、手勢、聲音和動作，祇把一具刻劃着不存在的情感的死面具給觀衆欣賞，寫着這個目的，他們練好了一大套漂亮的把戲，想藉外表的方法去偽裝出一切種類的情感。

「這種既成的刻板法有些是一代傳一代的遺留下來的，已經變爲傳統的東西了；例如張開手按住心頭以示戀愛，或把嘴張大以表示死的意念。有些是從當代的天才那裏學來一些現成的玩藝兒（例如學威拉·康密莎徐芙斯卡雅（註七）演悲劇時那樣，常常用手背擦眉心）。還有一些是演員們自己發明的。

「讀劇辭」，說話和談吐都有許多特殊的方法。（例如，演一段大發議論的戲，就故意強調音調的高低，用一種特殊的伶工腔的「顫音」說話，不然就是用一種特殊的雄辯風的花腔。）在台上的舉止，動靜也有各種的生理活動的方法（機械的演員在台上不是走路而是走台步）。表現人類一切的情感和熱情也有各種方法（如妬妹時咬牙翻眼白，用雙手掩着眼睛和面部作哭狀，失望時便扯頭髮）。模倣各種人物的類型，和社會中各個階層也有各種的方法（鄉下人就隨地吐痰，拿衣袖擦鼻子，軍人們就併脚碰馬刺作響聲，貴族們就要長柄眼鏡）。要表示時代又有別種方法（中世紀就用歌劇的姿態，十八世紀就用嫋娜細步）。這些現成的機械的方法祇要經過一度的練習就隨手可得，因此變成第二天性了。」

「即使是醜惡而毫無意義的東西，祇要經過相當的時間和朝夕的濡染，也會變得接近可親的。例如在法國「喜歌劇」中所見的因習相循的聳肩做作的動作，打扮成花枝招展的老太婆，主角進場時自動啓閉的門，都是這一類。舞踊，歌劇，特別是偽古典的悲劇都給這些程式佔滿了。他們打算用這些一成不變的成規去再生劇中人物的最錯綜而崇高的體驗。舉例來說：失望時亂扯胸膛把心挖出來，仇恨時把拳頭幌幾幌，禱告時雙手向天高舉。

「從機械的演員的觀點來看，他之所以採用這種劇場性的唸辭法和工架的動作——如抒情時誇張地用柔聲蜜語，讀叙事詩時用沉重的「單音」，表示憎惡用高尖的噪音，表示難過時聲音帶滾泣，其目的

不外是強調聲音，語調和動作，使演員顯得更美麗，使劇場性的效果更有力。

「不幸世上喜歡低級趣味的畢竟是比高級的多。於是，崇高反爲淺薄所侵佔，美麗爲漂亮所侵佔，表現性爲劇場的效果所侵佔了。

「頂糟糕的事實是，一個角色若不是爲活生生的情感所充實，刻板法便會乘虛而入，佔領每一個空隙。而且刻板法往往會在情感之前衝進來，堵住情感的進路；所以一個演員非得戰戰兢兢地警惕自己免寫這些手法所誤不可。那怕是天賦特高的演員們，有眞實的創造力的，也不能疏忽。

「無論一個演員所選用的舞台程式是多麼高明巧妙，但因爲這些程式滲雜着機械的本質，他不能賴此以感動觀衆的。他非找點什麼補充的手法來刺激觀衆不可，於是他就不得不求助於我們所謂劇場性的情緒。這種情感是生理情感的外圍底一種人工的模倣。

「假使你握牢拳頭，收緊身上的肌肉，或痙攣地呼吸，你可以把自己推進一種極度的生理緊張的狀態。於是觀衆往往誤以爲這是受熱情所激起的一種有力的情操的表現。

「還有一型比較神經質的演員們，會利用人工技巧振奮起自己的神經，激起各種劇場性的情緒；這就產生劇場性的「神經衰弱症」，是一種不健全的陶醉，不僅是內容空洞，而且祗是一種人工的生理的刺激。

四

今天的課，導演繼續討論那次表演的演出。不幸的萬尼亞·溫脫索夫最糟了。托爾佐夫甚至以爲他

的演技連機械的都不如。

「那末，是什麼呢！」我說。

「是過火的演技中最惡劣的一種。」導演答道。

「這種毛病我難道一點也沒有嗎？」我冒險地問。

「你自然有的！」托爾佐夫答辯。

「什麼時候有呢？」我高聲問。「你自己承認我演得——！」

「我說明過你的演技在某幾個瞬間有真純的創造性，但有時候流為——」

「機械的演技嗎？」我這個問題禁不住脫口而出。

「那種演技不經過長期的用功是發展不了的，格尼沙就是那樣，你從來沒有充分的時間來創造這一套。因此你祇能利用一些最外行的「橡皮印戳」，誇張地去模倣一個野蠻人，這中間一點技術影子都沒有的。甚至機械的演技沒有技術也是不行的。」

「這一次的表演是我破題兒第一遭的登台，我從哪兒弄來這些「橡皮印戳」呢？」我說。

「你去讀讀「我的藝術生活」。裏面寫兩個女小孩一向沒有見過劇場，公演，甚至排演的，可是她們用許多惡劣庸俗的刻板法表演過一齣悲劇。幸而你也有這一套。」

「寫什麼是幸而呢？」我問。

「因為比起根深蒂固的機械的演技來，你的那些是比較容易克服的。」導演說

「像你們這些初出茅廬的人，祇要略有天才，便會偶然地，在很短的時間內把你們的戲演得很好，

可是要你們在一種持久的藝術的形式中把牠再生出來就辦不到，於是你們常常流於矯揉作勢。最初，這是不足為病的，可是你們始終不要忘記這中間潛伏着嚴重危機的種子。你們一定要從最初的瞬間把牠打擊下去，別讓牠發展爲習慣，以致以後牽累你做不成演員，妨礙你的天然稟賦的發展。

「拿你自己做比喻。你是一個有智識的人，那麼你爲什麼在表演的演出中，除了很短時間的例外，會變得那樣的不近情理呢？難道你眞會相信，在當日以文明著稱的摩爾人，都像野獸一般，在囚籠裏跳上跳下嗎？你所扮演的野蠻人，即使是在跟你的先輩聲辯的談話的時候，也是惡聲相向，咬牙切齒翻眼白的。你從哪裏找到這些東西，把牠加進戲裏呢？」

我於是把我日記裏所寫的關於我在家裏對這角色所下的功夫，那不憚其詳地說出來。爲着要交代得更清楚，我照自己房裏的樣子把椅子佈置好。托爾佐夫看到我的演習的某幾部份，禁不住嘩然失笑。

我講完之後，他說，一從這裏你就可以看出最糟糕的一種演技是怎麼產生的。你從事公演的準備時，你是從感動你的觀衆的觀點上去處理你的角色的。用什麼來感動觀衆呢？用與你所扮演的人物相一致的，眞實的有機的情感嗎？你根本就沒有這些東西。甚至連一個完整的形象你都沒有，就要你肯表面地去抄襲，這種形象就可以順手拈來。那麼你怎麼辦呢？你就把心裏偶然想到的第一個觸機抓住不放。形形色色的印象都凝聚在我們的記憶中，必要時都可以拿出來應用。像這種草率的或一般化的刻劃，我們差不多注意不到我們所傳達的形象是否與現實相符合。我們隨便抓到任何一種一般化的特點或幻象就自滿。要把形象變爲活的，把形象凝聚在我們的記憶中，在日常生活中隨時隨地都拿得出來。

你的心裏裝滿了這些東西，這種形象就自滿。要把形象變爲活的，日常的生活習慣已經替我們製造好許多刻板法或外表的刻劃的標記，這些東西經過悠久的習俗的濡染，無論誰一

「你所經過的情形就是這樣。當初你受了一個普通的黑人的外貌所吸引，你就不暇思索沙士比亞寫作的原意，趕忙把他再現出來。你找到了一種外表的性格化，自以為他是有效而活潑，把他再現出來也不很費事。假使一個演員沒有從人生中提取活生生的素材以備他隨時取用，都常常免不了要犯這種毛病。你可以隨便對我們之間哪一個人說，「不要什麼準備，馬上給我表演一個普通的野蠻人來。」我敢相信大多數人演得正跟你一樣；因為亂蹦亂扯，咬牙翻眼這一套把戲，說不出從什麼時候起，就把一個野蠻人的錯誤的觀念，灌進你們的想像裏。像這些刻劃一般化的情感的方法，我們每一個人都有的。不問一個人以前寫著什麼原因，在什麼環境之下體驗過這些情感的，牠們可以隨便拿我們去用。

「機械的演技既然利用陳腐的刻板法去替代真實的情感，而過火的演技卻抓住偶然得到的第一個的人類一般化的程式，毫不根據舞台的必要加以磨練或準備，隨便拿來就用了。以一個初學者而言，你犯這種毛病原是意中事，是可以原諒的。可是在將來就得留神，因為外行的過火的演技會逐漸變成最惡劣的一種機械的演技。

「第一，你着手做工作要避免一切不正確的開端，要達到這個目的，就得研究我們這派演技的基礎；這也就是生活於角色的基礎。第二，對於你剛才做給我們看，而我也加以批判過的這套無意義的工作，不要重蹈覆轍。第三，凡是你自己沒有內省地體驗過的東西，你感不到興趣的東西，千萬不要外表的加以摹做。

「一種藝術性的真實本來不容易引出來，但牠也絕不凋傲。自始至終牠會一步比一步地變得更動

人，一步比一步地更深入，直至軸佔領了藝術家的整個身心，以至於他的觀衆們的身心。一個建築在真

實之上的角色將會蓬勃長成，而建築於刻板法的角色祗有凋萎。

「你所發現的各種程式不久就會用壞了。當初你錯認牠爲靈感，一時給你若干刺激，可是以後再也

不能繼續給你刺激了。

「還有一點不能不提及的：就我們劇埸汗動的情況而言，演員的表演離不開觀衆，我們的成功需要

觀衆來支持，從此種情況中做演員的就產生一種慾望，要利用一切手段給觀衆造成一個印象。這些業務

上的刺激往往支配住一個演員，甚至當他表演着一個處置得很好的角色的時候。這種刺激不一定能够改

善他的演技的本質，相反的，牠們會影響他跑上賣弄討好的路，加強演技的刻板法。

「參格尼沙來說，他曾經對他的橡皮印戳下過二番眞功夫，所以結果還不壞；可是你的卻是壞的。

因爲你並沒有下過功夫。因此，我把他的表演稱作名符其實的機械的演技，而對你的表演的失敗部份我

以爲是業餘的過火的演技。」

「總而言之，我的演技是我們職業中的一種最好的跟最壞的混合物，是不是？」

「不，並不是最最壞的，」托爾佐夫說。「別人做的比你還糟得多呢。你的外行是可以原諒的，可

是別人犯的錯誤却是存心的，這種錯誤的觀念在一個藝術家的身上是不容易改正或消滅的。」

「那是什麽觀念呢？」

「藝術上的自私自利。」

「這是怎麽樣形成的呢？」同學中有一個人間道。

道。

「你把你的纖手纖足，你的整個身體表演給我們看，因爲牠在舞台上可以顯得好看一點。」導演答

「我嗎？」這不幸的女郎驚異得從座位中躍起。「我幹了什麼啊？」

「像蘇尼亞‧伐林泩諾娃所幹的那樣。」

「多可怕啊！我從來就不知道。」

「這是積習養成，常犯的毛病。」

「爲什麼你稱讚我呢？」

「因爲你有好看的手和腳。」

「那又有什麼壞處呢？」

「壞處就在你是向觀衆撒嬌，而不好好地演卡德琳（註八）。你要明白沙士比亞寫「馴悍記」（註九）並不打算讓一位叫蘇尼亞‧伐林泩諾娃的學生可以借此在台上向觀衆賣弄她的纖足，或對捧她的觀衆撒嬌的。沙士比亞有一個不同的目標，這個目標你既不清楚，因此我們更不懂得了。不幸我們的藝術往往被利用達到個人自私的目的。你利用牠來賣弄你的美麗。別的人利用牠來成名，或攫取表面的成功，或賺錢過舒服生活。在我們的職業中，這些都是普通的現象。而我非立即要你們改正不可。

「現在，把我將要告訴你們的話牢牢地記住：劇場自來擁有大量的觀衆和繁華的一面，於是有許多祗想靠美麗賣錢，或借此發財過活的人們都如蠅附羶地來了。他們利用觀衆的無知，迎合其低級趣味，癖好，好奇，虛僞的成功，他們所用的手段根本與創造的藝術風牛馬不相及的。這班自私自利者都是藝

術底死敵。我們要用最嚴厲的辦法去對付他們，假使他們不能改過，祇有請他們退出舞台的一條路。」

說到這兒，他再轉身向着蘇尼亞說：「你從現在起就要下個決心，你到這兒來寫的是想獻身於藝術，寫牠犧牲一切呢？還是祇想滿足你個人的私慾呢？」

「話又說回來了，」托爾佐夫轉身向着我們大家，「我們祇能在理論上把藝術分寫幾個範疇。實際上所有各派的演技都是混雜在一起的。不幸在事實上我們往往看見有些藝術大師受了人類弱點所牽制，降格以從機械的演技，而機械的演員們有時也會昇騰到純真藝術的高度。

「有時候我們看見生活於角色，再現角色，機械的演技，藝術上的自私自利等各種傾向，錯雜於一身。所以演員對於藝術的畛域底認清，才顯得如此重要。」

聽過托爾佐夫的解說之後，我清楚地覺得表演的演出對我們是害處多，好處少。

我把我的見解告訴他，他抗議道：「不，這次演出告誡你們，在舞台上什麼錯誤是不能犯的。」

討論結束時，導演宣佈從明天起，除了跟他一起工作之外，我們得開始從事各種經常的活動——如上歌唱，體操，舞蹈，鬥劍等功課，以達到發展我們的聲音和身體的目的。這些功課每天都得舉行，因寫人體的肌肉的發展需要有系統的而徹底的訓練，期間要相當的悠長。

（註一）沙爾文尼 Tommaso Salvini（1329-1916）意大利名演員，史氏受其影響頗深。

（註二）塞却普金 Shchepkin（1785-1863）十九世紀最偉大的俄國演員，是第一個介紹單純性和寫實到俄國裝演藝術的先驅，他的傳統一直保存在「莫斯科小劇場」中，而史氏初期的表演作風就強烈地受過他的薰陶。

（註三）蘇姆斯基 Shumski 與塞却普金同時的俄國名演員，「俄國哥格蘭」之禱，演技有哥氏的洗練，而真懇且或過之。

（註四）赫居里士 Hercules 希臘神話中，宙斯之子。以身壯力強，並完成十二件偉大工作，被人所崇拜。

（註五）哥 格 蘭 Benoit Constart Coquelin（1841-1909）法國名演員。

（註六）莫 利 哀 Jean Baptiste Poquelin de Moliere（1622-1673）法喜劇家。有人稱之為世界最偉大的喜劇家。作品中多諷刺，著名者為「慳吝人」「偽君子」等。

（註七）威拉·康密莎 Vera Komissarzhevskaya（1864-1910）俄羅斯女演員。

（註八）卡 德 林 Katherine「馴悍記」劇中的「悍婦」。

（註九）「馴悍記」 Taming of the Shrew 沙士比亞喜劇之一。

第三章

動作

一

今天真難得，我們第一次正式上導演的課。

我們在學校裏集合，這是一所小的，裝置完備的戲院子。他跑進來了，仔細地看看我們大家，他說：「瑪麗亞，請你跑上舞台去。」

這個可憐的小姑娘吃了一驚。她一溜烟逃跑了想躲起來，那副神氣活像個嚇壞了的傀儡。後來大家抓住她，把她帶到導演的跟前，他老人家笑得像個小孩子似的。她一雙手蒙着臉，嘴裏不停地嚷着她平常說慣了的驚嘆語：「哎喲，親愛的，我幹不了！哎喲，親愛的，我怕極了！」

「你且靜下來，」他說，炯炯地注視着她的眼睛，「咱們不妨演一點短戲。這就是劇情。」他毫不理會這位少女的煩燥。「幕開了，你在台上坐着。台上祇有你一個人。你坐着，坐着，一直是坐着……後來幕又下來了。這就算整個戲。再也想不出比這更簡單的了，可不是嗎？」

瑪麗亞不回話，他便牽着她的臂膀，帶她走到台上去，他也板着臉不說話，我們大家卻笑得一塌糊塗。

導演掉過頭來，沉着地說：『朋友們，現在你們是在課堂上。而瑪麗亞正在渡着她的藝術生涯的最嚴重的關頭。該笑的時候才笑，該笑的事情才笑。』

他把她帶到舞台當中。我們一聲不響地坐着，等着開幕。幕是慢慢地開了。她坐在當中，略近台前，一雙手仍舊蒙着臉不放。嚴肅的空氣和悠長的沉默抑壓着一切。她明白非找點什麼事做不可。起先她把一隻手從臉上放下來，隨着又放下第二隻，同時又把頭垂得很低，所以除了看見她的頸背外，別的什麼也看不到。又是木然不動。真是致人難過死了，可是導演却故意要保持沉默等下去。瑪麗亞感到緊張的空氣漸漸加重，她抬頭望到觀衆這邊來，可是馬上又掉過頭去。她不曉得該看什麼，該幹什麼，祇好隨便變動，一會兒這樣坐，一會兒那樣坐，部位十分難看，忽然身子往後一靠，隨後又挺直身子，忽然又彎下身子，拉緊她的非常短的裙子，眼睛死板地望着地板上的什麼東西。

經過很長的時間，導演屏息不語，後來才做出一個關幕的記號。我趕忙跑到他面前，因爲我要他用同樣的練習來考考我。

我被帶到舞台當中坐着。雖說不是真的演戲，可是心裏面充滿着矛盾的衝動。既然登了臺，我就想露臉，不過一種內心的情感又需要孤獨。我一方面打算引起看客的興緻，免致他們太難堪；另一方面又教自己別理會他們。我一雙腿，兩條臂膀，頭部，身軀，雖說隨便我去擺佈，可是做出來的動作總多了一些累贅的東西。你本來很平常地動一動你的臂膀或腿子，可是突然你全身會僵拗起來，看起來好像你在擺好架子給人家畫畫似的。

真奇怪！我祇登過一次臺，我覺得坐在台上裝腔作勢反而比單純地坐在那裏容易。我想不出我該怎

麼辦。後來人家告訴我，我的樣子一會兒發呆，一會兒很滑稽，一會兒是不知所措，後來又是乖戾而肉

麻。導演老是等待。之後他叫別的人也照樣練習一番。

「現在，」他說，「咱們且進一步吧。以後咱們再來練這一套玩意兒，練習在舞臺上打坐的方

法。」

「剛才我們練過的，不就是這一套嗎？」我們問。

「呃，不，」他答道。「你們並不是單純地坐着。」

「我們應該怎麼做才對呢？」

他不用話向大家解答，很敏捷地站起來，擺出很幹練的樣子走上舞台，沉重地坐在安樂椅裏休息，

好像是到了家似的。但什麼也不做，也不打算做什麼，而他那一副簡單的坐態卻很動人。我們瞪眼看着

他，想知道他肚子裏打什麼主意。他微笑。我們也笑了。他好像是在想什麼東西，而我們就急於要知道

他心裏在想着什麼念頭。他注視着一件東西，而我們也覺得非把那吸引他的視線的東西看清不可。

在日常生活中，人家對他的就座或安坐椅中的姿態不會特別留意的。可是由於某種原因，他一上舞

台的時候，大家都緊緊地看着他，看見他那簡單的坐態也許會引起一種實實的快感。

別人坐在台上就不是這樣了。我們既不願看他們，也不知道他們肚子裏打什麼主意。他們一副毫無

辦法的樣子和想討好觀眾的神氣，看來實在好笑。而導演呢，雖然是一點也不注意我們，却把我們牢牢

地抓住。

有什麼祕訣呢？他自己對我們說了。

任何在舞台上出現的東西一定要有一個目的。甚至坐一張椅子也一定要有一個目的——特定的目的，並不以達到普通的目的，光致觀眾看得見就滿足。一個人說要坐下來就要取得坐的權利。而這一點可不容易做到。

「現在咱們且把剛才的實驗複習一遍吧，」他說，「人還站在臺上。」「瑪麗亞，跑上我這兒來。我要跟你一道演戲。」

「跟你！」瑪麗亞驚起來，她跑上臺去。

他又重新要她坐在舞臺中間的安樂椅中。她又開始不安地等待着，故意地動幾動，拉拉她的裙子。導演站在她身邊，他翻開了扎記簿，好像非常小心地在查看着什麼東西似的。

同時，瑪麗亞慢慢地靜下來，精神也逐漸集中，後來終於一動也不動，眼光老釘着他。她生怕會打擾他，祇等待他發第二次命令。她的姿態直率而自然。她似乎相當美麗。舞臺襯托出她的優美的特徵。

這樣經過了相當的時間。於是幕閉下來。

「你感着怎麼樣？」導演跟她回到觀眾席的座位裏時，問她。

「我？寫什麼？難道我們的戲演過了嗎？」

「當然囉。」

「哎喲！不過我以為……我剛才祇是坐在那兒等你把簿子裏的東西查出來，再致我怎麼做法。怎麼？我什麼也沒有演過啊。」

「這就是演得最好的地方，」他說。「你坐着等着，什麼也不演。」

於是他掉過頭來對我們大家說：「你們看，像蘇尼亞那樣在台上賣弄織足，或者像格尼沙那樣賣弄體態，或者，像這次一樣寫着一個特定的目的（雖然這目的簡單得像一個人等待着有什麼盼咐）而坐着，你們說哪一種更引得起你們的興趣呢？最後的一個例子本身也許沒有什麼複雜的興趣，可是牠有生命；要賣弄自己反而會把你推出有生命的藝術領域之外。

「在舞台上，你非得隨時有所表演不可；動作，舉動，就是演員所追尋的藝術的基礎。」

「但是，」格尼沙打岔說：「你剛才說過表演是必要的，你又說像我那樣賣弄織脚或體態並不是動作。那麼，像你那樣坐在椅上連手指都不動一動就算是動作嗎？照我看來，這根本就沒有動作。」

我很坦白地插嘴說：「我不知道這是動作還是不動，不過我們大夥兒都同意他的所謂沒有動作卻比你的動作有趣得多。」

「你要明白，」導演很沉靜地對格尼沙說，「一個人坐在台上外表雖然是不動，却不一定就是被動。你可以坐着一點也不動，却同時可以充滿着動作。這還不算。有許多時候生理的不動是內心緊張底直接的結果，從藝術的觀點看來，這些內心的活動却重要得多。藝術底精華並不寄存於其外在的形式而實寄存於其精神的內容。所以我就要把剛才提供給你們的方式改成這個樣子⋯

「在舞台上，表演是必要的，無論外表地或內心地表演。」

二

今天導演跑進課堂的時候，對瑪麗亞說：「讓咱們演一個新戲。」

「劇本底大意是這樣：你的媽媽失業了，沒有進款；她沒有什麼可變賣的東西替你付戲劇學校的學費。而你呢，明天就得離家上學校去。可是有一位朋友來幫你忙。她沒有現錢借給你，所以她給你帶來了一枝寶石鑽的胸口別針。她的慷慨的行爲使你感動而興奮。你能不能接受這一件犧牲品呢？你心裏沒有主張。你想拒絕她。你的朋友把針插在一條布幔上就走了。你送她到走廊，在這裏你們彼此勸慰，拒絕，連哭帶感激，兩個做了一段很長的戲，到最後你接受了，你朋友也走了，於是你囘房間來拿別針。可是——別針到哪裏去了？難道有人跑進來拿走了嗎？在一個四通八達的屋子裏，什麼都講不定的。於是你就小心翼翼地，驚心吊胆地滿屋子找。

「你跑上台上去。我將把針插進這幅幔子的某一段上，你要把牠找出來。」

過了一會，他說他準備好了。

媽麗亞衝上台上，活像有人在後頭追她。她跑到「脚光」的邊沿，又退囘去，一雙手捧着頭，恐怖得發抖。她再走到前面來，然後又走開，這一囘是往相反的方向走的。於是她朝前面跑出來，抓着幾段布幔亂抖一陣，後來把頭埋在布幔裏面。這段動作她是用來表現找別針。但是找不着，她飛快地囘轉身來衝出了舞台，一會兒捧着她的頭，一會兒搥胸，這一套顯然是用來表現在這種厄境下的普通的慘劇。

我們這班坐在「樂隊席」裏的看客忍不住要笑出來。

過了一會，媽麗亞帶着一副成功到了不得的神氣跑下來看我們。眼睛亮晶晶的，兩頰紅得發燙。

「你感覺得怎麼樣？」導演問她。

「喔呀，真是不得了，說不出的不得了。我高興極了，」她大嚷，在座位旁邊跳來跳去。「我感覺

得我第一次登台……在台上非常之舒服。」

「那很好，」他鼓勵她說，「可是別針在哪兒呢？把牠交給我。」

「唉，對了，」她說，「我忘了別針了。」

「那才怪了。你拚命的找牠，卻偏偏把牠忘了！」

一轉眼的功夫她又再上台去，祇在幾段布幔之間打轉。

「不要忘了這一件東西，」導演警告她說，「假如你找到別針，那就沒事兒。你以後還可以繼續來

班裏上課。假如找不到呢，你就得離開學校。」

她臉上馬上緊張起來。眼睛老釘着布幔，從頭到尾一段一段地找過去，又用心，又有條不紊。這一

問她找得很慢，可是我們大家都相信她一秒鐘時間也不肯輕易放過，她的真情激動起來，雖然她沒有故

意要這樣做。

「哎喲，在哪兒呢？噯，我已經把牠丟了！」

這一次她的話是用低聲沉吟地說的。

不在這裏，」當她每一段幔子都找漏了的時候，不禁失望而驚惶失措，她哭着說。

她滿臉是愁容慘沮。她木然站着不動，好像萬縷恩潮都飛到九天外去。大家一看就感到她遺失了別

針是多麼的激動。

我們眼瞪瞪的看着，連氣都不敢透。

後來，導演開口了。

「你第二次找過之後，現在你感覺得怎麼樣？」他問。

「我感覺得怎麼樣？我不曉得。」她全副神情顯變得很，回話時把肩膀聳聳，眼睛無意中還老釘着

台上的地板。「我拚命的找，」過了一會她又找。

「不錯。這一回你的確是找過了，」他說。「可是第一回你幹的什麼呢？」

「哦，第一回我很受刺激，我很痛苦。」

「第一回你到處亂闖，把幔子亂扯，第二回你很沉着地去找，你說這兩種情感哪一種更合式呢？」

「怎麼，自然是第一回我找針的時候囉。」

「不。你說你第一回是在找別針，這話別想叫我們相信，」他說。「那時候你連想都沒有想過。」

你祇打算爲痛苦而痛苦。

「可是第二回你的確是找了。我們大家都看見的，我們理解你，我們相信你，因爲你的驚惶和煩亂

的心情眞正流露出來了。

「第一回是要不得的。第二回就很好。」

這一句評語叫她一呆。「啊呀，」她說，「第一回我差點沒把自己逼死了。」

「那不算什麼，」他說。「這祇有妨害眞實的尋覓。在舞台上，不要爲奔跑而奔跑，爲痛苦而痛

苦，不要爲動作而演得『一般化』；時常要爲着一個目的而表演，」

「而且要眞實地表演，」我加上一句。

「對了，」他同意了；「現在，你們跑上舞台照這樣做吧。」

我們上了台，不過好久都不曉得怎麼辦好。我們覺得一定要給人家留一個印象，可是我想不出有什麼東西值得引起觀眾注意的。我起先想演與賽羅，一會兒就演不下去。李與一會兒演貴族，一會兒演將軍，又演農夫。瑪麗亞呢，抱着頭按着心演悲劇。保羅擺出哈孟雷脫（註一）的架子坐在椅子上，裝出煩惱和幻滅交集的神氣。蘇尼亞到處賣弄風情，格尼沙在她身邊用最俗套的演技成規跟她談戀愛。當我偶然回頭看看尼古拉‧庵諾維可和達霞‧戴恩科娃，他們照例是躲在牆角落邊，兩個人正演着易卜生（註二）的「白蘭特」（註三）一劇裏的一場戲，他們的死板的眼光和木頭一般的姿態，叫人看了禁不住要長嘆一聲。

「我們且把你們所做過的總括起來。」導演說。「我先從你開始，」他指着我說。「同時也有你，有你，」他又指着瑪麗亞和保羅說。「這兒有幾張椅子，就在這裏坐下來，好叫我看清楚你們，然後再開始。」你表演嫉妒，你表演痛苦，你煩惱，我祇要你們寫這些情緒而激發起這些情調（例如為嫉妒而缺妒等。）」

我們坐下來了，馬上就感覺到我們處境很窘。記得在我站着跑來跑去，像一個瘋子似的瞎動的時候，我覺得對自己所演的戲多少有點感應，可是要我坐在椅子上，不用什麼外表的動作，那麼我就無從下手。硬演的破綻，就暴露無遺。

「喂，你們怎麼想法呢？」導演問。「難道一個人坐在椅上，竟會沒來由地嫉妒起來嗎？沒來由地發脾氣嗎？沒來由地傷心嗎？自然是不可能的。時時刻刻把下面的話記在心裏：在舞台上，無論在什麼情況之下，從來就不能够從情感而情感的激動中直接產生動作的，你違背這一條定律結果祇有流於最討厭的作偽。當你準備挑選某一動作的細節時，你要把情感和精神的內容暫時放開。你們千萬不要為演

嫉妒而演嫉妒，為演愛情戲而演愛情戲，為演痛苦而演痛苦。所有這一類的情感都是其先行的事物發展底結果。你應該把先行的事物努力加以思索。結果呢，這種先行的事物就會產生牠的後果。在我們這個行業中，有不少常犯的錯誤——如熱情的偽造、類型的偽造，或利用公式化姿態的演技都犯了這種毛病。可是你們非擺脫這些反真實性不可。你們千萬不要抄襲熱情，抄襲典型。你們非生活於熱情之中，生活於典型之中不可。你們祇有生活於牠們之中才能夠產生出表演牠們的演技。」

隨後萬尼亞提出來說，假使舞台上不像這樣空洞洞的，假使四面有些道具，家具，火爐，灰盤等物，我們演得也許會好一點。

「很好，」導演同意了，這一課就上到這裏為止。

三

我們今天的工作仍舊是安排在「學校舞台」上進行的，可是我們到學校時，看見那扇通到觀眾席去的門給關上了。另外開了一扇門直達舞台上。進去之後，我們發現自己置身在一個穿堂中，不禁詫異起來。隔壁是一間富麗的小起居室，有兩扇門，一扇通到膳堂，從膳堂再通到一間小臥室，另外一扇門與長廊銜接，走廊邊有一間跳舞廳，廳內燈火輝煌。這一座大廈是利用一些舊戲的佈景分隔成的。前幕是放下來，又用家具攔住。

我們根本不覺得是登了台，一舉一動都非常隨便。我們起先是參觀各房間，隨後分開幾組坐下來談天。我們大家都想不到已經是上課。後來導演提醒了大家說我們是為了工作而到這兒來集合的。

「我們怎麼樣幹呢？」有人問。

「像昨天一樣，」是導演的答語。

可是大家還是站着不動手。

「幹什麼？」他問。

答話的是保羅。「實在的，我不明白。突如其來的，完全沒來由的，就要演戲……」他沒說下去。

樣子是沒精打采。

「假使我們毫無來由地演戲是不舒服的話，那麼寫什麼不找一個來由呢，」托爾佐夫說。「我並沒有把什麼桎梏加在你們身上。祇求你們不要再像木頭棒似的站着。」

「但是，」有人大膽地問，「那豈不是為表演而表演嗎？」

「不，」導演駁他。「從今以後，演技都有某種一定的目的。你們昨天要求臺上應有裝置的設備，現在都有了；難道你們不能提出某種內心的動機，把這些動機用簡單的生理的動作傳達出來嗎？比方說，假使我叫你，萬尼亞，去把門關上，難道你就關不了嗎？」

「把門關上？當然關得了。」萬尼亞跑過去，隨手把牠掩上，我們還沒有看清楚時他就跑回來了。

「那不叫關門，」導演說。「我用這個『關』字是要把門關好，這樣門才關得緊，不會搖擺不定，也不會讓隔壁房間的人聽見我們說話。你祇把門兒的一推，心中並無一定的想法，隨牠撒手再打開，而事實上牠已經又打開了。」

「這扇門關不緊的。實在是關不緊，」萬尼亞說。

「要是不容易關，那末你不妨花點時間，多花點心思照我的話辦去。」

這一回萬尼亞規規矩矩地把門關好。

「我點什麼事情給我做做吧！」我求他。

「難道你自己什麼都想不出嗎？這裏有個火爐，也有點木料。你去把火生起來。」

我照他的話做去，把木料放進爐裏，可是在口袋裏或火爐架上都找不到洋火。於是我跑囘來把我的困難告訴托爾佐夫。

「你到底要洋火幹什麼？」他問。

「去點火。」

「火爐是紙做的。你打算把戲院子燒光了嗎？」

「我不過要來裝假，」我解釋。

他伸出一個空手來。

「你要假裝點火，假的洋火就可以對付了。在你，似乎以爲中心在於劃一根洋火！」

「當你到了演哈孟雷脫的地步，你通過了他的錯綜的心境一直到他想寫父復仇，刺殺國王時，你是不是以寫手裏非拿着一把眞的匕首不可呢？你沒有匕首可以弒一國之君，你沒有一根洋火也可以燃一把火。需要燃燒起來的是你的想像力。」

我於是去假裝點火。寫着要把動作拖長，我準備好，一面劃洋火一面竭力用手擋着風，可是許多囘都給吹熄了。

我又似乎看見那火頭，感覺牠的燃熱，不過做不好，不久就狼狼起來，祇想找點別的花樣

做。我開始把家具搬動一下，數一數房間裏的東西，可是這些動作的背後都沒有一定的目的，所以完全是機械的。

「這是一點也不足怪的，」導演對我們解釋。「假使一個動作沒有內在的基礎，牠不能支持你的注意力。搬動幾張椅子自然花不了多少時間，但你要寫着一個特定的目的把各種各色的椅子排列起來，例如你請許多客人來吃飯，而席間的座次要按照理次、年齡、個人的交誼而排定的，你就要在這上面花很多的功夫。」

但我的想像力已經枯竭了。

當他看見別的人也提不起勁兒來，他把我們一起集合在起居室裏。「你們不怕難為情嗎？假使我領一羣小孩子到這裏來，告訴他們這一所是他們的新家庭，你們可以看見他們的想像力活躍得很。他們的遊戲會變成真的遊戲。你們難道連他們都不如嗎？」

「說這句話是容易，」保羅有點不平。「可惜我們不是小孩子。他們天然的喜歡玩，要我們玩就非得勉强不可。」

「自然，」導演回答，「假使你們將來或現在都不能在內心裏燃燒起一朵火花，那我就沒話說。每一位真正的藝術家都渴望着在自己內心裏創造出一個比真實地圍繞着他的人生更為深湛而更為有趣的生命。」

格尼沙插嘴說：「假使幕開了，觀眾坐在那兒，這種慾望就會來了。」

「不，」導演肯定回答。「假使你們真是藝術家，你們沒有這些附屬的東西也會感到這種慾望的。」

現在放坦白點。你們以寫妨礙你們表演的究竟是什麼呢？」

我向他解釋說火我會點的，家具我會搬動的，門我會開也會關的，可是總不能把這些行動伸引擴大以維持我的注意力。我把火點燃，把門關上，一個行動就結束了。假使一個行動聯接着第二個行動，再引導起第三個，那麼就會創造出動率和緊張。

「簡而言之，」他歸納起來說，「你以寫你所需要的是一些視野覽寬的，更深湛的更複雜的行動，而不是簡短的，表面的，半機械的行動，是不是？」

「不。」我答道，「你提出來的東西不妨簡單，但是要有趣。」

「你是不是以寫什麼東西都要露我呢？」他不耐煩地說，「自然，我們一定要在你的行動所由發生的內心的動機中，在行動所由發展的環境中去找出說明來。就拿開門關門這件事來說，總算再簡單沒有了，你也許會說，使人感興趣的地方太少，而且過於機械。

「但，假定這間大廈是瑪麗亞的家，裏面住的一個人現在成了瘋子。人家送他到瘋人院。假使他從院裏逃出來了，躲在那扇門背後，那末你們怎末辦呢？」

問題一經用這個形式提出來，我們整個的內在的目的都照導演所說的樣子改變了。我們再也不想怎麼樣去擴大我們的活動，也不再操心牠的外形。我們祗根據着所提出的問題，集中心力去估計這一行動或那一種行動的價值或目的。我們的目光開始測量從此地到門邊的距離，看着有什麼跑近門邊的安全辦法。我們的目光又巡視週圍，以防瘋人萬一打破房門衝出來的時候，大家有什麼地方可逃。我們的「保存自我」的天性感覺到危險，想好種種辦法去對付牠。

不曉得是偶然還是故意，萬尼亞本來關好了門，把身子抵着門板，突然一躍而逃，我們大家跟在他後面亂衝，女孩子們大嚷大叫，逃到隔壁房裏去。最後我才弄清楚我是躲在一張桌子下面。于裏拿着一個沉重黃銅的盛灰盤。

事情還沒完。門現在是關好了，但沒有上鎖。因為沒有鑰匙。所以我想得到的最妥當的辦法就是用沙發，桌子，和椅子把門堵住，然後招呼醫院，安排要他們採取必要的步驟再把那瘋子押起來。

這一種即興表演的成功使我精神抖擻。我跑到導演面前請他再給我一個機會去點火。

他略不猶豫地告訴我說瑪麗亞剛好承襲了一筆產業！他說她已經接受了這間大廈，特設喬遷之宴來慶視她的佳運，她請所有的同學來吃飯。有一位同學是認得客賽洛夫（註四），摩斯克文（註五），里安納杜夫（註六）的，他答應請他們來參加這盛會。可是這間大廈很冷，總的暖氣管還沒接好，雖說外面的天氣已經嚴寒了。到哪裏找點木料來生火呢？

隔壁人家可以借到幾捆柴。小小的火燄生起來了，可是煙囪弄得太厲害，一定要將牠弄熄才行。同時時間已晚了。趕着再生起第二把火，可是木料還沒乾透，火燃得不旺，過一會兒，客人們都要來了。

他接着說：「現在「假使」我所說的假定的事實都是真的，讓我看看你們準備怎麼辦。」

戲完全演過之後，導演說：「今天我才說你們的表演是有動機的。你們從此知道一切舞台的動作都非具有內在的根據，要合理，貫串，真實不可。其次，你們知道「假使」可以當作一架起重機，將我們從實在的世界昇騰起來到想像的領域。」

四

今天導演繼續校舉「假使」這個字各種不同的效能。

「這一個字有一種獨特的本質，有一種你感覺得到的力量，這種力量能够在你內部產生一種即興的，內心的刺激。

「你還要注意牠來得多麼便當而簡單。那扇門本來是我們的練習的起點，一下子就變寫我們防禦的工具，而你們的基本目的，你們注意集中的目標就是翼圖保存自己。

「危險底假設往往是潑剌的。牠是一種隨時發酵的酵母。至於門戶，火爐這些無生物，祇有把牠們跟某種對我們更有關係的東西聯繫起來時，才能刺激我們。

「你們也要想一想，這一種內在的刺激之發揮不是強制的，也不是欺騙的。我並沒有對你們說門後頭當眞有一個瘋子。相反的，我用「假使」這個字就是坦白地承認我所陳述的事實是一個假定。我所希望做到的是，「假使」關於瘋子的一切假設是眞的事實的話，好教你們感覺到人人在此情此境中非有不可的感覺，婆婆們講明你們打算怎麼辦。同樣你也不必強制你自己，要自己指假寫眞，祇要承認牠是一個假設就得了。

「假使我們不說這句老實話，却對你賭兒的說門背後當眞有一個瘋子，你說大家會怎麼辦呢？」

「這種顯明的假話，我絕不會相信的，」我反應道。

「有了「假使」這一種特質，」導演對我們解釋道，「誰也不來勉强你相信什麼，不信什麼。什麼東西都是清晰的，直率的，公開的。人家出了一個題目給你，祇希望你眞誠而準確地回答問題。相反的，牠以直

「是以，「假使」的妙處首先就在於牠不用畏懼或强制，勉强藝術家去做什麼事。相反的，牠以直

率的本色敎他恢復起男氣，鼓勵他在一個假設的境遇中保持自信。所以在你們的練習中間，刺激的作用非常自然地產生出來。

「牠又給我帶來了另一種本質。牠激發起一種內在而眞實的活動，這又是通過自然的方法來完成的。因爲你們都是演員，所以你們不單是給問題做一個簡單的答案就算了。你們會覺着非用動作來答覆問題不可。

「『假使』的這一種重要的特質頗與我們這派演技之一原理相接近，這原理是——在創造和藝術中的活動性。」

五

「你們有些人也許急於要把我告訴過你們的一切馬上拿來實驗，」導演今天上課時說：「那是很好的，我很願意玉成你們的願望。讓我們把『假使』應用到一齣戲的角色身上吧。

「假定你們要演一個從柴霍甫的小說改編的劇本，劇中的主人公是一個無智識的農夫，他從鐵軌上卸下一顆螺旋釘去做他的絲上的錘子。爲了這檔事他受審判，得到很輕的處分。這一件想像的事遇會打入某些人的心坎中，可是在大多數人看來，這不過是個『有趣的故事』而已。人們永遠不會拾起眼睛來看一看藏在這片笑聲背後的法律的和社會的現狀的悲劇。可是在這戲裏擔任其中一個角色的藝術家卻笑不得的。他一定要爲他自己的任務而深思，同時最重要的，他一定要把那引起作者爲這個故事的動因體驗一度。你們打算怎麼樣下手呢？」導演的話停住了。

同學們都靜悄悄地不作聲，想了好一會。

「在懷疑的時候，當你的思想、感情，和想像都沉默的時候，不要忘記『假使』。作者也是用這種方法開始他的工作的。」他對他自己說：

「假使一個頭腦簡單的農夫到外頭打魚，從路軌上取了一顆螺旋釘，從此會發生什麼事呢？」現在照樣把這個問題問你自己，再加一句：「假使這件案件要我來審判，我怎麼辦呢？」」

我略不猶豫地答道：「我會判他的罪。」

「為什麼判罪？因為鈞釣絲上的錘子嗎？」

「因為偷了一顆螺旋釘。」

「自然囉。誰也不該偷竊的，」托爾佐夫同意地說。「可是你能夠把一個完全不知道自己犯罪的人處分得很重嗎？」

「我一定要讓他曉得他這種行為也許會闖下全列火車翻身，死傷數百人的大禍；」我駭他。

「因為一顆小釘子就會闖下滔天大禍嗎？你一輩子也不會教他相信這會事，」導演辯道。

「這個人大概是裝傻。他了解他的行為的性質，」我說。

「假使演農夫這角色的人有本事的話，他將會用他的演技證明給你看他是完全不知道自己犯了什麼罪的，」導演說。

我們的討論繼續下去，他利用每一個有利的論據去替被告辯白，到後來他稍稍佔了我的上風。他感覺到這種情形時便說：

「你所感覺到的內心的衝動，正和法官自身所經驗的相彷彿。假使你演那個角色，這種雷同的情感會使你接近這個劇中人物。

「演員與他所刻劃的人物之間構成了這一種血緣的關係，就會在劇本中補充一些具體的細節，使牠充實，給牠一些要領，把動作吸引起來。建立於「假使」之上的各種情境，是從各種與你們自身的情感相彷的境界中發源出來的，牠們對於演員內在的生命有極強烈的影響。在你的生命與你的角色之間一經把這一種關係建立起來，你將會感覺到此種內在的衝動或刺激。再加上你在自身的生活中所經歷過的一切不意的經驗，你就會明白你在舞臺上規定要做的一切，非常容易使你由衷的相信牠們的可能性。

「你按照這個樣子去準備你全部的戲，你將會創造出一個完全的新的生命。

「要是這一個想像的人物已經被引進劇本規定的環境中，那麼那些被激發的情感將會在這人物的行動中表現出來。」

「這些情感是意識的，還是下意識的呢？」我問道。

「你自己去試驗一下。你把這個過程中的每個細節都研究過來，從根本上去考查一下哪些是有意識的，哪些是下意識的。不過你將永遠解答不了這個謎，因為你甚至連其中最重要的瞬間都記不清楚。這些情感將會隨其本意，局部地或全部地浮現起來，又在不知不覺中消逝了，一切都活動於下意識的領域中。

「不信你可以去找一個剛演好一齣偉大的戲的演員，問問他在台上有些怎麼樣的感覺，問他做了些什麼。他一定回答不出來，因為他已經不清楚當時是怎麼樣生活過來的，也把許多極重要的瞬間忘記

了。他所能對你說的就是他在台上感着很舒適，他和其他演員聯絡得很順手。除此之外，他講不出什麼道理來。

「你把他的演技形容給他聽，他就會詫異。他將逐漸認清他自己表演時在純粹的下意識中飄浮過去的東西。

「我們可以從此推論，『假使』也是激發創造性的下意識的一種剌激。而且，牠幫我們推進我們這派藝術的另一基本原理：『通過意識的技術去激發下意識的創造性。』

「到這裏為止，我已經把『假使』的效用與我們這派演技底兩大原理之間的關係解說清楚了。不過牠與第三原理的關係更要密切。我們的偉大詩人普式庚在他一篇未完成的戲劇論文中提到過這一點。

在縱橫闊論中他講過這樣的話：

「『我們對於一個劇作家所要求的是──在規定的情境下情緒的純真，情感的逼真。』

「我自己再補充一句，這也正是我們對於一個演員的要求。

「用心思考這句話，以後我再找一個生動的例子以證明『假使』怎麼樣幫助我們把這原理實現。」

「在規定的情境下情緒的純真，情感的逼真。』我用悠揚頓挫的調子把這句話重複一遍。

「住嘴，」導演說：「你順口開河地唸一遍是不會發現牠的精義的。你要是不能把一種思想整個地把握住。那末不妨把各個樣成部份拆開來，分段的去研究牠們。」

「所謂『規定的情境』是什麼意思呢？」保羅問道。

「牠是指劇本的故事，牠的事實，事件，時代，動作發生的時間和地點，生活的情況；演員們和導

演對於劇本的理解，導演設計，演出，佈景，服裝，道具，燈光和音響效果——凡此一切的情境都在一

個演員創造他的角色的過程中，給他規定好一個範圍。

「假使」是出發點，而「規定的情境」是發展。若是要發揮一種必要的激發的效能，那末兩者是

不能缺一面存在。不過牠們的作用略有不同：「假使」是用來推動蟄伏着的想像，而「規定的情境」卻

替「假使」建立必要的基礎。兩者是共同而分別地，幫助去創造一種內在的醞釀力。」

「那末所謂『情緒的純真』又作何解呢？」萬尼亞很感興趣地問。

「輪是說——活生生的人性的情緒，演員自身所體驗的情感、」

「好了，那末所謂『情感的逼真』又是什麼意思呢？」萬尼亞問下去。

「我們所謂逼真並不是指實在的情感的本身，而是指與牠近於同類的東西，是指受了內在的真情感

所鼓動，而間接地再生出來的情緒。

「在實際上，你們從事工作的途徑不外是這樣：第一，你將根據劇本原作，根據導演的演出和你自

己的藝術見解所提供的『規定的情境』，用你自己的方法加以想像。凡此一切的材料將會替你所演的劇

中人物的生命和他週圍的情境，定出一個大概的輪廓。你對於這一個生命的一般的可能性一定要有真

實的信心。從而跟牠非常相熟，覺得自己跟他接近。假使你這一步做成功了，你將發現所謂『純真的情

緒』或『逼真的情感』將會在你內心裏自然地滋長。

「不過，當你要用這種演技的第三原理的時候，你要把你的情感忘記乾淨，因為牠們大半是發源於

下意識的，不受直接的指揮。把你全部的注意力貫注到『規定的情境』中。這是人力所能及的範圍。

課快上完的時候，他說：「我現在可以把我前面論「假使」的意見補充一句。「假使」的力量，不僅是憑藉他自身的鋒銳性，同時還要靠「規定的情境」的輪廓明快性。」

格尼沙插嘴說，「既然人家把什麼東西都預備好了，演員還有什麼可幹的呢？那不是多事嗎？」

「多事？你是什麼意思？」導演發脾氣地說。「你以寫信賴別人的想像的成果，賦之以生命，賦之以別人寫好的故事嗎？難道你不曉得把別人提出來的主題加以編作，反而比你自己發現一個新的更困難嗎？我們常常聽說過有些很壞的劇本，一經偉大的演員的再創造，便馳名於世界。我們也知道沙士比亞把別人寫好的故事加以再創造。我們對於劇作者的作品所貢獻的是：我們把字行間所蘊藏的思想賦之以生命；我們把自己的思想注入作者的台辭中，我們建立起我們自身與劇中其他角色及其生活情況之間的聯系；我們把作者和導演提供給我們的一切材料，通過我們自身加以滌淨；我們鑽研這些材料，運用自己的想像加以補充。於是這些材料便變成我們自身之一部份，貫徹於我們的精神，乃至於肉體；我們的情緒是純真的，我們取得了真正的生產的活力……這一切都與劇本的內容緊緊地交織在一起。

「於是最後的結果，我們取得了真正的生產的活力……

「而你卻說這種艱鉅的工作是多事！」

「不，實在的。這是創造，這是藝術。」

他用這幾句話結束這一課。

六

今天我們做了許多練習，把許多題目用動作做出來，例如寫信，打掃房間，尋覓失物。我們把這些

動作配置在各種不同的刺激的假設裏，我們的目的是在我們創造好的情境下把牠們實驗出來。

導演對於這些練習看得非常的重要，所以他很熱心地在這上頭花了一番功夫。

他輪流跟我們每一個人共同練習一次，之後他說：

「這是正確的大路底出發點。你們從切身的經驗中發現了這條路。在目前你們要演一個角色或一個，此外並沒有旁道可通，要理解這一個正確的起點底重要性，你們不妨拿大家剛才所做的跟當初在檢驗演出中所做的比一比。除了瑪麗亞和柯斯脫亞演的戲的幾個零碎的偶然的瞬間而外，你們大家都是把工作從終點下手，而不是從頭做到尾。你們一開頭就打算演在你們自身和觀衆中激發起濃厚的情緒。呈獻他們許多活躍的形象，同時把你們內外的全付天才都表現出來。這一種錯誤的處理自然要碰壁的。要避免這種錯誤，你們時時刻刻要記住，你們開始研究每個角色，首先應該把全部與牠有關的材料都收集攏來，運用蓬勃而豐富的想像去補充牠，直至你把角色刻劃成與人生相一致，那麼你所做的就不難叫人相信。在開始的時候，你要忘記你的情感。當內心的狀態準備好而且準備得正確時，情感將會隨其本質流露到表面來。」

註一 哈孟雷脫 Hamlet 沙士比亞悲劇之一。劇中丹麥王子名哈孟雷脫。因其叔毒死其父，並娶其母。躊躇裝瘋，終於臨危時殺死其叔而報仇。

註二 易卜生 Henrik Ibsen（1828—1906）挪威戲劇家，以社會問題劇寫人屬目，著名劇本有「娜拉」，「野鴨」，「大匠」等。

註三 白蘭特 Brand 易卜生名劇之一，寫一名白蘭特的教士抱着「全有或全無」的極端的

91　第三章　動作

理想以殉道。

（註四）：齊賽洛夫 Kachalov（1875-）一九〇〇年加入莫斯科藝術劇院，一九三六年得蘇聯人民藝術家稱號，一九三七年得列甯勳章。

（註五）：摩斯克文 Moskvin（1874-）一八九八年加入莫斯科藝術劇院，一九三六年獲蘇聯人民藝術家稱號，一九三七年獲列甯勳章並被選爲第一屆最高蘇維埃代表。

（註六）：里安納杜夫 Leonidov（1873-）一九〇三年加入莫斯科藝術劇院，一九三六年獲蘇聯人民藝術家稱號，一九三七年獲列甯勳章。

第四章

想像

一

導演要我們今天到他的寓所去上課。他招呼我們很舒適地在書齋裏坐下來，於是開始說話：

「你們現在知道我們表演一個劇本的工作，是從使用『假使』這個字開始的，我們利用『假使』當寫一架電梯，把我們從日常生活中驚醒，到想像底領域裏去。一個劇本和劇中的角色是作者想像底創造，是他所想像的許多『假使』和規定的環境底總和。舞台上沒有實在的實物的。藝術就是想像底產物，劇作家的作品也是此種產物。演員的目的應該是運用他的技術把劇本轉化為劇場性的真實。在這個過程中，想像當然發揮最大的作用。」

他手指著書齋的四壁，上面掛滿了寫舞台裝置而靈的各種意象的設計。

「你們瞧，」他對我們說，「這全部都是我所讚賞的一位藝術家的作品，現在他逝世了。他是一個怪人，歡喜替未寫的劇本做佈景。就拿這一張設計圖來說，他是替柴霍甫在臨死前計劃寫的一個劇本——故事是一個探險隊在北極雲地中迷途——的最後一幕設計的。

「誰會相信這張圖畫是出諸於一位終其生未越莫斯科近郊一步的人的手筆呢？」導演說，「他從幾

家居時所見的景物中，從許多故事和科學的刊物中，從許多照片中，創造出一幅北極的景緻。從這所有的材料中產生出他的想像，他的想像畫成了這幅圖畫。」

於是他把我們的視線引到另一面牆壁，上面掛着一組在不同的氣氛中所見的風景畫。每張畫都畫着一帶小松林附近有一排精緻的小屋——祇有季節，時刻和氣候是不同的。靠壁的那一面，還是畫着同一的地點，不過房子沒有了，換上一片開墾地，一個湖，和各種樹木。顯然這個藝術家以改變自然和人類的附屬的生活寫戲樂。在他全部畫圖中，他把房子和村落建造起又拆下來，使地形變化，極盡移山倒海之能事。

「這兒還有幾張速寫，是寫一個寫兩顆行星之間的生活的杜撰劇本繪製的，」他手指着其他的鉛筆畫和水彩畫。「要畫這一種畫，藝術家不僅要有想像，還得要有幻想。」

「想像和幻想有什麼分別？」有一個同學問。

「想像創造出可有或可遇的事物，而幻想卻發明為有的事物，在過去既不會存在，將來也不會有。可是誰知道呢？說不定將來會實現的。以前幻想創造出「飛艇行空」的神話，誰想得到有一天我們居然能够遨遊於長空呢？幻想和想像對於一個畫家都是不可缺的。」

「對於一個演員呢？」保羅問。

「你是怎麼看法？」一位劇作家在劇本裏是否提供了演員們應知的一切呢？你能不能在一百頁篇幅之中把劇中人物的生平敍述得周詳盡致呢？比方說，劇作者對於劇本開始前所經過的一切，交代得够不够詳細呢？他有沒有讓你知道劇本完了之後，事情怎麼演進的呢？或者，場與場之間，發生過些什麼事呢？

劇作家往往是註釋得不過全的。在他的原文中，你看得到的不過是「彼得同前」，或「彼得下場」。可是一個人絕不會一溜煙跑到天外去，或如墜入五里霧中似的不見了。同時，我們絕不相信任何「一般化」的動作：「他起來」，「他徘徊躑躅不安」，「他笑」，「他死了」。在劇本中，甚至許多特徵也祇用簡括的字句略交代，例如「一個外緣不差的青年，煙抽得很厲害」。要靠這些材料來創造他完整的外形，神情，步態。實在不够得很。

「劇辭該怎麽處理呢？難道僅僅背熟了就够了嗎？

「劇本裏所交代的，難道就會刻劃出劇中人物的性格，把他們的思想，情感，衝動，行寫的一切含義提供給你嗎？」

「不會的，所有這些地方都要靠演員把牠軸充得更豐富，更深湛。在這一個創造過程中，引導演員的是他的想像。」

這時候，有一位外國的著名悲劇演員的不速之客來訪，我們的功課給打斷了。他把他全部成功史告訴我們，他告辭之後，導演帶着笑，說：

「自然他是順口開河，可是像他這一類善感的人會認眞相信他自己的杜撰的。我們演員慣於從自己的想像中杜撰出許多細節的事實，所以這種習慣便流傳到日常生活裏來。自然，在生活中，這些想像的細節是浮誇的，但在劇場中却是必要的。

「你論及一個天才，就不能說他愛撒謊；他看現實的眼光跟我們是不同的。假使他的想像給他帶上了玫瑰色的，藍的，灰的，或黑的眼鏡，你凡責備他是否公道呢？

「我得承認當我以一個藝術家或導演的資格，來處理一個不能打動我的角色或劇本的時候，我自己也時常撒謊的。在這種情況中，我的創造能力麻木了。我一定要找到某種刺激，於是我開始對每一個人說，我的工作進行非常有勁。假使我祇有一個人，我不會費這種氣力，但跟別的人同工作，把他誇張起來。我的想像便從此被激發起。一個人利用這種謊言作爲一個角色或演出底材料，那是常有的事。」

「假使想像在演員工作中佔着這樣重要的位置，」保羅略帶畏縮地問，「假使他沒有想像，便怎麼辦呢？」

「他要發展想像，」導演答道，「要不然他祇好離開劇場不幹。否則導演祇好用他們自己的想像補上去，從而他匯入導演的手裏，變成一種賃與物。假使他能夠把自己的想像建樹起來，豈不更好嗎？」

「我恐怕這是很困難的，」我說。

「這就要看你原來有的是一種什麼樣的想像。」導演說，「有一種想像是有自發性的，不必經過特別的努力就可以開展，無論你在醒時睡時，都連續地活動不息。其次一種是缺乏自發性的，可是祇要受什麼東西所暗示，繼續去工作。還有一種是不受暗示所感召的，那事情就難辦了。遇到這種情形，演員僅能在一種外表的，形式的方式下接受暗示。假使一個演員有的是這一種稟賦，想像底發展自然遭遇困難，除非演員肯下大功夫，不然很難有成功的希望，

× × × ×

我的想像有自發性嗎？

牠接受暗示嗎？牠能够自動發展嗎？

這些問題弄得我不安甯。天近晚了，我把自己關在房裏，舒適地躺在沙發上，四面墊好枕頭，閉上眼簾，開始卽興地去想像。可這我的注意力爲透過閉着的眼簾的有色的圓點子所吸引。

我以爲是燈光造成這種感覺的，因此，我把燈熄了。

我應該想什麽呢？我的想像顯示出我自己到了一個大松林，柔風輕輕地，有節奏地吹着樹木曳動。

我似乎嗅到清新的空氣。

在這萬籟俱寂中……爲什麽……我聽見鐘滴搭地響着？……

我已經睡着了！

唔，我明白了，我當然不應該毫無目的地去想像事物。

因此我搭上了飛機，到了樹頂上，飛過了樹林，飛過了田野，河流，城市……滴搭。滴搭。鐘仍舊響着。

誰在那裏打鼾？自然不是我……難道我打瞌睡……我睡了很久了嗎……鐘噹噹地敲了八下……

二

我在家裏練習想像的企圖的失敗使我非常懊喪，今天上課時我就把這些經過告訴導演。

「你之所以失敗是因爲你犯了一聯串的錯誤，」他解釋說。「第一點，你強迫你的想像而不是誘導牠。其次，你沒有找到有興趣的主題就開始去想。你的第三個錯誤就是：你的思想是被動的。想像底主

動性是頂重要的。先要從內心發動，然後才輪到外表的動作。

「當你很舒服地僵臥在特別快車裏，你是主動的嗎？」導演問。「司機的在工作着，但乘客是被動的。自然，假使你在車上正從事着某種重要的事務，交談，或在寫報告，你才有若干的談論動作的基礎。還有，你坐飛機飛行時，駕駛員在工作，但你沒有也沒有幹。假使操縱飛行的是你，或你正在攝取地形的照相，那末你可以說你是主動的。」

「也許我可以借我的小姪女兒喜歡玩的遊戲的例子解釋給你們聽。

「你在幹什麼呀？」這個小妮子問。

「我在喝着茶，」我答道。

「可是，」她說，「假使這是瀉油，你便怎樣飲法呢」？

「我被迫着去追憶瀉油的滋味，把我感到的難過表現給她看，我做得很成功，這孩子笑得滿屋子都聽見。

「你坐在什麼地方？」

「我坐在椅子上，」我回答。

「可是，假使你坐着的是一座燒熱了的火爐，那你怎麼辦呢？」

「我就得設想自己是坐在一座熾熱的火爐上，設法把自已救起來免得給火燙死。當我表演成功時，這孩子替我難過，她大聲嚷道，『我不想再玩了。』假使我再做下去，她一定會哭出眼淚來。你們寫什麼不擬想出幾套像這一類的遊戲，以作激發想像底主動性的練習呢？」

像。

在這兒我打斷他的話，指出這是初步的，我問他怎樣用更精細的方法去發展想像。

"不要忙，"導演說。"以後時間還多得很，眼前且把環繞在我們周圍的簡單事物去做練習的根

據。

"拿我們上課的情形做例子。這是一件實事。假定這環境，教員，學生都跟現在一樣不變。現在我

用「假使」的魔術，祇把其中的一種情境——時辰——變動一下，我便將自己送到一個假定的領域上

去。我說，現在不是下午三點鐘，而是深夜三點鐘。

"用你們的想像去設想這麼晚還沒有下課。從這種簡單的情境。自然會引起一大串的後果。你的家

人會在家裏盼望着你們。你們又沒有電話可以通知他們。另一位同學無法參加一個他應出席的會。第三

位住在城外，想不出回家的辦法；火車已經停駛了。

"時間依然是下午三點鐘，可是假定季節是變了，現在不是隆冬，而是春到人間了，空氣很美妙。

"這一切不僅引起了外表的變動，同時也引起內心的變動，對你所做的事加上一種氣調。

"或者，從另一角度來嘗試。

"我看見你們已經在微笑了。下了課之後，你們有散步的餘閒。你們隨意去決定自己想幹的事，再

用各種必要的假設去表明你們的決定，於是你們又得着一次練習的要領。

甚至在蔭影之下也感着熱意。

"你可以隨便運用你內在的力量去轉變你周圍的物質的事物，還不過是千百例子中之一個而已。你

不要抹煞這些事物。相反的，要把牠們包容在你的想像生活中。

在我們的更切近的練習中，這種轉變自有牠的真實的地位，我們可以利用一些平常的椅子來刻劃出一個作者或導演要求我們去創造的東西；如房子，城頭，船，森林。假使我們發現自己不能相信還一跟椅子是一個特定的物體，這也沒有什麼害處，因為，即使沒有這種信念，我們仍舊可以得到牠所啓發的怪感。」

三

今天的功課開始時，導演說：「到此刻為止，我們發展想像力的訓練還多多少少離不開實物，如家具，離不開人生底實況，如季節。現在要把我們的工作轉移到一片不同的園地。我們擺脫了時間，地點，動作，及其一切外表的附庸，而你要直接用你的內心去做全部工作。」他轉身向我，問道，「現在你喜歡在什麼地方，在什麼時間？」

「在我自己的房間裏，時間是晚上，」我說。

「好的，」他說，「假使有人帶我到這個環境裏來，我以為對我絕對必要的是，首先走近這房子，跨上台面的台階；按門鈴；簡言之，凡是把我引進房裏去的一聯串的動作，我都要按步就班地做過了。」

「你看見門上的「把手」嗎？你感着牠轉嗎？門打開了嗎？現在你迎面看見什麼？」

「迎面的是一間儲物室，一張寫字臺。」

「左邊你看見了什麼？」

「我的沙發床，還有一張桌子。」

「你來回蹓方步，在房裏待着。你在想什麼呢？」

「我找出一封信來，記起還沒有作覆，心裏有點煩。」

「你當真是在自己的房裏了，」導演宣佈。「現在你打算幹什麼呢？」

「這就要看是什麼時候了，」我說。

「這話有道理，」他用讚成的調子說。「咱們就算是晚上十一點鐘吧。」

「最好不過的時間，」我說，「那時滿屋子的人差不多都睡着了。」

「爲什麼你特別中意這種萬籟俱寂的時候呢？」他問。

「要使我自信是一個悲劇的演員。」

「你打算把你的時間花在這種無足輕重的目的上來，實在是太糟了；你怎麼叫你自信呢？」

「不是，在我自己的房間裏，我不能演「奧賽羅」。每個角落都跟這角色發生關係。一演就會叫我

「什麼戲？是「奧賽羅」嗎？」

「我將單寫我自己演一節悲劇，」

「我沒有回答，因爲我沒有決定，因此他問：『現在你在幹什麼？』」

「那末，你準備演什麼呢？」導演追問。

重抄過去的陳套。

我在張望着房間的週圍。也許有什麼東西，什麼偶然的事物，可以暗示出一個創造的主題。」

「好的，」他催促地說，「你想着什麼沒有？」

我開始一邊想一邊說：「我的儲藏室後面有一個黑暗的角落，牆上有一個鈎子，恰好可以吊起一個人。

「假使」我想自縊，那我怎麼辦呢？」

「當真？」導演激動地問。

「當然囉，第一步，我應該找一根繩子，或腰帶，皮帶之類……」

「現在你又在幹什麼呢？」

「我正在翻遍着我的抽屜，架子，儲藏室，想找一根皮帶。」

「你找到了什麼沒有？」

「不錯，我找到一根皮帶。可是不幸那鈎子離地板太近；我的腳碰到地。」

「這太不方便了，」導演同意，「再找找看有沒有別的鈎子。」

「別的鈎子沒有一隻可以吊得起我的。」

「那末，可能的話，你還是別尋死的好，拿你的生命去做些與趣多而刺激少的事情吧。」

「我的想像已經枯竭了。」

「還是一點不足奇怪的，」他說。「你的情節是不合理的。演自殺而想達到一個合理的結局是最困難不過的，因寫你在你的演技中正醞釀着一種轉變。你的想像被追着從一個不確的大前提出發，終而達到一個愚蠢的結局，想像隨而中斷，這倒是理所當然的。

「話又說回來了，這次練習表示出你運用想像的新方法——你在你所熟悉的環境中運用你的想像。不

過，要你想像一種不熟悉的生活，你又怎麼呢？

「假定要你作一次周遊世界的旅行。你所想像的絕不能限於「大概」或「一般的」或「差不多」就算完事，因寫這一切用語都是與藝術無關的。你的想像一定要具備一切與這一重大的任務相當的，周詳明確的細節。始終要保持合理和貫串。這可以幫助你把握住若干的虛渺飄忽的夢幻，把這些夢與實在的具體的事物結合起來。

「現在我想向你們解釋，你們怎麼樣可以把我們在不同的聯係中所做過的各種練習應用起來。你可以對自己說：「我要做一個單純的旁觀者，我不準備參加到這一種想像的生活中，祇想觀察我的想像怎麼樣替我刻劃一切。」

「或者你決定追隨這一種想像生活的活動，你內心的地毯想出你的關係者的形象，以及你自己跟他們的關係來。你仍舊是一位被動的觀察者。

「到了最後，老做觀察者的你會覺得厭倦的，你就想行動。於是你就一變而寫這一種想像生活中的主動的參加者，從此你看不見自己，祇看見你周圍的事物，你對於這些事物將會由衷地加以反應，因寫你是其中的一個眞實的部份。」

四

今天導演開始講授時告訴我們道，劇作者，導演，以及其他參加演出的人們對於我們演員必要知道的關鍵，有時候是沒有交代的，我們應該知道怎麼樣去完成這工作。

第一點，在我們所排練的各個「假定的情境」的中間，我們要找出一個連續不斷的聯繫。其次我們一定要根據這各個情境間的關係，造成一條具體的、內心視覺的線，隨而這條線將會現形出來。在我們登台的每一個瞬間，在劇本動作發展的每一個瞬間，我們一定會預先意會到那圍繞着我們的外在的情境。（即演出的全部的物質設備。）同時也會意會到成們自己想像好的（賴以刻劃我們的角色的）各種情境底一貫的內心的線索。

每個瞬間聯系起來，就會形成一串連續不斷的形象，有點跟電影差不多。祇要我們能夠創造的地表演下去，這種影片就會鬆開，放射到我們的內心視覺的銀幕上，使我們所在活動着的情境活躍起來。而且，這些內在的形象創造出一種適當的情調，激發起情緒，同時把我們約制在劇本的範圍之內。

「我說我們感覺到這些內在的形像確是存在在我們的內心中，這話對不對呢？」導演問道，「一件東西一經反映到我們的內心、即使牠不在目前，我們仍有看見牠的能力。就拿這麼燭台來說、牠存在於我們之外。我看牠一眼，我向牠投射出一種可稱作視力的觸覺的感覺。現在我把眼睛閉起來，我在內心視覽底銀幕上又看見這座燭台了。

「我們處理聲音時也經過同樣的過程。我們用內在的耳官去聽想像的音響，不過，在多數場合中，我們仍然覺得音源是從外面來的。

「你可以把這個道理用各種方法來試驗，比方說，你可以運用你所記得的各種形象，把你整個生平綱成一個有貫串性的叙述。這個工作看起來好像是很難，但我以為你去做時却不會發現有什麼了不起的複雜。」

「寫什麼呢？」幾個同學同時問道。

「因為，我們的情感和情緒的經驗雖說是變化無常，很難把握得住，可是，你看見過的一切都是比較具體的。形象是很容易地鞏固在我們的視覺的記憶裏，一經意志的指使，便可以回憶起來。」

「那末，整個問題是在於如何去創造一個完整的圖畫？」我說。

「這個問題我們下次再討論，」導演說，他起身走了。

五

「咱們動手做一張想像的電影吧，」導演今天上課時說。

「我打算要選擇一個被動性的主題，因為還需要做更多的工作。在這一點上，我感到興趣的是動作的醞釀，而不是動作的本身。所以，我要你，保羅去生活於一棵樹的生命中。」

「好的，」保羅肯定地說。「我是一棵長壽的老橡樹！不過，話雖是這樣說，」我並不由衷地相信。」

「遇到這種情形，」導演建議道，「為什麼你不對自己說：『不錯，我是我；但『假使』我是一棵老橡樹，植立在某種環境之中，那我怎麼辦呢？』你要決定你生長在什麼地方，在森林，在草原，或在山頂上？你要挑選一個你最歡喜的地點。」

保羅緊起眉頭，終於決定他是生長在阿爾卑斯山附近的一片草原高地上。左面的高處有一座城堡。

「你在近邊看見了些什麼？」導演問。

「我看見頭頂上罩着一片濃葉，迎風作響。」

「不錯，」導演表示同意。「在高的地方，風常常很大的。」、

「我看見枝椏上有幾個鳥巢。」保羅接着說。

於是導演誘導他自許寫橡樹底想像生命中的每一種細節都描繪出來。

輪到李奧時，他選擇了一個最平淡無味的題目。他說他是公園的園閘裏的一間小屋。

「你看見什麼？」導演問。

「看見公園，」是他的答語。

「可是你不能一下子就看見整個花園。你一定要挑選一個相當的地點。在你面前迎面放着的是什麼？」

李奧說不出，導演接下去問：「欄杆是用什麼造的？」

「哪一種欄杆呢？」

「一排欄杆。」

「什麼材料嗎？是鑄鐵造的。」

「牠的花紋圖案是怎麼樣的？你把牠描繪出來。」

李奧把手指在桌上亂劃了許久。自然他沒有想明白自己所說的話。

「我不明白。你一定要把牠描繪得更清楚一點。」

顯然李奧沒有力量喚起自己的想像。我不明白這種被動的思索有什麼用，我就拿這個問題問導演。

「根據我的鍛鍊學生的想像的方法，有某幾點應該要注意的，」他解釋。「假使他的想像是不動的，我就拿一些簡單的問題問他。既然有話問他，他總得回答。假使他反應是毫無意義的，我不接受他的答案。於是，他寫着要給與一個較滿意的答案，一定要啓發他的想像，或者用合理的推斷，把這個題目用心思考一下。想像底啓發工作往往是用這一種意識的，理智的辦法去準備的和引導的。於是這個學生就在他的記憶中或想像中看見一點東西了⋯他眼前出現了某種清晰的視覺。在短短的刹那間，他生活於夢境中。之後，第二個問題被提出來，又重複這個程序。第三第四個問題接着被提出，直至我們把這短短的瞬間支持並伸長寫與一幅完整的圖畫相接近的東西。也許最初是沒有什麼興趣的。總之所以值得重視，就在於這種視覺是通過學生自己的內在的形象交織成的。這種視覺一經形成，他可以把牠重複一次兩次以至於無數次。他回憶的次數愈多，牠就愈深印在他的記憶裏，同時他也會更深入地生活於這種視覺中。

「不過，我們有時候也會碰到遲鈍的想像，甚至連最簡單的問題都不能反應的。那我祗有一個辦法。我不懂提出問題，同時還暗示出答案。假使這學生會運用這個答案，他就從這個地方發展下去。假使不能，他就把答案改變了，換上別的東西。無論是哪一種情形，他總是被迫着去運用他自己的內在的視覺。到了最後，一種視覺的生命被創造出來了，那怕這學生所提供的材料僅僅是一部份。這種成果也許是不能十分滿意，但牠總有某種成就。

「在這一步驟施行之前，在這學生的心眼中從來沒有什麼形象的，即使是有，也是飄忽混亂的。做過這種工作之後，他可以看見某些清晰的，甚至活躍的事物。他的內心裏已經開拓好一片園地，以待敎

師或導演去散播新的種子。這是一片畫布，上面可以畫出那完整的圖畫。而且，學生既然學會這方法，他可以操縱他的想像，祇要他的內心提出各種問題，就可以不斷地運用牠。他將會逐漸養成一種與其想像鹿被動性和惰性相搏鬥的習慣，而這要經過一個悠長的階段。」

六

今天我們仍舊繼續那發展想像的訓練。

導演對保羅說，「前一課裏我們你告訴過我你是什麼，站在哪裏，你的心眼所看見的是什麼。現在你仍舊是那棵想像的老橡樹，你且把你的內在的耳官所聽見的一切描寫出來。」

最初保羅什麼也聽不見。

「難道你在周圍的草原裏，什麼聲響都聽不見嗎？」

於是保羅說他聽見牛羊聲，嚼草聲，牛鈴叮噹聲，幾個在田裏做完工的婦人休息時的瑣瑣細語聲。

「現在你且告訴我，在你的想像中，這一切事情是在什麼時候發生的呢？」導演感興趣的問。

保羅選擇是在封建時代。

「那麼，你既然是老橡樹，你聽得見當時最特徵的聲音嗎？」

保羅想了一會兒，他說聽見一個流浪歌人經過這兒到附近的城堡去赴一個節會。

「你為什麼孤零零地站在地上呢？」導演問。

保羅回答時給了如下的解釋。這棵孤獨的橡樹所在的附近的山坡，過去本來有一片密密叢叢的森林覆

懸崖。可是住在近邊城堡裏的男爵不時有被襲擊的危險，他生怕這一帶森林可以掩護敵人兵力的調動，

所以索性把牠們砍了。祇有這一棵雄偉的老橡樹給留下。牠的傘一般的密葉蔭護着脚下的一股清泉，而

清泉的水是男爵的牛羊羣飲溜所不可缺的。

導演於是就說：「一般地講，這一個問題──寫着什麼理由──是非常重要的。牠教你不得不把你

的思索的對象清晰化，牠暗示出前途，推促你去動作。自然，一棵橡樹不能有一個主動的目的，不過

牠可以有某種主動的意義，寫着某種目的而服役。」

保羅在這裏打盹，他提出，「這樣樹是附近地區的最高的一點。因此牠可以當作瞭望台用，以便

防禦敵方的襲擊。」

導演於是說，「現在你的想像已經逐漸積累起充分數量的規定的情境了，我們不妨拿這些成果跟

這一件工作開始時的情形來比較一下。當初你所想到的祇是：你是在草原中的一棵橡樹。你的心眼寫一

些一般化的概念所蒙蔽，像一張冲洗不清的底片一樣的模糊。現在你可以感覺到你耕耘下的土壤。可是

你被剝奪了舞台所必要的一切動作。因此還得更進一步才行。你一定要物色某種單獨的新的情境，讓牠

能够很動情緒的地打動你，鼓舞你的動作。」

保羅絞盡了腦汁，但什麼也想不出來。

「遇到了這種情形，」導演說，「我們不妨用間接的方法去解決這問題。首先，你且告訴我，在實

際生活中有什麼最容易便你感應的？有什麼事物動輒就激發你的情感──你的恐怖或愉快的？我提出這

個問題來，是與你的想像生活的主題無關的。當你知道你的本性的偏好，你就不難把牠運用到想像的情

境裏。因此，你不妨把你所獨具的特點，品性，興趣說出來。」

保羅想了一會，說，「我生平最易寫打架所激動，無論是哪一種打架。」

「根據這種情形，敵方的進攻就是我們所需要的。假定近鄰的公爵跟男爵不睦，他的兵丁正朝着你所站着的草原蜂擁而來。現在戰鬥隨時都可以在這兒開始。敵方正在張弓拔弩，像雨一般的箭就要射到你跟前，有些箭簇還是烙紅了的——現在沉着點，先想好辦法免致臨時來不及，假使你眞的遇到這種情形，你打算怎麼辦呢？」

保羅的內心是衝動到不得了，可是沒有辦法動一動，最後他忍不住開口了。

「一棵樹種在土裏，一動也不能動，它有什麼辦法自衛呢？」

「照我看，你的興奮是够了，」導演十分滿意地說，「這一個特殊的問題是不能解決的。假使主題本身沒有動作，這是不能怪你的。」

「那麼你寫什麼拿這個主題給他做呢？」有人問他。

「因爲，我正好借此證明給你們看，甚至一個被動的主題也可以產生一種內在的刺激，以挑撥起動作。這個例子可以證明我們的種種發展想像的練習如何敎導你們替自己所演的角色準備必要的材料——內心的形象。」

七

我們今天的功課開始時，導演對於想像的評價又發表一些意見，他以寫想像對於演員的已經準備好

並且用過的東西，還有刷清的和加工的作用。

拿我們以前練過的瘋子躲在門後的演習做例子，他告訴我們如何把一個新的假定運用進去，就可以完全改變它的方向。

「把你自己適應新的情境，聽取它對你所提出的暗示，然後就──表演！」

我們演得很有精神而真情流露，終於受了一番誇獎。

後部的上課時間完全用來歸納我們過去工作的成果。

「演員的想像底每一個新發現，一定要經過透澈的揣摩，同時要具體地建築在事實的基礎上。當他指揮着他的發現的能力，去描繪出一個假設的生命底逐漸清晰的圖畫的時候，他一定要能夠容覆他自己提出的各個問題（什麼時間，什麼地點，為什麼，怎麼樣等問題。）有時候他不需要這一切意識的，理智的努力。他的想像會直覺的地工作的。可是你們大家都明白，這是不大靠得住的。用『一般化』的方式去想像，缺乏一個界限分明和組織嚴整的主題，是一種徒勞無功的工作。

「在另一方面，用意識和純理智去處理想像，往往產生一種貧血的，虛偽的人生底皮相。這對於演劇是沒有用的。我們的藝術要求一個演員的整個品性充滿着主動性，把他自己整個心靈與內？體都獻給他的角色。他必須生理的地，同時智慧的地感應動作的醞釀，因為，無形無體的想像能夠反射的地影響我們的生理的機能，使它發生動作。在我們的『情緒技巧』中，這一種才能是最重要的。

「因此，你在台上所作的每一個動作，所說的每一句話，都是你的想像底正常的生命的結果。

「假使你很機械地唸台詞，或隨便做什麼事，假使你沒有澈底了解你是什麼人，你從哪裏來，為什

麼，你有什麼想頭，你要往哪裏去，以及到了那裏之後，你將怎麼辦，那麼你的表演一定缺乏想像。

那個時候——不管時間是長短——一定會失真，而你不過是一部損壞的機械，一架自動機而已。

「假使我現在問你一個十分簡單的問題，『今天外邊冷嗎？』在你回答我之前，在你說『冷』，或『不冷，』或『我沒有留神，』之前，你應該在想像中重新回到街上去，追憶起你當時走路或坐車的情形。你記起了你在路上遇見的人們都披着重裘，翻起衣領，踏雪而行的情形，你應該根據這些記憶去調節你的感覺，然後你才能答覆我的問題。

「假使你在一切練習中都嚴守這一條定律，不問這些練習是屬於我們體系中哪一部份的，你將會發覺你的想像逐漸在發展着，愈來愈有力量。」

第五章

注意底集中

一

今天我們大家正在從事某種練習的時候，有幾張靠着牆的椅子突然翻下來。起先我們都莫明其故。後來才曉得是有誰在那裏開幕了。自從我們踏進瑪麗亞的客廳之後，我們始終不會感覺到大家在房裏所站的地位究竟對不對。無論站在什麼地點都是對的。可是「第四面牆」一經打開了，眼前就看見台口的那黑漆漆的大拱門，你就感覺得非隨時糾正你的部位不可。你想起許多人在望着你，你要設法使台下的人——而不是跟你一起在房裏的人——看得清楚，聽得明白。剛才導演和他的助手在這客廳裏本是自然而協調的，但，現在他們轉向樂隊席裏去，便變為週不相同的人物；我們大家都受這種變動所影響。拿我自己來說，我以為我們一定要知道如何去克服這黑洞的影響。不然我們的工作不能有寸進。而保羅却確信，祇要換上一個新的而有刺激的演習，我們就會進步。導演針對着這話答覆道：

「很好，我們不妨嘗試一下。我們就拿一齣悲劇做試驗，希望它能使你們的心神擺脫觀衆的羈絆。

「故事就發生在這所公寓裏。柯斯脫亞是一個公共機關的會計，而瑪麗亞已經跟他結婚了。他倆有一個可愛的，新生的嬰兒，他的母親在一所離覺室不遠的房裏給他洗澡。丈夫一方面在查賬，一面在點

錢。錢不是他自己的，祇是交他經管，還是剛從銀行裏取出來的。一大堆成束的鈔票堆在桌子上。瑪麗亞有個弟弟，萬尼亞，站在柯斯脫亞的面前，他是個低能的白癡，那時正看濟柯斯脫亞扯掉鈔票彩色的包皮紙，丟在火爐裏，彩紙片片的燃燒着，吐出可愛的火焰。

「錢都點過了。瑪麗亞猜他的丈夫的工作大概已經做完，便叫他去欣賞嬰兒出浴的態度。這位自作聰明的弟弟，就摹倣他姐夫的樣子，把一些紙片丟到火裏，他發現紙片丟得愈多，火焰燒得愈旺，於是在一陣發瘋的高興中，把全部的鈔票捲都丟進火裏——燒的是公款，還是剛經這位會計員從銀行裏領出來的呢！剛在這時候，柯斯脫亞回來了，看見最後一束正在燒着。他不由自主地衝到火爐邊，一等把那自的癡打倒，這個儍瓜倒在地上呻吟，他大叫一聲，把燒了一半的最後一束鈔票搶出來。

「他的被驚動的妻子奔進房裏來，看見她的弟弟筆直的倒在地板上。她打算扶他起來，可是扶不動，她看見自己的手沾上了血，便叫她丈夫打點水來，可是他發了呆，毫不理會她，她祇好自己去打。

「一陣發瘋的高興中，把全部的鈔票捲都丟進火裏，燒的是公款。他倆的心愛的嬰兒死了——在浴缸裏淹死的。

「這一齣悲劇能不能把你們的心神抓住，不寫觀眾所分散呢？」

導演高聲說：「觀眾的吸引力顯然是比台上發生的悲劇有力量得多了。既然是如此，咱們不妨再當試一下，這一次把幕放下來。」他和他的助手又從池座跑回我們的客廳裏來，這個房間又重新變得親睦，這一個新的練習極富於鬧劇的意味，和出折意外的情節，叫大家感到很興奮，可是結果我們仍舊一無所成。

前融洽。

我們開始表演了，開始時的幾段辭穆的戲我們演得不差；可是當我們到達劇情的高峯，我覺得我所

表現的太不夠，我僅有的情感所能表現的，較之我希望做到的相差太遠了。

我的這一個判斷，爲導演的話所證實。他說，「開始時你演得很對，後來就演得造作，你的情感是

擠出來的，所以你不能埋怨台口的黑洞。既然幕下了，你還是演不好，所以，妨礙你在台上正常的活

動的，並不完全是這個原因。」

二

爲免得我們受任何旁觀者所煩擾，導演索性不許有人在場，讓我們單獨重演這段戲。他當眞穿過

佈景上的一個小洞窺望著我們，結果他說我們演得既糟糕又武斷。導演說：「主要的缺點不外是你們缺

乏集中注意的力量，牠還沒有訓練到可以參加創造工作的程度？」

今天的課是在學校的舞台上舉行的，前幕給拉起了，靠在幕邊的椅子也給搬走。我們的小起居室現

在向著整個池座敞開着，親暱的空氣全給帶走了，變爲普通的舞台裝置。牆上掛着電綫，四面八方都佈

滿了裝好了燈泡，好像準備大放光明似的。我們在靠近脚光的一排座位中坐下來。全場靜默。

「哪一位女士的鞋跟掉了。」導演突然問。

同學們彼此忙着檢視鞋飾，冷不防導演插口問大家一句話，大家完全楞住了。

「剛才在場子裏發生過什麼事？」他問我們。

大家不曉得。「你們是不是說，你們沒有注意到剛才我的書記跑進來，拿張文件給我簽字？」誰也

沒有看見他進來。「而且幕也開了。這中間的訣巧是很簡單的：為着使你的注意力移開觀眾席，你非得在台上對某種事物發生興趣不可。」

還句話馬上給我很大的啟示，因為我覺得從我在腳光後面聚神地做一樁事的那一瞬間起，我再也不會分心想到台前所發生的事情。

我記起從前排演「奧賽羅」的個別的場面的時候，有一次我幫助一個工友檢起一些墮在台上的洋釘的一回事。我把洋釘檢起來，隨便跟那人談幾句，事情雖然很簡單，可是已經使我完全忘記了腳光之外的黑洞。

「現在你們將會明白了，一個演員非有一個注意的據點不可，而這一個據點絕對不能放在觀眾席中。這個注意的對象愈有吸引力，就愈能集中注意。在實際生活中，吸引我們注意力的對象不知有多少，可是一到舞台上，情形就變了，牠會妨礙一個演員的常態的生活，所以要把注意力集中一定得經過一番特殊的努力。我們在舞台上一定要重新學習怎樣去注視，怎麼樣去看東西。我不打算用講授的方式跟你們談這個問題，我將列舉幾個實例來。

「等一會你們將會看見有幾點燈光，把某種物體的現象照耀給你們看，這些物體在日常生活中你們是見慣的，同時在舞台上也常常用得着。」

台上與台下都是一片漆黑。幾秒鐘之後，靠近我們的坐位的一張桌子上，有一盞燈亮了。在黑暗的周圍中，這一盞燈亮得光耀奪目。

導演解釋道：「在黑暗中照耀着的小燈，是「最近的對象」的一個例子。在最高度的聚精匯神的瞬

間，需要匯合我們的全部注意力，免致為遠距離的對象所分散的時候，我們就要使用牠。」

其餘的燈光隨着再亮了，他接着說：

「在黑暗的周圍中，把注意力集中在一個光點上是比較容易。現在我們不妨在光亮中把這練習重複

一次。」

他要一位同學去檢查一張安樂椅的靠背。我被派去研究一張桌面上的假琺瑯質的花紋。第三個是欣

賞一件古玩，第四個看一根鉛筆，第五個一團繩子，第六個一根洋火，等等。

保羅開始解他的繩子，我要他不必解，因為我以為練習的目的在於注意力集中，而不在於動作，我

們祇要檢視所與的對象，把思想貫徹於其中就够了。保羅却以為不然，於是我們就拿兩種不同的意見去

問導演，他說：

「對一個對象經過一番緊張的觀察，自然就會產生一種與牠發生接觸的慾求。反之，一經與牠發生接

觸就會使你的觀察力緊張化。這一種相互的內在反應使你與你的注意對象之間建立起更有力的關係。」

我問過頭來研究桌面上的珐瑯質的花紋，我覺着要用一把利器把牠剜出來才痛快。這慾望使我不得

不更加週密地去注視這圖樣。同時保羅正在專心一意的解繩結。其餘的人在各忙各事，或者觀察各種不

同的物體。

「我曉得你們大夥兒能够在光亮以及黑暗中間把注意力集中於『最近的對象。』」

之後，他把物體的位置分為中距離和遠距離，第一次是不用燈光，第二次是用燈光照着。我們要構

思出某種想像的故事去圍繞着牠們，同時盡量持久地把這些對象吸引在我們的注意力的中心點。當主要

的舞台光都熄了時，我們不難照所說的辦到。

燈光又捻亮了，他說：

「現在仔細的看看你們的周圍，在中距離或遠距離的對象中隨任選擇一樣，把注意力集中在它上。」

我們周圍的東西實在太多了，起初我眼睛像走馬看花似的一件件地溜過去。後來我的目光停留在火爐架上的一個影像上。可是我的視線不能長時間注視在它上頭。房間裏的別的東西一下子就把視線吸引過去了。

「在你能夠在中距離和遠距離的地方造成注意點之前，你先得學會了在台上怎麼樣注視和看東西的方法。」導演說。「這些動作，在觀眾和黑暗的舞台拱門之前，可不是輕易辦得到的。」

「在日常生活中，你們可以隨便走路，打坐，談話，觀看，但一上了舞台，你就失掉了這一切的能力。你感到觀眾緊緊的站在你的面前，就會對自己說：『他們幹嗎老望着我？』而你非得重新開始學在觀眾之前做這些動作的方法不可。

「記牢這一點：我們的一切動作，即使是日常生活中非常熟悉的簡單動作。祇要我們一上台，把它搬到脚光之後和千百個觀眾之前，就會變得彆扭。所以，糾正我們自己，重新學習走路，舉動和坐臥的方法，是必要的。我們要再教育自己在台上注視和看，細聆和聽，這是尤其重要的。

三

今天導演要我們坐在開敞的舞台上，他對我們說：「你們可以隨便選擇一件東西。那上面有一塊錦繡繡着悅目的圖案，假定你們就選牠做你們的對象。」

我們開始很仔細的注視牠，可是他打岔了。

「這不叫注視，這叫睜目而視。」

我們祇好放鬆我們的視力，我們自以為是看着我們所注視的東西了，可是總不能教他相信。

「看得更仔細點，」他命令我們。

我們大家都把身體灣到前面。

「仍舊是機械的睜眼睛，注意還不夠。」他固執的說。

我們繃起眉心，我以為是最注意不過的了。

「注意和裝作注意的樣子是兩件事，」他說。「你們自己去試驗一下，看看哪一種注視是眞的，哪一種是假的。」

經過許多次的調整，我們終於平靜下來，不把目力收緊，注視着這片錦繡。

突然他忍不住哈哈大笑，他轉過頭來對我說：

「假使我把你現在的樣子攝一張照片，那才有趣呢。你絕不會相信有哪一個人會把自己拗成這個怪相的。你的眼珠差一點沒從腦殼中爆出來。我祇要你注視一件東西，你値得花那麼大的氣力嗎？少點！還得少用點力氣！放鬆點！還得放！——難道你受這片綿繡所吸引，眞的到了彎身打躬的程度嗎？把身子仰起來！還得往後仰！」

後來，他總算能夠把我的緊張減輕了點。雖然減得不多，可是在我已經是大不相同了。沒有人能夠體會出這一種輕鬆的滋味，除非他曾經在空的舞台上站過，吃過筋肉緊張收縮的虧的。

「能贊的舌或機械地活動着的手和足，並不能代替一雙慧眼。一個演員用以注視和觀看某個對象的目光，把觀眾的注意力吸攝住，又運用牠去指示出觀眾應該注意的東西。相反的，遊離的目光攝不住觀眾的注意，祇好聽牠溜到舞台之外。」

他在這裏又提起用電燈做試驗的例子：「我已經把我們大家在生活中所見的各種對象的層次表示給你們看了。你們已經看明白一個演員在台上應該如何感應各種對象的方法。現在我將要使你們明白怎麼樣注視對象是錯誤的，但這卻是常有的通病。一個演員登台的時候，他的注意力往往消耗在各種對象之上，而我要把這些印象表示給你們看。」

所有的燈又熄了，我們在黑暗中看見許多小燈泡到處閃鑠。牠們在台上四周閃耀，後來又飄泛到觀眾之間。突然，光點全熄了，於是有一股強烈的光在樂隊席的一個座位的頂上出現。

「那是什麼？」有人在黑暗中問道。

「這就是嚴格的戲劇批評家，」導演說。「他乘隙跑進來，吸引了嚴重的注意。」

小的燈光再開始閃動，接着便熄掉，而那一股強烈的光流又再度出現，這一回是照着樂隊席的導演的座位。

這股光流差不多要熄的時候，台上出現了一綫黯淡的，微弱的慘光。導演帶着諷刺的口吻說：「這是一位演員的可憐的夥伴，他的注意毫不放在她身上。」

之後，許多小光又到處閃鑠，而幾股大光也時明時滅，有時候是同時的，有時候是個別的——構成燈光的雜流。這叫我想起上次表演奧賽羅時，我的注意力有時分散到全戲院子，有時偶然在某幾個瞬間中，能夠對接近的對象集中自己的注意。

導演問：「一個演員在舞台上，在劇本中，在角色的戲裏，在佈景之間應該選擇他的注意的對象，現在還不明白嗎？這是一個困難的問題，而你們非把牠解決不可。」

四

今天副導演勒亮諾夫來了，他說受導演的委托代他上訓練的課的。

「收集你們全部的注意力，」他用一檔乾脆的、自信的調子說。「你們的練習照着下面所說的做去。我選擇一個對象給你們每個人去注視。你們要注視牠的形狀，線條，色彩，細節，特徵。我數到三十的時候，這些程序都要做完。於是熄了燈，你就看不見那對象，而我要你把牠描繪出來。在黑暗中你要把留存在的視覺的記憶中的印象告訴我。我把燈光捻亮時，你就住口，我要把你說的一切跟實物來對比一下。小心聽我的話。我要開始了。」瑪麗亞——鏡子。」

「啊呀，好極了！是這一面嗎？」

「不必多問，房間裏祇有一面鏡子。沒有第二面。一個演員應該是一個優良的猜測者。

「李奧——圖畫，格尼沙——燭台，蘇尼亞——拍紙簿。」

「皮面的，是嗎？」她用那甜蜜的聲音問道。

「我已經指明了，我就不再說第二遍。一個演員應該在飛躍中抓住了對象。柯斯脫亞——」粗氈子。」

「氈子有很多。到底是哪一張呢？」我說。

「假使沒有交代明白，你自己來決定去。也許你會弄錯，不過不要猶豫。一個演員應該要沉着不亂。不要停着老追究。萬尼頭——花瓶。尼古拉斯——窗戶。達霞——枕頭。威斯里——鋼琴。一、二、三、四、五……」他很慢的數到三十。「熄燈。」他第一個問我。

「你要我注視一條氈子，我一下子決定不了是哪一張，所以就擱了不少的時間——」

「簡單一點，別說題外的話。」

「氈子是波斯貨，底子是醬色的。四面讓着很寬的邊沿——」我把牠描繪一番，直至副導演叫「開燈。」

「你完全記錯了，你沒有把握到整個印象，你把牠拆散了。李奧！」

「我弄不清楚這幅畫的主題，因為牠離開太遠，而我是近視眼。我看見的祗是紅底子上有一片黃色。

「開燈。畫上不是紅的，也不是黃的。格尼沙。」

「熁台是鍍金的，品質是很壞的，有玻璃的墜子。」

「開燈，熁台是件古玩，是「帝國」的道地貨，你剛才在打瞌睡。」

「關燈。柯斯脫亞，你再把氈子描繪一下。」……

「對不起，我不知道你還要我做第二次的。」

「不要有一會功夫閒着不幹事。現在我向你們大家警告，我要兩次、三次、以至於無數次的考問你們，直至我得到你們的印象底正確概念爲止。李奧！」

他楞了一下才說：「我剛才沒有注意。」

五

到後來，我被迫着要把對象的最小的細節都研究到，再把牠描繪出來。拿我自己來說，我反覆做了五次才算合格。這一種高度壓力的工作延長到半小時之久。我們的眼睛疲倦了，而注意力也困頓不堪。像這樣的緊張實在是不能支持下去了。因此就把課程分爲兩部份，半小時一次，前部份完了，我們就練舞蹈。之後我們重新練習剛才做過的科目，觀察一個對象的時間也從三十秒鐘縮短到二十秒。副導演聲明說，規定的時間要逐漸縮短到兩秒鐘才行。

今天導演繼續用電燈表演。

他說，「到現在爲止，我們已經用光點的方式以說明注意的對象。現在我要表示給你們看的是注意圈。牠是爲體積大小不等的一個完整的「面」所構成，其中包括一組的物體底獨立的點。我們的眼睛從其中的一點移到另一點上，不過絕不能越出注意圈所規定的範圍之外。」

最初是一片漆黑。過了一會，靠近我的座位的桌子上有一盞大燈亮了，沿着燈罩投射出一個光圈，落在我的頭和手上，桌子的中心擺設着許多小東西，也沒在這光圈中。這些東西照耀並反射出各種不同

的色彩。舞台與場子其餘的部份均寫黑暗所吞沒。

「桌子上感光的「面」，現出一個小的注意圈，」導演說「你自己，或你的受了光的頭和手部，就

是這「一個圈子的中心。」

我受了小圈的光浴好像是着了魔似的。桌上的一切小擺設把我的注意力完全攝住，在我是一點不感

到勉強或牽制。在一片黑暗中，在這個光圈裏面，你會得着一種完全孤獨的感覺。我覺得待在這個光圈

裏，反而比在自己家裏來得隨便自在。

在這一個圈子的那麼小的空間，你可以用你集中了的注意，去考查各種不同的對象的最複雜的細

節，你可以從事比較精微的活動，例如分析情感和思想的幽隱。顯然導演體會了我這種心情，他跑到舞

台邊上對我說：「馬上把這種情調記在心裏」這就是我們所謂的「當衆的孤獨」。我們大夥都在這裏，

所以你是「當衆」。可是你我之間有一個小小的注意圈隔離着，所以是「孤獨」。你在幾千人的前面演

一齣戲的時候，你可以常常把自己關在這一個圈子裏，像蝸牛藏在壳裏一樣。

停了一會兒，他宣佈現在表現一個「中圈」給我們看；四面看不見什麼。然後聚光燈照射出一個相

當大的面積，裏面擺着幾個像俱。一張桌子，幾張同學們在坐着的椅子，鋼琴的一角，一隻火爐，前面

擺着的一張大安樂椅。我發現我自己就是處在這一個中型光圈的中心。自然我們沒有辦法把所有的東西

一下子都看到，在圈內的每件東西都是獨立的「點」，我們祇能夠一步一步地，一物繼一物地觀察這面

積。

最不方便的就是光線的幅緣比較大，產生一種反射的微光，照見圈子以外的東西，所以黑暗的間隔

彷彿很易泯滅。

「現在是「大圈」。」他接著說。整個起居室都大放光明。別的房間本來是黑的，不久也開燈了，於是導演向我們指示：「這是「最大的圈」。」他的體積全視你的目力的遠度而定。在這個房間裏，我已經把圈子擴大到最大的限度。可是假使我們是站在海灘或平原上，這個圈子祇能以地平線為極限。在舞台上，這種邈遠的透視是寫天幕上的襯景所提供的。

「現在我們要把所有的燈都開亮，我們不妨再把你們剛才練習過的課目複習一遍。」

我們大家在台上圍著大桌子坐下來，桌上點著一盞大燈。我仍舊坐在剛才的地方，當時我第一次體驗到「當眾的孤寂」的感覺。現在我們在明朗的燈光下，就得用意像的輪廓劃出一個注意圈，來重新體驗這一種情調。

「我們的企圖失敗了的時候，」導演把理由解釋給我們聽。

「當你在黑暗的周圍中有一個聚光點，」他說，「圈內的一切物體自然會吸引你的注意力，因為圈外的東西是看不見的，所以就沒有吸引力。這種光圈的輪廓是非常明銳的，而周圍的陰影也很凝固，所以你沒有關出圈外去的慾望。

「要是燈光全亮了，情形就完全不同。因為你的圈沒有顯明的輪廓，你不得不用意像去劃一個，教你自己別望出圈外。然而圈外各種樣式的物體都畢露無餘。牠的吸引力把你往外拉，而你的注意力現在就要代替那光圈，把你自己約束在某個範圍之內。台上照著聚光燈和沒有聚光燈的情形既然是相反的，因此保持注意圈的方法也得改變了。」

他於是用房間裏的各種物體劃出一個規定的面積來。

例如，圓桌子劃出最小的圈：；在舞台上另一角落有一張地氈，稍寫比擺在上面的桌子大一點，就算是中型圈：，而房裏最大的一張地氈便俊成一個大圈。

「現在我們就把整個房子當寫最大圈，」導演說。

可是，以前幫助過我去集中注意力的種種事物，到如今都不中用了——我感到什麼力量都沒有。

他用話來鼓勵我們：

「經過悠長的時間和不斷的練習，你自然懂得把我剛才指示給你的方法活用起來。別忘記牠，同時我還要告訴你其他幫助你去操縱注意的技術方法，要是圈子逐漸增大，你的注意力的面積一定會隨而伸展。這個面積還可以繼續增大，祇要你能在一條想像的弧線之內，在你的注意力的範圍內，把握住牠。直至你感到你的注意力的邊沿開始不穩，那麼你一定要把牠縮寫一個較小的圈，這只要你把視覺的注意力縮小就行了。

「在這種情形下，你常常會陷入困難中。你的注意力逃跑了，分散到各處。你一定要把牠重新集攏來，儘快的把牠灌輸到某一「點」或某一單獨的物體上，例如，這盞燈上。牠自然不會像剛才四面漆黑時那樣光明，可是牠仍舊有把持你的注意的力量。

「當你樹立好這個據點時，你可以以這盞燈寫中心，劃一個圈圍着牠。然後把牠擴大寫中圈，這圈裏包容了幾個小圈。這些小圈不必每一個都加上一個中心點。假使是非有一個不可，你就不妨選擇一個新的物體，用別的小圈去圍繞牠。這個方法也可以適用於中圈。」

但，當我們的注意力的面積伸展到某種程度時，我們每次都把握不住。每次實驗都失敗了，於是導演又提出新的嘗試。

過了一會，他用別的話把同樣的意思說出來。

「你們有沒有注意到，到現在為止，你們常常是待在圈子的中心呢？」他說。「也許有時候，你們會待在圈子之外的。例如——」

又變成黑暗世界；過一下，隔壁房間的天花板上的燈光亮了，投出一線聚光在白檯布和許多盤子上頭。

「現在你是處在注意的小圈的範圍之外。你處的地位是被動的；是觀察者的地位。光圈逐漸放大了，餐室裏感光的面積也逐漸擴大，你的圈子隨而伸張，同時你的觀察的面積也照比例地伸展。在這些離開你的圈子裏，你可以利用同樣的方法去選擇注意「點」。」

六

今天我對導演說，我希望自己永遠不要與小圈分隔開，他就這樣問答我：

「無論你到什麼地方去，在台上或台下，你都可以帶牠在身邊。你跑上舞台，隨便走動。把座位換一換。隨便你幹什麼，像在自己家裏一樣。」

我站起來，向着火爐的方面走幾步。現在是一片漆黑的世界；後來不知從什麼地方射出一股聚光，跟着我一起移動。我雖然到處走動，但在這小圈的中心裏，總覺得隨便而舒適。我在房裏來回的踱方

步，聚光跟着我。我跑到窗前，牠也跟着上來。我坐在鋼琴邊，燈光又照到這裏。我深深的感到，這一種

體驗——有一個小的注意圈跟着你一起走動——是我所學過的最主要而實際的東西。

導演借一個印度的故事說明活動的注意圈的效用。有一位印度王想擢用一位宰相，他宣佈有哪一個

人能夠手捧着一盤滿得快冒出來的牛奶，在城牆頂上兜一個圈子，而不泛出一滴的，就錄用他。有許多

謀差事的人嚇得失措，或者心慌，一不留神就打翻了牛奶了。印度王說，「這些人都不是宰相。」

後來來了一個人，不管人家怎麼叫囂，恐嚇、誘惑，都不能使他一雙眼睛移開那碗邊。

「開槍！」軍隊司令說。

槍開了，可是沒有用。

「這是一位真宰相，」印度王說。

「你聽不見叫囂的聲音嗎？」有人問他。

「沒有。」

「你看不見人家想嚇唬你嗎？」

「沒有。我在看着牛奶。」

「你聽見槍聲嗎？」

導演又用別的方式來說明活動的注意圈，這一次是用具體的東西，我們每個人手裏拿着一個木箍

子。有的箍子大，有的小，根據我們所創造的圈子的大小而定。當你帶着一個箍子走路的時候，你就會

明白以後你學會了帶著活動注意圈走動時，你的樣子是怎麼樣的。我以為不妨把這個辦法變通一下，用一組的物體來造成一個圈。我可以在心裏這樣的認定：從左肘端橫接身軀以至於右肘端，下至兩腿邁步的地位，就是我的注意圈。我毫不費力地帶著這個圈子行動，把自己隱閉在裏面，我在這中間發現了當眾的孤寂。甚至在我的歸途中，經過熱鬧的街道，浴着明朗的日光，我也能夠在我的周圍劃出這樣的一條線來，自己待在這條線內。拿現在的辦法與剛才在劇場黯淡的脚光前帶着圈子走動的辦法相較，前者反而是容易得多。

七

導演今天說：「到現在為止，我們所探討着的是我們稱為外部的注意的東西，這是屬於我們身外的物質的對象的。」

他進而解釋所謂「內部的注意」的意義，牠是以我們在想像的情境中所見，聽、嗅、觸、感覺的事物集中的對象的。他要我們重新玩味前些日子他論想像時說過的話，其中有一段是說，一個規定的形象的雛形是從內心產生的，不過還得意像的地把牠搬到我們身外的某一點上。他以為我們不懂要通過內在的視覺去看這些形象，還得用聽覺、嗅覺、觸覺、味覺去觀照牠。

「你的內部注意底對象是分佈於你的五覺的整個系統之中，」他說。

「一個演員在舞台上生活於自己的內部或外部。他所過的是一種真實的或想像的生活。這一種抽象的生活給我們內部的注意集中提供了無蕴藏的真源。而我們之所以不易把牠取用的原因，是因為這些真

源是不易捉摸的。我們對於舞台上四週的物質的對象，需要一劇訓練有素的注意力，可是對於想像的對象卻非要求一種具有精練的力量的注意不可。

「我在前幾次上課時曾論及外部的注意的問題，這些話可以同樣應用於內部的注意。

「內部的注意對一個演員有特別的重要性，因為他的生活大部份是在想像的環境的領域裏過的。

「在劇場工作之外，這一種訓練一定要移入到你們的日常生活中。要達到這個目的，你們可以採用我們論想像時所提供的許多練習，因為牠們對於注意力的集中同樣是有效的。

「晚上，登了床，熄了燈之後。你不妨訓練自己把整天的事思想一遍，把每一種可能有的具體的細節安排進去。假使你囘憶吃飯，不要祇記得是什麼飯菜，一定要看見那盛菜的盤子，以及碗碟陳列的樣式。你要把吃飯時談話所觸發的一切思想和內在情緒都抓囘來。有的時候，不妨把過去的囘憶重溫一遍。

「凡是你偶然經過的，或在那裏喝過茶的各種公共場所，房間，以及不同的地方，都得周詳地加以囘憶，把與這些活動有關的個別的物體在感覺中重現出來。你可以把你的朋友，陌生客人，甚至已經逝世的人們的容貌復活起來，儘量使其清晰而活躍。這是發展內外的注意底堅強的，明銳的，燃固的力量的惟一法門。要做成這一步可需要長期而一步驟的鍛練。

「自覺的，按日不斷的鍛練的含義是說，你非有堅強的意志，決心和耐性不可。」

八

我們今天上課時，導演說：

「我們已經拿內外的注意力來作過實驗，也用機械的、照相式的，形式的方式去運用過各種物體。

「我們已經把以理智寫出發的強制的注意力交代過了。這對於演員是必要的，但用的時候不太多。

要把演員的分散了的注意力集中起來，這方法特別有效。你單純的注視一件物體，就促使你把握住牠。

但牠不能吸引你很長的時間。當你在表演時你要把你的對象牢牢地把握住，你還得有另一型可以引起情緒反應的注意力。在你的注意的對象中，你一定要找出某類給你興趣的東西，以喚起你整個創造機能的活動。

「自然你不必把想像的生命灌輸到每一個物體中，不過你應該敏銳地接受每一件物體給你的影響。」

以理智出發的注意力與情感出發的注意力之間究竟有什麼分別呢？他舉出一個例子來說明。

「看看這一座古燭台。牠的製造還在帝皇時代。牠有幾根插枝？牠的式樣，花紋是怎樣的？

「你已經用你的外部的，理智的注意力考察過這個燭台了。現在我要你告訴我這一點：你喜歡牠

嗎？假使是喜歡的，叫你對牠特別發生興趣的是什麼呢？牠可以拿來作什麼用？於是你心裏就這麼想：

這座燭台也許是在某位司令官接待拿破崙（註）的私邸裏用過的。也許牠邊曾經高高地懸在法王的私室

裏，當他簽定巴黎法蘭西劇場章程這歷史的文獻的時候。

「在此種情形中，你的對象並沒有改變。可是你現在明白各種想像的情境可以使對象本身改變了，

使你對牠的情感的反應提高了。」

今天威斯里說，一個演員在同一個時間內要想到自己的角色、技術的方法、觀眾、台辭、話和動作的接榫，以及幾個注意點：他以為不僅是困難，而且是不可能的。

「這些任務你就感得不能勝任？」導演說，「可是在馬戲班裏任何的一個要把戲的傢伙，都能從容地要出許多更複雜的玩藝兒，不惜冒生命以赴之。

「他之所以能够做到這一點，是因為他的注意力是建築在許多層次之中，彼此絕不妨礙。幸而「智」養成了你大部份的自動的注意力。最困難的時候就是初期學習的階段。

「到現在為止，假使你還以為一個演員祇能靠靈感就行，那你得馬上改變這種念頭，沒有經過磨琢的才能懂是半生不熟的材料。」

接着格尼沙提出「第四面牆」的問題，他問怎麼樣去看這堵牆上的物體，而不致看到觀眾身上。導演就對這問題答道：

「現在讓我們假定你在注視着這一堵不存在的「第四面牆」。牠靠得很近。你的眼睛的焦點應該怎麼放法呢？應該放到像你注視着自己的鼻尖的同樣的角度。這是你把自己的注意力集中於第四面牆上的一件想像的物體上的唯一的方法。

「大多數演員是怎樣做法呢？假使他們要注視這一堵想像的牆，他們把眼睛的焦點聚在樂隊席裏的某一個人的身上。他們視線的角度與看一件近邊的物體的應有的角度完全不同。你以為演員的自身，和跟他配演的人，或觀眾，能够從這一種生理學上的錯誤中感到任何真的滿足嗎？他這種不合理的幹法能够完全欺騙他自己的或我們的良知嗎？

「假定你的角色需要遙望著海洋上的地平線，遠處依稀看見一線帆影，你是否記得你的眼睛的焦點要怎麼放法才可以看得清楚呢？兩眼的視線差不多成平行線，要想把視線放到這個部位，你站在台上時，就得用想像將觀眾席盡頭的牆壁移開，在牆外發現了能夠把你的注意集中的一個想像的點。在這種場合，一般演員的通病是把他的眼光焦點放到跟他注視著樂隊席中的一個人之差不多的部位。

「當你懂得借重必要的技巧，把一個物體放在適當的地位的時候，當你理解視線與距離的關係的時候，你才可以朝著觀眾席看，把視線望到觀眾之外，或停在他們的這一面，而不致有誤。現在呢，最好還是把你的臉偏向左或右方，上面或兩旁。不要擔心觀眾看不見你的眼睛。假使你感覺到一種自然的要求要往前看，你將會覺著，你的眼睛會自動的轉向腳光以外的一個物體上。要是遇到這種情形，你的眼光一定會放得很自然的，本能的，正確的。除非是你感覺到這一種下意識的要求，不然最好是避免望著這一堵不存在的「第四面牆」，或遙望遠處，直到你已經把握到充分技術的時候。」

十

今天我們上課時，導演說：

「一個演員不懂在舞台上要注意觀察，同時在實際人生中也得注意。他應該把整個心身，都集中於任何吸收他的注意力的事物。他不能像一個漠不關心的路人一樣注視一個對象，而應用深入的眼光去觀察。否則，他的全部創作方法會顯得不相稱，而與人生脫節。

「有些人生來就賦有觀察力。他們可以毫不費力地從他們周圍的一切，從他們自身，從別人身上取

得一個明銳的印象。同時他們又懂得從這些觀察中，挑選最有意義的，典型的，有色彩的東西。當你聽

見這些人談話時，他的話裡蘊藏着一些不善觀察的人所失落的富藏，會叫你驚嘆不置。

「有一些人不能發展這種觀察力，甚至想保持他們自己的最簡單的趣味也不可得。要他們去研究人

生，他們的能力實在太不够了。

「普通一般人多半不懂如何去觀察一個跟你交談的人的面部表情，眼光，語調，去捉摸他的心境

的。他們既不能主動地把握着人生的複雜的真相，也不能聆習察理地去聆聽一切。假使他們有這種能

力，人生對於他們會變得更美好而適宜，而他們的創造工作也會變得無限的豐富，完善，而深湛。可是

一個人生來沒有的東西，你不能硬塞進去的；他祇能就他所有的一點能力，逐漸加以發展。要在這一種

基礎上去發展注意力，就需要多量的鍛練，時間，百挫不回的志願，以及有系統的實習。

「我們怎麽樣教導沒有注意力的人去注意自然與人生所顯示給他們的一切呢？第一步是教導他們去

注視，細聆，聽取美麗的東西。這種習慣可以提高他們的心靈，激動起情感，在他們的情緒的記憶中留

下深刻的痕跡。人生中沒有比自然更美麗的了，她應該當作不斷的觀察的對象。開始的時候可以研究一

朵小花，一片花瓣，一個蜘蛛網，或窗前玻璃寫霧氣所蒸成的圖案。你不妨把這些對象給你快感的地方

用語言表示出來，這種工作能够使你更仔細的，更有效的去觀察一個對象，使你能够欣賞牠，分析牠的

特質。同時不要避諱「自然」底陰面。在泥澤中，在海邊的淤泥中，在蟲類的冥頑中，把這些陰而找出

來，不過可別忘記，在這些現象的背後，仍然有美的存在，正如在豔麗之中有醜惡的存在一樣。真美的

東西是不怕有缺憾的。事實上缺憾往往强調，並襯托出美底更高的價值。

「追尋美和醜，分析他們，學習去了解牠們，賞識牠們。否則你的美的觀點便會流寫不完整的，甜賦的，漂亮的，感傷的了。

「第二步是研究人類在藝術，文學，音樂等方面所創造的成果。

「在取得我們的作品所需要的創作素材的每一過程中，其最基是情緒。不過情感並不能代替理智所擔負的艱鉅的工作。也許你生怕你從人生所取得的材料會受你的心靈所附加的原素所破壞，是不是？你用不着擔心的。這些補充的原素往往會使你的材料大大地擴充起來，假使你對牠們的信賴是真誠的話。

「我且告訴你一個老婦人的故事，有一次我看見一個老婦推着一輛嬰兒搖車在街上走。車裏有一個籠子關着一頭金絲雀。也許這位老太婆把她全部雜物放在車裏，祇求攜帶方便。不過我想用不同的看法去觀察事物，於是我猜測這個不幸的老太婆的兒子孫子都死完了，留在她身邊的唯一的生物就是——這一頭金絲雀。所以她才帶牠到街上來兜個圈子，正好比不久之前帶着她的孫子一樣，而那孩子現在是死去了。這一切的附會都比事實的眞相更有趣而適用於演劇。寫什麼我不應該把這個印象收納到記憶的庫藏裏呢？我不是一個調查員——探訪實在的事實是他的職責。我是一個藝術家，我非得採集各種能夠激勤我的情緒的材料不可。

「當你學會了如何去觀察你周圍的人生，寫你的工作去接觸人生之後，你一定要進一步去研究最必要的，重要的，活生生的情緒上的材料，而你的主要的創造，就是以此寫基礎的。這些材料就是指你跟別的人們直接的，個別的接觸時所得來的印象。這些材料不容易得到，因寫在大多數的場合中，牠是捉摸不佳的，分析不了的，祇能以意會得之。老實說，許多無形的，精神的體驗都反映在我們的面部表情

上，在我們的眼神，聲音，語言，姿勢之中，但，雖然如此，要體會別人心坎中的秘隱仍然不易，因爲人們並不常把自己的性靈之門打開，讓別人窺見他們的真形。

「當你通過了一個人的行爲，思想，抱負，去觀察他的內心的世界，得到一個明晰的認識的時候，你就應該密切注意他的行動，研究他之所以變成這樣的各種條件。他爲什麼這樣或那樣做呢？他心裏在轉什麼念頭呢？」

「我們往往不能單靠有限的參考資料去明瞭我們所研究的人物的內在生命，而祇能運用直覺的情感去意會牠。我們在這裏所處理的是最精微的一型的注意集中，而我們所運用的是出發自下意識的觀察力。我們普通的注意力不够深透，執行深入別人性靈中的任務。

「假使我們向你保證，你的技術可以勝任，那就是哄你們。在你們的進步過程中，你們將逐漸學會許多方法把你們的下意識的「自我」激發起來，把牠們引進創造的過程中。不過有一點一定要認清，我們不能把這一種對別人們的內心生活底研究，降格爲純科學的技術。」

（註）拿破崙 Napoleon Bonaparte（1769-1821）法國皇帝。

第六章

筋肉鬆弛

一

導演一跨進敎室，就叫瑪麗亞、萬尼亞和我表演「燒錢」的那場戲。

我們就走上舞台去。開始做起來。

開頭還作得順暢。但是當我們進到那悲劇的部分時，我就覺得我內心裏有點不對勁，於是我就用全力壓緊我手下的某件東西，從外部來給與我一種支助。突然有什麼東西破碎了；同時我感覺到一種銳利的傷痛。，有種溫溫的液汁濕了我的手。

我不知道我什麼時候暈過去了。我記得一些混雜的聲音。之後，就逐漸無力，昏迷，而失去知覺了。

我這不幸的意外（我刺破了一條動脈，流血過多，使我在床上躺了幾天。）使得導演改變計劃，將我們的身體訓練提前學習。保羅把他的話大概告訴我了。

托爾佐夫說：「有必要將我們那嚴格規定的程序之進行中斷一下。先來對你們解釋一個重要的步驟，這我們稱之為「解放我們的筋肉」。這種根本的要點，我是會告訴你們的，當我們論到我們的外部步

部練時。不過柯斯脫亞的那種情形卻使我們現在就來談論這個問題。

「在我們的工作的開頭，你們是不能想到筋肉的痙攣和身體的緊縮所引起的那種壞處的。當這樣一種情況發生在發聲器管上時，一個人，本來具有天然美好的聲音，也要變成粗糙甚或失去了他的噪音。要是這樣的緊縮襲擊在他的腿上，一個演員走起路來就要像患癱瘓病者一樣；要是發生在他手上，那手就是麻木的，動起來就像棍子似的。這同樣的痙攣還發生在脊骨上，頸子上和肩頭上呢。在每種情形中，這痙攣都妨害着演員，阻止他表演。最壞的是，當這種情況影響到他的面部時，歪曲着他的容貌，破壞着他的容貌，或使他的表情生硬。眼睛突出，緊張的筋肉，使面部有一種難看的樣子，其表現正與演員的內心情形相違，與他的情緒毫不相關。這些痙攣能打擊那橫膈膜和其它有關的機關，妨礙着正當的呼吸作用，致使呼吸短促。這種筋肉的緊張還影響到身體的其它部分，對於演員所正經驗着的那些情緒，他的表現它們，及他一般的情感情況，只能有一種有害的影響。

「為使你們相信那身體的緊張如何毀損我們的動作，束縛我們內在的生命起見，我們就來作一種實驗，那就是一架大鋼琴。試去抬起它來。」

學生們輪流去盡極大的努力，只舉起了那沉重的樂器的一角。

「你一面抬着那鋼琴，一面迅速地以三十七乘九，」導演對一個學生說。「你不能作這事嗎？好的，那麼，用你的視覺的記憶來回憶起劇場旁邊沿街的一切商店……也不能那樣作嗎？那就把「浮士德」（註一）二劇中卡維鐵拿那短曲唱給我聽聽。沒有辦法嗎？好，試去記憶起一盤燒腰子的味道，或絲絨的感覺，或燃燒着的東西的氣味。」

為執行他的這些命令起見，那學生放下那鋼琴，這是他拿出極大的力量才抬起來的；休息了一會兒，記憶對他提出的那些問題。而使它們沉入他的意識中，再開始反應它們，喚起每種必需的感覺。這以後，他恢復了他的筋肉的努力，跟難地給起鋼琴的一角來。

「你瞧，」托爾佐夫說，「為答覆我那些問題，你得放下那重物，鬆弛你的筋肉，只有這樣你才能專心於你五覺的運用。

「這豈不是證明了筋肉的緊張是妨礙內在的情緒的經驗的嗎？只要你有這種身體上的緊張，你就不能思想那情感的細緻的幽影或你的角色的精神生活。所以，在你企圖創造任何東西之前，你必須使你的筋肉處於適當的情況中，這樣它們就不會妨礙你的動作了。

「柯斯脫亞的那件事情就是可信的例證，讓我們希望他的這種不幸對他成為是一種有效的教訓，對你們大家。在舞台上不致再踏覆轍。」

「不過你可能擺脫這種緊張嗎？」有個人問。

導演記起在「我的藝術生活」（註二）一書中所述及的那個演員，他遭受到特別強烈的筋肉痙攣。得力於養成的習慣和不斷的節制，他就能達到這樣的程度：他一跨上舞台，他的筋肉就開始鬆弛下來了。在創造他的角色時的緊急的契機中，也有這同樣的事情——他的筋肉自然而然地脫去了一切緊張性。

「不僅是一種一般的強烈的筋肉痙攣妨礙想適當的機能。甚至在所予的一處上的最輕微的壓力，也可以阻礙那創造的才能，讓我來舉個例子給你們看，有一個女演員，本具有一種特出的氣質，可是只能在很少的或偶然的機會上運用它。平常她的情緒是由機質的努力來補充的。她是從鬆弛她的筋肉的觀點

來工作。可是只有部分的成功，臨到她的角色的戲劇性的部分，十分意外地，她的右眉就要縮緊，總是很輕微的，所以我就指示說，當她臨到她角色中的這些艱難的轉變時，她應努力排去她面部上的一切緊張，而完全解放了它。當她能完成這事時，她身體上的其餘的筋肉都自然而然地鬆弛開了。她就變形了。她的身體變得輕快了，她的面部變得活動了，生動地表現了她內在的情緒。她的情感能自由地流露在外面了。

「試想想：在一小點地方上，一點筋肉的緊壓，就能在精神上和身體上擾亂她的整個的機構！」

二

尼古拉，今天來看我，談及導演說過，要使身體擺脫一切不必要的緊張，是完全不可能的。不但不可能，還是多餘的事情呢。然而保羅，從托爾佐夫同一的談話上，得出的結論是，鬆弛我們的筋肉，是我們絕對應做的事情，當我們在舞台上及在日常生活中。

這些矛盾如何能調和起來呢？

保羅在尼古拉之後來的，我來說出他的解釋，

「一個演員，就如一個人類一樣，當然難免有筋肉的緊張性，他一出現在公衆裏面，就會有這種情形。他能擺脫他背部的緊壓，它卻會跑到他的肩部。就算他把它從那兒趕開了，它又會出現在他的胸膜上。總歸是有地方會有緊壓的。

「在我們這一代的神經質的人們中，這種筋肉的緊張性是免不了的。要完全排除它去，是不可能

的。不過我們必定要不斷地同它鬥爭。我們的方法會發展出一種控制力來的；這就好似一個觀察者。這

一個觀察者必定要在一切情形之下看出，沒有地方會有一種額外的緊縮，這種自我觀察的行爲和不必要

的緊張的排斥，應發展成一種下意識的，機械的習慣，這樣還不夠呢。它必定要是一種正常的習慣和

一種自然的必要，不僅在你那角色的較平靜的部分，還特別在那神經和身體最激勵的時候。」

「你這是什麼意思？」我嚷出來了。「一個人在激動的時候不應緊張？」

他進而引證導演的話，演員們常在激動的契機上緊張他們自己，因此，在那甚爲緊急的時候，特別

「你不僅不應緊張，」保羅解說，「你還應使一切較大的用力鬆弛下去呢。」

需要完成一種筋肉的完全解放。事實上，在一個角色的緊要的關頭，那鬆弛的傾向應成爲比那緊縮的傾

向更正常。

「這真辦得到嗎？」我問。

「導演斷定這是辦得到的，」保羅說。「他補充說，在一種激動的地方，雖不能擺脫一切的緊張，

可是一個人能經常地習於鬆弛。他說，要是你不能避免緊張，那就讓它來好了。不過要立刻讓你的控制

力跨進去，把它移走。」

在這種控制變成一種機械的習慣之前，必須要在它上面多費心思，那是不免會損害我們的創造工作

的。嗣後，這種筋肉的鬆弛就應變成一種正常的現象。這種習慣應每天，恆常地，有系統地發展下

去，在我們的學校和家中的練習上。這應在我們上床或起床時，吃飯，散步，工作，休息，以及喜悅

和憂愁時進行着。我們的筋肉的「控制者」，必定要參預我們的形體的化裝——我們的第二「自然」。

只有到了這步田地，在我們正從事於創造工作時，它才不會有妨害。要是我們只在特定的時間上來有意鬆弛我們的筋肉的話，我們是不能獲得效果的，因為這樣一些練習不足以形成習慣，它們不能成為是不自覺的。機械的習慣。

當我對於保羅剛才對我解說的事情之實行的可能性。表示懷疑時，他就舉出導演自己的經驗來作例證。好像在他早期的藝術生活中，那筋肉的緊張在他身上幾乎發展到抽搐的程度——然而，自從他發展出了一種機械的控制以來，他就感覺到，在緊張的神經激動的時候鬆弛之必要，甚於硬繃著他的筋肉的需要。

三

今天還有那副導演，勒克曼諾夫來看我，他是個很快意的人。托爾佐夫要他來問候我，還要他來指教我一些練習。

導演曾說：「柯斯脫亞躺在床上時，不能多做事，所以讓他試去做點適宜於消磨他的時間的事情。

那練習是仰臥在一種平而硬的平面上，就如地板之類，注意我周身各組不需要緊張的筋肉。

「我覺得我肩上，頸上，肩胛上，我腰周圍——都有一種緊縮的情形。」

那注意到的地方就應立刻鬆開，又去找出別的地方。我就當蕭勒克曼諾夫面前試作這種簡單的練習，不過我不是在地板上，而是躺在一個軟床上，在我鬆弛了那些緊張的筋肉之後，只留下那在支持我身體的重量上似乎是必要的部分，我舉出以下的地方：

「肩胛骨和脊髓末端。」但是勒克曼諾夫反對。「你應像小孩子和動物那樣做，」他堅決地說。

就好像你放一個嬰孩或一隻貓在沙地上休息或安睡，隨後又輕輕舉起他來似的，你會發現在那軟軟的平面上有他整個的身體的印子。可是要是你以我們這神經質的一代中的一人來作這同樣的實驗，你就會發現在那沙地上只有他的肩胛骨和臀部的跡印——而他身體的其餘部分，因那筋肉的緊張，就絕不會觸到沙地了。

為在一種柔軟的平面上作出一種雕刻的印跡起見，當我們躺下的時候，我們必定要鬆弛開我們身體的每一部分筋肉的緊縮。這才會使身體有更好的機會來休息，這樣躺着，你能在半點鐘或一點鐘內恢復你的精神，較諸在一種壓抑的情形中躺一整夜還舒適。無怪那些沙漠旅客運用這種方法。他們不能在沙漠中停留長久，所以他們休息的時間是很有限的。並不長久休息，却以完全解放他們身體上筋肉的緊張來獲得同樣的效果。

導演就在他白日與夜晚的工作之間的短短的休息中經常用這種方法。這樣來休息十分鐘之後，他就覺得精神完全恢復了。沒有這樣的暫時休息，他就不能作完他所負擔下的工作了。

勒克曼諾夫一走了，我就看見我們的貓，我把它放在我沙發上的一個軟枕上。它留下了它身體的一個完全的印跡。我決定從它那裏學習如何休息。」

導演說：「一個演員，像一個嬰孩一樣，必定要從開頭去學習每一種事情，如觀看，行走，談話，諸如此類……在日常生活中，我們都知道如何做這些事情。但是不幸，我們大部分的人却把它們做得不高明。其原因是任何缺點在那脚光之前都顯示得更為顯著，還有就是因為舞台對於演員的一般情形有一種

不好的影響。」顯然地，托爾佐夫的這些話語也適用於躺下的情形上。這就是我現在同貓躺在沙發上的原因。我守望著牠睡，試去摹倣牠睡的方式。可是要睡來沒有一點筋肉的緊張，你身體的全部分都接觸到那平面，却不是容易的事情，我不能說，注意這個或那個緊縮的筋肉這樁事有什麼困難。但沒有特別的法子來放鬆它。麻煩的是這個緊張的筋肉還沒鬆開來，另一個筋肉就顯出緊張，隨着第三個也來了，如些類推。你越注意它們，它們來得越厲害。有一會兒，我成功地擺脫了我背上和頸上的緊張了。我不能說，這引起了任何恢復精力的感覺，不過它確使我明白我們是怎樣受制於那無用又有害的緊張，而不認**識**它，當你想到那女演員的那種彆扭的緊縮的肩時，你對於那身體的緊張就真怕起來。

我**主**要的困難似乎是這樣的情形：：我在一種複雜的筋肉感覺中迷亂起來了。這使那緊張的地點特別多起來，還增強每處的緊張性。結果弄得我不知道我的手和我的頭在那裏，祇得罷休了。

今天的練習弄得我多疲乏！

像我那樣來躺下，你是得不到任何休息的。

四

今天李奧歇下來告訴我學校裏的訓練，勒克曼諾夫，聽從導演的命令，讓學生們躺下安靜不動，之後再做各種姿勢，其中包括橫伸的與垂直的，要學生們單個地或成組地在一些椅子上，或靠近一張桌子以及其他的傢俱，直坐着，半坐着，站立着，半立着，跪着，蹲着。在每種姿態上，他們都得記下那些緊張的筋肉，而把它們名稱唸出來。有些筋肉在每種姿勢上顯然應要緊張的。不過只有那些直接關連

的，才應容許其保持緊縮，其它任何鄰近的，都不應緊張起來。一個人還必定要記着，緊張是有各種形態的。

支持所予的姿態所必需的筋肉可以緊張起來，不過只能達到那姿勢所需要的程度。

所有這些練習都喚起緊張，而又要寫那「控制者」所過止。這說起來容易，作起來可就不簡單了。

首先。它需要一種很有訓練的注意力。能迅速地調整，能區別各種各樣的身體上的感覺。在一種複雜的姿態中。要知道那些筋肉必定要收緊，那些不應緊起來，這不是容易的事情。

李奧一走，我就轉向那頭貓。牠並不改變我給牠擺佈的形態，不管是使牠的頭先放下，或是側臥着或仰臥着。他相繼緩放牠的每隻脚，一下四隻都放好了。每次都容易看出，牠像一根彈簧那樣彎曲了一會兒，隨着，很安適地，調整着牠的筋肉，鬆弛了牠不需要的那些，維持着牠正運用的那些筋肉的緊張性。這是多麼可驚的適應性！

在我察察那貓的時候，格尼沙出現了。他冊不兇愛同導演爭辯的人了，他對於導演在上課時的解釋很感興趣了。談及筋肉鬆弛，及維持一種姿態必需的緊張時，托爾佐夫講出他自己生活中的一段故事：

在羅馬一個私宅裏，他有個機會觀看一種試驗均衡的表演，由一個美國太太擔任，她對於重建古代雕塑的事情，是很有興趣的。她抑集了那些破裂了的斷片碎塊，努力去重建那塑像的原來姿態。對於這種工作，她不得不在人體的重量上作一種透澈的研究，經過她自己的身體的實驗，來發現出任何所予的姿勢之重心所在處。她長於在她自身中迅速地發現出那建立均衡的那些重心。當時，她被推拉，搖動，以致跌蹶，陷於似乎必倒的地位，但是在每種情形之中，她顯然都能維持着她的均衡。還有、這位太太，只用兩個手指就能推倒一個頗寫健狀的男人。這也是她從重心的研究上學得的。她能找到那威脅她對手

的均衡的地方，而推倒他，這並不費什麼力，只要在那些地方上推他一下就行了。

托爾佐夫沒有學得她那藝術的祕訣，不過他從對她的觀察上，了解那些重心的重要性，他看出，人的身體的敏捷，柔軟及適應性能訓練到什麼樣的程度，還看出，在這種工作中，那些筋肉還作了一種均衡感覺所需要的事情。

五

今天李奧進來報告校中訓練的進程。似乎對於那程序還作了一些本質的補充，導演主張每種姿勢，不管是臥下，或站立，或其它任何樣子，都應是不僅服從於「自我觀察」的控制，還應根據某種想像的觀念，為「規定的情境」所強調。當這種情形完成了時，它就不只是一種姿勢。它變成為動作了。假如我把我的手舉在我的頭上，而對我自己說：

「『假使』這樣立着，我頭上的樹枝上吊着一個桃子，我應怎樣來摘它呢？」

你只要相信這個虛構，一種無生命的姿勢就變成一種真的，活的動作，具有一種實際的目的；摘那桃子。只要你感覺到這個動作的真實性，你的意向和下意識就會來幫助你。於是那無用的緊張就會消失去，必要的筋肉就會活動起來，所有這樣的情形，沒有任何意識的技術的參預，也會發生。

舞台上絕不應有任何沒有根據的姿態。在真實的創造的藝術中，或在任何嚴正的藝術中，劇場的程式性是沒有地位的。要是有必要運用一種程式化的姿態，那你就必定要給它一種根據，這樣它才能服務於一種內在的目的。

李奧繼續告訴我今天所完成的一些練習，他還進而證明這些練習，他隨意做頭一個姿態，我看見他那肥胖身軀，伸展在我那小床上，頗覺好笑。他的身體有一半虛懸在床邊上，他的面孔挨近地板，一隻手伸在他前頭。你覺得他是不舒適的，他是不知道那些筋肉要彎曲，那些筋肉要鬆弛。

突然他叫出：「那裏有個大蒼蠅。看我抓牠！」

當時他就伸向一個想像的地點，去撲那蟲子，立刻他的身體的各部分，他的一切的筋肉，就獲得它們正當的位置，如它們所應該地作用着。他的姿態就有了一種理由了，它就是可僧的了。

「自然」比我們那很顯露的技術更善於支配一個活的機體！

導演今天用的這些練習，用意在使學生們意識到這樣的事實：在舞台上，身體的各種姿態或位置。

与這三種契機：

第一：那無用的緊張，必然隨着所取的每種新姿態；隨着那在觀衆前完成它時的刺激而來的。

第二：在那「控制者」的指示之下，機械地鬆弛那種無用的緊張。

第三：修正那姿態，要是它本身未使演員信服的話。

在李奧離去之後，我還是靠那頭貓來幫助我實驗出這些練習，而獲得它們的意義。

為使那頭貓處於順從的境地，我把牠放在床上，就在我身旁，我撫摩牠。但是牠不停留在那裏，卻越過我身邊跳到地上了，輕輕地走向那角落處，那裏牠顯然嗅到一種食物。

我以密切的注意來注視牠每次的曲縮，為着做這事，我自己不得不周身曲縮起來，這事是困難的，因為我手束上綳帶了；我就運用我那筋肉的新「控制力」來試驗我自己的動作。最初很順利，只有那些

必須繼續的筋肉才成績。那是因為我有一種活的對象。但是當我的注意一從貓身上轉移到我自己身上來時，一切都改變了。我的專心就消失了，我周身都感覺到筋肉的緊壓。我不得不用來支持我的姿勢的筋肉，緊張到近於痙攣的程度。近邊的筋肉也不必要地被牽入了。

「現在我來重複那同一的姿勢，」我對我自己說，我也就做了。可是我那實在的對象沒有了，那麼姿勢就成爲無生命的了，在抑制我那些筋肉的活動上，我發覺，我對它們的態度愈是有意識的，就愈引起額外的緊張，愈難於從筋肉的必要的運用間排除冗贅的部份。

在這關頭，我對於地板上一個黑點發生興趣了，我去摸摸它，看是什麼東西，它顯然是木頭上的一個疵點。在做那活動時，我所有筋肉都作得自然而適當——這使我得出這樣的結論：一種活的對象和真實的動作（不問它是真實的或想像的，只要它是適當地建立在演員所能真實相信的規定的情境上，）自然而然地，下意識地使「自然」從中作用起來。只有「自然」本，才能充分地控制我們的筋肉，適當地緊張它們或鬆弛它們。

六

據保羅說，導演今天繼續從固定的姿態做到手勢。

這課程是在一間大教室裏上的。學生們排成隊，好像要檢閱似的。托爾佐夫命令他們舉起他們的右手，這事他們做得很整齊。

他們的手慢慢地舉起，當他們作這事時，勒克曼諸夫就摸他們的筋肉，加以批評：「不對，鬆弛開

你們的頸子和背部，你們整個的手是緊張的——譬如此類。

這次上的課題似乎是一種簡單的東西，然而沒有一個學生能正確地執行它，要他們做一種所謂「孤立的動作」，只運用那包含在肩部活動中的那組筋肉，不是頸部上的，背部上的，特別不是腰部上的，這些常把整個身體扭得與那舉起的手形成相反的方向，來支助這動作。

這些鄰近的筋肉之緊縮，使人記起鋼琴上的那些破音鍵來，當你按一個鍵時，就舉動幾個，混亂了你所需要的普符的聲音。因此我們的動作賞然就不明確了。它們必定要是明朗的，就像一種樂器上的音那樣。否則，一個角色的動作的模型就是雜亂的。它內在的和外在的表達都流露不確定的，非藝術的。那情感愈細緻，在它的外形表現上，就愈需要精確，清楚和造型性。

保羅繼續說：「今天的功課給我的印象是，導演把我們大家拆散開來，很像機器那樣，抽出螺絲釘，揀出各種零件，上了油，又把我們大家重行集攏來給裝好，由於那種過程，我自身確實覺得更柔軟，敏捷，而善於表現了。」

「另外還遇到什麼情形嗎？」我問。

「他主張，在我們運用一組「孤立的」筋肉時，不管它們是肩部、手臂、腿部、或背部上的筋肉，所有身體的其他部分都必定要鬆解開，沒有任何緊張。比如：有人藉肩部筋肉來舉起自己的手，縮緊那動作所必需的筋肉，他就必定要讓其餘的手臂上的，肘上的，手腕上的，手指上的——所有這些關節都完全放鬆開。」

「你能做好這事嗎？」我問。

「不能。」保羅承認，「不過，當我們將要做到了那點時，我們確已明白它的感覺是怎麼樣的。」

「當真有這樣困難嗎？」我問，迷惑起來了。

「在開頭，它看來是容易的，然而我們沒有一人能適當地作好那練習，要是我們要遷就我們的藝術的需求的話，顯然不免要使我自身完全。變形，在日常生活中所有的缺點，在那腳光前特別顯著，它們在觀眾中造成一種固定的印象。」

那理由是很容易找出來的：舞台上的生活是顯示在小範圍內的，如在攝影機的鏡頭中似的，人們是以望遠鏡來觀看它的，他們以那用顯微鏡檢驗微小的東西的方式來觀看它的，所以細節，那怕最輕微的，都不能逃過觀眾的視線，那些硬板的手臂在日常生活中還免強過得去，可在舞台上，它們就要不得了。它們使人身有一種木頭的性質，使它看起來像一種侏儒似的。從此而生的印象是這樣的：演員的性靈也像他的手臂一樣木頭木腦的，要是你在這上面再加以一個板硬的背，它只能在腰部上彎曲成直角，那你就會得到一根手杖一樣木頭的全貌，這樣一根木杖能反映出什麼情緒來呢？

照保羅說來，在今天的功課中，作這一種簡單的事情，就是只用那必要的肩部筋肉來舉起一隻手臂，他們顯然完全沒有成功，他們在手肘、手腕及手的各種關節上做類似的練習也同樣沒有成功。每次那整個的手都牽連進去了。他們做了一些依次活動手臂的各部分——從肩部到指尖的練習，成績頂糟。

事實上托爾佐夫引證這些練習的原意並不以寫我們能立刻完成它們，他大略規定出一些工作，要他的助手在他的訓練課程中同我們一起去作。他還指示出些練習，從一切角度上去訓練頸部、背部、腰這不過是很自然的事情。由於他們在局部上沒有成功，所以他們在更困難的整個的練習上也不能成功。

部、腿部等等。

後來李奧進來了。他是長於做保羅所述說的那些練習的，特別是彎曲與伸直背部，一節挨一節地，

從頂上一節——在驕後根——開始作下去。就是這事也不是很簡單的。我只能在我彎曲我背部時感覺到

三個部段，可是我們是有二十四節脊骨的。

在保羅和李奧走了之後，那貓進來了。我性不同的，奇特的，難以名狀的姿態上來繼續觀察牠。當

他舉起牠的腳，或伸出牠的腳爪時，我覺得牠是在運用一些特別適應於那活動的筋肉，我就不是那個樣

子，我甚至不能使我的第四指單獨活動，第三和第五指總同它一起活動起來。

存在於某些動物中的那種筋肉技術的修養之完滿的發展和程度，是我們所不能達到的事情。沒有技

術能成就筋肉控制上的這樣完善情形。當這個貓突抓我的手指時，牠從完全休止的情形立刻過渡到閃電

似的動作，這幾乎是難以追逐到的，然而精力用得多麼經濟！精力分配得多麼精密！當牠預備去做一種

動作時，如要跳，牠並不浪費任何力量在那些不必要的緊張上，牠節省起牠的一切力量，在特定的瞬間

內，用之於牠需要它的地方，還就是牠的動作所以那樣明確而有力的原因。

寫試驗我自己，我着手去複習我表演奧賽羅時所曾用過的那種老虎似的動作，我做了一下，所有我

的筋肉鄰緊張起來了，我不得不記起在那檢驗表演時我所感覺到的一切，而認清在那個時候我的主要錯

誤是什麼。一個麻木的人，他的整個身體陷於筋肉痙攣的痛苦時，是不能在舞台上感覺到任何自由的，

也不能有任何正規的生活，要是在抬着鋼琴的一邊時難於做簡單的乘法的話，那麼要表現一種複雜角色

的纖細情緒，必定更少可能。在那檢驗的表演中，當我們以完全的確信來作所有的錯誤事情時，導演給

了我們多麼好的教訓。

還是證實他的指示的一種聰明而可信的方式。

（註一）浮士德（Faust）歌德所作之偉大詩劇。全書分兩部及序曲三篇，計詩二萬二千一百十行寫德國浪漫主義之代表作品。Gounod寫「浮士德」詩劇中樂曲之一。

（註二）我的藝術生活（My Life in Art）「史坦尼斯拉夫斯基體系」第一卷中文有賀孟斧譯本。

第七章

單位與目的

一

今天當我們走進劇場的觀客席時，我們看見一張大佈告，上面寫着這樣的幾個字：單位與目的。

導演恭賀了我們在我們的工作上進到一種重要的新階段，就解釋他所謂的單位是什麼，並告訴我們一劇和一角如何劃分出它們的諸成分。他所說的每種事情，照例都是明白而有趣的。然而，在我寫出那些事情之前，我願意陳述出在那功課上完之後所遇到的事情，因寫它幫助了我更充分地了解他所說的事情。

我第一次被請去保羅的叔父，那名演員蘇斯托夫家裏吃飯。他問我們在學校裏作些什麼，保羅就告訴他我們剛達到了「單位與目的」的研究。自然他和他的孩子們都熟悉我們的技術上的表現的。

「孩子們！」他笑着說，當女僕擺了一個大火雞在他的面前時，「想像這不是一個火雞，而是一個五幕劇，就算是「巡按」（註一）吧。你能一口吞掉它嗎？不能；你不能把一整個火雞或二五幕劇拿來一口吞下。因此你首先必定要把它劃成些大塊，像這樣⋯⋯」（切開那烤鷄的腿，翅膀及献的部分，放它們在一個空盤子中。）

「你們這就有初步的大塊了。但是就是這樣的塊子你們也不能吞下去。因此，你們還必得把它們切

成更小的塊子，像這樣……」他又把那鷄肉再加以分割。

「好了，拿過你的盤子來，」蘇斯托夫先生對那最長的孩子說。「這一大塊算你的，這就是第一場。」

那孩子，在他遞過那盤子時，就接着引用了「巡按」的鬧場幾句話，用一種稍覺顫動的低音說出：「各位先生們，我請了你們到一塊兒來，是要告訴你們一個頂不愉快的消息。」

「歐金，」蘇斯托夫對他第二個兒子說，「這裏是郵政局長的那場戲。現在該伊果爾和笛奧杜爾了，這裏是波布靑斯基與杜布靑斯基之間的那場戲。（註二）你們兩個女孩子就作縣長的妻和女之間的那段戲。

「吞下它夫，」他命令，而他們就撲向那食物，大塊地塞進他們的口裏，這幾乎使他們噎壞了，於是蘇斯托夫先生就忠告他們，再把他們的肉塊切成更小更小的，要是有必要的話。

「好硬，好乾的肉，」他突然對他的妻子宣說。

「或者，」另一個說，交給他調味汁，「用這種不可思議的『假使』所造成的醬油吧。讓作家貢獻

「加上」一種想像的發明，」使它有點味兒，」有個孩子說。

「這裏，」有個女孩子補充說，給他一點蘿蔔，「是導演者所提供的東西，」

「再加點演員自己方面的香料，」有一個孩子插嘴道，洒些胡椒在那肉上。

「要不要加上點左翼藝術家方面的芥末呢？」那最年靑的女孩子說。

出他那「規定的情境」吧。」

蘇斯托夫叔父切下他的肉放在孩子們的那些獻品所造成的調味汁中。

「這樣很好，」他說。「就是這種鞋皮也幾乎像是肉了。這就是你們對於你們的角色的片斷所必須作的事情，一再地浸它們在那「規定的情境」的調味汁中。那角色越乾，你就越見需要調味汁。」

×　　×　　×

我離開蘇斯托夫的家，我腦子裏充滿了關於單位的觀念，我就開始追求完成這種新觀念的方法。

當我視他們說晚安時，我就對我自己說：這是一個單位。下樓梯時我就疑惑起來：我應把每一步算作一單位嗎？蘇斯托夫家居住在三樓上。——有六十級——就有六十個單位了。根據那樣的情形，沿着那人行道的每一步也得算進去了。我就決定那下樓梯的整個動作是一個單位，走回家去，是另一單位。

關於打開大門的事情又怎樣呢，那應算是一個單位或是幾個單位呢？我決定應有幾個。因此，我走下了樓——兩個單位：我把握着門的把手——三個單位；我轉那把手——四單位；我開門——五單位；我跨出門檻——六單位，我關門——七單位；我放開把手——八單位；我走回家——九單位。

我撞着了某個人——不對，這是一種偶然的事情，不算是一個單位。我停留在一個書店前，這又算是什麼呢？閱讀每種個別的書名也應算數嗎？或者一般的觀察應總括在一種題目之下嗎？我決心稱它是一個單位。這就造成我的總數寫十了。

在我回到了家的時候，脫衣服，拿肥皂洗我的手，我計算有二百另七個單位。我洗了我的手——二百另八單位；我放下那肥皂——二百另九單位；我洗面盆——二百十個單位。最後我上床；蓋上被

單．──到二百十六個單位了。

可是現在怎麼樣了？我的腦子充滿了思想。每種都真是一個單位嗎？要是你得演完一個五幕悲劇，

就如「奧賽羅」一劇，根據那樣的情形，那你就定會有好幾千的單位了。你定會完全錯亂起來，所以決定

要有某種方法來限制它們，可是怎麼辦呢？

二

今天我把這事告訴了導演，他的問答是：一個舵工被人問及他如何能在一種長長的航程中常記得一

種曲折的海岸上的一切細節，及淺灘，暗礁，他答道：「我並不管它們，我總是不離開那航線。」

「所以一個演員的進行不依據一羣細節，而必定要依據那些重要的單位，這些單位，就像那些標記

一樣，指示那航線，保持他於正當的創造路線中。要是你不得不從蘇斯托夫家動身，你就得對你自己

說：首先我要幹什麼呢？你的問答──回家去──就給予你那解決你的主要目的的鎖匙了。

「雖然在沿途上有些停留。你還站在某一處另外作了某事。因此，觀看商店櫥窗就是一個獨立的單

位。當你繼續進行時你就回歸到你的第一單位了。

「最後你到達了你的房間，脫了衣服。這是另一單位。當你躺下開始思想起來，你又開始另一單位

了。

「我們使你的單位總數從二百多個減到四個。這些就指示着你的航線、

「它們共同創造一種大目的──回家去。

「假定你正演頭一單位，你正囘家去，你就行走——行走，另外什麼也不做。或在第二單位，卽站在商店櫥窗前；你只是站着就站着。第三單位，你洗滌你自己，第四單位，你躺着就躺着。要是這樣作得話，你的表演就會是沉悶單調的，你的導演就會主張每個單位要有一種更詳細的發展，這樣會使你不得不把每個單位分切成更小的細節，而明確地精細地再現出它們來。

「要是這些更小的部分還太單調了的話，你將會再把它們加以分切，直到你走到街上，這件事反映出這樣一種行為的各種典型的細節：例如碰見朋友，打招呼，觀看你周圍正進行的事情，撞着過路人，諸如此類。」

「導演於是就討論了保羅的叔父談及的那些事情。當我們記起那火雞時，我們就會心地微笑了。

「那最大的片斷你分成中型的，再分成小塊，又分成最小的片斷，不過最後得倒轉過那過程來，再結合成整體。

「要常常記着，」他忠告，「那分切是暫時的，那角色和劇本一定不要保留於斷片中。一種破裂的塑像，或一種分裂了的油畫，不是一種藝術作品，不管它的各部分是多麼美好。只有在一種角色的準備上，我們才利用那些小單位。可是在它的實際創造中，它們就混合成大的單位了。那分切越大越少，你就越少應付，你就越容易操縱整個角色，

「要是演員們完全推展到一定的限度了，」他們是容易完成那些較大的分切的。連貫起全劇來，他們以那浮標的地點來指示航線。這種航線指點出創造的真實進程，它能避開那些淺灘和暗礁。

「不幸許多演員蔑視這種航線。他們不能解剖一劇而分析它。因此他們自己就覺得不得不處理一整

多餘的，不相關的細節，這樣的細節多來使他們迷亂起來，失去了對於更大的整體的一切意識。

不要以這類的演員們作你的模範。不要超過必要去分切劇本，不要用細節來指引你。要創造一種由太的分切規定出的航線——那些大的分切是完滿地完成了的，並直貫到那最終的細節。

「那分切的技術是比較簡單的。你只要問你自己：：『那劇本的中心是什麼——沒有它那劇本就不能存在的，』你就接觸到那些要點，而不陷進那細節裏去。比方說，我們研究果戈里的『巡按』。它裏面的中心是什麼呢？」

「是那巡按，」萬尼亞說。

「倒不如說是克列斯達柯夫（註三）的那個插曲。」保羅糾正道。

「對的，」導演說，「不過這還不夠，對於果戈里所描繪的這種悲喜劇的事件，必定要有一種適當的背景。這是由於那縣長，各種公共機關的主管官，及那對饒舌家，等等的為人卑劣所構成的。因此，我們就得結論說，那劇本如沒有克列斯達柯夫和鎮上的那些愚昧的居民——這二者，就不能存在了。」

「對於那劇本，還另有什麼是必要的嗎？」他繼續說。

「那愚蠢的浪漫和粗俗的調情，像縣長的太太催促她女兒訂婚而驚翻了全市，」有一個人指出。

「那郵政局長的好奇心和奧塞甫（註四）的精明，」別的學生插嘴說。「那行賄，那信件，那眞的巡按到來。」

「你們已把這劇本分切成它的主要的有機的穿插——它的最大的單位。現在從每個這些單位中看出它的主要內容來，你就會把握到全劇的內在的輪廓了。每個大的單位又依次分成中型的和小的部分，它

們合起來構成那大的單位。在形成這些分割上，常須要結合攏幾個小單位。

「現在你們對於如何把一劇分割成一些攏成的單位，如何標示出一種航線來引導你通過它，有一種一般的觀念了吧。」托爾佐夫下結論說。

三

「把一劇分割成一些單位，研究它的結構，是有一種目的的。」導演今天解釋說。「還有一種更爲重要得多的內在的理由呢。在每個單位的中心都存在着一種創造的目的。」

「每個目的就是那單位的一有機部分，或反轉來說，它創造那圍繞着它的單位。」

「要加入那些不必要的目的於一劇中，其不可能正如要加進那些與它無關係的單位，因爲那些目的必定要形成一種合理的，連貫的線索。在給予遺稿直接的，有機的連繫上，前面關於那些單位所說的一切情形也同樣適用於那些目的的。」

「這就是說，」我問，「它們也要分成大的和較小的步驟嗎？」

「不錯，眞是這樣的。」他說。

「那麼，那航線又怎麼辦呢？」我問。

「那目的曾是指示正當路徑的明燈，」導演解釋。

「大多數的演員所犯的錯誤就是在他們只想及那結果而不想及那必須準備出那結果的動作。躲避勤作而直去注意那結果，你得到的是一種强制的效果，這只能引向殘缺的表演。

一、要努力避免強求那結果。要把握着目標上的真實，充實和完整來表演。你能依活躍地選取那些目的來發展這一型的動作。現在你們自己設定某種這類的問題來去執行，」他指示。

當我同瑪麗亞正在考慮這事時，保羅就走到我們面前來這樣提議：

假定我們兩人都愛上了瑪麗亞，這我們怎麼作？

首先我理出一個總的梗概，再把它分成一些不同的單位和目的，每種都輪流使其引起動作。當我們的活動停歇下去了，我們就注入新鮮的假設，就得來解決新的問題。在這種不斷的壓迫的影響之下，我們那樣沉醉在我們所作的事情中，以致我們沒有注意到幕是何時開的，那光光的舞台是何時顯現出來的。

導演提議我們就在那外面繼續我們的工作，我們照辦了，當我們作完了時，他說：

「你們還記得在我們初次上課時，我叫你們到光台上去表演嗎？你們不是不知道怎麼作，只是毫無辦法地依着外表的形式和情緒到處亂動嗎？可是，今天，不管那光台了，你們覺得很自由，很舒適地活動着，這是什麼東西幫助你們完成這樣情形的？」

「是那些內在的，活潑的目的，」保羅和我說。

「是的，」他同意了，「因爲它們依着正當的路線引導演員，制止他有虛假的表演。就是那目的的使他自信有權利走上舞台並待在那兒。

「不幸，今天的實驗還不能完全使人信服。你們之中有些人所分定的那些目的，是爲它們本身的關係而選定的，而不是因爲它們的動作的內在線索。這樣就只收得技巧和虛誇的效果。另外一些人卻把握

着了那屬於賣弄主義的純外表的目的，就像格尼沙，他的目的，像平常那樣，是在讓他的技術發揚。這正是外觀的東西，它對於動作是不能完成任何真實的刺激的。李奧的目的是很好的，不過太過於是唯智的和文學的了。

一我們在舞臺上發現無數的目的，可是它們不是完全都是必要的或完好的；事實上，許多都是有害的。演員必定要學習去認識那特質，避免那無用的，而選取那真正適當的目的。

「我們怎樣能知道它們呢？」我問。

「我應把那些正當的目的的說明如下，」他說：

「（三）它們必定要是創造的和藝術的，因為它們的職能應是完成我們的藝術的主要意旨的……創造

「（二）它們應是本人的，然而是類似你所正描繪着的人物的那些目的的。

「（一）它們必定是在我們的脚光這方面的，它們必定要被引向其他演員們，而不是引向觀客的。

一個人的心靈生活，並用藝術的形式把它傳達出來。

「（四）它們應是純真的，活的，人性的，而不是死的，程式的，或劇場性的。

「（五）它們應是真實的，這樣，你自己，同你合演的演員，及你的觀衆才能相信它們。

「（六）它們應有吸引並感動你的那種性質。

「（七）它們必定要是明確的，具有你所表演的角色的典型的。它們必定不容許含糊。它們必定要

明白地織入你那角色的結構中。

「（八）它們應有價值和內容，以配合你的角色的內在形態。它們必定不是皮相的，或在表面上演

動。

「（九）它們應是主動的，是推進你的角色的，而不是讓它停滯的。

「讓我來忠告你們反對一種危險的目的形式，就是純動作的，這在劇場中是很流行的。它引向的表演。

「我們容許有三種形態的目的，就是那外在的或形體的，那內在的或心理的，及那初步的心理形態的目的。」

萬尼亞對於這些話表示驚異，導演就舉了一個例子來說明了他的意思。

「假定你走進那房裏，」他開始說，「問候我，點點頭，握我的手。這是一種平常的機械的目的。

導演馬上就對他解釋明白了。

「自然你可以說您好，但是不可以在一種純機械的方式中，未體驗到任何情感，就感到愛，恨。難

「這是錯誤嗎？」萬尼亞插嘴。

它與心理沒有什麼關涉。」

過，或發出任何活的，人性的目的。

「這就是一種相異的情形。」「他繼續說，「伸出你的手企圖通過你的握手和你眼中的神色來表現情愛，尊敬、感謝的情感。這就是我們如何完成一種平常的目的。而在其中有一種心理的成分，在我們的說法中，我們稱爲初步的形態。

「現在是第三方式了。昨天你和我鬧架了。我當衆得罪了你。今天，當我們相遇時，我想走到你面

前來，伸出我的手，由這種手勢來表示我願意道歉，承認我是錯了，求你忘懷那件事情，對我昨天的敵

人伸出我的手來，這不是一個簡單的問題。在我能作出它之前，我不會不深加考慮，經過並克服許多

情緒。還就是我們所謂的一種心理的一種意志。

「一種目的上的另一要點是除了可信而外，它還應對於演員有吸引力，使他願意完成它。這種吸引

力是挑動他的創造意志的。

「那包含着這些必要的性質之目的，我們稱寫是創造的。它們是難於選拔出來的。排練的任務，在

大體上說來，就在於發現各種正當目的，而得以控制它們，與這些目的打成一片。」

導演轉問尼古拉，「你在「白蘭特」一劇裏的那一場好戲中的目的是什麼？」他問。

「救人類，」尼古拉答。

「一種大目的！」導演宣說，快笑出來了，「要一下完全把握着它，這是不可能的，你沒有想到

頂好是把握着某種簡單的外形的目的嗎？」

「但是一種外形的目的是有興趣的嗎？」尼古拉帶着一種慵性的微笑問。

「對誰有興趣？」導演問。

「對觀衆。」

「忘掉那觀衆。想到你自身吧，」他忠告。「要是你感興趣的話，觀衆是會跟着你來的。」

「可是我對於它總不感興趣，」尼古拉辯說，「我衛顧某種心理上的東西。」

「你還得要有充分的時間來寫這事。要深入心理中，這還太早，因寫時間的關係，不妨遏制你自己

於簡單的和形體的東西上。在每種外形的目的中，就存在有一種心理，在每種心理的目的中也存在有形

體。你不能分開它們。比如：一個要自殺的人的心理是很複雜的。要他決心走過桌子去，從他的口袋裏

拿出鎗匙來，打開抽屜，取出手鎗，裝上子彈，開鎗打他的頭，是不容易的。這些都全是形體的動作，

然而它們是包含着多少心理上的東西！也許這樣說還更真實點：它們全是複雜的心理動作，然而它們上

面是存在有多少形體的東西！

「現在舉一種最簡單的身體的動作來作例子：你走到另一人身邊去打他。然而，要是你認真地去作

這事的話，那些錯綜的心理感覺必定在你行動之前就完成了！要利用這樣的事實：它們之間的劃分是模

糊的。不要企圖在形體的與精神的本質之間太寫精確地畫上一條界線。依着你的本能進行，常常稍寫向

形體方面。

「在現在，讓我們來同意這樣的情形：我們要限制我們自己於那些形體的目的上。它們是更容易

更好利用，更可能完成的。在作這事時，你就減少了虛偽表演之危險。」

四

今天的重要問題是：如何從一個工作單位中引出一種目的。方法是很簡單的，就在於寫那單位發現

最適當的名稱，一種特別表明它的內在的本質之名稱。

「爲什麼都要命名呢？」格尼沙讝諷地問。

導演答道：「你想到一個單位的一種真正的好名稱代表着什麼嗎？它是保持它的主要性質的。要獲

得它，你必定要使那單位經過一種結晶的過程。你就寫那結晶物找出一個個名稱來。

「那正當的名稱；結晶着一個單位的本質，展示出它的基本目的。

「用一種實際的方式對你指明這事，」他說，「就讓我們舉出「白蘭特」一劇中那關於嬰孩衣服的一場戲中的頭兩個單位。

「牧師白蘭特的妻子亞妮絲失掉了她唯一的兒子。在她的苦痛中，她遍觀他的衣物，玩具及其它寶貴的遺物，每種物件都染上眼淚。她的心裏湧現着回憶。這個悲劇的發生是由於他們住居在一種溯濕，不衞生的地點，當他們的孩子病倒時，那母親求他丈夫離開那個教區。可是白蘭特是個空想者，不願犧牲他牧師職務來挽救他的家庭。這樣的決心斷送了他們的孩子的生命。

「第二個單位的要旨是：白蘭特走進來，他因寫亞妮絲的關係也難過，然而他那職務的概念迫使他嚴厲起來，勸他的妻子把她小兒子的遺物送給一個貧窮的吉濕寶女人；因寫它們妨礙她完全獻身於上帝，妨礙實行他們生活的基本原則，寫隣人服務。

「現在就總結這兩段，寫每個單位找出那特合於它的主要特質的名稱。」

「我們看見一個慈愛的母親，對着一個孩子的東西訴說，好像是在對孩子本人訴說似的。一個心愛的人死了，就是那單位的基本的動機。」我確定地說。

「試拋開那母親的悲哀，而對於這場戲的主要和次要的部份作一種連貫的研究，」導演說，「這就是把握它的內在意義的方法。當你的感情和意識把握着它時，就找出一個包括整個單位的最深意義的字眼來。這個字會表示出你的目的的。」

「我覺得這沒有什麼困難。」格尼沙說。「第二個目的當然是——母愛，第二個是——宗教狂者的職務。」

「第一點，」導演糾正「你是企圖給那單位的名稱，而不是給那目的。它們是兩種大不相同的東西。第二點，你不應藉一種名詞來表現你的目的的意義。名詞可以用之於一種單位上，而目的是必定要常用一種動詞。」

我們驚異了，導演說：

「我來幫助你們找出那答案。可是先來執行剛才用名詞來表示出的那些目的吧——（一）母愛，（二）宗教狂者的職務。」

萬尼亞和蘇尼亞擔任這事。他帶着一種生氣的表情瞪着他的一雙眼睛，嚴正地直挺着身子。他堅定地走着，頓他的腳，他粗聲地說話，他昂頭作勢，希望造出一種權威，堅決的印象，如那職務的表現那樣。蘇尼亞就在相反的方面努力，表現着「一般化的」溫柔和愛。

「你們沒有發現，」導演觀望他之後就問，「你們用以稱呼你們目的的那些名詞，有助於你們表演出一個堅強者和一種熱情——母愛——的形象嗎？

「你們展示出權威和情愛是什麼樣的東西，但是你們，自己却不是權威和情愛。這是因爲名詞是喚起一種心境，一種形式，一種現象，的理智的概念，只能說明一種形象所代表的東西，不指示出那行動或動作。每種目的必定要在它本身中包含動作的核心。」

格尼沙開始辯說名詞是能被解釋，陳述，描繪的，這就是動作。

「是的，」導演承認了，「那是動作，不過它並不是真實，而十分完整的動作。你所說及的是劇場性的，再現的，這類的東西不是我們的意味上的藝術。」

他繼續解釋：

「要是我們不用名詞而用動詞的話，讓我們看看會有什麼發現。祇要加上「我要」或「我要作——」

如此這般」。

「就以「權威」這個字來作例子。把「我要」放在它的前頭，你就得到「我要權威」。但是這還太一般化了。要是你加進某種更爲能動的事情，陳述一個問題——要使它要求一種回答，這就會促使你達到某種有效的活動，完成那意旨。因而你說：「要作如此這般，以獲得權威。」或者你這樣來說，「爲獲得權威我必定要作什麼？」當你回答時，你就會知道你必定取什麼動作。」

「我願是有權威的，」萬尼亞提出。

「那動詞「是」是靜止的。它沒有包含一種目的所需要的那種能動的核心。」

「我願獲得權威，」蘇尼亞鼓起勇氣說。

「這比較接近動作了，」導演說。「不幸，這太一般了，不能立刻實現。試坐在這個椅上，要求着權威——一般化的。你必定要有某種更爲具體，真實，更爲接近，更有可能去作的東西。如你們所見到的，並不是任何動詞綯會作出充分的動作，任何字都能激起充分的動作。」

「我願獲得權威，寫全人類謀幸福，」有一個說。

「這是一種可愛的話句，」導演說，「但是它的實現的可能性是難於相信的。」

「我願獲得權威來享受生活，來愉快，來顯赫，來縱放我的願望，來滿足我的野心，」柏尼沙說。

「這是更為現實，更易於實行，不過要作它，你必得有一串準備步驟。你不能一下達到一種終結的目標。你會逐漸接近它。通過這些步驟，逐一枚舉它們。」

「我願在經營上顯出成功和聰明，要創造出信用。我要獲得公眾的情感使人感到我有權威，我要使我自己傑出，出人頭地，使我自己受重視。」

導演回到『白蘭特』中的那場戲，而叫我們每人都作同樣的練習。他指示道：

「假定所有男人都自己置身於白蘭特的地位。他們會更易了解一個為一種思想奮鬥的十字軍的心理的。讓女人都取亞妮絲的角色。那種女性的和母性的情愛的溫存比較接近她們。

「一、二、三！男人與女人之間的競賽就開始！」

「我要對亞妮絲有權威，以便勸她作一種犧牲，拯救她，引她到正路上。」這些話，我還沒說完，

女人們就說起來了：

「我要回憶我死去的孩子。」

「我要挨近他，同他在一起。」

「我要照顧他，撫愛他，看護他。」

「我要拿他回來！我要跟着他去！我要覺得他是挨近我的！我要看見他玩他的玩具！我要看他從墳墓上喚回來！我要挽回那過去！我要忘掉現在，掩去我的悲哀。」

「我聽見瑪麗亞比任何人都更高地叫出：『我要緊貼着他，使我們絕不能分離開！』」

演員自我修養　168

「在這樣的情形中，」男人們插進來了，「我要鬥爭！我要使亞妮絲愛我！我要使她接近我！我要

使她覺得我是了解她的痛苦的！我要爲她禮出那種偉大的喜悅，這喜悅是來自一種職務的實行上的。我

要她了解男人的更大的命運。」

瑪麗亞叫出：「我要特別堅定地抱着我的孩子，絕不讓他去。」

男人們就報以：「我要貢獻給她一種對人類的責任心！我以戀罰和分離來威脅她！我要在我們彼此

「那麼，」女人們又來了，「我要由我的苦痛來感勳我的丈夫！我要他看我的眼淚。」

不可能諒解上表示失望！」

在所有這種交談中，那些動詞，激起思想和情感，這思想和情感又轉爲是動作上的內在的挑動力。

「你們所選取的每個目的，在某方面看來，是眞實的，並喚起某種程度上的動作」，導演說，「你

們之中具有一種活躍的氣質的人們，也許在「我要回憶我死去的孩子」中覺得並不怎樣引起你們的情
緒。你們寗願說，「我要抱着他絕不放夫」。抱着什麼？抱着那些物件，紀憶，對死後的思念。別的人

也許會不寫它感勳的。所以說重要的是，一種目的要有威力吸引着並鼓勳着演員。

「在我看來，你們已經答覆了你們自己的這種問題：在選定一種目的上寫何有用動詞而不用名詞之
必要。

「這都是關於單位與目的上的事情。你們隨後還會智知更多的心理的技術，當你們有一劇和一角，
我們能實際分成單位和目的時。」

（註一）恐 …… 按 The Inspector General or The Revisor 果戈里著名戲劇，劇中描述一

落魄浪子被誤認爲欽差大臣。因而鬧出許多可笑事件。

（註二）伊果爾 Igor，笛奧杜爾 Theodore，波布青斯基 Bobchinski，杜布青斯基 Dobch-inski 皆爲「巡按」的劇中人物，這幾場戲見該劇第一幕。

（註三）克列斯達柯夫 Khlestakov，卽劇中的假巡按。

（註四）奧塞甫 Ossip，「巡按」劇中人。

第八章

信念與真實感

一

「信念與真實感」這幾個字今天寫在學校裡牆上的一張大佈告上。

在我們的工作開始之前，我們在舞台上，忙於找尋瑪麗亞這次失去的錢包，突然我們聽見導演的聲音，他早已從樂隊席中望着我們了，沒有讓我們知道。

「對於你們所要展示的任何東西，舞台和腳光供給了多麼優美的一種框架，」他說。「在你們所正作着的事情上，你們是完全真誠的。對於它全部都有一種真實感，還有一種信任你自己所從事的一切形體的目的之感情。這些目的是很好地闡明了的，並是明確的，你們的注意是敏捷地集中了的。所有這些必要的元素都適當而諧和地從事於創造——我們能說是藝術嗎？不能！那不是藝術，它是事實。因此，把你們剛才所作的事情再來一遍。」

我們把那錢包放回它先前所在的地方，我們就開始找它。這次我們不必去搜尋了，因寫那錢包剛才已經發現過了。結果我們沒有完成什麼。

「不對。我在你們所作的事情中既沒有看出目的，活動，又沒有看出真實來，」托爾佐夫批評。「

這是為什麼呢？要是你們第一次所作的是實在的事實的話，為什麼你們不能重複它一遍呢？一般人也許認為，不必一定要是一個演員，只要是一個平常的人就很能作這事的。

我試去同托爾佐夫解釋說，在第二次是有找尋那失去的錢包之必要，反之，在第二次我們知道不必找尋它了。結果我們在第一次是有真實性的，在第二次它就是一種虛假的摹仿了。

『好的，那麼就上去真實地找那一場戲吧，』他指示。

我們反對了，說這事並不像是那樣簡單的。我堅持我們應預備，排練，生活於那場面……

『生活於其中！』導演叫出來了。『可是你們剛才已生活於其中的！』

一步一步地，藉那些問題和解釋，托爾佐夫把我們引到了這樣的結論：在你所正作著的事情上，有兩種真實和信念。第一，有一種是自動地，在實在的事實上創造出來的（就如托爾佐夫在頭一次望著我們尋找瑪麗亞的錢包的情形；）其次，就是那種演劇的形態，這是同樣真實的，不過它是在那想像的和藝術的虛構上發生出來的。

『要完成這後一種真實感，要使它再現於尋找錢包的一場戲中，你就必定要用一架電梯來舉你到想像的生活中，』導演解說。『在那裏你就會準備出一種虛構，類似於你在現實中完成了的東西。適當地領悟了「規定的情境」是會幫助你感覺到，並創造出一種演劇的真實的，當你在舞台上時你是能相信這種演劇的真實的。自然，在日常的生活中，真實就是實在存在的東西，一個人實在知道的東西。然而在舞台上它就包含著某種不實際存在而能發生的。』

『對不起，』格尼沙辯道，『我可不了解為什麼在劇場上還能有什麼真實的問題，因為那裏的各種事

情都是虛構的，從莎士比亞的劇本起，到奧賽羅用以刺殺他自己的那種紙劍止。」

「不要因寫那劍是硬紙不是鋼作成的而過於憂慮了，」托爾佐夫帶着安慰的口氣說，「你完全有權稱它作騙子。但是要是你超過這點，而污蔑一切藝術都是一種撒謊，劇場上的一切生活都是不足信的，那你就不得不改變你的觀點了。劇場上所顯及的不是奧賽羅的劍所由造成的材料是鋼或是紙，而只是那能說明他的自殺之內在的感情。重要的是，假使奧賽羅周圍的環境和條件是實在的，假使他用以自殺的劍是金屬的，那麼這演員──一個人類──會有怎麼樣的行動。

「對我們重要的是一個角色中的一種人類精神的內在生活之現實性及對那現實性的信念。我們是不管舞台上我們周圍的東西之自然主義的實際的存在，物質世界之現實性的！這事只有在它對我們的情感供給一般的背景上，才對我們有用。

「我們所謂的劇場上的真實，就是一個演員在他那些創造的契機上所必須運用的演劇的真實。常努力從內心方面着手，去把握一劇及其背景的實在的和想像的部分。把生命注入一切想像出的情境和動作中，直到你完全滿足了你的真實感，直到你在你的感覺底現實性上喚起了一種真實感寫止。這種過程就是我們所謂的一個角色的體證實。」

「我想完全確知他的意思，我就請求托爾佐夫把他所說的事情概括出來。他答說：

「舞台上的真實就是我們能在我們自己或我們的同伴身上所能真誠相信的一切東西。真實不能從信仰分離，信仰也不能從真實分離。它們彼此是不能單獨存在的，沒有它們兩者，是不可能生活於你的角色，或創造出任何東西的。舞台上所發生的各種事情必定要使演員自己信服，使他的同伴信服，使觀眾

們信服。它必定要引人相信那類似於演員在舞台上所經驗到的那些情緒在現實生活上的可能性。在演員所感覺到的情緒的真實和他所實行的動作上，每個和一切契機必定要充滿着一種信仰。

二

導演今天在開始我們的功課時說：「我已對你們一般地說明了真實在創造過程中所演的角色了。現在讓我們來談談它的相反的一面吧。

「一種真實感在它本身中還包含着一種不真實的東西之意味呢。你必定要有這兩方面。不過它會是在不同的比例中的。比如我們說，有的是有百分之七十五的真實感，而只有百分之二十五的虛假的意味；或恰恰與這相反；或每方面都是百分之五十。你們驚異我區別並對照起這兩種觀感嗎？這正是我要這樣作的原因，」他補說了，轉向尼古拉說道：

「有些演員，就像你那樣，自己太過分墨守那真實，以致他們常在不知不覺中使那種態度達到極端而成為虛假的了。你們不應誇張你們對真實的偏愛，也不應誇張你們對虛假的憎惡，因為這易使你們為求真實的本身而使那真實過火，這樣情形本身就是最壞的撒謊。因此，要竭力冷靜，不偏不倚。在劇場上，你們需要真實到你們能相信它的程度。

「你們甚至能從虛假上獲得一些益處，要是你們能合理地去接近它的話。它寫你們確定那限度，對你們指示出你們所不應作的事情。在這樣的情況中，一個演員是能利用一種輕微的失真來劃出一條界限，使他不致於越軌。

「這種約束你自身的方法，你只要去從事於創造活動時，就是絕對重要的。因爲有一大羣觀衆在當前，一個演員就覺得——不管他願不願意——不能不作出一種不必要的努力和活動，以爲是再現種種情感的。然而，不管他作什麼，只要他站在那脚光前面，在他看來，這總是不夠的。結果我們就看見一種表演過火到了百分之九十的程度。這就是在我的排演中你們常聽見我說，「取消那百分之九十」的緣故了。

「但願你們了解那自我研究的過程是如何地重要！這過程應不息地連續下去——演員甚至是未自覺這事的。它還應試驗他所取的每一個步驟。當你對他指出他把握到的某種虛假的動作之明顯的背理時，他是深員取消它的。可是要是他自己的情感不能使他信服的話，他又能有什麼辦法呢？誰能保證他自己避免了某種虛假，另一種虛假不會立刻起而代之呢？不能的，那接觸的情形必定要是不同的。一粒真實必定要種植在虛僞的情形之下，最後又排除它，就如一個孩子的第二次牙推掉了第一次的那樣。」

說到這裏，因爲某種劇場中的事務，導演被叫開了；於是學生們就轉請那副導演來作一時的訓練。

當托爾佐夫就擱了一會兒之後就轉來了時，他告訴我們某個藝術家，在批評別的演員上，他是具有一種非常精確的真實感的。然而當他自己去表演時，他就完全失去了那種感覺了。「眞是難於相信，」他說，「同一個人在某個契機上顯示着能銳敏地區別出他的同伴們的表演之眞實的與虛僞的地方，可是一上舞台，他自己就犯着那些更壞的錯誤了。

「在他的這種情形上，他在一個觀客和一個演員的地位上對於眞實和虛僞的感覺，是完全分離的。這種現象是很普遍的。」

今天我們想起一種新的游戲：我們決定節制舞台上和日常生活中的彼此的動作上的虛偽。

因為學校的舞台沒有預備好，我們就待在走廊上。當我們正圍立在那兒時，瑪麗亞突然吼喝出來，

因為她失掉了她的鎖匙，我們大家就爭去尋找它。

格尼沙開始批評她了。

「你俯視各處，」他說，「我不相信這是有根據的，你是做給我們看，並不是在找鎖匙。」

他的指謫寫李奧，威斯里，保羅的批評和我的一些批評所強調了，不久那整個尋找工作就停止了。

「你們這儍孩子！你們好大胆！」導演叫出來了。

他的出現，意外地在我們游戲中捉着我們，使我們有點狠狽了。

「你們現在都坐在牆下的長櫈上。你兩位，」他粗聲地對瑪麗亞和蘇尼亞說，「在大廳裏走來走去」

「不對，不是那樣的。你們能想像有什麼人是那樣走法的嗎？把你們的腳後根擺進裏面一點，把

你們的脚指轉向外！你們為什麼不屈着你們的膝？你們為什麼不多擺動你們的臀部？注意！找出你們那

均衡的中心來。你們不知道如何走路嗎？你們寫什麼蹣跚着？看着你們正走去的地方！」

他愈向前走，他愈責備她們。他愈責備她們，她們就愈難控制她們自己。他終於使她們陷入不知

所措的情況中，在那大廳中間停歇下來了。

當我注視導演時，我驚異了，發現他用手巾蒙着嘴笑。

於是我們明白他所作的是怎麼一回事了。

「你們現在相信，」他問那兩個女孩子，「一個吹毛求疵的批評者能逼得一個演員發狂，而陷他於無可奈何的境地了吧？尋求虛僞，只宜在它幫助你發現眞實的限度內。不要忘了那愛指謫的批評者能比別的任何人在舞台上創造出更大的虛僞來，因爲他所批評的演員是不自覺地停止去追蹤他的正當的進程，而把眞實本身誇張到它變成虛僞的程度。

「你們所應發展出的是一種健全，冷靜，聰明而有理解的批評者，這樣的批評者是藝術家的最好的朋友。他不會對你吹毛求疵，而會注意你的作品的實質。

「對於考察別人的創造工作，還有一句忠告。就是首先要在尋求優點上去着手訓練你的眞實感。在研究別人的作品上，要使你自己是演着一種鏡子的角色，而誠實地說出你相信或不相信你所見到和聽到的事情，並特別指出那些最使你相信的契機。

「要是看戲的觀衆對於舞台的眞實也如你們今天對實生活那樣的嚴格，那我們可憐的演員就絕不敢露面了。」

四

「可是觀衆豈不嚴格嗎？」有人問。

「不，實在不。他們不像你們那樣愛指謫，正相反，觀衆總之願意相信舞台上所發生的各種事情的。」

「我們已談了夠多的理論了，」導演在今天開始工作時說。「讓我們來應用這些在實踐上吧。」於是他就叫我和萬尼亞上舞台去，表演那燒錢的練習。「你們之前沒有把握着這個練習，第一因為你們急於相信我加入那情節中的一切可怕的事情。但是不要企圖一下就全完成了它；一點一點地進行，以那些小的真實來幫助你們自己。在那些最簡單的可能有的形體的基礎上去發現你的動作。

「我不會給你們真實的或假的錢。空空地工作，這會逼使你去挽回更多的細節，而建立起一種更好的連系。要是各種小小的補助動作是真實地完成的，那麼整個的動作就會正確地展開了。」

我開始數那並不存在的銀行鈔票。

「你不相信什麼？」

「我不相信這是這樣的，」托爾佐夫說，當我剛去拿那錢時，就讓我停止了。

「你簡直沒有看齊你正觸到的東西。」

我已看過那假想的幾堆鈔票，什麼也沒有看到；只伸出了我的手臂去，又縮它回來。

「要是只寫外形的關係，你可以握攏你的手指，這樣那小包才不會從手指中落下去。不要捏下它，不要放下它。誰會那樣解一個包裹？首先找到那線頭。不對，不是那樣的。不能那樣一下就完成了。那線頭是繫緊了的，這樣才不會鬆散開。是不容易解開它們的，這才對了，」他終於贊許地說。「現在先數百數，一包裏常有十張。啊，乖乖！你作得太快了！就是那極老練的會計員也不能這樣快地數那些摺縐了的，打髒了的鈔票！

「寫使我們的那些形體的性質保證你在舞台上所作的事情的真實起見，你必須達到的什麼樣限度的

寫實的細節，這你們現在看出來了吧？」

他就進而逐步指導我的形體動作，直到完成了一貫的連系寫止。

當我數着那假設的錢時，我記起了在實生活中作這樣事情的正確方法和次序。於是導演指示給我的

一切合理的細節就使我對於當錢似的拿在手裏的空氣，發展出一種完全不同的態度。把你的手指在空洞

的空氣中繞動是一回事。處理你在你心眼中明白看見的污緣的鈔票又完全是另外一回事。

在我一信服了我形體的動作時，我在舞台上就完全覺得舒適了。

我還發現少有額外的即興動作出現。我細心地捲起那繩子，放在桌上的鈔票堆旁邊。這一小點事情

幫助了我，它啓示出更多的事情。比如，在我着手數那些包裹之前，我就在桌上砌它們一些時候，使其

成爲整齊的東西。

「這就是我們所謂的那種完全而充分地證實其寫正當的形體動作。它就是一個藝術家能把他整個的

有機的信念加進去的東西。」托爾佐夫總結起來，他本想就此結束他今天的工作。但是格尼沙要辯論。

「你怎麼把那以空洞的空氣爲根據的活動稱之爲形體的或有機的活動？」

保羅贊同。他說那些與物質相關的動作，和那些與想像的東西相關的動作，必然是兩種不同的形

態。

「就拿飲水來說吧，」他說。「它發展出一種真實的形體的和有機的活動之過程。把水倒進口裏，

滋味的感覺，讓水流回舌上，再吞它下去。」

「正是，」『導演插嘴說，』「所有這些精細的細節，甚至在你沒有水的時候，也必定要重複一遍，因爲

不這樣你是絕不會吞下的。」

「但是你怎麼能重複它們呢，」格尼沙堅說，「當你什麼也沒有放進口裏時？」

「吞你的唾液或空氣！這有什麼不同的呢？」托爾佐夫問。「你會堅持說，吞水或吞酒是不相同的。這我同意，是不同的。就算是這樣，在我們所作的事情中，仍有充分的形體的真實，在達到我們的目的上。」

導演一開始就說。

五

「今天我們要繼續進行我昨天所作的練習之第二部分，以我們完成第一部分的同一方法來作它，

「這是一個更爲複雜的問題。」

「我敢說我們會不能解決它，」在我同瑪麗亞，萬尼亞一塊兒走上舞台去時說。

「不會有害處的，」托爾佐夫安慰着說。「我不是因爲我以爲你們能表演它，我才給你們這種練習。實在是因爲用某種超出你們力量之外的事情，你們定能更好地認識出你們的短處是什麼，你們必須從事的是什麼。在現在，只企圖你們力之所能及的範圍內的東西。給我創造那種外在的，形體的動作之連系，讓我感覺到它裏面的真實。

「離開你的工作一會兒；反應你妻子的呼喚，走進另一房間，看她給嬰孩洗澡，——就這樣開始，

「你們能够嗎？」

『這不難，』我說了，就起身走向另一房間。

『啊，不好，簡直不好，』導演說着就讓我停下。『在我看來，這事你就不能適當地完成。你還說走上舞台，走進一個房間，又走出來，這是容易完成的。如果是這樣，那只因為你正容許你的動作中有許多不聯貫和缺乏合理連系的情形。

『你自己查看有多少細小的，幾乎不覺其存在而是主要的形體動作和真實，剛才你給省略了。比如：在離開那房間之前，你並不是從事不甚有關係的事情。你是在作極重要的工作：整理公共的賬目。這你如何能一下丟開，衝出那房間，好像你以為天花板要掉下來似的？沒有什麼可怕的事情發生，只不過是你的妻子叫你。還有，在實生活中，你曾夢想到你口裏卸着一支燃着的雪茄煙走進去看一個新生的嬰孩嗎？那嬰孩的母親會讓一個男人抽著雪茄煙進到她正給嬰孩洗澡的房裏去嗎？因此你首先要找個地方放下你的雪茄煙，讓它留在這間房裏，你這才可以去。每個這些補助的小動作在它本身上都是容易作的。』

我就照他說的作了。放下我的雪茄煙在那起居室中，離開舞台，到台側去等着我下一次上場。

『瞧，現在，』導演說：『你已糖細地完成了每個小動作，並把它們一塊兒造成一種大的動作：就是走進鄰室的。』

之後⋯⋯我回到起居室的事情是經過無數的糾正的。然而這次是因為我缺乏單純性，注意提示出各種小事情，這樣的過分強調又是虛偽的了。

最後我達到那最有興趣和戲劇性的部分了。當我跨進房，要去着手工作時，我看見了萬尼亞已把那

鈔票燒燃起來消遣，在他這種行爲中顯出一種愚蠢的愉快來。

意識到有發生一種悲劇的可能，我就衝上前去，約束不着我的脾氣，作得很過火。

『停下！你又攪錯了，』『托爾佐夫叫出來了。『那殘餘下的還是熱的，再作一遍。』

我所必須要作的一切只是跑到火爐前去抓出一包燒着的鈔票，然而，要完成這事，我不得不計劃我的路線，推開我那愚蠢的姻弟。導演不滿意這樣一種粗野的動作，是能證人於死前完成一種不幸的收場的。

我給弄昏了，不知道如何夫產生並糾正這樣一種粗野的動作。

『你看見這條紙嗎？』他問。『我來燒燃它，投它在這個大灰盤中。你走過那裏，你一看見那火光，就跑去要使那紙條不被燒完。』

他剛一燒燃那紙條，我就猛力地衝過去，幾乎把萬尼亞的手臂碰斷了。

『現在你是否能在你剛才所完成的事情與你先前的表演之間看出有任何相似點嗎？剛才的情形，我們實在可以有一種不幸的結局。可是先前的，就不過是誇張罷了。』

『你可不要下結論說，我讚許在舞台上折臂，彼此傷害。我所要你認識的事情是你忽視了一種重要的情形：這就是那鈔票立刻燒着了的事情。自然，要是你想搶救它的話，你就必定要立刻行動。你可沒有這樣作。自然在你的那些動作中就沒有真實了。』

稍停一下之後，他說：『現在讓我們繼續作下面的吧。』

『你以爲在這部分上我們不要再作什麼了嗎？』我說。

『你還想要作什麼？』托爾佐夫問。『你救起你所能挽救的，而其餘被燒去了。』

『但是那殺害的事情呢？』

『並沒有慘殺的事情呀，』他說。

『你以為沒有人被殺害了嗎？』我問。

『那自然是有的。不過對於你所表演的那個人是沒有慘殺存在的。你太為損失錢的事情着急了，以致簡直不知道你把那儍姻弟打倒了，要是知道這事的話，你大概不會呆立在那裏，而定會衝過扶着那要死的人了。』

現在我們臨到那在我算是最困難之點了。我要站在那裏好像變成了石頭一般，在一種「悲劇的靜止」中。我全身都冷起來了，甚至我覺得我過分了。

『是的，這些全是早在我們祖先時便已有的舊而又舊的陳套的刻板法，』托爾佐夫說。

『你怎麼能認識出它們呢？』我問。

『雙眼恐怖地驚愕着。眉頭充滿着悲苦。雙手抱着頭。手指抓着頭髮。一手按在心口上。它們任何一種至少有三百年之久了。

『讓我們清除去一切這類廢物。完全不以你的前額，你的胸口和你的頭髮來表演。給我——就算是很微細的……某種動作，其中存在有信念。』

『當我被認為是處於一種「戲劇的靜止」的情況中時，我怎麼能給你動作呢？』我問。

『你想什麼？』他反問。『在戲劇的或任何其它的靜止中能有活動嗎？要是有的話，它又包含有什

還問題使我深入我的記憶中，企圖記起一個人在戲劇的靜止時期定會作出什麼來。托爾佐夫使我回憶起了『我的藝術生活』一書中的某幾段話，並補敍出一段事情，對於這段事情，他是親身經驗到的。

『必須要，』他詳述道，『把一個女人的丈夫死了的消息告知她。在一種長久而周慮的準備之後，我終於說出那不幸的話語了。那個可憐的女人目瞪口呆了。然而在她的面部上沒有一點一般演員們喜歡在舞台顯示出的那種悲劇的表情。她的面部之完全沒有表情，在它的極端的靜止上幾乎是死的了。這正是那樣動人心目的東西。須得完全不動地站在她旁邊有十分多鐘之久，以免打斷了她內部進行着的過程。

我終於作出一種動作來，這就把她驚醒過來了。因之她就暈倒下去了。

『稍久之後，在可能對她談及那已過的情形時，就問她在那悲劇的靜止的幾分鐘內，她心裏經過些什麼。似乎在接得他死了的消息之前一些時候，他正準備出去爲他購物……可是他一死，她就必定要另謀出路了。幹什麼事呢？在考慮到她過去和現在的業務上，她就回憶起她的生活情形，並想到當前無法解決的困境。她就從一種完全無助的感覺上昏厥過去了。

『我想你會同意這十分鐘的悲劇的靜止是充滿着活動的。試想想把你過去一切生活壓縮進短促的十分鐘內，這不是動作嗎？』

『很對，』托爾佐夫說。『它也許不是形體的。我們不必過深地想到那標記，或力求過分的簡路了。在各種形體的動作中，都存在有一種心理的成分的，在各種心理的行爲中也有一種形體的成分了。』

『它自然是動作，』我同意了，『不過它不是形體的。』

的。」

我驚醒過來去努力使我的姻弟甦醒——這隨後的場面在我是覺得比那具有心理活動的靜止容易表演多了。

「現在，我們應該複習我們在前兩課中所學習到的東西吧，」導演說，「因為年青人是非常沒有耐性的。他們總想一下就把握到一劇或一角的整個的內在真實而相信着它。

「由於不可能一下把握着整個的東西，所以我們必定要分開它，分別吸取每段片。要達到每段片的主要的真實，並要能夠相信着它。我們必定要依着我們的單位和目的之同一的方法。當你不能相信着那較大的動作時，你必定要把它分成更小又更小的部分，直到你能相信着它為止。不要以為還是一種不足取的成就。它是重大的。在我的課堂和勒克曼諾夫的訓練中，集中注意在那些小小的形體動作上，你們並沒有浪費你們的時間。也許你們甚至還不覺得一個演員能從那相信一種小動作的真實上使他自己覺得是體驗了他的角色，而在全劇的現實性上有信念。

「我能引出無數的例證——曾在我自己的經驗中遇到的，在那裏曾有意外的某種事情插入一劇之陳舊的，常規的表演。一個椅子倒了，一個女演員的手巾掉下來，而必須要拾起它來，或那動作忽然改變了。這些事情都必然要求細小而現實的動作，因為它們是從現實生活發出來的不邀自來的東西。正如一口新鮮的空氣會使一種不通氣的房間中的空氣清爽那樣，這些現實的動作是能使那死板的表演生動起來的。它能使一個演員記起他已失去的真實的菁度。它有力量產出一種內在的激勵，它能使一整個的場面轉到一種更為創造的路上。

「在另一方面，我們不能讓那些事情去碰機會。知道如何在平常的情形之下去進展，這在一個演員是重要的。當一整個的動作太大了，不能處理時，就分開它來，要是一個細節不足以使你相信你們所作的事情之眞實的話，那就再加添上別的，直到你完成了那足使你信服的更大的動作範圍。

「一種權衡的感覺也會在這上面幫助你的。

「這些簡單而重要的眞實，就是我們在近來的功課中致力的的。」

六

「去年夏天，」導演說，「我回到——這是我好幾年來頭一次——回到我從前常在那裏消磨暑假的一個鄉村地方。我寄居的房子離火車站有一段路，到火車站有一條捷路，通過一條山澗，經過一些蜂房和一個樹林。在從前我由這條捷路上不斷地來去，我踏出一條路跡來。後來這路上完全長滿了長草。這個夏天我又去經過。要發現出那路徑眞不是一件容易的事情。我常迷失方向，而走到一條大路上去了，那上面滿是車轍和凹處，因爲重重的貨運。這定會引我到車站的反對方向了。所以我就不得不囘步去探尋那捷路。我依着我對於那熟悉的界石，樹子，斷椿，路上小小的起伏——這些東西的記憶之引導。這些囘憶成形了，就指導了我的探尋。最後我就找出了那正確的路線，而能沿着它來往於車站。當我常不得不到鎮上去時，我幾乎每天都走這條捷路，不久它又成爲是一條明顯的路了。

「在我們先前的幾課中，我們已在燒錢的練習上設計出形體動作的一種路線。它有點類似我那鄉間的路徑。我們在現實生活中認識它，但是我們在舞台上也不得不再完全踏過它。

「那直線對於你們也是佈滿着一些不良的習慣的，它們在每一步上迫使你們轉向一邊去，誤引你們到死板的機械的表演之破爛的大路上。要避免這樣情形，你們必定要照我那樣作，定出一連串形體動作來建立起正確的方向。你們必須要踏着這些東西，直到你固定地確定出了你角色的真實路徑。現在就到舞台上去，把我們前次定出的那些明細的形體動作重複幾遍。」

「你們只要記着那些形體動作，那些形體的真實，對它們的形體的信念。再沒有旁的什麼了！」托爾佐夫說。

我們作過了那練習。

「你們注意到毫不中斷地　完成一種形體動作的整個連系所　產生的任何新的感覺了嗎？如它們所應該的──更長的階段，而創造着一種連續之真實之流來。

問。「要是你們注意到這事的話，那些分離的瞬間就順流成為一種連續的整體，這種連系寫每一重複所增強了。那動作就有推進的感情，具有逐漸增長的勢力。

「把整個的線習從頭到尾，只用些形體動作來表演幾次，以實驗那樣的事情。」

當我們重複那練習時，我總犯一種錯誤，我覺得我應詳細地述說出來。每次我退出那場面，離開舞台，我就停止表演了，結果是我那形體動作的邏輯的線索就被中斷了。它本不應的。不管是在舞合，或台側，一個演員都不應容許在他角色的生活的連續性上有這樣的中斷。這是引起那些空白的。這些空白又轉而充滿着那角色所不必要的思想和情感。

「要是你們不慣於在離開舞台時寫你自己表演着的話，」導演說，「至少要把你的思想限制於你們

描繪的人物所定要作的事情上，如果他處於類似的情形中。這會幫助把你保持在那角色中的。」

在作了一些糾正之後，在我們已把練習作了好幾次之後，他問我：「你覺得你已成功地在一種固定的，恆久的形態中，建立起了這個練習的真實的外形動作上的那些個別的瞬間之長長的連系了嗎？

「這種不斷的連系，在我們劇場術語上，稱為「一種人體的生命」。如你們所已見到的，它是由那些活的形體動作造成的。它是為一種內在的真實感和演員對於他所作的事情的信念所激發起來的。一種角色中的這種形體的生活並不是不重要的小事。它是那要被創造的形象之一牛，雖不是更重要的一牛。」

七

在我們又溫習了同樣的練習一遍之後，導演說：

「現在你們已創造出那角色的形體了，我們能開始考慮其次的，更重要的步驟了，這就是那角色中的人的心靈的創造。

「這事實際已在你們的內部發生了，在你們還不知道它時。這樣的情形可從這樣的事實上看出：當你們剛才在那場面中完成一切形體動作時，就在這個場合，你們不是在一種乾燥的，形式的方式中而是在內在的判斷上完成它的。」

「這種變化是如何完成的呢？」

「在一種自然的方式中完成的：因為身體與心靈之間的連系是不可分離的。這一個的生命給予別一

個以生命，各種形體的動作，除了那與簡單的機械的而外，都有一種內在的情感的泉源。結果我們在各個角色中都有內在的和外在的兩面，相互關連着。一種共通的目的使它們彼此親密起來，增強着它們的連系。」

導演叫我複習那錢的場面。我正在數錢時，我偶然看見萬尼亞——我妻子的駝背兄弟，我頭一次自問：他寫什麼老累着我？在這個場合上。我覺得我不能繼續下去了，直到弄清楚我同我這位姻弟的關係之後寫止。

我——藉導演的幫助——企圖以這樣的情形作感誼關係的基礎：我妻子的美麗和健康是由她這個變生的兄弟之幾度換來的。在他們臨生時，不得不施行一種危急的手術，寫救母親和她的女孩，是冒了那男孩的生命危險的。她們都救活起來。可是那男孩就成寫半呆而背駝的人了。這是陰影常存在家庭中，總寫人所感覺到。這種發現改變了我對於這個不幸的呆子的態度。我對他充滿着眞誠的仁愛的感情，甚至有點悔恨那過去。

這樣的情形立刻就使那不幸的人燒鈔票以自愉這場戲有了生命。由於可憐他，我就作了些傻事來取悅他。我在桌上拍打着紙包，當我把他解下的顏色包皮紙投在火中時，就作些滑稽的手勢和鬼臉。萬尼亞就反應了這些即時的表演，並對它們反應得很好，他的敏銳鼓舞起我繼續作了更多同樣的發明，一種完全新樣的場面被創造出來了；它是活潑、溫和而愉快的。觀眾對它有一時的反應。這就鼓舞着我，使我們進行下去。臨到跨進另一室的契機了：到誰那裏去？到我妻子那裏去嗎？她是誰呢？還有別的問題。關於她的故事得解決，我非到我知道我被殷想來同她結婚的這個人的一切時，我是不能繼續作下去的。

我是想得非常感傷的。我還真實感覺到，要是那情形就是我所想像的那樣的話，那這個妻子和孩子定會是我無限鍾愛的。

在寫一個練習所想像出的這一切新的生命上，我們表演它的那學舊的方法就沒有價值了。

望着那嬰孩洗澡在我是多麼舒服而愉快！現在我不必管那燃着的雪茄烟了。「在我離開那起居室之前，我就細心將它弄熄。

現在，我回到那數錢的桌前，這是明白而必要的事情。這是我正寫我的妻子，我的孩子及那不幸陀背入做的工作。

那錢的燒毀，引起了一種完全不同的情形。我所必須對自己說的這一切只是：要是這事真發生了，我應怎麼辦呢？我將來的景象所震駭着了，輿論不僅會加我以盜賊之惡名，並視我為殺害我自己的姻弟的兇手。甚至，我還會被視為是嬰兒殺戮者呢！沒有一個人能在公眾的眼光中恢復起我來。還不知道我的妻子會怎樣對待我呢，在我殺害了她的兄弟之後。

其次的場面——企圖復活那死孩子——就自然出現了。由我對他的新態度看來，這樣事情是很自然的。

我在作這些推測時，保持着不動，這在我是絕對必要的，不過我的靜止一定充滿着動作的。

那練習——我本已感到厭煩——現在却引起活躍的感覺。那創造一種角色的形體的和精神的生命之方法似乎是值得重視的了。然而我覺得這樣方法之整個的成功基礎，是存於那些不可思議的「假使」和規定的情境。在我身上引起內在衝動的，就是它們，而不是那些形體細節的創造。寫什麼不更簡單地直

接從它們上面去努力，而要在那些形體目的上費那樣多的時間呢？

我問導演這事，他同意了。

「自然，」他說，「二月前當你第一次表演這個練習時我提出要你這樣作。」

「可是在當時我很難激起我的想像而使它活躍，」我說。

「是的，不過現在它是大醒起來了。你發現不僅易於創造那些虛構，並易於生活於其間，易於感覺到它們的現實性。爲什麼有這樣的變化呢？因爲當初你把你想像的種子播種在瘠土上了。那些外形的歪曲，那形體的緊張和那不正確的形體的生活都是不宜於生長真實和感情的壞土壤。而現在你却有一種正確的形體的生活。你對它的信念是建築在你自己原生的情感上的。你再不作空泛的『一般化』的想像。它再不是抽象的了。我們愉快地轉到現實的形體動作和我們對它們的信念，因爲它們是在我們的要求的範圍內的。

「我們運用那創造一角色的形體之有意識的技術，並藉它的助力來完成一角色的精神上的下意識的生命之創造。」

八

在繼續他的方法的敍述上，導演以表演與旅行間的類似來說明他今天的話語。

「你曾作過長途旅行嗎？」他開始說。「要是作過，你就會記起你所感覺到和你所見到的事情中有許多連續的變化。在舞台上也正相同。沿着那些形體的路線進展去，我們就發現我們本身總在一些新而

不同的情勢中，情調中，想像的環境中，演出的外部形態中。演員就接觸到新的人們並分享他們的生活。

「他那些形體動作的路線一貫地引他通過那劇本的曲折。他的路徑很好的建立起來，所以他不會走錯。然而不是這路徑本身訴諸他的匠心。他的興趣是存在於那劇本引他到達的人生內在的情境和情況中。他喜愛他角色中的美麗的和想像的環境，及它們在他本身中激起的情感。

「演員們，就像旅行者們那樣，發現許多不同的方法去達到他們預定的目的：有些人實地，形體地體驗到他們的角色，有些人是複製出它的外部形式，有些人是以常用的技巧來裝飾自己。使他們的表演好像是一種手藝，有些人把一種角色造成一種文學的，乾燥的講演，又有些人利用那角色來誇示他們自己，便於在他們的欽佩者面前討好。

「你如何能使你自已不致踏進那錯誤的方向呢？在每個換車站，你都應有一個訓練得很好的，留心的，守規律的信號手。他就是你那真實感，這真實感在你所正作着的事情中與你的信念合作保持你於正當的路線中。

「其次的問題是：我們以什麼樣的材料來建築我們的路線呢？

「初看似乎會是，除用真的情緒外，我們是不能有更好的成就的。然而精神上的事情不是充分具體的。這就是我們要依靠那形體動作的原因。

「然而。比動作本身更寫重要的是它們的真實和我們對它們的信念。理由是：不問何處一有真實和信念，你就有情感和體驗。你甚至能以最小的動作的完成來證實這事，對於這最小的動作你是真實地相信着的，你便會發現一種情緒會立刻地，直覺地，自然地發生出來。

「這些契機——不管它們可以有多短暫——是要被體會到的。無論在一劇的較平靜的部分及你所經歷的激動的悲劇和一般戲劇上，它們在場合上是有極重大的意義的。你用不着很遠地去找這裏的例證：

當你表演那練習的第二部分時，你作些什麼？你衝到爐前，拖出一包鈔票：你努力救活那呆子，你跑去救那淹着的孩子。還就是你那些簡單的外形動作的骨架，在這裏面你自然地，合理地建立起你的角色的形體的生活。

「這又是另一個例證：

「麥克伯夫人（註一）在她的悲劇的頂點中作些什麼了？只是洗她手上的血汙——這種簡單的形體動作。」

這時裕尼沙插嘴了，因為他不願相信：「像莎士比亞這樣個偉大的作家會寫他的女主角洗她的手或表演某種類似的自然的動作而創造一種傑作。」

「實在是多麼使人幻滅的事情，」導演人譏諷地說。「不想到悲劇！他如何能傳達一個演員的一切緊張，努力，「激情」和「靈感」！要一個人拋棄那些稀奇的技巧，而把自己限制於那些小小的形體動作，小小的真實，以及對它們的現實性的信念之上，是多麼難啊！

「在相當的時候，你會知道這樣一種集中是必要的，要是你想把握着真的情感的話。你會知道，在實生活中還有許多情緒的大契機寫某種日常的，細小的，自然的動作所表彰出來。這使你驚異嗎？讓我來提醒你想及你親近的某個人在臥病和臨死的那些憂愁的時刻。一個臨死的人之親近的朋友或妻子做些什麼呢？在那房間裏保持着平靜，執行醫生的命令，量溫度，蓋那壓緊布。所有這些小動作在一種與死

掙扎的情形上是有一種嚴密的重要性的。

「我們藝術家必定要認識這樣的真理：就是小小的形體動作，當其插入「規定的情境」中時，在它們對於情緒的影響上是有很重大的意義的。那洗血跡的現實動作已幫助了麥克伯夫人完成了她那狂妄的計劃。在她全部的獨白裏，你發現她的記憶裏老忘不了那血污，那血點喚起了暗殺登肯（註二）的聯想，這並不是偶然的。一種小小的，形體動作具有一種重大的內在意義；那大的內在的掙扎在這樣一種外在的動作上找得一種出口。

「為什麼在我們的藝術的技術上，這種相互關連對我們是頂重要的呢？為什麼我要這樣特別強調這種激動我們情感的基本方法？

「要是你告訴一個演員說：他的角色充滿着心理的動作，悲劇的深意的話，他會立刻開始去歪曲他自己，誇張他的情感，「撕碎它」，掘發他的心靈，使他的情感粗暴。但是要是你給予他某種簡單的外形問題來解決，使它包含着有興趣的，動情的情況的話，他就會着手在這樣的情形中去完成它：毫不驚動他自身，或過慮地想着他所正作的事情是否會達成心理學，悲劇或戲劇。

「由這樣的方法接近情緒，你就避免了一切暴躁，你的結果就是自然的，直覺的，完滿的了。在那些偉大的詩人的作品中，甚至那最簡單的動作都圍有那些重要的附從的情節的，在它們裏面隱藏着一切形態的引誘物來激起我們的情感。

「要通過那些形體動作的真實來達到那纖細的情緒經驗和強烈的悲劇的契機，還有另一種簡單而實際的理由：要達到大的悲劇高潮，一個演員必定要把他的創造力伸展到極度。這是非常困難的。要是他

缺乏一種對他意志的自然支配的話，他如何能達到那必要的境地呢？這種境地只有由創造的熱情來產生出，這你是不能輕易勉強出來的。要是你用那些不自然的方法，那你就常走進某種虛偽的方向，而陷於劇場性的而不是純真的情緒中了。那輕便的方式是平常的，習慣的和機械的。它是那最不費力的路線。

「要避免這種錯誤，你必定要把握着了某種有形的，明確的東西。那在緊張的悲劇的或戲劇性的契機上的形體動作的意義寫這樣的事實所強調了。就是它們愈簡單，就愈容易把握着它們，愈容易容許它們引你到你那真實目的，擺脫那機械的表演的誘惑。

「要毫無任何神經的刺痛，氣急，暴躁——總而言之，不要突然地達到一個角色的悲劇的部份。要正確地完成你那些外部的形體動作的連系，要對它們發生信仰，從而逐漸地，合理地去達到它。當你以之「規定的情境」上。在這情境中存在着這些動作的主要的力量和意義。當你被喚起去體驗一種悲劇

後完成了那接近你情感的技術時，你對那些悲劇的契機之態度就會完全改變，你就再不會被它們驚擾了。

「接近一般戲劇和悲劇，或接近喜劇和雜劇，其不同的地方只在那圍繞着你正描繪的人物的動作時，完全不要想及你的各種情緒，只想着你所不得不作的事情。」

當托爾佐夫說畢時，靜默了一會兒，格尼沙——常愛辯論——就開口說：

「但是我以為藝術家們不是沿着地球跑的。在我看來他們是在雲中飛翔的。

「我喜歡你的比喻，」托爾佐夫微笑着說。「稍等一下我們就會跨進去了。」

九

在今天的功課中，我完全信服了我們這心理技術的方法之效果。並且，我看着它的運用而深深地感動了。我們的一位同班，達霞，表演了「白蘭特」一劇中的一場戲，就是一個被遺棄的嬰孩的戲。它的要旨就是一個女孩子走回家來，發現有人遺棄了一個孩子在她的門口，首先她煩惱着，過一會兒，她就決定拾起他來，可是那病了的小孩在她的懷抱中斷氣了。

達霞喜歡這類有孩子的場面，是由於不久以前她死去了一個孩子——結婚後生的。人家把這當為一種謠言告訴我的。但是在我看見她今天表演了這場戲後，我心裏就毫不懷疑那故事是真實的了。在她的表演中，那眼淚在她臉上。她那種仁慈的樣子使我們覺得她正抱着的木棍子完全變成一個活的孩子了。我們能在包裹着它的布裹面感覺到它。當我們達到那孩子死去的契機時，導演就叫停止了，因為恐怕達霞的情緒過深地激動起來。

我們的眼裏都有眼淚。

當我們能在她的臉上看見生命本身時，為什麼還要去研究生活，目的，及形體動作呢？

「你們這就看出靈感能創造出什麼樣的東西了，」托爾佐夫喜悅地說：「它不需要技術，它嚴格地依着我們藝術的諸法則作用着，因為這些法則是由「自然」本身定出來的。但是你不能每天依賴這樣一種現象。在別的時機上它們是可以不起作用，於是……」

「啊，是的，它們真會起作用的，」達霞說。

因此，好像她是害怕她的靈感會消失去似的，她就開始重複她剛才表演過的場面。開頭托爾佐夫想使她停止以保護她那年青的神經系，但是在她停止她自己之前不久，她卻完全不能作任何事情了。

『這你怎麼辦？』托爾佐夫問。『你是知道的，那請你去參加他的劇團的經理人是要你所有那些繼續的表演都同等的好，不僅只是第一次表演好。否則那劇本就會只是開頭成功，以後就是失敗了。』

『不會的。我所不得不作的一切就是去體驗，這樣我就能表演好了，』達霞說。

『我了解你是想直達你的情緒，這自然是好的。可是那些情感是不能固定的。它們是像水流過你的手指中那樣。還就是為什麼——不管你願不願意——有必要去發現那影響並建立你的那些情緒之更具體的手段。』

可是我們這位易卜生的熱中者對於她在創造的工作上運用形體的手段——這樣的指示是不顧的，她越過了一切可能的門路：那些小單位，內在的目的，想像的發明。這些東西沒有一種足以吸引她的。不管她轉向何處，或她多麼固執地努力避免它，可是，結果她還是被迫使去接受那形體的基礎。托爾佐夫幫忙指導她。他並沒有想寫她發現那些新的形體動作，他只努力引她回到她自己的動作上。這些動作是她直覺地，出色地運用過的。

導演就對她說：

『你表演得很好，但是不是同一的場面。你改變了你的目的物。我是要你表演那有一個真實的活塑造的場面，而你卻給我了一個包裹在一張抾巾中的死木棍。所有你的動作都是證實這點的。你靈巧地處理了那木棍，不過一個活的孩子是需要豐富的瑣細的動作的，而這些動作在這次完全被你省略了。第一次，在你包裹那假嬰孩之前，你是展開它的小手臂和腿的，你是真感覺着它們的，你慈愛地吻它們，你

對它喃喃地說了些溫存的話語，你含着淚對它微笑。這真是動人。可是現在你却正把一切這些重要的細節抛開了。自然，因寫一根木棍是沒有手臂和腿的。

『在另一次。當你把布包在它的頭上時，你是很留心的，惟恐那布壓在嬰孩的臉上。在完全把他包好之後，你就望着他，顯得得意而愉快。

『現在試去改正你的錯誤。重複那有一個嬰孩而不是有一根棍子的場面。』

經過很大的努力之後，達霞終於意識地喚起她第一次表演那場面時在無意識中感覺到的事情了。祇要她一相信了那孩子，她的眼淚就自由地流出來了。當她表演完了，導演就稱讚她的工作爲他剛才所教的東西之一種有效的例證。不過我仍不滿足，認寫達霞不曾成功地感動我們，在頭一次的情感激發之後。

『不要介意，』他說，『那基礎一準備好了，一個演員的各種情感就開始發生出來，他寫情感在某種想像的暗示上一發現出一種適合的出口，他就會立刻激動他的觀衆。

『我不想傷及達霞的嫩弱的神經，不過假定她曾有過一個親生的可愛的嬰孩。她本是非常寵愛他的，突然，不過幾個月大，他就死去了。世界上沒有什麼能給她任何安慰的，突然命運可憐她，她在她的門口發現一個嬰孩，比她自己的還更可愛。』

這顆子彈打中了要害。他剛一說完，達霞就開始對那木棍哭泣起來，其情感之濃甚至兩倍於第一次。

我連忙跑去對托爾佐夫解說，他偶然觸及了她自己的悲慘的故事了。他惶恐起來了，就向舞台走

去，想停止那場戲，可是他寫她的表演所征着「，不能使他自己去阻止她。

隨後我就走過去對他說，『這次達霞豈不真是經驗着她自己的實在的本身悲劇嗎？在這種情形中，你不能把她的成功歸之於任何技術，或創造的藝術。它不過是一種偶然的巧合。』

『現在請你告訴我，她第一次所完成的是否是藝術呢？』托爾佐夫反問。

『自然是的了，』我承認。

『為什麼呢？』

『因為她直覺地喚起她本身的悲劇，而又為它感動了，』我解說，

『那麼毛病似乎是存在這樣的事實上了。我對她提示出一種新的「假使」來替代了她親自去發現它？我不能看出任何真實的異點來，』他繼續說，『在一個演員由他自己來復活他自己的記憶與他藉別人的幫助來完成這事之間。其實要點是在那記憶應保持着這些情感，給予一定的刺激，而恢復出它們！

那麼你就沒法不以你整個的身心去相信它們了。』

『這我同意，』我辯說。『不過我仍以為達霞並不是為任何形體動作的計劃所感動的，而是為你那麼時候正好引用它。假使你到達霞面前去問她，要是我較早地提出那暗示，就是在她第二次表演那場戲，毫無情感地包裹着那葉嬰的小手臂和腿而吻它們之前，在她自己的心裏醞釀着種變化，那本棍變成一個可愛的活的孩子之前，是否她會為我的啟示所感動。我相信在那個場合那暗示提出的啟示所感動的。』

『我一點不否認這事，』導演插入。『各種事情都是依賴着想像的啟示的。但是你必定要知道在什她提出的啟示所感動的。』

示——那包裹著灰破布的棍子就是她的小孩——定會傷害她的感應性的。她確實可以在我的暗示與她自己生活中的悲劇之間的暗合上悲泣。但是那寫一個死者的悲泣並不是這個特殊場面所需要的悲泣，在這個場面中，那對失去的孩子之悲哀由那存在於所發現的孩子中的喜悅來替代了。

。「還有，我相信達霞定會寫那木棍所阻挫而力圖擺脫開它。她的眼淚定會是自由地流出來的，可是與那道具的嬰孩大不相干，那眼淚定會是由她對於她的死孩的回憶而引出來的。這樣的情形不是我們所需要的，也不是她表演這場戲頭一次所給予我們的。只有在她對那孩子造成一種內心的形象之後，她才能重對它哭泣，如她在第二次那樣。

「我能料到那適當的時機投入那偶然與她那極動情的回憶巧合的那種暗示。那結果就是極動人的了。

然而還有一點我想追究，所以就問道：

「達霞豈不是真陷入了一種錯覺的境地，當她正表演時？」

「絕不是，」導演強調地說。「事實上並不是她相信一根木棍真實地變成一個活孩子，而是相信著那劇中的事變之可能性，假使這種事變在現實生活中發生在她身上，才真是她的救星。她相信著她自己的那些母性的動作，愛及她周圍的一切情境。

「這樣你們就知道這種接近情緒的方法，不僅只在你們創造一種角色時是有價值的，並且在你們想復活一種業已創造出來的角色時，也是很有價值的。它給予你喚起以前所經驗到的那些感覺之工具。

還是一個演員的演作中的那些偶現的契機沒有這種方法的幫助，那它們就定會在我們面前閃耀一次，

就永久消失下去了。」

十

我們今天的助課是試驗各個學生的真實感。首先就叫到格尼沙，要他表演他所喜歡的任何事情。這樣他就選定他經常的伙伴蘇尼亞，當他們表現完了時，導演就說：「他們剛才完成的東西，從你們自己的觀點上說起來是正確而可讚賞的；那是非常靈敏的技師們的東西，只偏愛一種表演的外形的完善。

「可是我的情感就不能與你相合，因為我在藝術中所追求的是某種自然的東西，某種有機地創造的東西，這能使一種無生氣的角色有人的生命。

「你們的那種裝扮的真實幫助你們再現那些形象和激情。我的這種真實卻是幫助去創造那些形象本身，激起那些純真的激情。你們的藝術與我的藝術之間的異點是同於「似乎」與「真是」這兩者之間的異點的。我是必定要有純真的真實的，你們是以它的表象為滿足的。我是必定要有真實的信念的，你們是確定你們會完滿地完成一切既成的。他們看着你們時，他們是確定你們的觀眾對你們的信託中。當他們信賴你們的技巧，就如他們信賴一個要把戲的老手的技巧那樣。從你們的觀點上看來，觀眾不過是一個旁觀者，在我，他却不知不覺地成為我的創造工作的證實者，同伴；他被引進他在舞台上所見到的生活的底蘊，而相信着它。」

格尼沙並沒有作任何辯答，轉而譏刺地引出詩人普式庚來作寫是對於藝術的真實有一種相異的觀點：

『一些粗淺的真實是更弱於那使我們高過於我們本身的那些虛構。』

『我同意你，也同意普式庚，』托爾佐夫說，『因為他是談及我們所能相信的那些虛傳。那提高我們的正是我們對它們的信念。這就是這樣的觀點的一種堅強的證據：就是在舞台上，各種事情都必定在演員的想像生活中是真實的。這點我卻在你們的表演中沒有感覺到。』

因此他又開始仔細地弄那場戲，改正它，正如他在那焚錢的那個練習中同我所作的那樣。於是發生了某種事情，引起了一種最有教訓意味的激昂的演說。格尼沙突然停止表演。他的臉氣得發黑，他的唇和手都顫起來了。他與他的情緒鬥爭了一會兒之後，終於他爆發出來了：

『幾個月來我們都在搬動椅子，關門，點火，這不是藝術呀；劇場並不是一個馬戲場。在那裏那些形體動作是需要。要能抓着你的大鞭轆，或跳上馬背，這是頂重的事情。你的生命是依據着你的形體的技巧的。但是你不能告訴我說，世界上的那些偉大的作家製作出他們的傑作，為的是使他們的主角們能耽溺於那些形體動作的練習。藝術是自由的！它需要的是廣闊的空間，而不是你那微末的形體的真實。我們必定要自由地高翔，而不應像甲虫那樣匍匐在地上。』

當他說畢時，導演就說：

『你的抗議使我驚異了。直到現在我都常視你為一個在外在的技術上見長的演員。今天我們突然發現，你期望是完全朝向那雲端的，外在的程式和虛偽——這正是使你翅膀無力的東西。所翱翔的本是：想像，感情，思想，然而你的感情和想像似乎是被束縛在觀客席中。

「除非你被吸入一種靈感的雲霧中，而爲它所捲起，要不然，你在這裏比其他任何人都更會感覺到我們所正從事的一切基礎工作之需要。然而你似乎就懼怕那種事情，把那些練習視爲是使一個藝術家退化的事情。

「一個女舞誦家是要喘着氣，流着汗的，當她從事於她那些必需的日常練習時，在她能在晚上的表演中作出優美的飛翔之前。一個歌唱者不得不把他早晨的時光消耗於從鼻中哼唱，把握着那些音，發展着他的那些主音中找尋那新的反響，要是在晚上他是要把他的靈魂傾注進那歌中的話。

沒有藝術家不屑於藉必的技術練習來保持你們那形體上的工具於完善的情況中的。

「爲什麼你要把你作爲一種例外呢？當我們正努力在我們的形體的本質與精神的本質之間形成那麼密切的直接連繫時，爲什麼你卻努力要完全擺脫那形體的方面？可是「自然」已拒絕給予你所期望的東西⋯高超的感情和經驗。雖說她已贈給你那種形體上的技術來顯示出你的才能。

「那最愛談及那些高超的事情的人們，多半就是沒有那些足以使其提升到高水平的品質的人們。他們是以虛僞的情緒，並在一種模糊、混雜的方式中來談及藝術和創造。眞實的藝術家們可就正相反了，他們是在單純而易曉的詞語中談論的。想想還一點再想想到這樣的事實：在某些角色上，你能成爲一個良好的演員，一個藝術上的有用的助成者。」

「在格尼沙之後，蘇尼亞來試驗了。我看見她極完美地作了一切簡單的練習，我就驚異起來。導演稱讚了她，隨着他就交給她一把裁紙刀。並指示她就用它來自殺。她剛在空氣中一嗅到那悲劇，她立刻就誇張起來，在那高潮上，她弄出一種大大的騷擾來，把我們都引笑了。

導演就對她說：

「在喜劇的角色中，他加入一種愉快的花樣，這我相信你。但是在那種緊張的，戲劇性的場合，你就強着那虛偽的音調了。你的真實感顯然是偏於一方面的，它對於喜劇有敏銳的感應，但破毀了戲劇性的一面。你和格尼沙爾人都應在劇場中發現你們的真實的地位。每個演員都要發現他的特殊的典型，這在我們的藝術中是頂重要的事情。」

十一

今天輪到萬尼亞來試驗了，他同瑪麗亞和我來表演那焚錢的練習。我覺得他絕不曾把那頭半段作來有這次的好。我驚異的那種「比重感」，又使我信服他那很真實的天才。

導演稱讚了他，可是他繼續說：

「在那死的場面中，你為什麼要把真實誇張到這一種不必要的程度？你有痙攣，心煩，呻吟，可怕的鹼顏及逐漸癱瘓，在這點，你似乎耽溺於為自然主義而自然主義了。你偏愛一種人體的死滅上的那些外在的，親覺上的記憶。

「像在籠甫特曼的「漢尼里」（註三）的一劇中。那自然主義是有它的地位的，它是用來達到這樣的目的的：使那劇本基本的精神的主題浮彫出來。作寫達到一種目的之工具，這我們是能接受的，否則就沒有必要從現實生活中去引出那頂好是免除掉的事情來置之於舞台上。

「從這上面我們就能下結論說；並不是各種形態的真實都能搬到舞台上來。我們所利用的是那藉創

造的想像轉化成的一種詩的等價物之真實。』

『你對於這事怎樣來下正確的定義呢？』裕尼沙問，稍帶着一點譏刺。

『我不會負責去寫它規定出一個定義來，』導演說。『我要把這事留給學者們去作。我所能作的一切，是要幫助你感覺到它是什麼的。就是作這一事也需要大大的耐性，因為我將使我們全部的課程專用在它上面。或者說得更恰當點，它會自己顯出來，在你自己研究了我們的整個表演體系之後，在你自己對那將簡單的日常的人類的現實引入到淨化並轉變成藝術的真實的結晶的事情作了實驗以後。這事不是全在一分鐘內發生的。你吸收那主要的東西，而排除任何多餘的東西，你找尋一種適合於那劇場的美好的形式和表現。藉助於你的直覺，天才和趣味來作這事，你會完成一種單純而易曉的結果。』

其次是瑪麗亞來試驗了。她表達霞以那嬰孩來表演過的那場戲。她把它表演來既美好而又很不同。

開頭她在她發現那孩子的喜悅上，顯示出了非常的真誠。就像得到了一個真是活的娃娃來玩似的。她繞着他跳舞，包裹他，父解開他，吻他，撫慰他，完全忘懷了她所把握到的不過是一種木棍。忽然那嬰孩停止反應了。開始她注視他，不動地經過相當長的時間，努力想明瞭那事的理由。她臉上的表情改變了，當那驚異漸爲恐怖所替代時，她就變成更爲集中。而逐漸離開那孩子，當她已移到相當的距離時，她就呆呆的，變成一種悲劇的懸疑的樣子？就止於此。然而其中有多少信念，青年氣，女性，真實的戲劇！她頭一次遇到死神是多麼敏感！

『其中的各片斷都是有藝術上的真實的，』導演情感地宣說。『你能完全相信它，因爲它是建築在

那些細心選擇出來的原素上的，這些原素是從現實生活中取來的。她一點沒有不分皂白地採取。她只取必需的東西，既不多，又不少，瑪麗亞知道如何去看出那精美的東西，她還有一種「比重感」。這兩者都是重要的特質。」

當我們問他一個年青，無經驗的女演員怎麼能有這樣美好的一種表演時，他答說：

『這多半是出自那自然的天才，特別是出自一種非常銳敏的真實感。』

那功課終了。他就總結說：

『關於真實感，虛偽及舞台上的信念的事情，我現在已盡我所能地告訴你們了。現在我們就來談這個問題吧：如何去發展，調整這種自然的重要才能。

『機會是會有許多的，因爲在我們的工作的各種步驟和狀態上，不管是在家中，在舞台上，在排練中，在公衆裏，它總會伴着我們的。這種感覺必定要深入，約制着演員所作的，觀客所見的一切事情。

『我們惟一的責任是我們所作的一切都應在發展，加強這種感覺之方向中；這是一種艱難的課題，因爲當你在舞台上時，你撇說是比說真實和作真實更容易得多的。你會需要極**大**的注意和集中來幫助你各種小小的練習——不管是內在的或外在的——都必定要在它的監督和認可之下來完成。

『要避免虛偽，避免那超過你的力量的各種事情，特別要避免那違反自然，合理及常識的各種事情！那是產生殘缺，粗暴，誇張和撇謊的，它們越常踏入，越見敗壞你的真實感。因之要避免那作偽的真實感之正當的發長，並鞏固它。

『不要讓那些盧葦妨害着真實的緩流。你自己要嚴厲地拔去一切誇張的，機械的裝演之傾向。忍痛習慣。不要讓那些盧葦妨害着真實的緩流。你自己要嚴厲地拔去一切誇張的，機械的裝演之傾向。忍痛智慣！

執行，

「恆常地排除這些冗物，就會建立起一種特別的方法。這就是當你們聽見我叫出：『取消那百分之九十！』時我所要意味着的事情。」

（註一）麥克白夫人 Lady Macbeth 在莎士比亞悲劇「麥克白」中麥克白初弒蘇格蘭王登肯而纂其位，又弒軍人般谷，再戮其讎人麥克得夫之妻子，終為麥克得夫所弒。麥克白夫人凶悔瘋狂而死。

（註二）登　肯　Duncan 「麥克白」劇中人，本為蘇格蘭王，為麥克白所弒。

（註三）霍甫特曼 Gerhart Hauptmann（1862—）德國詩人及戲劇家，「漢尼里」（Hannele）一劇，作者稱之為「夢的詩」，漢尼里是個女丐，在乞丐收容所中死去，轉化為仙女，棲息於水晶棺材裏。

第九章

情緒記憶

一

以復習那關於瘋人的練習，來開始我們今天的工作。我們很高興，因為我們不曾作過這類的練習。我們表演它，越來越起勁，因為我們每個人都知道作什麼和怎麼樣作它了。我們如此自信，甚至我們有些誇張了。當萬尼亞驚嚇我們時，我們就奔到另一旁去了，照從前那樣。不過這次的不同點，是在我們寫那種突然驚愕作了準備。因為這種關係，我們的一般的衝跑是更寫明確地規定了的，它的效果就更强了。

我正確地重複了我所作過的事情。我發現我自己躲在桌下，只是我是緊捏着一本大書，而不是拿着一個盛灰盤。其他的人都作得前後相同。比如，我們從前第一次作這場戲時，蘇尼亞跑去與達霞撞個滿懷，一個枕頭偶然掉在地上了。這次她可沒有同她相撞，而讓那枕頭隨意掉下，寫的是得拾起它來。

試想我們多驚愕，當托爾佐夫和勒克曼諾夫兩位告訴我們說，過去我們對於這個練習的表演總是直接的，誠實的，新鮮的，真實的，可是今天它却是虛僞，不真實，裝模作樣的。這樣一種意外的批評，使我們氣餒了。我們堅持說我們實在是體驗到我們正作着的事情的。

「自然你們在體驗着一些事情，」導演說，「要是你們不是那樣的，那你們就是死的了。要點是你們體驗着什麼？讓我們試將那些事情加以分析，把你們對於這個練習的從前的表演與現在的表演比較一下。

「無疑地，你們是保持着整個的演作，各種運動，各種外在動作，那聚集上的層次和每種小節。其精確的程度是可驚的，很容易讓人家以爲你們是攝照下那場面了。因此你們已證明，你們對於一劇的外形和事件方面，有很好的記憶力。

「可是，你們四面站開和大家聚集的部位眞有那樣的重大關係嗎？在我，作爲一個觀客，感到更大興趣的却是你們的內在方面所進行的情形。從我們實際的經驗上抽引起來的那些感情，轉移到我們的角色上——這正是賦予劇本以生命的東西。你們並沒有給予這些感情。一切外在的演作都是形式的，無生氣的，索然無味的，要是它不是從內部發動出來的話。在你們這兩次表演之間是存在有異點的。在開頭，當我暗示出那瘋人時，你們大家，沒有例外，都聚精會神的了，每人都注意你們自身的安全問題，就在這種情形之後，你們才開始表演的。這是正確而合理的過程——內在的經驗首先出來，隨着就體現在一種外在的形式上。今天却正相反，你們對於你們的表演簡直得意忘形了，你們絕不想及其它任何事情，除了複習和抄襲那練習的一切外在的東西。頭一次有一種沉靜的空氣——今天，可就是完全欣悅和驚了。你們大家都忙於抓那些現成的東西；蘇尼亞抓她的枕頭，萬尼亞拿他的燈罩，柯斯脫亞拿一本書來替代了盛灰盤。」

「道具員忘了那盛灰盤，」我說。

「你第一次表演那練習時，你是預先準備好它的嗎？你是知道萬尼亞來叫喊，驚駭你的嗎？」導演問，頗帶有譏諷之意，「這真太奇怪了！你今天怎麼預先知道你會需要那本書呢？它應當是偶然落到你手中的，可惜那種偶然性今天未能重現出來，還有另一細節：原來你是絕未對那門鬆散開你的視線的，那瘋人就被假定在那門後面，今天你就一下注意到我們在場遺件事情，你有意要看你表演給了我們什麼樣的印象。你並不躲避那瘋人，卻向我們賣弄起來，頭一次你是受了你的內在情感和你的直覺，你的人生經驗所鼓勵來表演，可是現在你幾乎是機械地通過那些活動。你是重複了一種成功的排練，而不是重創造出一種新的活的場面。你並非從你的生活記憶上取出你的材料，而你是從你心裏的劇場寶庫中取用它們。在開頭，你內部所發生的，自然就顯現在動作上。今天那動作是自發的，誇張的，以便造成一種效果。

以前有一位青年跑去問沙摩伊洛夫：(註一)他是否可從事舞台工作，他的經過正同於你所遭遇的一樣。

「『出去』，他對那青年說，『回來，再說說你剛才告訴我的事情。』

「那青年回來，重說他先頭所說的，但是他不能復活那同一的感情了。

「『不過，我所提出的那青年的比喻，或你們今天的缺乏成功，這兩事都不應引起你們迷惑。這就是那一天的工作的一切，我要來對你們說明那緣由。『不測性』常足創造工作中的一種最有效的槓桿。在你們對那練習的頭一次的表演上，那種性質是顯而易見的。你們真為那種或有瘋人之觀念所激動了。在今天這個複習中，那不測性就消失去了，因為你們事先知道它的一切了，各種事情都是熟悉而明白的。甚

至你們注入你們的活動於其中的外在形式也都明白了。在這種情形之下，似乎值不得再去重新考慮整個場面，讓你的情緒來引導你自己了——是這樣的吧？一種現成的外在形式對於一個演員是一種可怕誘感，難怪像你們這樣的初學者感覺到了它，同時你們也證實了你們對於外在的動作有一種很好的記憶力。至於情緒記憶：今天可沒有它的一點影跡。」

當他被要求來解釋那字眼時他說：

「我能像里波特（註二）所作的那樣，來很好地說明它，里波特是說明這種記憶的頭一人，在他告訴你這樣一個故事時：

「『兩個旅客為潮水衝到礁石上，在他們得救之後，他們敘述他們的印象。有一個人記得他經過的各種小事情；他如何去的，為什麼去，到什麼地方去了；他在什麼地方爬起來，什麼地方爬下去了；他在什麼地方跳起來或跳下去。另一個人可完全記不起那地點了，他只記得他所感覺到的情緒。喜悅，驚惶，恐怖，希望，疑惑，最後是恐慌——這些情緒相繼出現。

「這第二種情形正是你們第一次表演這個練習時所遭遇到的情形，我能清楚地記起你們的驚惶，你們的恐慌，當我暗示出那瘋人來時。

「我能看出你們怎麼對付，你們全部的注意力都集中在門後面那假設的對象上，你們一對它調度好了你們自身，你們爆發出真實的激動和真實的動作來。

「『今天要是你能如里波特的故事中的第二人所作的那樣——復活你們頭一次所經驗過的一切感情——一點不勉強地，自發地表演出來——那我定要說你們具有特殊的情緒記憶。

「不幸，這樣的情形太少了，因此，我不得不更降低我的要求，我承認你可以開始那練習，而讓它的外部的設計來引導你們。但是這以後，你們就必定要讓它來使你想起你從前的那些感情，並把你自己委身於它們，作為其餘的戲中的一種引導力量，還是你們能這樣作的話，我會說你的情緒記憶不是特殊的，而是很好的。

「要是我必定要再減低我的要求的話，我應說：你們去表演那課題的外部的設計，即使你們不能喚起你們過去的感覺，即使你們不感到用一種新鮮的眼光來看那劇情的「規定情境」之衝動力。那末讓我看看你們運用你們的心理技術，來引出各種新的想像的元素，從而喚醒你們的蟄伏的感情。

「要是你在這點上面成功了的話，我也會承認你是有情緒記憶的。你們今天甚至連任何這些可能的情形都沒有提供給我。」

「這是不是說我們簡直沒有情緒的記憶呢？」我問。

「不是，你不可下這樣的論斷。我們在我們下次上課時來作些試驗，」托爾佐夫平靜地說，當他站起來，準備離開課室時。

二

今天我是頭一個來受情緒記憶的測驗。

「你還記得，」導演問，「你從前告訴我，摩斯克夫旅行到你們鎮上來時，所給你的偉大印象嗎？

你對於他的表演能否生動地回憶起來？現在六年之後一想到它，你當時所感覺到的那種熱情就會回復過

來了嗎？」

那些感情也許不如它們從前那樣銳敏了，」我回答，「不過就是到現在我確實還很被它們感動。」

「它們強烈得足以使你變色，使你感覺到你的心在跳動嗎？」

「或許，要是我完全放任我自己，它們一定會的。」

「當你回憶起你所告訴我的那個密友的悲慘的死時，你在精神上或肉體上有什麼感覺呢？」

「我竭力避免那種回憶，因為它太使我難過了。」

「使你從前看摩斯克文表演時，或你的朋友死時，所感覺到的感情，復活起來的那類回憶，就是我們所謂的情緒記憶，正如你的視覺的記憶能對某種遺忘了的東西，地方或人重建起一種內在的形象那樣，你的情緒記憶也能喚回你業已經驗過的那些感情。它們似乎是記不起的了，可是忽然一點暗示，一點思想，一點物件就會生動地招回它們來，有時那些情緒像從前那樣強烈，有時比較弱些，有時那同樣顯烈的情感只是在一種稍有不同的形態中喚回來。

「你既然仍能在一種經驗的回憶中臉發紅或臉發白，你既然仍怕回憶某種悲慘的事情，我們能說，你是具有一種情緒記憶的。這種記憶未經充分的訓練，因此它不能獨力地戰勝你在台上所踏進的飄揚的境界。」

隨後托爾佐夫就將那建立在經驗上面與五覺相關連的感覺記憶與那情緒記憶加以區分。他說他曾有時相提並論地談及它們。他說，這對於它們彼此的關係的說明，雖不科學，卻很方便。

當他被問及一個演員運用他的感覺記憶到什麼程度，五覺中每一種的不同價值是什麼時，他說。

「要回答這問題，就讓我們輪流談及每一個吧：

「在我們的五覺中，視覺算是最易接受印象的了，聽覺也很銳敏，這就是通過眼和耳那印象容易造成的緣故、

「這是周知的事實：有些畫家具有那種內心視覺的力量，足以使他們能繪出他們曾見過的，却已不在世的人們的肖像、

「有些音樂家也有類似的能力來從內部重建出那些聲音，他們在他們的心裏奏出他們剛聽得的全部交響樂，演員們也有這同樣的視覺和聽音上的能力，他們運用這種能力，把各種視覺的和聽覺的形象，──一個人的面貌，他的表情，他身體的線條，他的走路，他的習氣，動作，聲音，聲調，服裝，種族的特點──銘印於自身之中，後來再把這些形象追憶起。

「還有，有些人，特別是藝術家們，不僅能記起和再作出他們在實生活中所曾看到和聽到事物，他們還能對他們自己的想像中的那些看不見和聽不到的事物，作出同樣的情形呢。長於視覺記憶的演員們，喜觀看他們所需要的東西，於是他們情緒才很容易地反應出來。別的演員却甯願聽他們要描繪的人之聲音或音調，在他們，感情上的首先的衝動力，是從他們的聽覺記憶上來的。」

「其它的官覺又怎麼樣呢？」有人問，「我們也需要它們嗎？」

「我們自然需要，」托爾佐夫說，「想想柴霍甫用的『伊凡諾夫』一劇中的那三個貪食客的開場戲，或哥爾頓尼（註三）的「女店主」（註四）以出色的廚藝弄出來的一種軟紙作的菜，在這種場合你得做到聞香陶醉的地步。你得把那場戲表演來使你的嘴和我們的嘴都流口水，要完成這事，你就不得不有某種美

食的一種非常生動的記憶。否則你就會把那場戲作得過火，而不體驗到任何滋味上的快感，」

「我們在什麼地方用我們的觸覺呢？」我問。

「在我們於「奧丁保斯」(註五)一劇所見到的那樣一場戲中，那國王瞎了眼，用他的觸覺來認識他的孩子們。

「不過頂完善的技術也是不能與那「自然」的藝術相比的，我曾見過當代許多流派和許多地方的許多演員們，他們裏面沒有一個能達到那藝術的直覺在自然的指引之下所能昇到高度。我們必定要不忽視這樣的事實：我們那些複雜的本性的許多重要方面，是爲我們所不知道的，也不服從於我們的意識的指導的。只有「自然」才是進到它們的門路，除非我們得助於它，要不然我們只要能夠部分地控制我們那複雜的創造機構，就該滿足。

「在我們的藝術中，雖說我們的嗅覺，味覺和觸覺是有用的，有時甚至還是重要的，不過它們的地位只是輔助的，以影響我們的情緒記憶爲目的的……」

三

導演給我們上的功課暫時停止了，因爲他去旅行去了。現在我們就從事於舞踏，體操，劍術，定音以及語法。當時我遇到了某種重要事情，它正是說明着我們正在研究的題目──情緒記憶。

不久以前，我同保羅步行回家去。在一條大街上，我們跑進一大堆人裏去。我是愛看街頭小景的，所以我就擠進那裏面去了，在那裏我看見了一幅可怕的景象。我的脚前躺着一個老人，穿得很破舊，他

的下巴壓碎了，兩隻手臂都斷下來了，他的面孔可怕極了；他那黃牙齒露在他那染血的鬍鬚上面，他是

給一輛街車壓倒的，那司機的指着那機器喃喃着，表示出了什麼毛病的是機器，他是不該受責的；一個

穿白制服的男人，他的外衣披在肩上，從一個瓶裏注了一些什麼在一塊棉花上，拿這棉花去無情打彩地

拂着那死人的鼻孔。他是從附近的藥店裏來的，不還處有幾個小孩子正在那兒遊戲，有一個孩子踮着那

死人的手上的一塊骨頭，不知道如何處置它，他就把它扔到一個灰罐子裏去了。有個女人哭泣着，可是

其餘羣衆都是無動於中地，好奇地望着。

這幅景象給了我一種深刻的印象。地上的這種可怕的景象與那明朗無雲的淡藍天空之間是什麼樣的

一種對照。我鬱悶地走開了，我許久都不能驅走那種心情。在夜裏我醒來，那視覺上的記憶甚至比那事

件本身的景象還更可怕呢。這大概是因為在夜裏各種事情都似乎更寫恐怖，不過我把這事歸之於我的情

緒記憶和它那加深印象之力量的關係。

幾天以後，我經過那事件的場所，不知不覺地就停下來回想最近那裏所發生的事情。一切的跡印都

抹去了。世界上少了一個人的生命，如斯而已。也許村給了死者家屬小小的撫恤金，於是每個人都覺得

公正了。一切都照常。然而他的妻室兒女也許正在捱餓。

我一面想着，我對於那不幸的結局的記憶似乎改變了，開頭它只是粗糙而自然主義的，帶有一切可

怕的外部的細節，如壓碎了的下巴，折斷了的手臂，小孩子們玩弄着那血流，我現在一記憶起這一切

來，我還很激動呢，不過情形有點不同了。我突然充滿了對人類的殘酷，不公正和冷淡之憎惡。

那事件以後一星期，我去學校又經過那事件的場所。我停留了一會兒，想着那件事情。當時的雪也

像現在這樣白。那就是——生。我記起那烏黑的形體躺在地上，那就是——死。那血流，就是人的罪過之流。周圍的一切，在一種光輝的對照中，我看見那天空，太陽。大自然。那就是——永恆，那些街車跑過去，裝滿了乘客。代表着那正經過的一代人跑進那不可知的境地，那樣可怕，那樣恐怖的全幅景象，現在已變成威嚴，莊重……

四

今天我偶然遇見一個奇異的現象。我回想到大街上那事件，我覺得那街車現在有控制着我的印象之勢，不過它不是那最近事件中的那輛街車——它是從前我自己個人的經驗中的一輛車。今秋，一個傍晚，我乘最後一班搖車從郊外回到城裏來。當它經過一個荒野地帶時，它跑出軌道了。乘客們不得不聯合起來幫忙把它弄回軌道上去。當時我覺得它是多麽大而重，相形之下，我們是多麽無力而不足道！

寫什麽還這種較早的感覺記憶。比最近這一個給了我更有力，更深入的看呢？這裏還有另一種看法——當我開始想及那老乞丐躺在街上，那藥師俯身向他，我就發現我的記憶轉向另外的事情上了。那是長遠以前——我遇到一個意大利人，在走道上，斜挨着一個死猴子。他正哭泣着，努力要喂一塊橘子皮到牠嘴裏，好像這個景象比那乞丐的死更寫激動我的情感。它更深埋進我的記憶中。我想，要是我得不上演那街頭慘劇的話。我甯願在那伴着死猴的意大利人的場面中，而不願在那老乞丐悲劇的本身去找尋情緒的材料。

我的角色找尋情緒的材料。

我奇怪那是寫什麽？

五

今天導演又開始來上我們的功課了，我把那關於街上事件的我的感情的演進過程告訴了他。他先稱讚了我的觀察力，他隨即說：

「那就是我們身上所遇到的事情之一種重要的說明，我們每人都看見過許多意外事件，我們保持對它們的記憶，不過給我們深刻印象的，不是它們的細節，而只是那些顯著的特點。從這些印象上，形成了有關的經驗之一種豐富，嚴密，更深和更廣的感覺記憶，它是在廣大範圍上的一種記憶的綜合，它是比那些實際的事情更寫純淨，更寫嚴密，堅實，本質，並更銳利。

「時間是我們的記憶下的感情之一種好濾器——並且它還是一個偉大的藝術家呢。它不僅純淨了，它甚至還把那黯淡的記憶變成寫詩呢？」

「可是那些偉大的詩人和藝術家是從自然方面汲取的。」

「我同意，不過他們並不攝照『自然』。他們的產品是通過他們自己的人格的，它所給予他們的是由那取自他們的情緒記憶的寶藏的活的材料來補助的。

「比如莎士比亞常從別人的故事中獲取他的主人公和反派，如依高之流，由於把他自己的結晶化了的情緒記憶補充於那形象上，使他們成寫活的人了，『時間』把那些印象如此明朗化，詩化，以致它們成寫他的創造的光彩的材料。」

「當我告訴托爾佐夫，在我各個記憶裏的那些人和物之間經過了一度的交換時，他就說：

「這一點也不足驚異——你不能期望以你在圖書館裏對付書籍的那種方式，來選用你的感覺記憶。

「你能對你自己描繪出我們的情緒記憶實在像什麼嗎？想像出許多住宅，每個住宅裏有許多房間，每個房間裏有無數的碗樹，架子，箱子，有一個箱裏面什麼地方有一個小珠子。那正確的住宅，房間，碗樹和架子是容易發現的，正確的箱子可就難得發現了。哪裏有銳利的眼光來發現那個小珠子呢？它今天滾出來，亮閃了一會兒，就不見了——只有僥倖才會再找見它。

「那樣的情形正像在我們的記憶的寶藏中的情形，它有一切這些部分和更小的部分。有些是比其他的更易找到的，問題是在於重行捉到那曾像流星似地閃過去了的情緒，要是它保留得還算顯白，你一下就記起來了，那是你的運氣好。但是休想常會發現那同一的印象。某種事物一到明天就顯出大不相同起來。你得感謝這樣的情形，不必另存奢望。要是你明白如何去接受這些重來的記憶的話，那麼那些新的——當它們一形成——就更能反覆地激動你的情感了。你的心靈隨之就變寫更有反應的，要是你的角色的各部份因不斷的複演而使其訴說力疲乏，它們就會發生新的熱力使各部份再起作用。

「當演員的反應更有力時，靈感才能出現，反之，你就不必浪費時間去追求你一度偶得的一種靈感，它像昨天，像兒童時代的歡樂，像初戀那樣，是不可恢復的。你要努力寫今天創造一種新的和新鮮的靈感，沒有理由說它會不及昨天的好。它也許沒有那樣光彩。不過你有今天把握到它的便宜，它從你心靈的深處自然地發生出來，點燃着你內在的創造的火花，誰能說哪一種真實的靈感的顯現是更好的？它們都是光彩的，每種都有它自己的道理，只要它們是激發起來的。」

我以為，既然靈感的萌芽是保存在我們內部，而不是從外部來到我們身上的，那我們就一定要下結

論說，靈感與其說是屬於原生的根源的，毋甯說是第二次的，當我迫使托爾佐夫承認這事時，他可拒絕承認。

「我不知道。下意識方面的事情不是我的範圍。還有我並不以爲，我們應努力去破壞那常包圍着我們靈感來臨的時機的那種神祕，神秘本身是美麗的，對於創造是一種重大的刺激。」

但是我不願就此罷休，就問他，我們在舞台上所感覺到的事情究竟是不是屬於第二次的。

「實際上，難道我們在台上常是第一次感覺到各種事情的嗎？我還想知道，當我們在舞台上時，我們得到一些原生的，新鮮的情感，——卽我們在實生活中完全沒有經驗過的情感——這究竟是否好事情？」

「那是看哪一類情感而定的，」他回答，「假定你在表演『哈孟雷特』一劇的最後一幕中的這一場戲：你以你的劍刺向這裏的你的朋友保羅，他扮演國王那一角，而你突然有生以來第一次沉溺在一種流血的慾望中了，就算你的劍不過是一種鈍的道具武器，它是不能刺出血來的，可是那也可以陷入一種可怕的爭鬥中，而促使閉幕，你以爲一個演員自己陷於像這樣的自發的情緒中是聰明的？」

「那就是說，它們是絕不合宜的？」我問。

「正相反，它們是非常合宜的，」托爾佐夫說。「不過這些直接的，有力的，生動的情緒不是照你所想的那種方式出現在舞台上的，它們並不能支持很長的時期，甚至不能支持單獨的一幕，它們在短短的穿插中，在個別的瞬間上閃現出來。在這樣的形式中，它們是大受歡迎的。我們只希望，它們會常常出現，聲助加強我們情緒的眞摯性，這眞摯性是創造工作中最有價值的要素之一，這些感情的自然爆發

的不測性，是一種不能抗拒的，活動的力量。」

他在這上面又加以忠告：

「對於它們感到遺憾的是，我們不能控制它們，它們倒控制了我們。因此我們就沒有選擇，只好聽其自然，我們說：「要是它們會來，就讓它們來吧。我們只希望它們會與那角色合作，而不跟角色發生彆扭。」自然，有那些意外的，不自覺的感情來浸潤，是很誘惑的，那是我們所夢想的，是我們藝術中的一種珍貴的創造形態。但是你一定不要在這上面來做結論說，你有權把那從情緒的記憶上引出來的那些重複的感情之意義減到最小——正相反，你卻應完全傾心於它們，因寫它們是你能藉以影響靈感至任何程度之惟一手段。

「讓我來提醒你們記着我們那極重要的原則：我們通過意識的手段來達到下意識。

「我們之所以珍貴那些重複的情緒之另一種理由，就是一個藝術家並不是從他手邊有的第一件事物來建立他的角色的。他從他的記憶中很細心地選取，從他的生活經驗中探擇那些最有誘惑力的。這種情緒比他日常的感覺更寫對他親切，他從這種情緒上，織出他所描繪的人物的靈魂。你還能想像出靈感上的一種更豐饒的園地來嗎？一個藝術家是採取他本身中最好的東西，而將它實現在舞台上。那形式，依據劇本的需要，是會變化的，不過藝術家的人類情緒是會活活地保存着的，它們是不能以另外任何東西來替代的。」

「您的意思是說，」格尼沙插嘴，「在各種角色中，從「哈孟霞特」到「青鳥」（註六）一劇中的糖，我們都不得不用我們自己的，同一的舊感情？」

「另外你還能作什麼呢？」托爾佐夫說，「你期望一個演員為他演的各種角色創造出一切種類的新感覺，甚或創出一種新的靈魂來嗎？有多少靈魂他必得收留？另一方面，他能撕開他自己的靈魂，而以他那借來的一個替代了它，以求更適合於某一角色嗎？他能在何處去獲得一個靈魂呢？你能借得衣服，錶，一切種類的東西，可是你不能從另一人身上去取走那感情。我的感情絕對是我的，你的也同樣是屬於你的。你能了解一種角色，同情於所描繪的人物，並將你自己放在他的地位上，這樣才會如他那樣動作。那才會在演員身上引出類似那角色所需要的那些感情。可是這些感情並不是屬於劇作者所創造的人物的，而是屬於演員本身的。」

「在舞台上絕不要失掉了你自身。常在你自己的本身內活動，如像一個藝術家那樣，你絕不能擺脫你自身，你在舞台上失去你自身的時候，就表示著不是真實地生活於角色，而開始了誇張的虛偽表演。

「不管你演得如何多，你演了多少角色，你絕不應容許你自己對於那運用你自己的感情之規律有任何例外。破壞這個規律，就等於殺害你正描繪著的人物，因為你奪去了他一種悸動著的，活的人類心靈，這是給予一種角色以生命的實在的根源。」

格尼沙總不能相信：我們必定要常常自己表演自己。

「這就是你必須要作的事情，」導演堅決地說，「當你在舞台上時，你就必須要時常和永久表演自己，不過這種表演是規限在多種『目的』之無限多樣的聯合之中，規限在你為你的角色準備的，並已鎔解在你的情緒記意的鎔爐裏的『規定的情境』之中。這才是內在的創造之最好的和惟一真實的材料，運用它，不要依賴從任何其它的根源上去汲取。」

「但是，」格尼沙抗議，「我不可能爲世上一切的角色而具有一切的感情。」

「你沒有適合的感情來對村的角色，就是你絕不會演好的那些，」托爾佐夫解說，「這些角色應從你的劇目中排除去。演員們大抵不是由『類型』來分別的，那些區別是由他們的內在的性質造成的。」

「當我們問他，一個人如何能分爲兩種大相對立的個性時，他說：

「在開頭，演員本不是這個或那個，他在他自己的本身中有一種生動地或朦朧地發展出來的內在和外在的特性。他可以在他的本性中既無這個人物的奸惡，又無另一人物的高尚，不過那些特質的種子是存在那裏的，因爲我們在我們身上存在有善和惡的一切人類特性的成分，一個演員應該用他的藝術和他的技術，以自然的手段，來發現那些成分，爲着他的角色，他必須要把這些成分加以發展，在這樣的情形中，他所描繪的人物的靈魂就會是他自己的存在的那些活的元素的一種結合。

「你的第一任務應是發現那汲取你情緒的材料之手段。你其次的任務，就是爲你的角色發現許許多多創造各種人類心靈，性格，情感，情慾的聯合之方法。」

「我們能在何處去發現這些手段和這些方法呢？」

「最重要的是學習運用**你**的情緒記憶。」

「如何用呢？」

「藉一些內在的和外在的刺激，不過這是一種複雜的問題，所以我們下次再談。」

六

我們今天在舞台上上課，幕是閉了的，假定是在「瑪麗亞的寓所」裏，不過我們不能認出它來，那飯廳就在以前作過起居室的地方，從前的飯廳已改成臥室了，傢俱都是不好而價廉的，學生們一從驚異中回復過來，他們大家都吵鬧要快恢復原來的屋子，因為他們說，現在這一個使他們不適意，不能在裏面工作。

「我抱歉這可一點辦法也沒有，」導演說，「其它的傢俱有個時派的劇本要用，所以他們盡可能地分出這些來給我們交換，他們安排那些東西，是用了他們所知的最好的知識的，要是你們不喜歡現在這個樣子，那就隨便你們去改變，使其更舒適好了。

這就引起全體勤員了，立刻那地方就弄得難亂不堪了。

「停止吧！」托爾佐夫叫出了，「告訴我還種混亂給了你們什麼樣的感覺記憶。」

「在地震的時候，」尼古拉說，他曾作過測量員，「他們是這樣移動傢俱。」

「我不知道如何說明它，」蘇尼亞，「不過它有點使我想到那地板被翻起來的時候。」

當我們繼續到處挪動那像俱時，引起了各種的爭論。有些人追求這一種情調，另一些人又追求別一種，都隨著那由房裏的東西的這樣或那樣的堆砌法在他們的情緒記憶上所產生的效果而定。未了那安排算是過得去了，可是我們還要更亮的光，於是人家便把燈光和各種音響效果顯示給我們。

開頭我們得到一種出太陽的白天的光，我們感到非常的興奮，舞台外面有一種由那些嘈嚷，汽車喇叭聲，街車鈴聲，工廠汽笛聲，以及遠處的引擎聲——城市裏的白天所有的一切可聽到的東西組成的交響樂。

那些燈光逐漸暗下去了，那是適意而安靜的，不過稍有點憂抑。我們趨於沉思了，我們的眼皮沉重起來了，一陣強烈的風吹起來了，隨着就是一陣暴風雨。窗戶急響着，暴風怒吼，尖叫了。打在玻璃上的是雨還是雪？這是一種威脅的聲響，街上的嘈雜聲消失去了，鄰室裏有個鐘高聲地嘀嗒着，有人開始奏起鋼琴來，最初是用極高聲，隨後就比較溫和而憂抑了。那煙囱裏的聲音增強了那感傷之感。轉成夜晚的燈光了，那鋼琴就停奏了。不遠處有個鐘在打十二點，午夜了。靜悄悄的，有個老鼠在咬地板。我們能聽見一種偶然的汽車喇叭聲或鐵路上的汽笛聲。最後一切聲響都停歇了，純然是沉靜和暗黑的。」

會兒，那灰暗的影子引來了黎明。當那最初的陽光投進房裏，我感到一種大大的舒快。

萬尼亞最熱中於所有這些效果了。

「這比在現實生活中好多了，」他對我們斷言。

「那些變化如此綏慢，」保羅補說，「以致你不覺得那變化着的情調。可是當你把二十四小時壓縮成幾分鐘時，你感覺到了那變化着的光的調子之整個的威力控制着你。」

「正如你們已經知悉的，」導演說，「環境對於你們的感情是有很大的影響的。這種情形存在於舞台上，正如在現實生活中那樣。在一個有才能的導演的手裏，所有這些手段和效果都成爲創造的和藝術的媒介。

「當一劇的外在的演出是與演員們的精神生活內在地聯繫起來了時，它在舞台上常比在現實生活中更有意義。要是它迎合了那劇本的需要，並產生出那正當的情調的話，它便幫助着演員表達出他那角色的內在形態，它影響着他整個的心理狀況和感覺能力。在這樣的情況之下，那裝置是我們的情緒上的一

種決定的刺激。因此，要是一個女演員，表演「瑪格萊特」(註七)，在其祈禱時爲梅菲斯托費里(註八)所

誘惑，那導演就必定要給予她產生那眞在致堂中的氣氛之手段。它是會爲助她去感覺到她的角色的。

『爲演員表演艾格孟(註九)在獄中，他必定要創造出一種情調來暗示那強制的寂寞的幽禁。』

『當導演創造出一種光彩的外部演出，可是不適合於一劇的內在需要時，那又發生什麼樣的情形呢？

？』保羅問。

『不幸這却是很常見的事情，』托爾佐夫回答，『那結果總是壞的，因爲他的錯誤把演員們引到錯

誤的方向，並在他們與他們的角色之間安上障礙。

『要是那外在的演出簡直就是不好的，那又是什麼樣呢？』有人問。

『那結果還更壞。那在台後面與導演一同工作的藝術家們會完成那正與正當的相反的效果的。

從而他們不把演員們的注意引向台上，却把他們排除出去，使他們投進脚光外面的觀衆的威力中去，結

果一劇的外部的演出，就是導演手裏的一把劍。把兩者都砍傷了。它是同樣能有好處和害處的。

『現在我來問你們一個問題，』導演繼續說。『各種好的裝置都是爲助演員，並訴諸他的情緒記憶

的嗎？比如，想像一種美麗的裝置，爲一個高明的藝術家用色彩，線條和透視設計出來的，你從觀客席

觀看那裝置，它創造出一種完滿的幻象來，然而要是你走去逼近它的話，你就幻滅了，你就覺得它不適

意了。爲什麼呢？因爲婆是一種裝置是從畫家的觀點上來造成的，就是在二次元中而不是在三次元中

的，那它在劇場中是沒有價值的。它有寬和高，可缺乏深度，沒有這深度，在舞台上它總是沒有生命

的。

「你們從你們自己的經驗上深知，一種光的，空的舞台對於演員是像什麼樣的感覺，在它上面，多麼難於集中注意，就是一種簡短的練習或簡單的速寫也多麼不容易表演。

「試站立在這樣一個空洞的場所上。吐露出哈孟雷特，奧賽羅或麥克伯斯這樣的角色！沒有導演的幫助，沒有一種動作的設計，沒有道具來使你們能倚靠，坐下，走上前去或到處大家集聚，這件工作是多麼難做！因為那為你準備的每一種情境，都幫助你使你內在的情調有一種造型的外在形式。因此，我們絕對需要那第三次元，一種形式的深度，在這裏面我們才能活動，生活，表演。」

七

「你為什麼縮到角落裏去了？」導演問瑪麗亞，在他今天來到舞台上時。

「我……要走開，——走——不能忍耐了……」她囁嚅着，竭力要遠離開那精神不甯的萬尼亞。

「你們為什麼這樣舒適地一塊兒坐在這裏？」他問那聚在沙發上的一組學生。

「我們……正在聽一些奇聞逸事，」尼古拉唧唧地說。

「你同格尼沙在燈旁那裏幹什麼？」他問蘇尼亞。

她躊躇着，不知道說什麼好，可是終於說出是一塊兒看一封信。

他轉向保羅和我，問：

「你們兩個為什麼走來走去的？」

「我們正在談一些事情，」我答，

「總而言之，」他結論，「你們大家都選得了適合的方式來反應你們所具有的那些情調，你們已產生出正當的裝置，並寫你們的目的而利用了它。然而，你們發現的裝置可能暗示出了那情調和動作嗎？」

他在火爐旁邊坐下，我們就面向他。有幾人拖過他們的椅子來更挨近他，以便於聆聽。我，到桌旁，以便筆記。格尼沙，蘇尼亞各自坐開了。這樣他們好彼此低談。

「現在告訴我，你們每個人寫什麼坐在那種特別的地點上，」他要求，我們又不得不考慮到我們的活動了。每人都依據自己所不得不作的情形。根據自己的情調和情感來利用了裝置，他對這點很滿意。

第二步是把我們散佈到那房間的各部分，用一些傢俱來幫助形成各種組合。他要我們注意，這種安排所暗示給我們的不論什麼情調、情緒記憶，或重現回感覺。我們還不得不說出，在什麼樣的情境之下，我們要用這樣一種裝置。之後，導演安排出一批裝置來，在每種場合中，叫我們說出，在什麼樣的情緒的情境和狀況之下，或在什麼樣的情調之中，我們會覺得依據他的指示來使用那裝置，是符合我們內在的要求的。換句話說：既然我們在先已選定我們的裝置來適應我們的情調和目的了，而現在他卻寫我們選定裝置，我們的任務是要產生出那正確的「目的」，並引起適合感情。

第三種實驗是一個人對另一人所預備好的一種安排作反應，這個最後的問題，是一個演員常被要求解決的一頓；因此他必須要能夠完成這事。

於是他就著手一些練習，在這些練習裏，他把我們置身於那與我們的目的和情調直接衝突的境地上。所有這些練習使我們對於一種良好，舒適，完滿的背景格外重視，而這種背景是寫著它所引起的感

覺上的關係而安排的，總結了我們所完成的練習，導演就說，一個演員尋求一個適當的演出來配合他的情調，他的「目的」，而這些同一的元素又創造着那裝置。此外這些元素還是情緒記憶的一種刺激。

「一般的看法以為導演着使觀衆發生感應這一首要目的，而利用着他的一切物質的手段，如裝置，燈光，音響效果，及其它附屬物。正相反，我們之用這些手段，更爲的是因爲它們對於演員們的影響。我們從各方面來力求使他們的注意容易集中在舞台上。

「還有許多演員，」他繼續說，「總輕視我們能藉燈光，音響或色彩來創造出的任何幻象，他們仍然覺得他們的興趣更集中在觀客席裏而不在舞台上。甚至那劇本本身和它的根本意義，都不能把他們的注意拖回到我們的脚光這邊來。所以你要竭力去學習在舞台上如何去注視和觀看事物，反應出你周圍正進行着的情形並使你自己沉入於其中，這才可以避免那種事情。總而言之，利用着那會刺激你的情感的各種東西。

「到這見爲止，」導演稍停了一下，又繼續說，「我們已在那從刺激到情感上下過工夫。不過那相反的過程常是必要的。當我們想確定那些偶然的內在經驗時，我們就利用它。

「作爲一個例證，我來告訴你們我自己在高爾基（註十）的「夜店」（註十一）一劇的最初的表演中有一次所遇到的情形，沙定（註十二）一角在我是比較容易的，除了他在最後一幕中的獨白而外。那是要求我所不能勝任的，——要我給予那場戲一種普遍的意義，用更深入的意義的影射來唸那獨白，這獨白便成爲全劇的中心點，結局。

「我每次達到這個危險之點，我似乎在我的內在情感中放進阻礙。那種遲滯停止了我那角色中的創

這快感之暢流。在那獨白以後，我總覺得像一個歌唱者已唱錯了他的高音似的。

「這種困難在第三次或第四次就消失了，我很驚異。當我試去找出這種情形的理由時，我就決定，我必定要仔細檢查我在晚上登場之前我整個白天所遇到的各種事情。

「第一項就是，我從我的裁縫匠那裏接得一筆大得可驚的眼目，我發呆了。其次我失去了我寫字枱的鑰匙。在一種惡劣的心情中，我坐下來讀那劇本的評論，發現了壞處被稱讚，而好的部分卻不被理解。這使我惱悶極了，我整天都在咀嚼那劇本——有一百次我試去分析那劇本的內在的意義。我回憶起我在我的角色的每種要點上所有的感覺，我的心全放在這上頭，以致到晚上的時候，並不像平常那樣十分衝動，我完全忘懷了觀眾，漠視了任何成功或失敗的觀念。我只是合理地，在正確的方向中追從我的路線，發現了我已在不知不覺中渡過了那種獨白的危險地方。

「我求教於一個有經驗的演員，他還是出色的心理學家呢。要他幫助我弄明白我所遇到的情形，這樣我才能確定那晚上的經驗，他的態度是：

「你不能重複出你在舞台獲得的偶然的感覺，你更不能復活一朵枯花。最好是努力去創造某種新的東西，別浪費你的努力於死的東西上。這怎麼辦呢？首先，不要為那花煩心，只去澆水在那根上，或種植新種子好了。」

「大多數演員卻在正相反的方向上努力。要是他們在一種角色中達成了某種偶然的成功，他們就想重復它，他們就直接去探取他們的感情，可是這就像是企圖抹煞自然的合作而要那些花朵生長，你是不能那樣作的。除非你甘於以人造的花朵滿足。」

「那麼怎麼辦呢？」

「不要想到那情感本身，只用心在那使情感發長起來的事情上。在那完成那種體驗的諸條件上做工作，」

「你就這樣作，」這位聰明的演員對我說。「絕不要以那些結果來開始，它們會作為以前所已經過的情形之合理的結果而及時出現的。」

「我就照他的忠告作了，我努力去深入到那獨白的根蒂，那劇本的根本觀念。我認識出了我的演譯與高爾基所寫出的完全沒有真正的血緣。我那些錯誤已在我和劇本主要觀念之間建立起一種不可踰越的障礙。

「這種經驗說明着那從已發生的情感回復到它原本的刺激上之工作的方法。用這種方法，演員能隨意重複任何的需要的感覺，因為他能從那偶然的感情回溯到那刺激起它的東西，為的是使他從那刺激軍回到那感情本身。」

八

今天導演開始這樣說：

「你們的情緒記憶愈廣泛，你們那內在的創造的材料就愈豐富。我想這是不需要再加以推敲的了。

不過，為那情緒記憶的豐富起見，有必要去區別出某些其它的特性；就是，它的威力，它的堅實，它所保持的物質的性質，這些事情影響我們在劇場上的實際工作之限度。

「我們全部的創造經驗的生動和完滿，是與我們的記憶的威力，銳敏和正確成正比例。要是它是薄弱的，那它激起的情感就是病態的，捉摸不定的，淡薄的。它們在舞台上是沒有價值的，因為它們不會傳到腳光外面去。」

從他的更進一步的談話上看來，顯然在情緒記憶上的威力的程度是有許多種的，而它的效果和聯合都是不同的。在這點上他說：

「想像你曾當蒙受到某種侮辱，也許是臉上捱了一記耳光，不管什麼時候，你一想到這事，你的臉就要發熱。那內在的激動如此之大，以致它抹去了這個粗暴的事件之一切細節。不過某種不重要的事情也會立刻復活那侮辱的記憶，那情緒會以雙倍的強烈回復到心裏，你的臉會發紅，或你會變色，你的心會跳起來。

「要是你具有這樣鋒利而易激起的情緒的材料，你會覺得容易把它移到舞台上去，表演一個類似你在現實生活中的經驗之場面，這種經驗留給你那樣激動的一種印象。作這事，你不會需要任何技術的，它會自己表演出來，因為「自然」會幫助你。

「這裏還有另外一個例子：我有個朋友，他是非常粗心的。他有一次同幾位他有一年不見的朋友吃飯，在吃飯當中問及他的東道的愛子的健康。

「他的話引起了一種石一般的沉默，他的女東道暈過去了。這位可憐的人完全忘記了在他最後一次看見他這兩位朋友以後，那孩子已經死了，他說他一生都不會忘記他在那個時機上所感覺到的。

「不過我的朋友所感到的那些感覺是異於那位捱了耳光的人所經驗到的那些感覺的，因為在這種情

況中，這與感覺並沒有抹去一切附從於那事件的細節，我的朋友不僅對於他的感情保持下一種準確的記憶，並且還記得那事情本身，及它發生於其中的情境，他確定地記得桌子對面那個男人臉上的那驚愕的表情，他旁邊那位女人的爛爛的眼睛，及那桌子的另一端喊出來的叫聲。

「在那實在薄弱的情緒記憶之情況中，那心理技術的工作是廣泛而又複雜的。

「在這一種記憶形式的多方面的形態中有一種別樣的，我們演員認識它是有好處的，我要仔細地談談它。

「在理論上。你可以假定：情緒記憶的理想類型是一種能把其最初的遭遇在一切準確的細節上保持並重產出那些印象，它們可以復活起來，正如它們真實地被體驗過的那樣。然而果真是這種情況的話，那我們的神經系會變成什麼樣了？它們如何能在一切原來的極寫實的細節中來忍受那些恐怖情形的複演？人類的本性是不能忍受這事的。

「幸好實際情形是發生在一種相異的方式中。我們那些情緒記憶並不是「現實」的準確的抄襲——有些是偶然比原來的更生動的，不過它們常是少有這樣的，有時從前接收到的印象繼續生活在我們身上，萌長着，變得更寫深入。它們甚至刺激起新的過程，充實那些未完成的細節，或者另外啓發着完全新的東西。

「在一種這類的情況中，一個人是能在一種危險的情勢中完全平靜的渡過來，直待他隨後記起這種危險時就暈過去了。這就是記憶的威力在那原來的遭遇上增長起來的一種例證，是從前獲得的印象之繼續生長的例證。

「現在那裏還保存着——除了這些記憶的威力和緊張性之外——這些記憶的性質。假定你不是身受某種遭遇的本人，而只是一種旁觀者。你自己當然受同你切身經驗到一種深刻的窘迫的感覺，是一回事，看見另外某人遭遇到那種事情，寫之不安，處於左祖那侵犯者或那他的受辱者，這又是另一回事。

「自然沒有理由來說旁觀者不應經驗着那些很強烈的情緒。他甚至可以比那些當事者還更銳敏地感覺那事件呢。不過這不是我現時所感興趣的。我現在所要指出的是在他們的感情是不相同的。

「還有另一種可能性——一個人可以不是參預某一事件的本人或旁觀者。他也許不過是聽到或讀到它。就是這樣也不會阻止他接受那些深刻有力的印象，這種情形完全就要看那寫作者或講述者的想像力，也要看那讀者和聽者的想像力。

「同樣，一個讀者或聽者的情緒，在這樣一種事件上，是異於一個旁觀者或本人的那些情緒的。

「演員不得不處理所有這些樣子的情緒材料。他處理它，調整它來適合他所描繪的人物的需要。

「現在讓我們來假定，你是目擊人家當衆捏耳光的人，那事件在你的記憶中留下強烈的蹟印。要是演捏耳光的人，你如何使你作爲一個目擊者所經驗到的情緒來適用到那受辱者的角色上呢？

「當事人感覺着那侮辱，目擊者只能有同情的情感，不過同情是可以轉變成直接的反應的。這正是當我們致力於一種角色時所遇到的情形。就從演員感覺到他內部有這種變化的瞬間起，他就變成那劇本的生活中之一個主動的本人了——現實的人類感情就在他內部產生了——這種由人類同情轉變成那角色本人的現實感情，常常自發地發生出來。

你在舞台上表演這種目擊者的角色，你一定是更容易重產出那些情感。可是反過來，試想像你被派去表

『演員對那劇中人的情境感覺得如此銳敏，對它的反應是如此主動，以致他實際把他自己放在那個人的地位上了。從這個觀點看來，他就通過那捏耳光者的眼來看那事件了。他想行動，參預那情勢，質恨那侮辱，真好像是他本身的體面上的問題。在這種情形中，從目擊者的情緒到當事人的情緒間的轉變，形成得那樣完滿，以致所包含的那些感情的力量和性質並未減少。

『你們能從這種情形看出，我們不僅運用我們自己的過去的情緒，作為創造的材料，我們還運用我們同情了別人的感情呢。我不難先驗地說，要我們具備我們自己的充足的情緒材料，來供給我們在舞台上的一生中所將派演的一切角色的需要，是絕不可能的。沒有一個人本身就是柴霍夫的『海鷗』（註十三）一劇中的那種普遍的心靈。它具有一切的人類經驗，包括暗殺和一個人的自己的死。然而我們仍不得不使這些事情活現在舞台上。所以我們必定要研究其他的人們，要盡我們所能地在情緒上去接近他們，直到那對他們的同情轉變成我們自己的感情。

『這豈不是我們着手去研究一種新角色時每次遇到的情形嗎？』

九

『（一）要是你們記得那關於瘋人的練習的話，』導演說，『你們會記起那些想像的暗示。每種都包含有對你們的情緒記憶的一種刺激，它們通過你們在現實生活中絕未遇到過的那些事情，來給予你們一種內在的推動力，你們還感覺到外在的刺激物的效果。

『（二）你們記得我們如何把『白蘭特』一劇中那場戲分割成一些單位和目的，我們班裏的男女同

學如何分成激烈的對立？這是另一種的內在刺激形態。

『（三）要是你們記得我們那些關於在舞台上和在觀眾中的注意對象之指示，你們現在會看出那些活的對象能夠成為一種真實的刺激。

『（四）另一種重要的情緒刺激的根源就是真實的形體動作和你們對它的信念。

『（五）隨時間的進展，你們會認識許多新的內在的刺激根源的。其中最有威力的是存於那劇作的原文中，存於那隱伏在它裏面並影響着演員們的相互關係之思想和情感的涵義中。

『（六）你們現在也明白舞台上我們周圍的一切外在的刺激物，裝置的形式中，像俱的安排，燈光，音響及其它的效果，都用來創造一種現實生活的幻象和它的活的情調。

『要是你們總計起所有這些，再加上你們還要學得的那些，你們會發現你們是有許多的，它們就代表着你們那心理術術技術的富藏，你們必定要學習如何去運用它。』

當我告訴導演，我就極想作那樣的事情。不過不知道如何去進行它，他就忠告說：

『像一個獵人在掩捕鳥獸時所作的那樣作去，要是鳥兒不出自本意地飛起來，你是絕不能在林中的葉叢裏找到它的，所以你們不得不誘它出來，對它吹口哨，運用各種引誘物。

『我們的藝術性的情緒開始是像野獸那樣長縮的，它們是深藏在我們的心靈的深處的。要是它們不自發地浮現出來，你們就不能追蹤它們，發現它們。你們所能作的一切，就是把你們的注意集中在那對它們最有效果的那種引誘物上。使你達到你的目的的那些東西，就是對你情緒記憶——我們剛才討論過的那些刺激物。

「那引誘物與那情感之間的聯繫是自然的，正常的，是一種應廣爲利用的東西。你愈試驗它的效

果，分析它在所激起的情緒上的結果，你愈能夠判斷你的感覺記憶所保持的東西，你會處於一種更堅強

的地位上來發展它。

「同時我們必定不要忽視你們在這方面的貯蓄的數量的問題，你們應記着，必定要恆常地增加你們

的儲藏，寫達到這種目的，你們自然主要是汲取你們自己的印象，感情和經驗。你們還從你們周圍的現

實的和想像的生活上，從紀事，書籍，藝術，科學，一切種類的知識上，從旅行，博物館，最重要是從

其他的人類的交接上，來獲得材料。

「現在你們知道了一個演員所需要的，那你們承認一個真實的藝術家寫什麼必定要過着一種豐富，

有趣，美麗，變化，切實，啓發的生活嗎？他不僅應知道大城市裏所進行着的情形，還應知道內地的市

鎮裏的，偏僻的村莊的，還有世界上大的文化中心的，他應研究他周圍的人們的，其它各地的

居民——國內和國外的——的生活和心理。

「我們需要一種廣闊的觀點來表演我們的時代和許多人民的劇本。我們被要求從全世界上來解釋那

些人類心靈的生活，一個演員不僅創造他的時代的生活，並且還創造着過去和未來呢。這就是我們寫什

麼需要去觀察，揣摩，經驗，沉湎在情緒中的緣因，在某些情況中，他的問題甚至還更複雜呢。要是他

的創造是要解釋時下的生活的話，他能去觀察他周圍。可是要是不得不去解釋過去，將來，或一種想像

的時代的話，他就不得不從他的想像上來重建出或再創造出某種事情，——這是一種複雜的過程。

「我們的理想常應是寫藝術上的永恆的東西而奮鬥，它是絕不會死的，它會常保持着青春，接近人

心。

「我們的目標應是那些偉大的古典作品所建立的高度的成就，研究它們，學習運用活的情緒材料來完成對它們的表現。

「關於情緒記憶，我已經盡我現時所能地告訴你們了。只要我們隨着我們的工作程序進展，你們在它上面就會學得愈多了。」

（註一）沙摩伊洛夫 V. V. Samoĭlov（1812－1887）俄羅斯劇作家兼演員。

（註二）里波特，法國心理學家，著有「感觸心理學的問題」一書闡明此說。Ribot,

（註三）哥爾頓尼 Carlo Goldani(1707－1793) 意大利戲劇家，意大利現代喜劇的創始者。

（註四）女店主 Mistress of The Inn為哥爾頓尼的名喜劇。

（註五）奧丁保斯 Oedipus 希臘神話中泰卑斯王之子，生時人預言其長成時將弒父蒸母，後果應驗。遂憤而自挖雙目。

（註六）菁鳥 Blue Bird 為梅特靈克著名寓言劇。

（註七）瑪格萊特 Marguarite「浮士德」中的女主角。

（註八）梅斐斯托費里 Mephistophels 神話中的七魔之一。歌德詩劇「浮士德」中之冷酷慘忍，嘲弄的惡鬼。

（註九）艾格孟 Egmont，為歌德劇本「艾格孟」中的主角，悲多芬曾把他譜成音樂。

（註十）高爾基 Maxim Gorki（1868－1936）俄國和蘇聯的新寫實主義作家。

（註十一）夜店　Lowen Depth　高爾基所作劇本名。

（註十二）沙　定　Satin，夜店中的一主角。史氏曾演該角色。

（註十三）海　鷗　Sea Gull　柴霍甫名劇。莫斯科藝術劇場以演此劇而馳名。該院遂以海鷗為標誌。

第十章

交流

一

當導演進來時，他轉向威斯里，就尚：

「你這會兒在同誰或同什麼事交流着？」

威斯里太沉而在他自己的思想中了，致使他未立刻認出那問題的旨趣來。

「我嗎？」他幾乎是機械地回答。「怎麼，我並沒有同什麼人，也沒有同什麼事。」

「要是你能在那種情況中繼續很久，」是導演的玩笑話，「那你必定是個怪物。」

威斯里寫求諒解，就鄭重地向托爾佐夫說，並沒有一人望着他或訊問他，所以他不能與任何一人發生關涉。

現在是輪到托爾佐夫來驚異了。「你是說」他說，「必定要有個人望着你或同你談話，這才算是與你有關涉？閉上你的眼和耳，辭默着，試去發現你在精神上同誰在通聲息。試去發現有一秒鐘你會不與某種東西有關涉。」

「我自己就來試驗這事，注意我內部進行着什麼樣的情形。」

我幻見出前晚上我去聽一個著名的弦樂四部合奏，我逐步地順着我的那些動作想去。我走進遊廊去，招呼了幾個朋友，找得我的坐位，望着樂師們調弦，他們開始奏起來，我就聽。但是我不能把自己引進一種與他們發生情緒聯系的境界中。

這我認為必定是我與我的環境間的交流中的一個空白，可是導演堅決不同意那結論。

「你如何能把你正在聽音樂的時間作為是一種空白？」

「因為我雖然聆聽着，」我堅執說，「可是我實在沒有聽見那音樂，我雖然試圖理解它的意義，我可沒有成功，所以我覺得沒有建立起關聯來。」

「你對那音樂的聯系和對它的接受還沒有開始，因為那在前的過程尚未完成，這一點就分散了你的注意。當那事完成了時，你定會陶醉在那音樂中，或是對另外的某事發生興趣。但是，在你同某事發生關係之連續性中總是沒有間斷的。」

「也許是那樣的，」我承認了，仍舊回想我的。我心不在焉地作出一種動作來，我覺得，引起我旁邊聽音樂的人們的注意。之後我就很安靜地坐着，裝作在聽音樂，可是實際上，我實在沒有聽見它，因為我在觀看我周圍的情形。

當時我的視線掃到托爾佐夫那方面去了，我注意到他不曾知道我那種偶然的動作。我遍視場裏，找老蘇斯托夫，但是他和我們劇場裏的其他任何人都沒有來。我又試去看看所有的觀眾，可是這個時候我的注意力太散亂了，我簡直不能控制或指揮它，那音樂促成了一切種類的想像。我想到了我的鄰人們，我的親戚們，他們遠住在別的城市裏，還想到我那些已死的朋友。

後來導告訴我，所有這些事情之所以跨進我的頭腦裏來，是因為我覺得需要與我沉思的對象共享

我的思想和情感，或從那些對象上汲取這些思想和情感。

最後，我的注意移到頭頂上面的燈架上的那些燈光了，我出神地辭觀着它，有好一陣。我相信，這必定是一種空白了，因為並未引起想像，你能說望着那些燈光的事情是一種交接的形式嗎？

當我把這事告訴了杆爾佐夫時，他把我心裏的情況解釋成這樣：

「你在努力要發現那對象是怎麼樣做成的，用什麼做成的，你細察着它的形式，它的一般的外貌，及它的一切種類的細節。你接收了這些印象，把它們放進記憶中，進而思想着它們。這就是意味齊你從你的對象上汲取了某種東西，我們作演員的人是把這事觀寫是必要的。你對你的對象之無生命的性質感到不快。任何圖畫，塑像，一幅朋友的照像，或博物院裏的東西，都是無生命的，然而它却包含着那創造它的藝術家的某部分的生命的。甚至，在某種程度上一個燈架也能變成一種活的興趣，只要我們全神注意於它。」

「我們能在那種情形中，與我們偶然望見的任何舊東西關聯起來嗎？」我駁道。

「我懷疑你是否會有時間從那閃過你面前的各種物事上汲取某些東西，或把你自己獻給別的事物，在舞台上是不能有交接的。從一種對象上給予或接受到某種東西，那怕是簡單，也構成着一個精神交接的瞬間。

「我說過不只一次了，望着就看見，與望着並不看見——這兩種情形都是可能的，在舞台上，你能望着，並看見，感覺到那裏正進行着的各種事情，不過也可能望着舞台上面你周圍的事物，而你的情感

和興趣却集中在觀客席裏，或劇場外面的某個地方。

「有些機械的詭計，演員們可利用來掩蓋過他們的內在的空洞，可是他們不過是強調了他們的注視上的空白。我不必告訴你們說，那是既無益而又有害的。眼光是心靈的鏡子。空泛的眼光是空虛的心靈的鏡子。一個演員的眼睛，他的神色主要是反映出他的心靈的深湛的內在的內容。所以他必定要建立起偉大的內在的資源，以符合於他角色中的一種人類心靈的生命。他在舞台上全部的時間，他都應與劇中的其他演員們共享這些精神的資源。

「可是一個演員不過是人類。當他來到舞台上時，他自然會隨帶着他那些日常思想，本人的情感，思慮和現實。要是他完成這事，他自己的那種本人的平凡生活線索，就沒有給斬斷。他不會完全置身於他的角色中的，除非那角色迷着了他。當那角色是這樣做時，演員就完全與角色相一致，而變形了。可是在他分了心，並屈服於他自己的本人生活之下的瞬間，他就會越過那脚光，投到觀衆中，或跑出劇場外面，到與他發生關聯的對象那裏去。同時，他就在一種純機械的方式中表演着他的角色了。當這些過失不斷發生，聽任演員的本人生活闖入時，它們就破壞着那角色的連續性，因爲它們對那角色是沒有關係的。

「你能想像一種有價值的項圈，是每隔三個金環，有一個錫璟，又有兩個金環是用繩子繫攏來的嗎？誰要這樣一種項圈來做什麼？誰又能要舞台上的一種破壞或殺害演技的常斷的交流線索呢？要是人與人之間的交流在實生活中是重要的，那麼在舞台上就有十倍重要了。

「這種眞理是出自劇場本質的，它是建立在劇中人物的相互交流上的，你不可能設想出，一個動作

家會表現他的主角於一種不自覺或睡眠狀況中，或在他們內在生活未起作用時。

「你也不能想像，」他會把這樣的兩人帶到舞台上去：他們不僅彼此不相知，他們還拒絕成為相識，不肯交換思想和感情，或者他們甚至彼此躲避這些事情，只各坐一端，相對默然。

「在這種情形之下，觀客就完全沒有理由跨進劇場裏去了，因為他不能獲得他來要的東西了，即是，感覺到那些情緒，發現那參與那劇本的人們的思想。

「要是這同一的演員們在舞台上，這一個要與另一個共享他的感情，或要使他信服他所相信的，而對方也盡力來把那些感情和那些思想時，這就大不相同了。

「當觀客目擊這樣一種情緒上的和理智上的交換時，他就像一種談話的證人。他是他們的情感的交換中的一種靜默的角色，而為他們的經驗所激動。不過只有當這種交接在那些演員們之間繼續着的時候，劇場中的觀客們才能理解，間接地參與舞台上所正進行着的事情。

「要是演員們實在有意把握廣大的觀衆的注意的話，他們就必定要在他們自己之間盡力維持着感情，思想，動作上之一種不間斷的交換。這種交換上的內在材料應充分有效地把握住觀客們。這一種過程的非常重要性，使我們去特別注意它。細心研究它的各種顯著的形態。」

二

「我先來談自我交流，」托爾佐夫說。「我們在什麼時候對自己說話？

「是在我們激動得不能自制的時候…或者在寫某種雖於排解的觀念所糾纏的時候，當我們努力去記

憶某種事情，想使它深印在我們的意識上，而高聲說着它時，或者當我們要舒解我們的感情——愉快的

或憂愁的——把它們宣說出來的時候。

「這些機緣在日常生活中是少有的，不過在舞台外面是常見的。當我有機會在舞台上辟歐地與我自己的感情交流時，我是喜歡這事的。這是我在舞台外面所熟悉的一種情境，我在其中是很適意的。可是當我不得不說那些漂亮的長獨白時，我就不知怎麼辦了。

「我如何才能發現一種基礎以便在舞台上作我在舞台外不能作的事情？我如何才能陳說我的這個自我？人是一種大生物，一個人應對他的頭腦，他的心，他的想像，他的手或足說話嗎？那種內在的交流應從什麼流到什麼呢？

「要決定這事，我們必定選取一個主體和一個對象。它們在何處呢？除非我能發現這兩個內在地關聯起來了的中心，要不然我是無力指導我那遊蕩不定的注意的，它常易於引向觀衆。

「我讀過印度人關於這樣題目所說的話，他們相信，存在有一種元氣，叫作潑倫納（註一），它給予身體以生命。依據他們的推料，這種潑倫納的發放中心就是「太陽神經叢」（註二）。因此，除了我們的頭腦——一般視寫是我們的存在之神經和心理中樞——之外，我們還有一種類似的根源靠近心旁，

在那「太陽神經叢」中。

「我努力在這兩種中心之間建立起交流來，結果我當真感到它們不僅是存在，而且它們實在彼此聯繫起來了。那大腦中心成寫「意識」的場所，那「太陽神經叢」的神經中心就成情緒的場所。

「我感覺我的腦子在與我的感情相交接，我很高興，因寫我發現了我所尋求的主體與對象。從我完

成那發現的瞬間起，我就能在舞台上有聲地或無聲地與我自己交流，而具有完全的泰然自若。

「我不願證明那種潑倫納是否眞實地存在着。我的感覺也許是我純個人的，全部的事情也許是我想像的結果。不過要是我能利用它來達到我的目的，它幫助了我，那麼那樣一事情就完全沒有關係了。要是我這種實踐的和非科學的方法對你們能有益處的話，那就更好。要是不能，我也不會堅持這事。」

停了一會之後，托爾佐夫繼續說：

「在一場戲劇中同你的伙伴相互交接的過程是比較容易完成的。不過在這上面我們又踏入一種困難了。假定你們之中有一個人同我一起在舞台上，我們在直接交談着，可是我很高，瞧瞧我！我有鼻子，口，手臂，腿，魁梧的身軀。你能立刻同我的這一切部分交流起來了嗎？要是不能的話，那就選取你所願意留神的一部分好了。」

「眼睛，」有一個人指示出，並補充說，「因爲眼睛是心靈的鏡子。」

「你們知道，當你們要同一個人交談時，你們首先找出他們心靈，他的內在世界。現在來發現，我的活的心靈：那眞實的，活的我。」

「怎麼樣來發現呢？」我問。

導演驚異起來了。「你從來不會放出你的情緒的觸角去感覺出別人的心靈嗎？注意緊着我，努力理解並感覺我內在的心情。不錯，就是這樣的。現在告訴我你發現我如何。」

「仁愛，細心，溫和，生氣勃勃，有趣，」我說。

「現在呢？」他問。

我逼近去望着他，忽然發見不是托爾佐夫而是法莫棱夫（註三）（古典劇本，「聰明誤」（註四）中的著名人物），具有他的一切熟知的記號，那非常誠實的眼睛，肥厚的嘴巴，肥大的手，一種任性的老人的那些隨便的姿態。

「現在你在同誰交流？」托爾佐夫以法莫棱夫的聲音問。

「自然是同法莫棱夫了，」我答應。

「那麼托爾佐夫變成什麼樣了呢？」他說了，立刻就回復到他自己的人格上。「要是你不曾注意着法莫棱夫的鼻子或手——我以一種技術的方法轉變出來的——而只注意內在的心靈的話，你定會發現它並不曾改變。我是不能把我的心靈從我身體中放逐出去，而僅用另一種來替代它。你一定不曾與那活的精神交流起來。在這樣的情況中，你是同什麼東西相接觸呢？」

這正是我正驚疑的，我就回憶着當我的對象從托爾佐夫變寫法莫棱夫時我所經歷的感情上有什麼樣的變化，它們如何從這一位所啟示的那種敬重轉到另一位所引起的那種諷謔而幽默的大笑。自然我必定完全與他的內在精神相聯繫，不過我還不能明白這件事。

「你是與一個新的人相接觸了，」他解說，「這你可以稱作法莫棱夫——托爾佐夫，或托爾佐夫——法莫棱夫。你會在適宜的時候了解一個創造的藝術家的這些神奇的變形。現在只要你能够了解下面話就够了…人們常力求接近他們的對象的活的精神，他們並不是應付鼻子，眼睛或鈕子，如某些演員在舞台上所做的那樣。

「最必要的是，讓兩個人密切接觸着，於是一種自然的，相互的交換便隨之而來。我竭力把我的思

想拿出來給你們，你們就努力汲取我的知識和經驗中的某種東西。」

「可是這並不表示，那交換是相互的，」倍尼沙辯駁。「你——這主體——把你的感覺傳達給我們，但是我們大家——這對象——是在接受，在這樣的形情中有什麼相互的作用呢？」

「告訴我你這會兒你在幹什麼，」托爾佐夫問答，「你不是在問答我嗎？你不是在宣說出你的疑感，而企圖說服我嗎？這就是你正尋求着的感情的會合。」

「現在是這樣的，不過當你先前正談着的時候呢？」格尼沙持着他的觀點。

「我並未看出有什麼相異的地方，」托爾佐夫問答，「那個時候我們交換着思想和感情，我們現在還是繼續這樣作。顯然是在彼此交流中，那給予與接受的情形輪流發生了。甚至在我正談着，而你只是傾聽着的時候，我也知道你的疑惑，你的不耐、驚訝和激動，全都傳達給我了。

「為什麼我從你那裏汲取着那些感情呢？因為你不能包藏它們，甚至在你靜默的時候，我們之間也有一種情感上的會合。自然，它不會是明顯的，除非你開始說出來。不過它證明着，這些交換着的思想和感情之流總是不斷的。在舞台上特別需要維持這種不斷的流，因為那些語句在對話中幾乎是獨斷的。

「不幸，這種不斷的流是太罕見了。大多數的演員，就算他們完全明白這事，也只在他們說他們自己的話語時用它。讓第二個演員開始說他的，而第二個演員既不聽，也不企圖汲取第二個演員所說的。這種智慣破壞着那不斷的交換，因為這不斷的交換是依存於他停止表演，直到他聽到他其次的接話處。這種智慣破壞着那不斷的交換，因為這不斷的交換是依存於沉默之中，那時候眼睛還繼續進行着。

「這樣的片斷的聯繫是完全錯誤的。當你對那在你對面表演的人說話時，你要學習追隨不懈，直到

你能斷定你的思想已透進他的意識的時候。只有在你相信這事了，並以你的眼睛來補加上那不能以聲傳的東西之後，你才應繼續說你其餘的話語。反過來，你必定要想法每次都是新鮮地汲進你的伙伴的話語和思想。你必定要在當前理解他的話語，雖說你已在排演和公演中聽過它們重複許多次了。在你們每次一塊兒表演時，都必定要完成這種聯繫。這事是需要很大的注意集中，技術，和藝術上的磨練的。」

停了一會兒之後，導演說我們現在要進到一種新形態的研究了：與一種想像的，非現實的，不存在的對象交流，就如一種鬼魂之類的東西。

「有些人總要自然，以為他們實在看見它，他們在這樣一種努力上竭盡他們所有力量和注意。一個有經驗的演員知道，問題不是在那鬼魂本身，而是在他自己與它之間的內在關係上。因此他努力給予他自己這樣的問題一個誠實的問答：假使有個鬼魂出現在我面前，我應怎麼辦呢？

「有些演員，特別是初學者們，當他們在家工作時，採用一種想像的對象，因為他們缺乏一種活的對象，他們引導自己的注意力要自己相信一種不存在的東西的存在，而不把注意力集中在那些應是他們的內在目的的事物上。當他們形成這種壞習慣時，他們不自覺地就把這同一的方法帶到舞台上去，結果弄成不習慣於一種活的對象，他們在他們自己與他們的伙伴之間按上一種死的假東西。這種危險的習慣，時常變成一種固習，可以支配一生。

「對著一個望著你而看別人的演員表演，真是受罪的事情，他總去適應那別一人，而不適應你，這樣的演員們正與他們本應有最密切關係的人們相隔開了，他們不能聽取你的話語，你的音調或別的任何東西。他們的眼睛是遮上的，當他們望著你時。千萬要避免這種危險的，致命的方法。它一侵入你身

上，就很難於拔出來！」

「當我們沒有活的對象的時候，我們怎麼辦呢？」我問。

「一直等到你發現到一個時，」托爾佐夫答道。「你們將有一課訓練，以便你們能在兩組或多於兩組之中來練習。讓我再重覆一遍；我主張你們不要從事於交流上的任何練習，除非有活的對象，並在精明的監督之下。

「同一種集體的對象相互交流還買寫困難呢；換句話說，就是同觀衆。

「自然，這是不能直接來完成的。那困難是存於這樣的事實中：我們與我們的伙伴相關涉，同時又與觀衆相關涉。我們與前者的接觸是直接的，自覺的，與後者的就是間接的，不自覺的了。顯明的事情是對於兩方面，我們的關係都是相互的。」

保羅抗議說：

「我看出演員們之間的關係是如何能成相互的，可是看出演員與觀衆之間關聯。他們是不得不對我們有些貢獻的，可是實際上，我們從他們那裏獲得了什麼？彩聲和鮮花！甚至這些東西也要到那劇本演完了之後才接受到的。」

「笑聲，眼淚，表演中間的叫好，噓聲，興奮呢！你不把它們算數嗎？」托爾佐夫說。

「讓我來告訴你一件事情，說明我的意思，在那『青鳥』一劇中的一個兒童的茶會上，在兒童們的寫樹木和動物所審判的時間中，我覺得有人以時觸我。還是一個十歲大的孩子，『告訴他們那貓在偷聽，他假裝躲藏起來，可是我看得見他，」他用一種激動的小聲音低低地說，對於米泰兒和鐵泰兒（註

五）充滿了不安和關心。我不能使他安心下來，所以這位小傢伙就跑到脚燈那裏去，低聲告訴表演那兩個兒童角色的演員，忠告他們有危險。

「這不是眞實的反應嗎？」

「要是你們想要理解出你們從觀衆方面所獲得的東西的話，讓我來提議你們不妨在一個完全空着的場子裏舉行一次公演，你們有意做這樣的事情嗎？不會！因爲要在沒有觀衆的場合中表演，就像在一沒有共鳴的地方歌唱一樣。對着多數的同情的觀衆表演，就像在一種具有完滿的音響學的室內歌唱一樣，觀衆就爲我們構成精神的音響學。他們把他們從我們這方面接受去的東西，作爲活的，人類的情緒，送囘給我們。

「在那些程式的和造作的演技形態中，這一個與集體對象的關係的問題，是很簡單地就解決了的。

就拿那些法國舊趣劇來看，在它們裏面，演員們總常對觀衆說話，他們簡直走到台前去述說那些解釋劇本的進行的簡短的個別的話句或沉長的演詞。這寡是以深刻的自信，堅決和自若的態度來完成的。實在的，要是你們要與觀衆有直接的關係的話，你們頂好是把握着他們。

「還有另一角度呢：處理羣衆的場面。我們不得不與一種羣衆的對象發生直接的關係。有時我們轉向羣衆中的個人；另一些時候，我們就必定要把全體包括進一種擴大了的相互交換的形式中。這形成一種羣衆場面的大多數人，自然是彼此完全不同的，他們對這種相互交談提供着那些最複雜的情緒和思想。這種事實大大地緊張着那過程，那集體的性質還激勵起每個組成分子的氣質，以及他們大家一塊兒的氣質。這就激勵着那些主人公，而給予觀客們一種偉大的印象。」

之後。托爾佐夫討論到那些機械的演員對觀衆的那種不適宜的態度。

「他們使他們自己與觀衆直接接觸，簡直不顧那在他們對面表演的演員們。這倒是方便的路子，實際上這不過是展覽主義。我想你們很可以把這種情形與那眞摯地努力同別的演員們交換活的人類感情之另一種情形加以區別。這種高度的創造的過程與那些本是機械的，劇場性的姿態是大不相同的。它們兩者是對立的，衝突的。

三

「除了這種劇場式的東西，我們一切都能容許，不過爲着要戰勝它，你們也應研究它。

「末了，把潛伏在交流的過程中的那種主動的原則，說一說。有些人以爲我們的外部的，可見的動作是一種活動的佐證，而那內在的，看不見的精神交流的動作就不是的了。這種錯誤的觀念是更爲遺憾的，因爲每種內在的活動的形跡，都是重要而有價值的。因此要重視這內在的交流，因爲它是那些最重要的動作根源之一。」

「要是你想同某人交換你的思想和感情的話，你必定要獻出你親自經驗過的某種東西，」導演開始說。「在日常的情形之下，生活供給了這些東西。這樣的材料自發地在我們身上發展出來，並從周圍的情境中波引出來。

「在劇場中，這就不同了，這種事情就顯出一種新的困難來了。我們是被認爲運用劇作家所創造出的感情和思想的。汲取這種精神材料，是比在那種良好的舊演劇方式中的那些沒有熱情的外在形式上表

演更難得多了。

「眞實地與你的伙伴交流，是比你自己裝作與他發生關係，更難得多了。演員們總愛同着那最少阻

礙的路線走去。所以他們喜歡以它的平常的摹仿來替代眞實的交流。

「這種情形是值得考慮的，因爲我要你們理解，看出，並感覺到我們最喜歡在思想和感情的交換形

態中傳達給觀衆的東西。」

背誦某種詩篇，那詩篇的詞句他唸唸得急促而有效力，可是難以理解，我們不能了解一個字。

說到這裏，導演就走上舞台去，在一種顯然有才而長於劇場技術的情形中表演了一整場戲。他開始

「我現在是如何同你們交流？」他問。

我們不敢批評他，所以他就囘答他自已的問題了。「完全沒有那囘事，」他說。「含糊地吐出些字

句，像許多豆子一樣撒出它們，甚至不知道我說的是什麼。

「這是常常貢獻給觀衆以作聯繫的基礎之第一種材料的形態——那聯繫是稀薄的空氣。在字句本身

的意味上，或它們的含意上都沒有獻出什麼思想的。惟一的願望是要有效果。」

其次他宣佈他要表演「奧賽羅」（註六）一劇的最後一幕中那獨白。這次他的表演就是出奇的動作，

音調，變化，逗人的笑聲，結晶的言辭，靈活的談吐。具有蠱惑性的音色的聲音之明朗的變化等等之一

種奇蹟。我們禁不住要向他喝彩。它是有極大的劇場性的效果的。然而我們對於那獨白的內容却沒有

點概念，我們一點沒有把握到他所說的東西。

「現在告訴我，這次我對你們之間有什麼樣的關係，」他又問，我們又不能囘答。

「在一個角色中，我把我自身顯示給你們看」托爾佐夫為我們回答，「我利用裴格羅的獨白來達到這目的，利用詩字句，手勢及伴隨它的各種東西。我並沒有對你們顯示那角色本身，所顯示的是在那角色中的我本身以及我自己的一些屬性：我的形狀，面孔，手勢，姿態，習慣的舉動，動作，行走，聲音，言辭，談吐，音調，氣質，技術──等各種東西，祇有情感是除外。

「我剛才所完成的事情，在那長於作外部表現的人們，是不困難的。把你的聲音放大點，使你的舌頭清楚地吐出那字句，使你的姿態成為造型的，那整個的效果就是可喜的了。我就像個咖啡店歌唱班的一個歌女一樣表演了，總觀望着你們，看看我做得好不好。我覺得我是商品，而你們是購主。

「這就是不足取法的表演之第二種例證，雖說事實上這種展覽主義的形式被廣泛運用而又是頗受歡迎的。」

他進到第三個例證。

「你們剛才看見了我表現我自己。現在我要對你們顯示一種角色，正如作者所表現的，可是這並不是說我要生活於角色。這種表演的要點會不存在於我的感情上，而是存在於那模型上，字句上，外表的面部表情上，手勢上和小動作上。我不曾創造那角色。我只是在外形上表現它。」

他表現了一場戲，在那裏面有個重要的將官偶然孤處家中，無事可作。煩悶不過，他就想到家裏所有的椅子排列起來，像受檢閱的士兵似的，再把各種東西整齊地堆在所有的桌子上。隨後他就想到某種寫漫刺的事情；之後他不安地巡視一堆業務的通信。他簽了幾封信的名，並不讀它們，他打呵欠，伸懶腰，於是又重新着手他那些愚蠢的活動。

托爾佐夫自始至終都非常清楚地唸出那獨白的原文；那種身處高位的人們的高貴相和那種對其他一切的人都不看在眼裏的神氣也作出來了。他是在一種冷漠、客觀的方式中完成它的，顯示出那場戲的外在形式，並未企圖放進生命或深入它裏面去，在有些地方他以技術上的靈活來表達出那原文，在另一些地方，他着重他的姿態，手勢，演作，或強調他那性格描寫上的某些特別的細節，同時他從他的眼角上觀望着他的觀衆，看看他所作的事情是否成功了。當它需要作些停頓時，他就把停頓搬出來，正如有些演員們在表演了一種精製的角色至第五百次時所做的那樣討厭。他還可以是一架留聲機，或一位電影放映員，無窮地映出同樣的影片。

「現在，」他繼續說，「那用來建立舞台和觀衆間的聯繫之正當方式和手段，尚須加以說明。

「你們已見到我多次指示這事，你們知道我常努力要與我的伙伴發生直接關係，把我自己的，同時類似我所表演的人物的感情傳達給他，其餘的事，演員與他的角色的完全鎔合，就自動地發生了。

「現在我來試驗你們，我以鳴鈴來表示你與你的伙伴們間的不正確的交流，我所謂不正確，是指你與你的對象沒有直接關係，你在賣弄你的角色或你自身，或你客觀地報告你的話句。所有這些錯誤都得鳴鈴。

「記着只有三種情形會獲得我的默許。

（一）與你舞台上的一種對象發生直接的交流，與那公衆發生簡接的交流。

（二）自我交流。

（三）與一種不在當前的或想像的對象交流。」

於是那試驗就開始了，

保羅和我都表演得如我們所想地那樣灯，可是那鈴了常對我們響，我們可驚異了。格尼沙和蘇尼亞輪到最後，我們以爲導演定會不斷地鳴

鈴；然而事實上他鳴鈴的次數比我期望於他的少得多。

爲我們問他爲什麼時，他解說：

「這正是說，許多矜誇的人是錯誤的，而他們所批評的人們倒顯得能建立起彼此正確的聯繫。不管

在那種情形上，這是一種程度上的問題。所能下的結論不過是這樣的：：沒有完全正確或完全錯誤的聯

繫。演員的工作是混雜的；在它裏面有好的和壞的瞬間。

「要是你們要作一種分析的話，你們定要以百分比來分配那結果，容許演員與他的伙伴有干若的關

連，與他的觀眾有若干的關連，表達出他的角色的模型至若干程度，賣弄他自身至若干程度。這些百分

比的彼此間的關係，在最終的整體中，決定著演員藉以能完成交流的過程之準確程度，有些人在他們與

他們的伙伴們的關係上，會有較高的比率，其他的人們又在他們與一種想像對象的交流的才能上，或在

自我交流的才能上，比較高些。這些都接近那理想。

「在消極的方面，有某幾種主體與對象間的關係形態並不比其它一些更壞，比如，客觀地展示你角

色的心理形態，總比你自我賣弄或從事機械的表演略勝一籌。

「結合的情形是無數的。因此你們最好是實際從事於：（一）發現你們在舞台上的真實的對象，與

它發生主動的交流，（二）認識那些虛偽的對象，虛偽的關係，並排拒它們。最重要的是要特別注意你

在那上面建立你與他人的交流之精神材料的性質

四

「今天我們來校正你們爲相互交流而使用的外在的工具，」導演宣說。「我必定要知道你們是否眞實地理解你們的處理上的工具，請到舞台上去，成對地坐下，開始某一種爭論。」

我斷定格尼沙定會是最易於同他引起一種爭論的人，所以我就埃近他坐下，不一會兒我的目的就達到了。

托爾佐夫注意到我對格尼沙述說我的意見時，我隨便用我的手腕和指頭，所以他命令把它們束起來。

「爲什麼要那樣做？」我問。

「這樣你才會了解我們不理解我們的工具的時候是很多的。我要你相信，既然眼睛是靈魂的鏡子，那麼手指尖就是身體的眼睛，」他解說。

我既然不用我的手，我就強調我的語調的抑揚。可是托爾佐夫要我說話時不提高我的聲音或加上些額外的變化。我就不得不用我的眼睛，面部表情，眉毛，頸子，頭和頭下的軀體。我努力去補充我那已被剝奪去了的工具，我就被束縛在我的椅子中，只有我的口，耳，面部和眼睛還是自由的。

一會甚至連這些地方都給拘束起來了，我所能做的只是吼叫了。這也沒有幫助。

到現在這個地步，那外在的世界在我是不存在的了，一點什麼都不留給我，除了我內在的視覺，我內在的聽覺，我的想像而外。

我保持在這種情況中有一些時候，我聽見一種聲音，似乎是從遠處來的。

這是托爾佐夫的聲音，他說：

「你想要恢復某個交流的機關嗎？如果是這樣的，是要哪一個？」

我努力去表示出我要考慮一下這事。

我如何能選取那最必要的器官呢？視覺表現感情。言辭表現思想。感情必定要影響那些發聲器官，因寫聲音抑揚表現着內在的情緒，聽覺也是對感情的一種大的激刺力，不過聽覺是言辭的一種必要的輔助物。此外，它們兩者還指導着面部和手的運用。

我終於生氣地宣說，「演員是不能殘廢的！他是不得不有他的一切器官的！」

導演讚許了我，就說：

「你終於像個理解每種交流器官的真實價值的藝術家了。我們希望可以看見，演員的那種空白的眼睛，他那種呆板的面孔和眉，他那種魯鈍的聲音，沒有變化的談吐，他那種有板硬的背脊和頸子的畸形的身軀，他那種不活動的懶手臂，手，手指，腿，他那種蹣跚的步態和難受的習慣動作，都從此永遠消失去了！

「讓我們來希望我們的演員們會像提琴家對於他那可愛的斯特刺第發里（註七）的提琴或安姆瑪替（註八）製的四絃提琴那樣多留意他們的創造工具。」

五

「我們一直都是論及交流的外部的，可見的，形體上的過程，」導演開始說。「但是還有另一種重要的一面呢，這是內在的，不可見的，和精神的方面。

「在這裏我的困難是我必得告訴你們一些，我所感覺到却又不知道的某種事情。它是我經驗過的事情，然而我不能把它理論化。對於它我沒有現成的詞句來說明，我只能以暗示，要你們自己去體會那些描寫在一段原文裏的感情。

「他拿起我的手腕，緊緊地握着我；

他離開了一些，把他們胳臂扯直了，

把他另一手遮在眉頭上，

他那樣仔細端詳我的面孔，

好像他要描繪它似的，他就這樣停留許久。

終於，我的手臂有點顫動。

他的頭這樣點了三次。

他發出一種如此悲凄而深沉的歎息，

這似乎撕碎他的五臟，

使他的性命告終‥這以後，他就放開我。

他轉過頭去，

他好似未用他的雙眼去找他路徑；

一直走出了門，他都沒有用眼睛，

到最後，它們的光芒可注射在我的身上。」（註九）

「在這些辭句裏，你們能感覺到哈孟雷特與奧斐麗亞（註十）間的那種緘默的交流嗎？在類似的情境中，當其有某種東西從你身上流露出來，有某種潛流，從你的眼睛，從你的手指，或通過你的毛孔，

流出來時，你們不會經驗過它嗎？

「對於我們用來彼此交流的這些不可見的潛流，我們能給予什麼名稱呢？有一天這種現象將會成為科學的探討的題目的。就讓我們來稱它們為靈光吧。現在讓我們來看看我們通過對我們自己的感覺的研究和解釋能在它們上面發現出什麼來。

「當我們靜默時，這放光的過程僅僅可以知覺到。可是當我們處於高度的情緒境況中時，這些靈光——在給予的和接受的兩方面——就變成更確定而明顯的了。也許你們有人知道這些內在的潛流，在你們最初的實驗表演的頂點上，例如瑪麗亞呼救的時候，或柯斯脫亞叫出『流血，依高，流血！』

「或在你們曾經做過的各種練習中的任何一種中間。

「就在昨天我目擊一個年青女子與她的情人間的一場戲。他們口角過了，都不說話，他們盡可能坐開去。她假裝看都不看他。可是她又做來足以引起他的注意。他靜靜地坐在那兒，以一種申辯的眼光守望着她，他竭力去捕捉她的眼光，以便他可以猜測她的情感。他努力以無形的觸角來感覺出她的心靈，但那生氣的女孩子拒絕一切交流的企圖。他愁於捉住了一瞥視線，當她轉向這方面一下時。

「這不但沒有給他安慰，反使他比以前更難受。一會之後，他移到另一處去，以便他能直望着她。

他渴望拿着她的手，摩撫她，把他的感情的潛流傳達給她。

「科學家們對於這種看不見的過程的本質，也許可以有某種解釋。而我所能做的不過是述說我自己所感覺到的一切，以及我如何運用這些感覺於我的藝術中。」

「沒有說話，沒有感歎，沒有面部表情，手勢或動作。這就是那具有最純粹的形式之直接的交流。

不幸我們的功課就在這點上面給打斷了。

六

我們分成一對一對的，我同格尼沙坐在一起。我們立刻就在一種機械的方式中開始彼此交送靈光。導演停止了我們。

「你們現在正是在用那粗暴的手段，這是你們在這樣一種精細而敏感的過程中所正應避免的東西。你們的筋肉的抽縮定會妨礙那完成你們的目的之任何可能性的。

「坐囘去，」他以一種命令的語氣說，「不够！還不够！還不够得很！要坐得舒適而隨便的樣子！你們這是望着嗎？你們的眼睛要從你們的頭上突出來了。隨便點！還要隨便些！不要緊張。

「你在幹什麼？」托爾佐夫問格尼沙。

「我正在進行我們的藝術上的爭論。」

「你們想要通過你們的眼睛來表現這樣的思想嗎？由話語吧，讓你們的眼睛補充你們的聲音。那時

像你們也許會感覺到你們彼此正發放着的那種靈光。」

我們繼續我們的辯論。在某一點上托爾佐夫對我說：

「在這個停頓中，我是意識到你送出去的靈光的。而你——格尼沙——是在準備接受它們。記着，

這是在那種延長出來的沉默中發生出來的。」

我解釋說我已不能使我的伙伴信服我的觀點，我正準備着一種新的辯論。

「告訴我，萬尼亞，」托爾佐夫說，「你能感覺瑪麗亞的那種烘氣嗎？那些是真實的靈光。」

「它們射到我身上！」是他的牽強回答。

導演又轉向我。

「除了聆聽之外，我現在要你努力從你的伙伴那裏汲取到某種有生命的東西。除了那意識的、淺顯

的爭論和理智地交換思想之外，你能感覺到一種並行的潛流的相互交換，某種通過你的眼睛引進來又從

此再放出去的東西嗎？

「它就像一種潛在的河流似的，它在那話語和沉默兩者下面不斷地流着，在主體與對象之間形成一

種不可見的關連。

「現在我要你作進一步的實驗，你要使你自己與我交流起來，」他說了，就佔着格尼沙的位置。

「很舒服地把你自己鎮定下來，不要神經質，不要急促，不要勉強你自己。在你想傳達任何東西給

另外一人之前，你必定要準備你的材料。

「在一會兒之前，你覺得這一類的工作似乎複雜。現在你隨便地做着它了。當前這個問題也會是同

樣真實的。讓我不從話語上，而通過你的眼睛獲得你的感情，」他命令。

「但是我不能把我所有的感情的幽影都表現在我眼睛裏，」我說。

「我們在這上面是不能做什麼的，」他說，「所以不要管一切的幽影吧。」

「保留下來的是什麼呢？」我氣餒地問。

「同情，敬重的情感。你能夠不用話語傳達出它們。可是你不能使別人認出你是喜歡他，因為他是個聰明，活潑，勤勉，高尚的青年。」

「我要同你交流什麼呢？」我問托爾佐夫，眼盯着他。

「我不知道，也不想知道，」他回答。

「為什麼不呢？」

「因為你正凝視着我。要是你要我感覺到你的情感的一般意義的話，你必定要體驗着你正想傳達給我的東西。」

「現在你能了解嗎？我不能更明白表現我們情感，」我說。

「你為某種理由而看着我。你不用話語，我就不能知道這種情形的正確緣因，不過這是不相干的，

「不對，這一回你正在想你如何能推出那溶流來，你緊張了你的筋肉，你的下頷和頸子收縮起來，你的眼睛從眼眶裏鼓起來。我所求於你的東西，你是能很簡單，容易而自然地完成的。要是你想把

你感覺到從你身上自由地流出任何溶流了嗎？」

「也許我在我的眼睛裏有，」我答應。我努力去恢復那同一的感覺。

別人引入你的願望中的話，你不必用你的筋肉，你從這種潛流所引起的身體上的感覺應是淺顯可明辨的。可是你放在它後面的力量卻會衝破血管了。

我無法忍耐了，我宣說：

「我完全不了解你！」

「現在你先休息一下，我會想法說明我要你感受到的那種感覺的。我的學生中有一位把它比喻寫花的香氣，另一位比喻寫金鋼鑽裏的閃光。當我站在火山口時，我感覺過它，我從地球內部的猛烈的火燄上感覺到那熱空氣。這些暗示中總有一種給你啓示了吧？」

「沒有。」我執拗地說：「完全沒有。」

「那麼我試用一種相反的方法來使你明白，」托爾佐夫耐性地說，「聽着我。

「當我在一個音樂會裏，那音樂沒有影響我時，我就想出各種樣子的娛樂來自己消遣。我在觀衆中隨便找出一位來，試去催眠他。要是我的對手碰巧是個美麗的女人，我就努力去傳達我的熱情。要是那面孔是醜陋的，我就報以厭惡的情感。在這樣的例子中，我領會到一種確定的肉體上的感覺。這在你可以是熟悉的了。不管怎樣，這就是我們現在正要求的東西。」

「當你正催眠別人時，你自己感覺到遣罪嗎？」保維問。

「是的，自然是這樣，要是你試用過催眠術的話，你必定準確地知道我所說的，」我放心地說。

「這在我是簡單而又熟悉的事情，」我放心地說。

「難道我說過它是什麼特殊的事情嗎？」托爾佐夫驚疑地答辯。

「我是在尋求某種很特殊的東西。」

「這是常有的事情，」導演說，「一用創造性這樣字眼，你們立刻都爬上你們的高蹻上去了。

「現在讓我們來再做一下我們的實驗吧。」

「我正在放射什麼？」我問。

「又在輕視。」

「現在呢？」

「你想安慰我。」

「現在呢？」

「這又是一種友情，不過其中帶有點諷刺。」

「我很喜歡他猜到了我的心意。

「你了解一種流露着的潛流的感情嗎？」

「我想我了解了，」我有點遲疑地回答，

「在我們的俗話中，我們稱這寫放光。

「對於這些靈光的吸收，是相反的過程，讓我們來試試這事。

「我們交換了角色：他先開始把他的感情傳給我，我來猜測它們。

「試用話語來說明你的感覺，」在我們做完了那實驗之後，他提出來。

「我應用一種直喻來表現出這種感覺。它就像一塊鐵被一塊磁石所吸引。」

導演同意了，於是他又問我，在我們沉默的交流中，我是否意識到我們之間的內在關連。

「我似乎是意識到的，」我回答。

「要是你能把這些情感建立成一種互相連繫的長鏈的話，它結果會變絡如此有力，以致你會完成我們所謂的「把握」，於是你的給予和汲收都會變得更有力的，更銳敏的，更明顯的了。」

當他被人要求更充分地來說明他所謂的「把握」時，托爾佐夫就繼續說：

「這就是一個猛犬的牙牀裏所有的東西，我們演員必定要有同樣的威力用我們的眼，**耳**和我們的一切感官去執牢一切。要是他被要求去嗅的話，就讓他用力地嗅，要是他要觀看某種東西的話，讓他適用他的眼睛，不過這自然必定要在沒有不必要的筋肉緊張中來完成。」

「當我表演奧賽羅一劇中的那場戲時，我顯示出任何的「把握」了嗎？」我問。

「有一兩個瞬間上是有的，」托爾佐夫承認，「不過這太少了，整個的奧賽羅這個角色是要求完全的「把握」的；對於一個簡單的劇本，你只需要一種平平常常的「把握」，但是對於一個莎士比亞的劇本，你就不得不有一種絕對的「把握」了。

「在日常生活中，我們不需要完全的「把握」，但是在舞台上，特別在表演悲劇上，那就必要了。

「試來比較看，生活的大部分是屬於不重要的活動的，你起床，你睡覺，你追隨着一種慣例，那多半是機械的，這不是劇場上的材料。可是生活裏也有強烈的恐怖，至高的喜悅，熱情的高潮，特出的經驗。我們被激動起來，寫自由，寫一種思想，寫我們的生存和我們的權利而鬥爭。這就是我們所能用於舞台上

的材料，要是我們有一種有力的內在的和外在的「把握」把它表現出來的話。這「把握」無論如何不是指那非常的形體上的用力，它是指更偉大的內在活動的。

「演員必定要學習如何受舞台上某些有趣的，創造間題所吸引。要是他能默出他所有的注意力和創造才能於這些問題上的話，他就能完成眞實的「把握」。

「讓我來告訴你們一個動物訓練家的故事。他常夫菲洲買猴子來訓練。在某處聚集了多數的猴子。他就從裏面選取他認取最合他目的那些。他如何從事這樣的選擇呢？他把每個猴子分開來，設法使牠對於某種東西感興趣，例如一個漂亮的手絹，他便在牠面前搖動那手絹，或是某種玩具，它的顏色或聲響可以使牠喜歡的。在那動物的注意力集中在這種牠喜歡的。在那動物的注意力集中在這件東西之後，訓練人就開始用另外的東西——如紙烟，或乾草——來使牠分心。要是他能使那猴子從這件東西上轉到另一件上，他就不要牠了。相反的，要是他發現那動物並不從牠的第一件東西上的興趣移轉開，當那東西給搬動時牠還要努力去追跡，那麼訓練者定會買牠下來。他的選擇是根據那猴子的「把握」某種東西的顯著能力。

「這就是我們常用以判斷我們的學生的注意力和保持彼此聯繫的能力之方法——即依據他們的「把握」的力量和連續性來判定。」

「導演以這樣的話來開始我們的功課：

七

「由於這些潛流在演員們的相互關係上是很重要的，它們能由技術的手段來控制嗎？我們能隨意地

產出它們嗎？

「當我們的願望並不自發地從內部出來時，我們又處於不得不從外部來工作的情勢中了。幸好在我個人顯然淹斃了，他的脈搏已停止，他失去知覺了，用機械的運動來就可以迫使他的肺部呼出並吸入空氣，這就使他的血液循環起來，他的那些器官就恢復它們慣常的機能，生命也就在這個實際上已死的人身上復活了。

「在運用人工的方法上，我們是根據同一的原則工作的，外部的助力刺激起一種內在的過程。

「現在讓我來指示給你們如何應用這些助力。」

托爾佐夫對著我坐下，要我選出一種目的來，並附上它的適當的、想像的基礎，而把它轉達給我。

他容許運用話語，手勢和面部表情。

這件事費了相當長的時間，直到後來我才了解他的要求，而成功地與他交流了，可是他要我繼續看著並熟習那些隨之而來的形體上的感覺，經過了一些時候。當我熟諳了那練習時，他就一種一種地來約束我那些表現的工具：話語，手勢，等等，直到我不得不單用靈光的放射和吸收來與他交流。

這以後，他要我在一種純機械的、形體上的方式來復習那過程，可不許有任何情感參預於其間。使這個離開那個，我費了相當時間，當我成功了時，他問我感覺怎樣。

「像一種抽氣筒一樣，除了汲收了空氣則外，什麼也沒有，」我說，「我感覺到那流出來的潛流，

主要是通過我的眼睛，也許部分地是從我向着你的這一邊身體上流出的。」

「那麼你繼續注出那種潛流吧，要在一種純形體上的和機械的方式中，盡你所能地的延長下去，」

他命令。

佐夫暗示。

「你寫什麼不就在這種壓抑，無助的瞬間中傳達你所感受的感覺，或發現某種別的感覺呢？」托爾

「自然，要是我不得不繼續這種機械的練習的話，那末，不使用某種事物來推動我的動作，倒是很

困難的。對於它，我應需要某種基礎。」

「你寫什麼不放某種觀感到它裏面呢？」他問，「你的感情不是鼓噪着要來幫助你，而你的情緒記

憶不是暗示出某種經驗給你用作你所送出的潛流的材料嗎？」

時間並不很久，我終於把我稱之寫一種完全的「無感覺」的過程放棄了。

我的眼睛似乎在說：「讓我一個人去吧，你願意嗎？寫什麼固執着？寫什麼要使我苦痛呀！」

我試去傳達我對他的煩惱和憤怒。

「你現在感覺怎麼樣？」托爾佐夫問。

「這次我感覺到那抽氣筒好像汲起了某種東西，除了空氣之外。」

「這樣你那種靈光上的『無感覺』的有形的放射，終於獲得一種意義和一種目的了！」

他又進行那以接受靈光寫基礎的別的一些練習，這是相反的程序，我只說明一種新的要點：在我能從他那方面汲取任何東西之前，我不得不通過我的眼睛來感覺出他所要我從他那面汲取的東西。這事可

需要留心的探尋，摸捉我的路線，走進他的心情裏去，而與它形成某種關連。

「以技術的手段來做那在日常生活中是自然的和直覺的事情，這不是一種簡單的事情，」托爾佐夫說。「不過，我能給你這種慰藉：當你在舞台上表演你的角色時，這種過程會比在一種課室練習中容易完成得多。

「理由是這樣的：為着我們現在的目的，你不得不收刮某些偶然的材料來運用，可是在舞台上你的「規定的情境」全都預先準備好了，你的目的已經確定了，你的情緒成熟了，等一有信號就流露出來了，你所需要的只是一種輕微的刺激力。為你的角色準備下的那些感情，會在不斷的，自發的流動中湧出來。

「當你用一條吸水管來抽盡一個盛水器裏的水時，你得先吸出那空氣，那水才會自己流出來。你也遭遇這同樣的情形：你發出信號，打開那路道，你的靈光和潛流就會湧出來。」

當人家問他如何通過練習來發展這種才能時，他說：

「有剛才我們所做過的那兩種練習：

「第一種教你刺激起你要傳達給另一人的一種感情。當你做這事時，你注意那些附從而來的形體上的感覺。同樣你要學習去認識那從別人汲取來的感情之感覺。

「第二種就是努力去感覺到那發射的和汲取的感情之單純的形體上的感覺，並沒有附從的情緒經驗。為着這事，不免要用高度的注意集中。否則，你容易把這些感覺與那些日常的筋肉緊縮混起來了。

要是有這些事情，你就選取你所願意放射出的某種內在的感情，不過總要避免激烈和身體上的曲扭。情

緒的「放光」和汲取必定要出之以舒適，自由，自然。而沒有任何精力上的損失。

「不過不要單獨一個人，或跟一個想像的人物來做這些練習。要用一種活的對象，真的與你在一起，並願意與你交換感情，交流必定要相互的，除了在我的助理員的監督之下。你們不要企圖去作這些練習，你們需要他那有經驗的眼光來保持你們免於錯誤，免於那將筋肉緊張與正確的過程混淆的危險。」

「這多麼難！」我叫出來了。

「做某種反正常的和自然的事情是困難嗎？」托爾佐夫說，「你錯了，任何正常的事情都能容易完成的。某種違反自然的事情才更難做得多呢。研究它的法則，不要致力於任何不自然的事情。

「我們的工作的最初階段上的一切情形，在你們似乎都是困難的，如筋肉的鬆弛，注意的集中，及其餘事情，然而現在它們已變成第二天性了。

「你們應該快活，因為你們已由這種對交流的重要刺激力來豐富了你們技術上的修養。」

（註一）澄　倫　納　原文寫Prana

（註二）太陽神經叢　Solar Plexus，在胃後與主動脈及橫隔膜下面的神經叢

（註三）法　莫　梭　夫　Famusov「聰明誤」中之一角色。史氏會演該角色。

（註四）聰　明　誤　"Woe From Too Much Wit" 俄羅斯詩人及劇作家 Griboedor（1795—1829）作品之一。

（註五）米泰兒、鐵泰兒　Mityl Tytye「青鳥」中的角色。

（註六）斐　格　羅　Figaro 法國波馬榭斯名喜劇「塞維爾的理髮師」及「斐格羅的結婚」

（註七）斯特拉第發兒 An to nio Stradivarius 意大利克利孟那的提琴製造者。

（註八）安姆瑪·替 Ameti 爲意大利最初製造提琴的家族。

（註九）此詩，見「哈孟雷特」二幕一場。

（註十）奧斐麗亞 Ophelia 莎士比亞悲劇「哈孟雷特」中人物，爲大臣波羅斯及之女。哈孟雷特之愛人，後因其父被殺，哈孟雷特之冷漠，而致瘋狂溺死。

的劇中人。

第十一章

適應

一

導演看見了他的助理員所掛起的，上面寫着「適應」兩個字的佈告牌之後，他首先向萬尼亞發言。

他提出這麼的一個問題：：

「你想到一個地方去。火車要兩點鐘開。現在已經是一點鐘。課還沒有下，你打算用什麼辦法悄悄地溜走呢？你感到困難的地方在於你不懂要欺騙我，而且要騙全部的同學。你將怎麼樣呢？」

我以為他可以假裝難過，有心事，抑鬱，生病。於是有人會問：：「你幹什麼這樣？」他就可以趁此機會編一個故事致我們相信他當真是生病，讓他回家去。

「對了！」萬尼亞愉快地嚷道，之後他裝出許多怪相。當他亂蹦亂跳了一陣以後，他絆倒了，高聲叫痛。他一條腿蹺高，一條腿僵直地站着，臉上寫痛苦所扭緊。

起先我們以為他在哄我們，以為這是他的計謀的一部份。但顯然他是真痛，叫我不能不相信他，我看見他的眼睛閃爍一下，便不禁起了點疑心。因此我跟導演待在一旁，其餘的人都去救護他。他不讓誰去碰他的腿。他試把腿踏下地，却懷正要跑過去扶他的時候，突然想起在一秒鐘的最小的一刹那間，我看見他的眼睛閃爍一下，便不禁起了

屬地呼痛，弄得托爾佐夫和我面面相覷，似乎彼此探詢道，是真的還是假的呢？大家花了不少功夫總算把萬尼亞扶下台去。他們扶着他的肘腋，他用一條好腿走路。

突然萬尼亞開始跳起快步舞來，忍不住大笑。

「這真是偉大！這一回我當真是體驗了！」他哈哈大笑。

大家報之以激讚，而我再度賞識他的真正的稟賦。

「你們知道爲什麼大家稱讚他？」導演問。「因爲他在所處的情境中，發現了正確的適應，同時成功的地執行了他的計劃。

「從現在開始，我們把適應這名詞的字義定爲，人們在各種不同的關係中用以調節自己以求協調之一種人性的內部和外部的方法，同時也是影響他的對象的一種助力。」

他進一步去解釋。所謂調節或調整自己以應付一個問題的真義。

「萬尼亞剛才所做的就是最好的說明。他要提早下課，於是他就用一套妙策，詭計幫助他去解決他所遭遇的情境。」

「那麼適應是欺騙嗎？」格尼沙問道。

「在某種情形下，是的；另一方面，它是內部感情或思想的一種活躍的表現；第三，它能夠把你接觸的人的注意力引起，集中在你身上：第四，它能夠把你想的對手引進一種適當的情調中，對你發生反應；第五，它能傳達某種祇可意會而不能形諸詞語的無形的語言。我還能夠提出許多其他可能有的功能，因爲它們的種類和範圍是無限的。

「拿以下這例子來說：

「假定你，科斯特亞的社會地位很高，而我要請你給我某種方便。我非求你鼎力幫忙不可。但你並不清楚我的底細。那麼我怎麼能夠在一霎向你求助的人們中間顯凸出來呢？

「我一定要把你的注意力抓到我身上來，控制住它。我怎麼能夠影響你，對我採取有利的態度呢？我怎麼能夠打動你的內心，情感，注意，以及想像呢？我怎麼能夠感動這種有威望的人的心坎呢？

「假使我能夠使他多少明白我的境遇的慘狀，在他的心眼中喚起了一幅悽慘的圖畫，我知道他一定會引起興趣的。他將會更留神的注視我，他的心將會受感動。但，想做到這一點，我一定要深入別人的心坎中。我一定要感覺他的生命，我一定要調節自巳去適應這個別人的生命。

「我們之所以應用這些方法，其主要的目的在於使我們各種的心情和心境更加凸出。但，也有相反的情形，我們應用它們去掩飾或偽裝我們的感覺。例如一個傲慢的，敏感的人裝出顯然可親的樣子去掩飾他的受傷的情感。又如，一個公訴的律師在盤詰一個罪犯時非常聰明地用許多妙計去掩護他的真正的目的。

「在形形色色的交流中，甚至在與我們自己的身心交流中，我們要使用各種適應的方法，因為我們必需在任何指定的瞬間內使我們所處的心境能夠浮現出來。」

「但是概言之，語言就可以把這一切的事物表達出來的。」格尼沙駁道。

「你以為語言能夠把你所體驗的情緒的最纖微的幽影全部都揭露出來嗎？不！當我們互相交流着的

時候，語言是不充分的。假使我們要把生命灌進語言中，那我們一定要產生情感。它們充實了語言所遺留的空隙，沒有說出來的東西，情感把它補充了。」

「你所用的方法愈多，那麼你與別人之間的交流豈不是更緊張而完全嗎？」有人提出這話。

「這不是量的問題，而是質的問題，」導演解釋道。

我問，哪一種質最適用於台上呢？

他的回答是：「有許多種類。每個演員有他自己的獨特的稟賦。這些東西是與生俱來的，它們從不同的泉源中昇發出來，而它們又有不同的價值。男，女，老，幼，倨傲的，謙和的，急燥的，和藹的，易怒的，文靜的人們都各有不同的類型。情境，背景，動作的場所，時間的每一次的變換——都帶來了一種相應的調節。你一個人在深夜萬籟俱寂中調節自己，一定與在白天當着許多人面前所用的調節的方式不同。當你到達外國，你一定會發現某種方式，使你自己適應於周圍的情境。

「你表現每一種情感時，這種感情需要一種無形的，獨自的調節方式。一切種類的接觸，例如在一個集團中的接觸，與一個想像的，在場或不在場的對象相接觸，都要求有獨特性的調節。我們選用我們全部的五覺和我們內部及外部化裝的一切元素去從事接觸。我們發射並吸收靈光，我們應用我們的眼睛，面部表情，聲音和悠揚頓挫，我們的手，手指，我們整個身體，我們在每種場合中作出為適應所必需的調節。

「你可以看見有許多演員們，賦有雄勃的表現力，表現出人類情緒的一切狀態，而他們所用的方法既完善又正確。不過他們也許祇能把這些東西，通過排演時的密切關係，傳達給少數人。當劇本演出，

同時他們的方法應該增加活躍性的時候，他們不能用一種充分有效的，劇場性，形式傳達到脚光之外，結果是減色不淺。

「又有一種演員賦有一種造成活躍的調節的能力，可是却不多。因爲他們缺乏變化，他們就喪失力量和敏銳。

「最後又有一種演員，他們的天賦略差，有的是單調的，淡薄的，雖然是不失爲正確的調節力。他們永遠不能列入他們職業中的前茅。

「假使在日常生活途程中，人們需要並使用多樣的適應，那末，演員們就需要更大的數量，因爲我們彼此必定要保持不斷的接觸，從而也不斷的在調節我們自己。在我所列舉的許多例子中，調節的質佔着一個重要的地位：活躍，鮮明，凸出，精細，深湛，精美，有趣。

「萬尼亞表演給我們看的例子，活躍到凸出的程度。可是我們還有其他的適應方法。現在我們不妨請蘇尼亞，格尼沙，威斯里上台法，把燒鏡的練智表演給我們看。」

蘇尼亞沒精打彩地站起來，滿臉不高興，顯然在等待着兩個男孩子去學她的模樣。可是他們坐着不動。

「一陣難堪的靜寂隨之而來。

「幹什麽？」托爾佐夫問道。

沒有人作聲，他很耐心地等着。最後蘇尼亞不能再忍受這種靜寂，所以她決心講話。她把她的言話放得很溫柔，擺出若干女性的嬌態，因爲她知道男孩子很容易受這些東西所吸引。她垂下了眼光，不斷地摩撫着她面前的音樂席位上的號牌，以掩飾她的情感。好久她說不出一句話。她的臉羞紅了，便拿一

片手帕遮住，把臉掉過去。

靜默似乎是無盡期：她想把空虛填滿，減低爲這種情境所促成的難堪，同時又想加上一種幽默的感覺，她勉強裝出一陣無快感的微笑。

「這個練習叫我們感到太乏味了，」她說，「的確是的，我不知道怎麼樣對你說好——可是，對不起，另外出個題目給我們練習吧——我們一定會表演的。」

「好極了！我讚成！現在你不必演那一套了，因爲你已經把我所需要的做出來了。」導演說道。

「她演了什麼給你看了？」我們問道。

「假使萬尼亞表演的是一個凸出的適應，那末蘇尼亞表演的卻是更爲精美的，細練的，其中包含有各種內在的和外在的元素。她耐心地運用她全部說服力的法術，慫恿我去可憐她，她很有效地運用她的怨艾和眼淚。祇要一有機會，她就加上一點嬌態去爭取她的目的。她不斷地坤，自已重新調節，使我感覺並接受她所體驗着的情緒變動的一切幽影。假使這一套不成功，她就試用第二乃至第三套，希望發現一條深入她的對象心坎中的最有效的路。

「你們一定要學習怎樣使自已適應於各種情境，時間，和每一個個人。假使你需要去應付一個優子，你一定要調節你自已去適應他的心靈，你要發現一些最簡單的方法去接近他的內心和頭腦。假使你的對手是刁滑的，你就應該更小心地去應付，運用更巧妙的方法，使他不能識破你的妙計。

「寫着要把這種適應在我們創造工作中的重要性證明給你們看，我應該補充一句，有許多情緒器量略狹的演員們，因爲有較活潑的調節力，往往比那些體驗得更深而有力，但祇能把情緒傳達在貧乏的形

式中的演員們，收到更大的效果。」

二

「萬尼亞，」導演叫他，「你跟我一起跑上舞台，把你上次所做的用不同的方式演出來。」

我們那位朝氣勃勃的年輕朋友跳躍而前，托爾佐夫慢慢地跟着，一面走一面低聲向我們說：「你們瞧我要他露馬脚！」於是又大聲地添上一句：「現在你想提早離開學校。這是你的主要的，基本的目的。

讓我們看看你怎麼樣達到它。」

他靠近桌子坐下來，從口袋裏拿出一封信，一心一意地看着。萬尼亞就站在他旁邊，他全部的注意集中於思索最巧妙的，可能的方法，用智力去取勝他。

他試驗各種各色的打岔，可是托爾佐夫似乎是故意不理會他。萬尼亞孜孜不倦地努力着。有很長的時間他兀然不動的坐着。臉上帶着苦惱的表情。祇要托爾佐夫看他一眼，他一定要可憐他的。突然萬尼亞站起來，衝進邊廂裏去。過了一會兒他回來，像一個衰弱人一樣用漂浮的步子走路，用手摸摸肩際，像眉心滂滂地流下冷汗。他很沉重地坐近托爾佐夫，他老人家繼續不理會他。但他表演得很真實，我們對於他所做的一切都引起由衷的感應。

自此以後，萬尼亞弄得疲憊不堪：他甚至從椅子上滑到地板上來，我們看見這種誇張不禁大笑。

但是導演却不為所動。

萬尼亞想出許多花樣逗我們笑得更厲害。雖然如此，托爾佐夫依舊默然不注意他。萬尼亞愈是誇

張，我們愈是笑得響。我們的愉快鼓勵他想出更多的好玩的把戲要給**我們看**，最後我們樂得哄起來了。

這正是**托爾佐夫**所期待的。

「你們明白剛才發生的一切嗎？」他把我們安靜下來之後，馬上問我們。「萬尼亞的中心目的是儘快離開學校。他全部的動作，語言，裝病，以及想獲取我同情的注意等各種的努力，是他用以達成他的主要目的的方法。開始的時候，他所做的都針對着這目的。不過，唉！祗要他一聽見觀眾間傳來笑聲，他便完全改變了方向，他調節自己的動作去迎合你們這班對他的噱頭感到興趣的人們，而忘記了對他不加以注意的我了。

「他的目的現在變爲怎麼樣去給觀眾開心。寫着這個目的，他找得到什麼樣的基礎呢？他到哪裏去尋覓他的調節呢？他又怎麼能够相信這種調節，並生活於其中呢？他的唯一的出路祗有流寫劇場性的——這就是他陷於錯誤的原因。

「在這一點上，他的方法僅是用來達到自己的目的，以代替那種視**托**的正當職能，從而流於虛僞。這一類錯誤的演技在舞台上是司空慣見。以我所知，有不少的演員們本身有相當高明的適應能力的，卻用這些方法去敎觀眾開心，而不用以傳達自己的情感。他們像萬尼亞一樣，把適應的能力變寫個人的雜要的本領。這些片段的成功改變了他們的想法。他們情願犧牲了整個的戲去換取哄喧笑的刺激。而這些特殊的瞬間往往都是跟劇本毫不相干的。在此種情境之中，自然，所謂適應就失掉了一切意義。

「從此你可以看出，適應之對於演員甚至可以成寫一個危險的誘餌。有些角色的戲全**都**佈滿了誤用適應的機會的。拿奧斯特洛夫斯基的「千慮一失」一劇中馬麥業夫（註）老人這角色來做例子。這老

頭子因為沒有職業，他全部時間都用來勸導人家，碰見誰都不輕易放過。在一個五幕劇裏要始終拘束在單一的目的以內，是不容易的。對別人說教又說教，反覆拿同樣的思想和情感灌注給人家。在這種情形之下，最容易流於單調。許多這角色的演員寫着要避免這毛病，集中全部力量去把向別人說教這一點主要的意念變寫各種不同方式的適應，這一種變化無窮的適應自然是很有價值的，但是，假使重心放在變化而不放在目的上，却可能變寫有害。

「假使你去研究一個演員內心的心理活動，你會發現他常常在心中懲憑自己說：『我要嚴肅』，而不是『我要用嚴肅的氣調去達到某某目的』。但是，正如你所知，你絕不能為嚴肅而嚴肅，為什麼而什麼。

「假使你這樣做，你的真實的情感和動作將會消失，而寫人工的，劇場性的情感所替代。演員們站在劇本規定他們去交接的人物之前，却往往會在「脚光」之外尋找另外的注意對象，並調節自己去適應那對象，這種情形也是屢見不鮮。他們的外部的交接看起來好像是對台上的人物的，可是他們的真正的適應是寫着觀象而發的。

「假定你住在一幢房子最高的一層樓，在寬闊馬路的對門住的是你的戀愛的對象。你怎麼向她表示愛慕呢？你可以送飛吻，把手按住心頭。你可以用手勢去問她能否過去拜望她，諸如此類的事。你寫着這問題而作的每一種調節都得用強烈的色彩表現出來，否則它們就透不過這空間的間隔。

「現在來了一個意想不到的好機會：街上沒有一個人；她一個人站在窗口；其他窗口的帘子都放下

邪。你可以隨便大聲喊。你的聲音一定要提高到穿過這距離的程度。

「下一次你遇見她，她舉着母親的臂膀在街上走着。你怎麼能够利用這次咫尺邂逅的機緣偷偷地對她講一句話，或者求她到什麼娛樂場所去呢？爲着要適應這種相逢的情境，你將會用一個手做出某種表現性的，一看就懂的手勢，也許祇用眼睛。假使你非講話不可，你就把聲音放到僅可聽見的程度。

「你正打算對她表示，突然看見你的情敵在對面街沿。你忽然產生一個慾望，要對他誇耀你的成勁。你忘記旁邊有個媽媽，用盡肺尖的氣力把情話喊出來。

「往往我們認爲在一個正常人的身上絕不會發生的荒謬絕倫的事情，有許多演員却安之若素。他們跟自己的對手們並排地站在舞台上，却調節他們的面部表情，聲音，姿態，動作去適應遠坐在樂隊席最後一排的人，而對於自己與其他演員之間的關係却不加以調節。」

「坐在前面幾排的，自然什麼聽得見，可是我不能不考慮那些坐不起前廂座位的窮光蛋。」格尼沙撇嘴說。

「你第一個責任是調節你自己去適應你的對手，」托爾佐夫答道。「至於坐在後面幾排的窮人呢，我們有一種特殊的傳達的方式。我們把聲音放得準確，然後再運用經過優良訓練的，拚讀子母音的方法。祇要你懂得正確的唸辭方法，你可以把聲音放得像在一間小房間裏一樣低，而那些窮人聽起却比你大聲還清楚，特別在你已經引起他們聽你說話的興趣，使他們深入到你的台辭的內部意思的時候。假使你高聲咆哮，那末你那些應該用柔聲傳達出來的親密的語言，將會失掉了意義，觀衆們也不高興細心欣賞了。」

「不過觀眾總應該看台上進行着的一切，」格尼沙盟持道。

「就因寫這個原因我們才採用持續的，簡潔的，貫串的，合理的動作。這就是教觀眾明瞭目下進行着的事情的東西。但，假使演員們採用了雖然誘人卻沒有真正感動力的身段和工架去妨害他們自己的內部情感，於是觀眾便不願繼續注意他們，因寫他們對觀眾或對劇中的角色都沒有建起有機性的關係，不斷的重複很容易使演員變得討厭。我順便用這番話來說明，舞台離不開它的觀眾，這兩者往往使演員們對劇情的適應脫離了自然的，人性之道，引誘他們走上程式的，劇場性的路去。這一類的形式就是我們應該用盡一切方法跟它們鬥爭的對象，直至把它們逐出劇場之外。」

三

托爾佐夫用下面的一句話做他們今天講課的開場白：

「適應是意識的地和下意識的地形成的。」

「這裏有一個直覺的適應的證例，是關於極端痛苦的表現的。在『我的藝術生活』那本書裏，有一段描寫一位母親得悉她的兒子逝世消息的情形。在最初的一瞬間，她什麼也不管，祇是趕快穿衣服。於是她衝到靠街的大門，喊道，『救命啊！』

「這一種的調節絕不能够理智的地，或借助任何技術去再現的。它是在情緒達到沸點的那一瞬間自然地，自發地，下意識的地創造出來的。這種如此直覺的，活躍的，可信的調節正好代表我們所需要的有效的方法。祇有用這些方法，我們纔能向着數千觀眾創造並傳達出一切精微的，一看就懂的情感的幽

影。不過，要取得這種體驗，唯一的路徑是通過直覺和下意識。

「這種情感，在舞台上多麼凸出！它們在觀眾的記憶中所留下的印象是多麼不可磨滅。

「它們的力量潛伏在哪裏呢？

「在它們的令人攝服的不測性中。

「要是你從頭到尾看着一個演員演一個角色的戲，你也許猜到他在某一個要點上會用高昂的，簡鍊的，嚴肅的音調說他的台辭。但假定他完全出乎意料之外地用一種輕輕的，愉快而溫軟的音調作爲他把握他角色的特創方法，來代替那一套。這種出奇脫俗的元素是非常巧妙而有効力，使你不能不承認這種新方法是演那毀戲的唯一法門。你自己心裏想：「爲什麼我從來沒有想到這段戲這樣演法，也沒有想像過那些台辭是這樣有意義的呢？」你就爲演員的這一種不測性所折服和鼓舞。

「我們的下意識有它自己的法則的。我們既然發現下意識的適應在我們的藝術中有這樣的重要性，我將更詳細去討論它。

「最有力的，活躍的，使人服膺的適應是製造奇蹟的藝術家——「自然」的產物。它們差不多完全是起源於下意識的。我們見過最偉大的藝術家應用它們。不過，甚至這些非常人物也不能在任何指定的時間內產生它們。它們祇在靈感觸發的瞬間翩然而至。在其餘的時間，他們的適應是部份地下意識的。

你不妨考慮一下，從我們上台的時候開始，我們連續不斷的跟人家接觸，因此我們相互間的調節也非重續不可。然後你想一想單這一項就意味着多少動作和變動，你再推想下意識的瞬間能够在其中佔有若何的比例！」

靜默了一會，導演說下去：

「下意識浮現出來的瞬間，並不僅限於當我們的思想，情感和調節形成了不斷的交換的時候。在別的時候它也會來幫助我們的。我們自己不妨試試看，我提議你們在五分鐘之內不要談或做任何的事情。」

靜默期完了之後，托爾佐夫問每一位同學在這時間內他們心裏有什麼變動，思想着和感覺着一些什麼。

有人說，因爲某種原因他突然記起了他的藥品。

「這跟你的功課有什麼關係呢？」托爾佐夫探問道。

「什麼關係也沒有。」

「也許你覺得有點痛，因而使你想起了藥，是不是？」他追問。

「不，一點都不覺得痛。」

「爲什麼這一個念頭會闖進你的腦筋呢？」

沒有回答。

有一個女生那時候想着一把剪刀。

「剪刀與我們所從事着的工作間有什麼關係呢？」托爾佐夫答道。

「我想不出。」

「也許你看見衣服上有點缺點，想把它修好。於是敎你想起剪刀來是不是？」

「不，我的衣服滿整齊的。不過，我前些日子把剪刀放在紮着絹帶的盒子裏，而那盒子又給鎖在箱子裏的。我猛然想起這件事起來，我希望自己別忘記它的放處。」

「那末你是先想起剪刀，後來才推論寫什麼會想起它，是不是。」

「不錯，我的確是先想起剪刀的。」

「不過你仍然不知道這個意念最初從那裏來的嗎？」

托爾佐夫繼續他的查詢，他發現威斯里在靜默的期間在想着一個波蘿，他以寫波蘿的鱗形的皮壳和圓葉子跟某種棕櫚樹非常相像。

「寫什麼一個波蘿會浮現在你的腦府的前景上呢？你最近…過波蘿嗎？」

「沒有。」

我們大家都承認不知道，於是導演說：

「你們大家從那裏得來這些關於藥品，剪刀，波蘿的思想呢？」

「這一切東西都是從我們的下意識裏出來的。它們像流星一樣。」

他問想一會兒，轉身向威斯里說：

「到現在我仍舊不明白，當你向我們說波蘿的時候，寫什麼要把你的身體扭成幾種很奇怪的形狀。這種形狀對你所談的波蘿和棕櫚的故事並沒有補充了什麼。它們表現着別的東西。那是什麼東西呢？在你眼睛的凝神的表情和你面部的陰沉的神色的後面，潛伏着些什麼呢？你用手指在空中亂畫花樣，這是什麼意思呢？你寫什麼含有深意地輪流望着我們，聳聳肩膀呢？凡此一切又與波蘿有什麼關係呢？」

「你是不是說我剛纔做過這些動作？」威斯里問道。

「一點也不錯，我想知道你這些動作有什麼涵意。」

「我剛才一定是驚奇，」威斯里說。

「驚奇什麼呢？對自然底奇蹟驚奇嗎？」

「也許。」

「那末這些動作是不是你心裏產生的意念的各種調節呢？」

但威斯里不響了。

「你的理智的心靈能不能夠產生這種怪現狀呢？」托爾佐夫問道。「或者是你的情感產生出來的呢？在這種場合。你是否給了你的下意識活動一個外在的形體的形式呢？在這兩種場合中，無論是在你有波蘿的意念以及你調節自己去適應這意念的時候，你都通過了下意識的不可知的領域。

「從某種刺激力中，有一個意念闖入你的腦子。就剛才的例子而言，它通過了下意識。接着你考慮這意念，後來當這意念和與它有關的思想兩者表現在錯綜的形體的形式中時，你又在極短的時間內重新經過了下意識的境界。每一次你經過這過程，你的適應的全部或一部份，都曾從下意識中吸收某種精粹的東西。

「在彼此交接的每一過程中必然有調節，下意識和自覺兩者在這中間佔着重大的，甚或主要的地位。在劇場中，它們的評價更十分地提高。

「我不知道科學對於這一個問題怎麼樣的看法。我祇能把我所感覺的，我在自身觀察所得的貢獻給

你們。經過長期的探討，我現在敢說，在日常生活中我從來沒有發現任何意識的調節其中不埋藏有若干下意識的成份的，那怕是一點點。另一方面在舞台上，大家以寫下意識的，直覺的調節應佔優勢，但我時常發現的卻是全部意識的適應。這些是演員的「橡皮印戳」。你可以在許多角色的表演中，發現它們已經給用得陳腐不堪。每個姿勢都是高度自覺的。」

「我們可否從此論斷：你對於舞台上任何意識的調節都不願加以推崇呢？」我問道。

「我絕不推崇我剛才討論過的屬於刻板法一類的東西。但，有時候一個演員應該接受導演、別的演員們，或朋友們所貢獻的或不成熟的意見，像這種調節的意識性，我承認我是知道的。這一類的適應應該用極端的小心和智慧去運用。

「你不能照它們現成地放在你面前的樣子接受過來。你千萬不要讓自己單純地抄襲牠們。你一定要加以調節來適應自己的需要，把它們變為你自己的，變成你真實的一部份，要做到這一點你就不能不準備担負一大堆的工作，替自己擬定一批新的「規定的情境」和刺激物。

「一個演員在實生活中看見某些典型的特質要把它吸收到角色裏來，他所用的方法也正是你應該用來處理這種適應的。要是他僅是抄襲，他將必陷入汶淺和公式演技的錯誤中。」

「此外，還有別種的適應嗎？」我問道。

「還有機械的或原動的適應，」托爾佐夫回答。

「你是指——刻板法嗎？」

「不。我並不是指這些。刻板法應該被消滅的。原動的適應是下意識的，半意識的，它發源於意

識。它們是常態的，自然的，人性的適應，經過我們處理之後，卻在性質上變爲純粹的機械的了。

「讓我說明一下。我們不妨假定你演某一個劇中人的時候，你在台上與別人交接，應用了真的，人性的調節。不過大部份的調節是從你所刻劃的角色性格中流露出來，並沒有寫你直接地阻撓。這些補充的適應最初是自發地，不隨意地，下意識的地出現的。可是導演把這些東西指點給你了。於是你才知道它們，而這些適應從此就變爲意識的，有意的。它們生長在你所演的角色的原來的血肉中，你每一回都把它生活了一次。最後，這些補充的調節就變爲原動的活動了。」

「那末它們變爲印板了？」有人問。

「不，讓我重復說一次。橡皮印戳的演技是程式的，虛僞的，無生命的。它發源於劇場性的公式中。它所傳達的既不是情感和思想，更不是任何人性的形象。相反的，原動的調節本來是直覺的，後來變爲機械的，可是卻沒有因此犧牲了自然的本質。因爲他們保持有機性和人性，它們是橡皮印戳的對立物。」

　　　　四

「第二步就要討論我們能够用怎麼樣的技術的方法去激發適應的問題，」導演今天跑進課室時這樣地宣佈。於是他寫着這項功課定出一張工作程序單。

我先談直覺的適應。

「接近下意識的直接的途徑是沒有的，因此我們要用各種不同的刺激物去誘導出「生活於角色」的

過程，這種過程又依次創造出相互交接的關係以及意識的或下意識的調節。這是間接的途徑。

「你問，在我們的意識不能深入的領域中，我們能有什麼作為嗎？我們避免干涉「自然」，不要違犯她的定律。祇要我們能夠將自己的身心放在一種完全自然而鬆懈的狀態中，我們內部將會湧出一股創造的洪流，**她**的光輝叫我們的觀眾睜不開眼睛。

「論及半意識的調節時，情形就不同了。我們在這裏要運用一些我們的心理技術。我之所以說『一些』，因為甚至在這裏，我們的可能性仍舊受限制。

「我有一個實際的建議，我想最好是用具體的事實來說明。你們記不記得，有一次蘇尼亞對我說好話，要我讓她用各種不同的適應去反覆說同一的那會事嗎？我要你們也做這件工作作練習，但不是用同樣的調節。它們已經失掉了效力。我要你們去發現新鮮的，意識的或下意識的調節去替代它們。」

就整個訓練情形看來，我們還是重複那些老套。

托爾佐夫責備我們做得太單調，我們分辯說我們不知用什麼材料去作創造新鮮適應的基礎。

他不作答，轉身對我說：

「你做速記。記下我唸出來的字：」

「平靜，興奮，幽默，諷刺，欺詐，猶疑，輕視，失望，恐嚇，愉快，慈悲，懷疑，

驚愕，預料，定罪……」

他唸出這許多心境，情調，情緒，及其他種種的字眼來。於是他對蘇尼亞說：

「拿你的指頭隨便在表上點一個字，不管是什麼字，就拿它當寫一種新的適應的基礎。」

她照他說的做去，點着的字是：慈悲。

「現在用一些新鮮的色調去代替那舊的，」導演提醒她。

她把調子放得很對，同時找到適當的推動力，她成功了。可是李奧更勝她一籌，他的沈亮的聲音本來就很甜蜜，他的整個胖臉和身材滲透了慈悲。

我們大家都笑了。

「這能不能把各種新元素引進舊題目中的必要性充分地證明給你們看呢？」托爾佐夫問。

蘇尼亞又用手指點着表上的另一個字。這一回選中的是爭執。她用真的女性聒噪的脾氣去從事工作。這一回她又寫格尼沙所勝。因為論爭到了五不相讓時，沒有一個人比得上他。

「這種新鮮的證例說明了我的方法的效率，」托爾佐夫滿意地說。於是他要全部其餘的學生都從事同樣的練習。

「把你所選擇的其他人性的特質或情調放在這張表上，它們往往對於每一種思想和情感的交換，能够給你提供新鮮的色調和情調，對你非常有用的。明顯的對照和不測性的元素同樣是有幫助的。

「這一個方法對於處理戲劇性的和悲劇性的劇情非常有效力。在一個特殊悲慘的地方，你打算加強觀象的印象，可以突然笑起來，好像是說：『命運這樣逼迫我，實在是太可笑了！』或者是，」遇到這種的失望，我哭不出，我祇能笑啊！」

「假使要你的面部，聲音和生理的器官反應出這種下意識情感的最細微的幽影來，你想口到它們的

要求是何等的高。你的器官該有怎麽樣的表情的彈性，敏銳性，和訓練！你的表現能力够不够得上使你

成爲一個藝術家，全視你在台上與別的演員交接時所必用的調節是否合格。寫著這個原因，你對自己的

身體，面部和聲音非得給與適當的磨練不可。現在我祇是順便提及這一點，我希望從此能使你更明瞭你

在體育，舞蹈，劍術，用聲等方面的訓練的重要性。到時候我們就能够更充分的完成表情的外部屬性的

修養。」

齊全。當我跑上台上去看看，我們發現牆上掛著佈告板，上面寫著：

課剛上完，托爾佐夫正要起身離開，台上的前幕竟然拾起，我們看見了瑪麗亞的起居室，裝飾得很

（一）內在的「速度節奏」。

（二）內心的性格化。

（三）控制和修飾。

（四）內心的倫理和規律。

（五）戲劇性的情趣。

（六）合理和貫串。

「這上面有許多標題，」托爾佐夫說，「但，現在，我對於這些問題所要說的話祇是很簡單。在創

造的過程中，我們還沒有把許多必要的元素整理出來。我一向用的方法是先用活潑的實習使你體驗你所

學習的課題，後來再談理論，現在我感到成問題的是：我怎麽才能够不打破這種慣用的方法去討論它們

呢？現在我怎麼能夠跟你討論目不能見的速度節奏或目不能見的內心的性格化呢？我能夠舉出什麼證例來實際地說明我的解釋呢？

「我覺得等到我們了解『外在的速度節奏和性格化』之後，那個問題就會簡單一點，因為那時候你可以用形體的動作加以論證，同時可以內省地體驗它們。

「又，當你手邊沒有一個劇本或角色在表演時需要持久的控制，我有什麼辦法具體地談『控制』呢？

同樣，當我們沒有修飾的對象時，我有什麼辦法談『修飾』呢？

「再，你們多數人，除了在檢驗的演出中，都從來沒有在『腳光』後面露過臉，那麼我們現在便沒有了解藝術倫理學或『舞台上的規律』的餘地。

「最後，當你從來沒有感覺到『情趣』的力量支配着並影響着成千的觀衆，我怎麼跟你談情趣呢？

「表上剩下來的祇有『合理』、貫串』。我覺得我對於這題目已經屢次充分討論過了。我們整個的程序已經寫它所滲透，今後還是這樣。」

「你什麼時候討論過它？」我詫異的問道。

「什麼時候？你是什麼意思？』托爾佐夫反倒驚異起來。詰問道。『祇要一有機會，我都談過它的。

當我們過去研究『假使的魔術』，『規定的情境』時，當你們在形體的動作裏提出各種設計時，特別當你們建立注意集中的對象，從單位中選擇目的時，我都始終閒論着它。在每一個步驟上，我都對你們的工作要求最嚴密的『合理性』。

「還有一些對這一個題目應該說的話，留待以後我們工作進展時再補充。所以我現在不準備發表什

麼特別的意見。事實上，我不敢多說。我生怕流為哲學的談論，從實驗的引證中遊離了。

一所以我僅提到還些不同的元素名目，使這張表格包攬無遺。到時候我們會接近這些題目，用實驗的方法夫研究它們，最後我們會從那些工作中伸引出理論來。

「我們對於一個演員的創造過程所必要的各種內在元素之研究，到現在暫時告一段落。我祇要補充一句話，我今日在表上所寫出的各種元素，對於形成一個演員的正確的精神狀態，其重要正不下於我們當初研究得非常詳細的各個項目。」

（註）千慮一失 Enogh Stupid in Every Wise Man 寫俄羅斯劇作家 斯特洛夫斯基（1823—1886）作品之一。馬麥葉夫 Mamayev 千慮一失劇中人物。

第十二章

內在的動力

一

「現在我們考察了心理技術的一切「元素」和方法了，我們可以，我們的內在工具是準備好了的了。我們需要的便是一位魔術師能手來表現它。誰是這位先生呢？」

「我們就是，」好幾個學生回答。

「誰是「我們」呢？叫作「我們」的東西在什麼地方可以找得呢？」

「那是我們的想像，注意，情感。」我們讀着表。

「情感！那是最重要的，」萬尼亞喊着。

「我同意你，感覺你的角色，隨着你的一切內在的弦就可以和諧起來，你的全身體的表現器官便可以開始作用。因此，我們找出最初，也是最重要的先生——情感，」導演說。接着他加添着：

「不幸，它是不輕易地，也不乖乖兒地服從命令的。你不能就此開始你的工作，除非你的情感，自願自意發動，那就是說，你必須要用另外的一位先生。那是誰呢？」

「想像！」萬尼亞肯定地說。

「很好。想像一下什麼，然後讓我來看你的創造工具的活動吧。」

「我想像些什麼呢？」

「我怎麼能知道呢？」

「我必須有一點『目的』，有一點假定呵——」

「你從什麼地方得到它們呢？」

「他的心思將可以提供它們出來的，」格尼沙說。

「那末悟性是我們所要尋找的第一位先生。它開始着，並且也指導着創造的了。」

「想像不能成為一位先生的嗎？」我問。

「你自己可以明白，它是需要着指導的。」

「關於注意怎麼樣呢？」葛尼亞問。

「讓我們來研究它。它的作用是什麼？」

「它可以輕易地展開情感，思想，想像和意志的工作的，」若干學生說。

「注意是像一面反射鏡，」我補充着。「它在所選中的對象上放射出它的光線，而在其中激勵起我們的思想，情感和慾望的興趣。」

「誰來找出對象呢？」導演說。

「心思。」

「想像。」

「規定的情境。」

「目的。」

「在那情形底下，所有這些東西選擇對象而起始工作，但是注意力必須限制它的活動於一個輔助的位證。」

「假使注意不是先生之一，它是什麼呢？」我追問着。

代替給予我們一個直接的答覆，托爾佐夫提議我們到舞台上面去作排習，這就是一個我們已感到疲倦了的關於瘋人的練習。在最初，學生們誇着，互相看看，躊躇着，終於決定了上台去。最後，我們一個一個地站立起來，慢慢地走向舞台，但是托爾佐夫糾正我們了。

「你們能控制你們自己，這我很高興，雖然在你們的行動中表示出來了意志的力量，不過我以為那是不達到我的目的。我必須在你們身上更潑活，更熱情地鼓起一些東西，一種藝術的意欲——我要求看到你們熱誠地走向舞台，充滿了激情和興奮。」

「在那老套了的練習上你是不能從我們處獲得的，」格尼沙突然說了。

「不過，我却要來試一試，」托爾佐夫堅決地說。

「你們可知道，當你們正在守候着那個瘋人從前門進來的時候，他却實際已偷偷地跑上了後面的樣子，正在亂打着後們嗎？那自然是一件簡單的事情。以前做過了……可是在新的環境之下你們將做些什麼呢，決定吧！」

學生們沉思着，他們的注意全都集中了起來，當他們將慮到問題及其解決，第二座障礙物的築起的

時候。

於是我們衝到舞台，而開始了活動。那與以前我們最初作此同一的總督時一切都很相像。

托爾佐夫作着如下的結論：

「當我要你們作這個練習的時候，你們並不是衷心所願地去作的，所以你們便不能够使你們對之發生興趣。

「後來我介紹了一種新的假定。在那基礎之上，你們就寫你們自己創造了一個新的目的。這一種新的意欲在人物性質上是「藝術的」，它在工作中產生了熱情。現在告訴我吧，誰是創造的工具的先生？」

「就是你呵，」這是學生們的肯定的回答。

「更確實地說，那是我的心思，」托爾佐夫改正着。「但是你們的心思也可以做同樣的事情，而成第一種動力，在你們的精神生活上，對於你們的創造過程。

「因此我們便可以證明，那第二位先生是心思，或可說是智力，」托爾佐夫作着總結說：「還有第三位嗎？」

「它就是真實感和其中我們的信念嗎？假使是的話，那就必須信賴什麼，而我們的一切創造官能將在動作裏面表現出來的了。」

「信賴什麼呢？」被詢問着。

「我怎能知道呢？那是你們的事兒。」

「最初我們必須創造一種人類的精神的生活，其次我們才可以信賴在那裏面，」保羅說。

演員自我修養　300

「所以我們的真實感並非是我們在尋求的先生。我們能在交流和適應之中找得它嗎？」導演問道。

「假使我們要與別人交接，我們必須要有思想和情感去交換的。」

「對的。」

「那是單位和目的呵。」這是萬尼亞的補充。

「那不是一項元素。它所表示的不過是激起內在的，生的慾望和志願的一種技術的法子而已，」托爾佐夫說明着。「假使這些渴望能夠推動你的創造工具工作，而靈活地指導它……」

「它們當然可以的，」我們同聲地說。

「在那種情形，我們找得我們的第三位先生了──意志。因之，我們在我們的精神生活裏面有三種推動的動力，三位作用於我們性靈的機器的先生。」

格尼沙習慣地有了抗議了。他說在創造工作上關於心思與意志之重要，至今還沒有多所解釋，而關於情感的我們卻聽得了一大套了。

「你意思在說我必須逐一地在這三種動力上作着同樣細節的說明嗎？」導演問道。

「不，當然不是的。你寫什麼要說同樣的細節呢？」格尼沙反駁。

「不是這樣還有什麼呢？三種力量是三位一體的，彼此不能分開的，你對於其中之一種所說的話必然牽涉及其他二者。你願意重復聽一下嗎？假定我跟你討論創造的目的，怎樣劃開，選擇並給它們命名。情感參預了這工作嗎？」

「當然它們是有關的。」他同意着。

「那末意志是無關的嗎？」托爾佐夫說。

「不是的，它與這個問題有着直接的關係，」我們說。

「這樣我便得把同一的事情說二次了。那末現在關於心思怎麼呢？」

「它在目的的分節和給它們命名之中都是有關的，」我們回答。

「那末在同一的事情上我要作第三次的重複了！」

「為了保持了你們的耐心和節省了你們的時間，你們是要對我感謝的，即使如此，對於格尼沙的意難却也應有一點擁護的。」

「我承認，我傾向於創造性的情緒的一面了，我之所以意識地這樣做。因為我們大大地有着離開情感的傾向的緣故。」

「我們有着太多以理智寫出發的有策略的演員和演出。我們難於看到真實的，有生命的，有情緒的創造。」

二

「這些動力的力量因它們的互相作用而增強了起來。它們彼此支持並鼓舞。這結果它們常常同時活動，並且密切地關聯着。當我們寫同一的記號而喚起我們的心思，我們激動着我們的意志和感情。祇有當這些動力和諧地協作的時候，我們才能够自由地創造。

「一個真正的藝術家說出獨白『死呢還是活呢』的時候，他僅僅在我們之前述說出作者的思想和實

行他的導演所指示他做的動作嗎！不是的，他在這行句之內放出多量的他自己的對於生活的觀念。

「這樣一個藝術家並不是在一個想像的哈孟雷特的人物中說話。他是在劇作所創造的環境中之他自己的位置上說著話語。作者的思想，情感，觀念，理論，轉化成為他自己的了。背誦台辭使得觀衆明白還不算是他的唯一的目的。對於他必要的是使得觀衆感覺他所說的話語的內在關繫。他們必須跟隨着他自己的創造意志和慾望。這裏，他的心理生活的種種動力在行動和彼此倚賴之中關繫起來了。這種聯合一致的力量對於我們演員是最重要的，在我們實踐上。我們不去應用它是嚴重的錯誤。因此我們需要發展一種專有的心理技術。它的基礎在這三個元素的互相作用，不僅僅依靠自然的方法去推動它們，而且亦須應用它們去激動別的創造元素。

「有的時候，它們自發地，下意識地活動着。在這種有利的場合，我們必須把我們自己順着它們的活動的泛濫。不過當它們並不感應的時候，我們怎麼辦呢？

「在此情形下，我們可以用三位之中的一個，譬如心思吧，因寫它更易於聽受命令。演員獲得了他所扮演的角色的合辯的思想，而達成了它們的意思的一種概念了。於是，這概念將導出關於這些思想的一種意見。而這便可以適當地影響他的情感和意志的。

「我們早有過這種眞理的實際的試驗了。回想到瘋人的最初練習吧。）心思準備好了情節，及其所處的情境。這些創造下了動作的概念，一致起來便影響你的情感和意志。結果你們成功地表現了那個設計。這個例子是一個說明心思在創造過程中佔着發動地位的最好的例證。但是，要接近一個劇本或一個角色的情感的一面，那是可能的，假使情緒發出了一種立刻的反應。賞它們有了這種反應，每一事物便

歸來到自然的秩序：一個概念出現了，一個合理的形式昇現了，而它們聯合起來激動你的意志。

「然而，當情感並不高升起來的時候，我們能用什麼直接的刺激力嗎？對於心思的直接的刺激力，我們可以從劇本裏面的思想中找出來。我們必須寫着情感把潛藏於一個角色的內在情緒和外在動作之下的速度節奏找尋出來。

「現在我還不能夠來討論這個重要問題，因為你們必先要有若干準備，使得你們能足夠深刻地把握什麼是重要的和必需的。而且，我們不能立刻來從事研究這個問題，因為它必需要作一個大跳躍，而妨害我們工作的進程的順序發展的。這就是我寫什麼要避開這點，而來討論激起意志到創造的方法的緣故。

「拿意志與心思對比，心思是直接受着思想的影響，與情感對比，情感迅速地感應速度節奏的，而意志卻沒有直接的刺激物可以使我應用來影響它的。

「至於一個目的又怎麼樣呢？」我說。『那不會影響到你的創造慾望，因而又影響到你的意志嗎？」

「那是有關係的。假使目的不特別引人入勝，那末它就不會的。人寫的方法可以用來激發目的，使它生動而有趣。在另一方面，一個可愛的目的卻有着一種直接而密切的影響。但是——並不是在意志上面。它的吸引力是對情緒而發的。最初你寫你的情感所引動，慾望是結果。所以它對你意志的影響是間接的」。

「但是你曾經告訴我們，意志和情感是不可分的，如是，假使一個目的作用於其一，它同時自然影響別的一個，」格尼沙說，熱望着指出不相符合的地方。

「你是完全對的。意志和情感像傑納斯（註二）一樣，是兩面的。有時情緒佔着優勢，有時意志或慾

黨佔著優勢。結果呢，有些目的影響意志較情感尤甚，而有的則用了慾望來提高情緒的，此或彼，直接或間接，目的是一種有力的刺激力，也是我們熱中於採用的。」

在片刻的靜寂後，托爾佐夫繼續著：

「演員之情感勝於他們的智力者在演羅米歐（註二）和奧賽羅的時候，祇會自然地著重情緒的一邊的。演員之有強烈的意志稟賦者可以來演馬克白斯或白蘭特，而把野心或狂熱強調起來。第三種典型將會不自覺地比必需更多地加重，假如哈孟雷特或哲人納丹（註三）之類角色的智慧的幽影。

「雖然如此，那是必需的，不能讓三者之一來壓低其他的，這樣便會破壞了平衡和必需的和諧，我們的藝術認識一切的這三種典型，而在它們的創造工作中，這三種力量演著主導的地位。我們所排斥的惟一的典型就是太冷淡和太理性，那是從枯燥無味的設計裏的產生出來的。」

辭了一會兒之後，托爾佐夫以如下的說明總結這一課程：

「現在你們是豐富了。在你們的處理上，你們有了許多元素可以用來創造一個角色的人的心靈的生活了。

「還是一個偉大的成就，我祝賀你們！」

（註一）傑納斯 Janus羅馬教典。初寫可門戶之神後引延而寫一切「初步」，或「起始」之神。

（註二）羅米歐 Romeo 莎士比亞悲劇羅米歐與朱麗葉中人物。寫朱麗葉之愛人，二人家族為世仇，常發生械鬥。後仇恨終以二人之死而解。

（註三）哲人納丹 Noth an Der Weise 為德國劇作家與批評家萊辛（Hessing）的劇本。劇旨

寫凡具有崇高性靈的偉大人物，儘管各具信仰，各有宗教，然彼此必能互相尊重，絕不排除異己。劇中有三個信仰不同的主人公，一為同教徒，一為希伯來教徒，一即寫猶太教徒哲人納丹。

第十三章

不斷的線

一

「你們的內在工具準備好了！」導演在功課開始之初宣告着。

「假定我們決定要演一個劇本了，你們每人在這個的劇本裏都約定來演一個很好的角色，那末在第一次讀過劇本之後，你們回到了家裏，你們將做些什麼呢！」

「表演！」萬尼亞喊着。

李與說他要努力深入他的角色裏而去思索，而瑪麗亞則說她要到「幽室爾的地方試着去感覺她的角色。

我決定要從劇本所啓示的假定來開始，而把我自己納入在其中。保羅說，他要把這劇本劃分成許多小的單位。

「換句話說。」導演說明着，「你們都要用你們的內在力量去感覺出角色的性靈。

「你們須要把劇本讀過許多次。這是不常有的，一個演員能够很快就把握得一個新的角色的要點，而且給它導引着，而覺在一種感情的突現中創造出它的整個的精神的。通常是這樣的，他的悟性首先把握

得了角色的特點，然後他的情緒微微地被接觸，而情緒則激發起擾亂的慾望。

「在開始他的對於一個劇本的內在意義的了解必然地是十分一般的。普通他總是不易深入到裏面去，一直要等到他追隨著作者的創作過程，而對它有了周詳縝密的研究。

「在最初閱讀的時候，不論在認識上或情緒上都不會留下什麼印象的——那末演員能做些什麼呢？

「他必須要接受別的人們的結論，努力去探求原作的意義。他以他的耐力可以把一些模糊的概念展露開來，這些是他必須要求發展的。最後。他的內在動力便可以引進動作裏面去。

「等到他的目標清楚，他的行動的方向便會整齊一致。他在他角色裏面便會感覺到祇有個人的瞬間了。

「那是不用驚奇的，在這個時期，他的思想，慾望和情緒之流動顯現著而又消逝去。假使我們以圖表來紀錄它的路向，那線路是不相聯續和折斷的。祇有在他獲有了對於他的角色的一種更深的了解和對於它的基本目的的一種認識的時候，那一條線才會漸次地顯示出是一條聯續的整體。如此，我們才有權利來說創造工作的開始。」

「為什麼非要如此不可呢？」

代替一個直接的答覆，導演開始用自己的手臂，頭和身體做下了若干不相聯接的活動。於是他說：

「你能够說我是在跳舞嗎？」

我們同說不是。接著，大家仍然坐著，他做下了一連串的動作，這些動作從此過渡到彼是相互聯結著的。

「從這裏面可以產生出一種跳舞嗎？」他問。

我們全體同意那是可以的。於是，他唱出了幾個音符，其間有着長長的停頓。

「這是嗎？」他唱出了一支可愛的，共鳴的曲子。

「不是，」我們回答。

「這是一個曲子嗎？」

「是的！」

接着他在一張紙上靈了幾條偶然的，不相聯續的線，問道那是不是一幅圖案。當經我們否認以後，便又靈下了幾條長的，好看的，灣曲的花樣，我們立刻認爲那是可稱作爲圖案的。

「你們明白嗎，在每一種藝術裏面我們必須要有一條不斷的線的？這就是爲什麼我要說，當這條線究整地出現的時候，創造工作是開始了。」

「這條線是可能存在的，」導演解釋，「但是不存在一個正常的人的身上。健康的人的也有中斷的的。至少，它似乎是那樣的。不過雖有那些折斷，一個人繼續活着。他沒有死。因此某種線仍然聯續着。

「難道在實生活裏或舞台上眞有一條永不中斷的線，而後一條線更少中斷的嗎？」格尼沙反對了。

「讓我們承認，正常的，聯續的線是一條有着若干必須中斷的線的。」

導演以這樣的說話來結束這次課程，他說不僅需要一條，而是多數的線來代表我們各種內在活勤的

方向。

「在舞台上，假使內在的線是中斷了，一個演員就要不明白要說些什麼或做些什麼，這時候他便喪失了任何慾望和情緒。演員和角色，人性地說來，是靠着這些不斷的線而活着的。它給他所扮演的以生命和行動。這些線中斷，生命便停止。復活，生命便繼續。但這一條時用時死的線是不正常的。一個角色必須有繼續的存在和不斷的線。」

二

「在我們上次的功課裏，我們發覺在我們的藝術之中，像其他任何藝術一樣，我們必須要有一條完整的，不斷的線。你們願意我來告訴你們它是怎樣形成的嗎？」

「當然！」我們喊齊。

「那末告訴我，」他說，轉向萬尼亞，「今天你做了些什麼，從你起身一直到此地來？」

我們的活潑的同志把他的精神集中在這個問題上面，但是他繼覺難於把他的注意力牽回轉去。導演來幫助他，給他如下的勸告：

「在回憶過去上，不要從前面推尋到現在，而該從現在追溯你想到達的過去。那是容易回憶出來的，特別注意的是最近的過去。」

「萬尼亞還不能迅速地領悟這個道理，導演鼓舞他：

「現在你在這裏和我們談話，在這之前你幹了什麼？」

「我換我的衣服。」

「換你的衣服是一個簡單的、獨立的過程。它包括着一切種類的元素。它組成了我們所謂的一條短線，任何一個角色都有許多這樣的短線的。例如：

「在你換衣之前你幹些什麼？」

「我練劍術和做健身運動。」

「那末在這之前呢？」

「我吸了一支香煙。」

「再前呢？」

「我練習歌唱。」

他這樣把萬尼亞更遠更遠地推往過去，直到他達到最初他起身的那時候。此刻我們收集得一串短線了，自早晨到現在你的生命中的插曲。一切都保存在你的記憶裏面了。

爲了要把它們固定下來，我提議你把這段落在同樣的次序中重復幾下吧。

這樣做過了以後，導演滿意於萬尼亞不但感覺了最近過去的幾小時，而且把它們固定在他的記憶裏了。

「現在相反的秩序中做同樣的事，從你今朝睜開眼睛的那瞬間開始吧。」

萬尼亞也做了幾次。

「現在告訴我，這種練習是不是爲你留下了一種理智的或情緒的印象，這些你可以視作擴大了的今天你的生活的線？它不是一個由個別的動作和感情，思想和感覺所組成之完全的整體嗎？」

他繼續着：「我相信你們懂得怎樣去再創造過去的線的了。現在，柯斯蹈亞，讓我看看你對於未來

懶一下同樣的事吧，以今天的下半天爲例。」

「我怎麼知道在最近將來我會遇到什麼呢？」我問。

「你難道不知道在這門功課之後你有着別的事，你要回家，你要用餐嗎？今晚上你沒有計劃嗎，不

去訪客，不去看演劇，看電影，或聽講嗎？你不知道你的意向將會實現出來，但你可以假定它們將是怎

樣的。於是你必定會對這半天有某種意見的了。你不感覺到那**充滿着小心，責任，歡樂和悲苦的堅固的**

線一道伸展到未來嗎？

「向前窺看，有某一種活動，而有了活動的地方，一條線便開始存在了。

「假使你把這條線接到你的以往的**線上就**可以創造一條完整的不斷的線，它從過去流來，經過現

在，而入乎未來，從你早晨醒來那瞬間到你晚上閤眼爲止。這是許多微小的個別的**線**流集起來，而匯成

一條大流，它代表着一整天的生活。

「現在假定你是在一個內地小班子裏面，派定你擔任奧賽羅的脚色，一個星期的準備。你能感覺到

在那幾天裏你的全部生活是集中在一個主要方面，一心一意地要去解決你的問題的嗎？你將有一個支配

的意念，它吸引着一切東西到那可怕的演出的那一刻上面。」

「當然咯，」我承認着。

「你能在奧賽羅那脚色的一星期的準備中感有一條較大的線嗎？」導演引我往更深處去了。

「假使一條線可**以**存在在幾天和幾星期，那末我們不能說它們同樣可以存在在幾月，幾年，甚至一

生嗎？」

「所有粗大的線代表著許多微小的線的鎔合呵。這在每一個劇本和每一個角色中都是能遇到的。在現實中生活建築起線來，但在舞台上，那是作家的藝術的想像，他照真實的樣子創造了它。然而，他給予我們的祇是片斷，其中有不少的裂痕。

「那爲什麼呢？」我問。

「我們早談過這個事實了，劇作家給予我們的祇是他的人物在舞台中的若干瞬間。他省略了許多發生在舞台以外的事情。他總是不說到他的人物在舞台的「邊廂」時所遭遇到的一切，也不說及他們回到台上時爲什麼要那樣的做下去。因此我們便得要來填滿他所沒有說及的。否則，我們祇有零星片斷的東西來獻給我們所扮飾的人物的生活了。你們是不可以這樣的，所以我們必須爲我們的人物創造出一些比較不斷的線來的。」

三

托爾佐夫今天是如此開始的，他要我們把自己儘舒適地坐在「瑪麗亞的客廳」裏面，而隨意談我們所願說的話語。有幾人坐在圓桌旁，其餘的則沿牆坐着；牆上裝置着電燈。

副導演勒克曼諾夫忙着排佈我們，顯然我們又要有一次他的「實物教授」了。

當我們談話的時候，我們便注意到各種燈的忽明忽暗，顯見的這是與說着話的是什麼人和我們說及到的是什麼人有關係的。假使勒克曼諾夫說話了，一條光便射近他，假使我們談到桌子上的什麼東西，

那物體便立刻被照耀著。起始我們不明白我們的起居室之外的電燈忽明忽曙的道理，後來我才結論出來它們是表示時間的過程的。譬如。當我們論及過去，走廊裏的光是亮的，我們講到現在，餐室裏的光亮著，而當我說及將來，則大廳裏便有閃光照了。而且我還注意到當一條線消逝的時候，別的立刻投射來了。托爾佐夫說明著：它代表著各檔變化中的對象的不斷的鏈索，在這些對象之上，我們在真實生活中集中了我們的注意力的凝視或偶然一瞥。

「這和在一次演出時所觀到情形是相似的。那是重要的，你所注意的對象的顯序須得形成一條堅固的線。這一條線必須保持在脚燈的我們的一方。而一次也不要迷失到觀衆席上去。

「一個人或一個角色的生活，」導演解釋著，「包括有無限變化的目的，注意圖，不論是在現實的，平面或想像，也不論是過去的記憶的境界或未來的夢想。這種線的不斷性對於一個藝術家是十分重要的，你們必須學習在你們自身之內去建立它。用了電光的方法，我要去說明，它怎樣可以從一個角色的結束流到另一個上而不呈一點破裂。」

「到樂隊席去吧，」他對我們說，並且要勒克曼諸夫到燈的開關上並幫助他。

「這就是我要講的劇本的結構了。我們來作一次拍賣。有兩幅勒勃浪特（註）的圖畫要出賣。當等待著竟買者們來到的時候，我要和一位油畫鑑賞家一同坐在這一張圓桌上面，估計着什麼價錢開始賣出去。要這麼樣做，我必須考察那兩張圖畫。」（舞台的一邊的一盞燈時亮時熄，而托爾佐夫手裏的燈却撲滅了。）

「現在我們和外國的博物館裏的別勒勃浪特的畫作一下心理上的比較吧。」（走廊裏的一盞燈代

衰落假想中的外國油畫的燈忽亮忽熄，與舞台上的鴛拍賣的圖畫而有的兩聲燈交替着。）

「你們看見近門處的那些小燈嗎？那些一些不重要的實客們。他們吸引着我的注意，而我向着他們致敬。然而，我這麼做却並不很熱心的。

「假使沒有比這些更實在的實客們出現，那末我就不能够提高油畫的價格的了——我腦經裏這樣想着的呵。」（所有別的燈全滅了，除了一個聚光燈環繞着托爾佐夫，表示一個小注意圈。當他神經質地走動着的時候，它隨着他動着。）

「看呵！現在整個舞台和外面的屋子裏充滿着強大的燈光了。那是外國的博物館的代表們，對於他們我表示出特別的敬禮。」

他繼續來證明不僅他與博物館的管理者們的交接，同時和拍賣本身的交接。當拍賣彙會劇的時候他的注意最尖銳，而在最後的興奮與激動却是寫一道洪流的亮光所激起的，那一道大大的亮光集中而又分散，造成一種很可愛的樣子，像熖火中的幻仙。

「你們可感覺到在舞台上的有生命的線是不斷的嗎？」他問我們。

格尼沙說托爾佐夫在證明他所要作的事上並未得到成功。

「你會原諒我這麼說的，不過你却證明了你的爭論的反面。這種解釋原不是證明給我們看一條不斷的線——而是不同的點的一根無盡的鏈索。」

托爾佐夫說明着。「假使一個演員的注意是不斷地從一對象而移至其他的對象。那焦點的不斷的變化就組成了不斷的線，」

「一個演員在整個一幕裏面，或整個劇本裏面他祗抓住一個對象，那他在精神上，

定必是不健全的，是「固定意念症」的病人。

其他的全體學生都同意這演的觀點，並且覺得那試驗是生動而成功了的。

「那就好了！」他滿意地說。「這表現給你們看在舞台上應該常要碰到的情形。現在我要來表現什麼是不應發生的，而不免常常犯的毛病。

「看。燈在舞台上祇在間隔的時候出現，而它們差不多毫不間斷地在觀衆席裏閃亮着。

「告訴我：一個演員的思想和感情長時間地迷失到觀衆裏面去或是到劇場之外，在你們看來是正常的嗎？它們回到舞台上却祇有極短的時間，於是又跑開了去。」

「在這種表演上，演員和他的角色祇有偶然地是互相隸屬着的，要避免那樣的事，便要用一切你們內在的力量去建設一條不斷的線。」

（註）勒勃浪特 Rembrandt Von Rijn （1606—1669）荷蘭名畫家。

第十四章

內心的創造狀態

一

「當你已經把你的內在動力所由活動的線索匯合起來時，它們往哪裏去呢？一個鋼琴家怎麼樣表現他的情緒？怎到鋼琴那裏。一個畫家往哪裏去呢？到他的畫布，畫刷，和顏色那裏。同樣，一個演員去找他的精神的和形體的創造工具。他的悟智，意志，和情感聯合起來動員他全部內在的『元素』。

「這些元素從劇本這種杜撰中汲取出生命來，使它變得更真實，把它的目的建造得更好。這一切都是幫助演員去感覺他的角色和角色原生的真實，使他相信在台上所經歷的一切，實在是可能的。換言之，這種三位一體的內在動力染上了它們所操縱的元素之氣調，使他相信角色的真實。它們的精神內容。它們也發出精力，動力，意志，情緒和思想。它們把角色中這些活生生的細胞移植到它們的精神內容。它們也發出精力，動力，意志，情緒和思想。它們把角色中這些活生生的細胞移植到它們的精神內容上。這些動力吸收了它們的精神內容。這些動力吸收了這些移植中，漸漸生長出我們所謂的『藝術家在角色中的元素』。」

「這些元素往哪裏發展呢？」有人問他。

「它們向着遙遠的一個目標，向着那誘導它們的劇本的情節那方面發展。它們受了內在的希望，雄心所推動，受了與角色性格有關的活動所推動，奔向創造的目的。它們受了自己曾經集中注意過的對象

所牽引，進而與其他的劇中人物相接觸。它們受劇本的藝術真實性所陶醉。同時又注意到這許多事物都發生於舞台之上。

「它們愈是在一起向前發展，它們的前進的線索愈是一致。從這些元素的融合中，便生出一種重要的內心狀態，我們稱之爲——」托爾佐夫在這裏住口，指着掛在牆上的佈告牌，唸道：「內在的創造的情調。」

「這究竟是什麼呢？」萬尼亞大聲問，有點大驚小怪。

「這是很簡單的，」我自告奮勇地說。「我們的內在動力與各種元素聯合起來去實現演員的各種目的。對不對？」這裏我向着托爾佐夫訴說。

「對的，不過有兩點修正。第一點就是劇中共同的基本目的仍舊離開很遠，它們聯合各種動力一同去尋覓它。其次是名詞上的問題。到現在，我們用「元素」這個名詞來包括演員的藝術才能，氣質，自然稟賦和心理技術的各種方法等的涵義。現在我們可以名之爲「內在的創造情調的元素」。」

「這是我把握不到的，」萬尼亞做了一個失望的姿勢，決意地說。

「爲什麼呢？」

「在某一方面說，它是比正常的狀態好，在另一方面——是沒有它好。」

「爲什麼差不多？」這差不多完全是一個正常的狀態。」

「爲什麼沒有它好呢？」

「由於一個演員工作的條件跟正常的情況不同，他要當着觀衆表演，他們創造的情調受劇場和自我

展覽所影響。

「在哪一方向比它好呢?」

「好處包括在「當眾的孤獨」中，這一點為正常的生活所沒有的。這是一種很神奇的感覺。一個坐滿了觀眾的劇場對於我們是一個出色的擴音器。因為我們在台上發生真情感的每一瞬間都有反應，數千股同情和懷愉的無形的洪流價回我們身上來。一大堆觀眾可能壓迫並威嚇一個演員，但也能夠激起他的真實的創造力。在傳達偉大情緒的熱力時，它使他對自己和他的工作發生信仰。

「不幸一種自然的創造情調離得是自發的。有時在意外的場合中它闋然來了，於是演員一定表演得非常顯赫。最普通不過的是當一個演員不能處在一種正確的內心狀態中的時候，他就說，我沒有抓到這個情調。意思是說，他的創造的工具操縱得不對，或者根本就沒有操縱，或者寫機械的習慣所替代。是不是台口拱門外的無底洞把他的操縱弄亂呢?或者是因為他祇搬出一個半生不熟的角色到觀眾之前，用他自己所不能置信的線條和動作去表演呢?

「一個演員重演一個準備完善的舊角色」時假使不加以刷新，此種的情形也可能遇到。他應該在每一次創造時都做到還一點。否則他很容易跑到舞台上，祇表演出一個空壳。

「還有另外的可能性：演員對工作上的努力很可能受惰性，注意鬆愉，有病的體質，或個人的煩惱所驅送。

「在以上的情形中無論遇到哪一種，那末各種元素的配合，選擇和本質都會因為各種不同的原因而陷於錯誤。我們不必分別探究這些情形。你們知道一個演員跑出台上向著觀眾時，他可能失掉了自持

力，感到害怕，失措，害羞，興奮，負着千鈞的重責，面對着不可克服的困難。在這種瞬間中，他不能像平常人一樣講話。聆聽，觀看，思索，願望，感覺，行走，甚至活動。他感覺一種神經性的必要，要他去討好觀衆，，炫耀自己，把他的內心狀態掩飾起來。

「在這種環境下，他的構成的元素崩解，分離了。這自然是不正常的。在舞台上亦如在實生活一樣，這些元素應該是不可分的。困難的地方在於，劇場的工作很容易使一種創造的情調發生動搖。演員表演時是沒有指導的。他於是與觀衆接觸，而不是與劇本中的對手。他把自己調節以適應觀衆的懽愉，並不與他的演員同伴共享他的思想和情感。

「不幸內部的缺點是看不見的。觀衆看不出，祇能感覺到。祇有我們這一行業中的專家才了解它們。因此劇場的老看客們也就不感興趣，一去不囘頭了。

「還有一種情形使危險性增高，在各種元素的總和中祇要缺乏一種元素，或是一種元素不合適，全部其餘的都要受影響。你可以拿我的話去做試驗：你先去創造出各種構成元素像一個訓練優良的樂隊一樣合作得完全和諧的一種狀態。你試把一種虛偽的元素放進去，於是全部的音調都被破壞。

「假定你選擇了一個你所不相信的劇情。你要是强迫自己去相信它，結果不得不流於自欺，終至殺傷你全部的情調。對於其他別種元素也是一樣。

「拿對一個對象集中注意的例子來說。你對它假使是視而不見，你一定會受別的東西的吸力所攝引，使你離開了舞台，甚至離開了劇場。

「你試選擇某種人工的目的去代替純眞的目的，或者，利用你所演的戲來炫耀你的氣質。在你帶來

一個虛偽的聲調的那一瞬間，真實便變寫劇場性的程式。信念變寫對機械演技的信賴。目的就從人性的變寫人工的∵想像消失了，寫劇場的朶聲所侵佔。

『加上這些不需要的東西在一起，你將會創造出一種失真的空氣，你既不能生活於其中，除了歪曲自己，或妄事模倣以外，什麼也做不好。

『初學的戲劇工作者，沒有經驗和技術，最容易走錯了路。他們很容易染上各種造作的惡習。假便他們造成一種正常的，人性的狀態，不過是偶然的的。』

『我們祇當衆登過一次台，寫什麼我們那麼容易染上造作的習氣呢？』我問道。

『我將用你自己的話來答覆你，』托爾佐夫答道。『你記不記得我們最初上課時，我要你坐在舞台上，你不是簡單地坐着，而是誇張地表演嗎？那時候，你嚷道：「多奇怪！我不過是登過一次台，其餘時間我過着正常的生活，我發現在台上裝腔作勢反較態度自然寫容易。」原因就在於我們一定要在觀衆的面前去做我們的藝術工作，在這場合，劇場的人工性不斷地在與真實交戰。我們怎麼樣去預防這一面，强調另一面？我們將在下一課裏討論這問題。』

二

『讓我們研究如何避免陷入內心造作的惡習中，以及如何造成一種真純的內心的創造狀態的問題。

這一個兩面的問題祇有一個答覆：這一方面成立，另一方面就不存在。創造了這一面就破壞了另方面。

『多數演員在演出之前穿好服裝，化好了裝，所以他們的外貌自然與他們所要演的角色相類似。但

是他們忘記了最重要的部份，即所謂內心的準備。爲什麼他們對外貌加以特別的注意呢？爲什麼他們不給自己的心靈化好裝，穿上服裝呢？

「一個角色的內心準備大致如下：一個演員不要等到最後的一刻鐘才趕到化裝室，他應該要在登場前兩小時到場（特別當他演一個戲多的角色時），然後開始給自己上裝。你知道一位彫刻家開始用泥之前要把它攪献，一個聲樂家在演奏前要試音。我們需要像他們那樣，做一些相當於校正我們內心的弦，試音鍵，踏版，正音鍵等一類的工作。

「你從訓練中知道這一類的練習。第一個必要的步驟是使筋肉的緊張鬆懈下來。於是，選擇一個對象——是那幅畫嗎？它表現什麼？它有多大？什麼顏色？找一個遠一點的對象！現在定出一個小圈子，不要比你的脚更大！選擇一個有形的目的！使它活動起來，先加上第一個想像的杜撰，之後再加第二個。把你自己的動作做動非常眞實，使自己能夠深信不疑！想好幾種不同的假定，提出幾個可能的情境，把你自己放進去。一直繼續下來，直至你把你全部的「元素」都演習過一番，然後選定其中的一種。無論哪一種都沒關係。你可以順手拈取賞時浮現於你之前的那一種。假使你能夠使那種元素很具體地（不是「一般化」地！）發生作用，它將會把全部別的元素都吸引出來。

「我們每次都要做一件創造工作，因此在從事各種元素的準備時一定要練習得非常小心。我們要從這些元素之中轉成一種純眞的內在的創造情調。

「根據生理上的組織，我們非有全部的器官和肢體，心，胃，腎，臂，腿不可。當其中有一樣給拿掉，換上一些人工的東西，像一個玻璃眼，一個假鼻，假耳，假牙，一條木腿或臂，我們就感到不舒

服。為什麼我們不相信我們內心的化裝也是一樣的呢？任何方式的造作都同樣擾亂你的內在的自然。因此，你們練習時，要始終從事着創造性的作業。」

「但，假使我們照這樣做，我們豈不是每晚得預備兩次的全部演出嗎？」格尼沙開始用他一貫的好辯的調子問道。『一次是寫我們自己的好處，第二次寫觀衆。」

「不，這是不必要的，」托爾佐夫重伸前意地說。『你要作準備，祇要演習你角色中基本的部份就可以。你不必充分地發展它們。

「你所應該做的工作就是把以下的問題反問自己：我在劇本中某一特殊地方所持的態度是否確當？我對某一動作是否有真的感應？我應否掉換或加上如此這般的想像的細節？凡此一切準備的練習把你表現的器官試驗了一番。

「假使你演的戲已經成熟到你能勝任這些練習的程度，那末演習所需的時間將是很短的。不幸每個角色的戲都不一定能達到這種完善的地步。

「在不順利的環境下，這種準備頗寫不易，但這仍舊是必要的，即使需要延長時間和注意力。而且一個演員一定要不斷地實習，隨時隨地造成一種真實的創造情調，無論在演戲，排演，或在家裏準備的時候。他的情調最初是不穩固的，直至他的角色很好的磨琢過的時候，後來那些戲給演得「油」了，它又會失掉明銳性。

「由於這一種情調上的起落不定，我們需要一個定向器來引導我們。當你經驗更豐富時，你得會發現這一種定向的工作大部份是自動的。

「假定一個演員在舞台上有一套完全無缺的才能。他的情調也非常完全，他就可以解剖情調上的各種標準成部份而不至於越出角色之外。起先它們都活動得很正常，減輕彼此的退化。突然出了一點小毛病。於是這個演員馬上上去檢察，看看什麼地方離了正軌。他找出那錯誤，改正了它。就在這過程中，他可以毫不費力地演他的角色，甚至那時候他還在觀察着他自己。

「沙爾文尼說：『一個演員在舞台上生活，哭，和笑，同時他在旁觀着他自己的淚和笑。造成他的藝術的就是這一種雙重的才能，這一種人生與演技間的平衡。』」

三

「現在你們明白內心的創造狀態的意義了，我們不妨趁這種狀態在演員的內心中形成時，去探索一下他的心靈。

「假定他在担任着一個最困難而複雜的沙士比亞的角色——哈孟雷脫。這可以拿什麼相比呢？可以拿一個埋藏着無窮財寶的山嶽相比，祇有發掘它的礦藏，或深入地下開採出貴金屬，或雲石，才能估計它的價值。那山也有它的自然的外在的美。這一件工作絕不是任何一個人的力量所能勝任。這個尋金者一定要請許多專家們，請許多助手造成一個大的，有組織的力量，他一定要有經濟的來源和時間。

「他築路，開礦井，鑿隧洞，經過了細心的考察之後，得來的結論是山裏埋有無盡藏的財寶。可是，這種自然的精粹而珍細的產物一定是『可遇而不求』。寶藏發現之前，將要下許多艱鉅的功夫。這一點提高了大家對它的估價，人們愈深入山中，他們愈對它的無垠的極限感到驚異。他們在山邊上爬得

態高，所見到的地水平愈廣闊。再往高處是山頂，包掩在雲霧之中，在那非人所能知的空間與所生的一切變化，我們絕不會知道。

「突然有人喊道：『有黃金！有黃金！』過了些時候，鶴嘴鑱停止工作了。工人們很失望，移徙到別的地方去。礦脈不見了，他們全部努力都白費；他們的精力萎頓不振，尋金者和測量家們迷了路，不曉得從哪裏走。過了一會兒又聽見第二次呼聲，大家都很與奮地跳起來，後來纔又證覺這次探險仍歸失望。這種情形不知發生多少次，直至他們最後當真找到那富源。」

在靜默片刻之後，導演繼續說：

「當一個演員準備演哈孟雷脫的時候，像這一類的鬥爭往往互續了幾年，因為這一個角色的精神的寶藏是埋在深處的。他一定要發掘得很深，把心靈的中各種眾精微的動力都找到了。

「一位天才所寫的關於一位天才的一篇偉大的文學作品，需要無限精密而錯綜的研究。

「要把握住一個複雜的心靈的精神的微妙性，單用演員自己的悟性或任何一種單獨的『元素』是不够的。它要求一個藝術家貢獻出全部力量和才能，要求他的內在動力與作者的動力和諧的合作。一個演員要做這種工作，他的內力一定要強烈，敏感，深入。他內心的創造狀態的各種元素一定要深湛，精細，持久。不幸，我們常常看見有些演員的毫無思慮地颺過角色的表面，而不掘進那些偉大的角色中。」

「當你研究過你的角色的精神的本質，你能够斷定它的潛伏的目的，然後才加以感應。

又經過一次短促的間歇，托爾佐夫說：

「我已經解說過「大的創造狀態」。可是它在較小的範圍內也存在的。

「萬尼亞，請你跑上舞台上去找一片淡藍的紙條……雖然誰也沒有在那裏掉過什麼紙片。」

「那我怎麼能夠做出來呢?」

「很簡單的。你要達到你的目的，你得了解並感覺到這件事在實生活中是怎麼樣辦的。你一定要把你全部內在的動力都組織起來，同時，你要創造出你的目的，你一定要提出某種「規定的情境」。於是你才回答以下的問題：假使你真要找那張紙，你會怎麼樣去找。

「假使你真的丟了一片紙條，我真的會找到它，」萬尼亞說，從而他把全部動作做得很好，導演讚賞地說。

「你看這件事多容易。你所需要的不過是一種最簡單的暗示的刺激力，而它就能展開了你在台上形成內心創造狀態的整個和諧的過程。這小的課題，或目的，直接而立刻地醞釀起動作，不過，雖然它的範圍很小，它所包含的元素正如在一個更大而更複雜的任務中——例如演哈孟雷脫——所用的一樣。各種不同的元素在運化時，它們的重要性和持久性不免有差異，但是它們仍舊在同等程度上共同合作。

「一般地說，他用以達到他的目標的工具，其間的差異也是這樣的。

「同樣，一個演員的內心的創造狀態的力量和持久性隨他的目的的大小和輕重，而有比例上的差異。

「力量和持久性之程度上的不同也可以分類爲小、中、大三型。因此，我們在創造的情調上有無數的不同的形態，性質，和程度，其中有某一種「元素」在裏面佔着優勢。

「在某種情形之下，這種差異更加增高。假使你有一個清楚明瞭的目的，你可以很快的獲得一個具

體而正確的內心狀態。不過，在另一方面，假使目的是曖昧不定的，你的內在情調很易流於飄忽。在兩種情形中，目的的性質是決定的因素。

法把它運用。在這場合，它將會為滿足自己的目的而活動。

『有時候，甚至是在家裏，你可以無緣無故地感到一種創造情調的力量到你心上來，你就想一辦

表演舞蹈的片段以自娛，因為她得滿足這一種情感，同時要給她的創造衝動一條出路。

『我的藝術生活裏，有一段做為需一位年老退休的女優──現在已經死了，常常一個人在家裏

『在「有時候」，有一個目的下意識的地潛進來了，接着甚至下意識的地把它達成，而不經過演員的意識

類意志。往往要到事情過後，他才完全明白剛才發生過怎麼一會事。』

第十五章　最高目的

一

托爾佐夫今天上課時發表了以下的議論：

「杜斯陀也夫斯基（註一）之所以寫「卡拉馬助夫兄弟們」（註二）是受了他終身追尋上帝的意念所鼓勵。托爾斯泰（註三）一生的奮鬥就是追求自我的完善。安東·柴霍甫始終與有產階級生活的繁瑣相搏鬥，而這一點就成爲他大部份文學作品的主導的動機。

「你能不能感覺到，這些偉大作家的較大而有機的目標有一種力量，能夠牽引起一個演員全部創造的才能，能够攝吸一個劇本或一個角色全部的細節和較小的單位呢？

「在一個劇本中，許多個人的較小的目的的總流，一個演員全部想像的思想，情感，和動作，應該匯合起來去實現劇情的最高目的。這條共同的線索一定要非常之強，甚至那最不重要的細節，要是與最高目的的無關的，都會顯出是多餘或錯誤的。

「這一種奔向最高目的的原動力一定要不斷地貫串著整個劇本。當它的根源是劇場性的或因循的，它將給劇本提供一個僅屬大致不錯的方向。假使它是人性的，同時是面向着完成劇本的基本目標那方

面，那它就像一條大動脈，把營養和生命輸送給劇本和演員。

「自然，文學作品愈偉大，它的最高目的的牽引力也愈強大。」

「但是，假使一個劇本沒有天才的氣息呢？」

「那末牽引力顯然會弱點。」

「應到一個壞的劇本怎麼辦呢？」

「那末做演員的就得自動去指示出最高目的，使它更深邃，更明銳。要是做到這一點，他對劇本的貢獻就非常有意義。」

「假定我要演出格里波葉杜夫的「聰明誤」，我們決定劇本的目標可以用「我要寫蘇菲亞奮鬥」這句話表示出來。劇情中有許多地方指證出這種意念。不過，缺憾是假定從這個角度去把握這個劇本，那麼那社會批判性的主題不過懂有一種枝節的，偶然的價值而已。可是你可以用這句話來表示它的最高目的，即「我要奮鬥」——不是寫蘇菲亞，而是寫我的祖國！」那末卻脫斯恭（註四）對於祖國和人民的熱愛，就會移到主要的地位上來。

「同時，社會主題的控訴將會變得更重要，給整個劇本一層更深的內在的意義。假使你用「我要寫自由奮鬥」作為主題，你能夠進一步加深它們意義。這樣的處理可以使主人公的控訴變得更嚴重，比起劇本的主題放在蘇菲亞的身上時，現在整個劇本開始失掉了它所固有的個人的，私人的氣調；以範圍而言，它不懂不局限於某某國家，而是一般的人性的；可以推廣至全世界。

「就我們經驗而言，我可以找出非常明確的證據，來說明寫最高主題選擇一個正確名字的必要。有

一個例子就是，有一次我要演莫利哀的「心病者」（註五）。我們最初的處理是很原則的，我們選擇「我想生病」做主題。可是，我愈是努力照這樣演，便愈是演得成功的時候，便愈加證明我們硬把一個快樂的、滿意的喜劇，變寫一個病理學的悲劇。不久我們發現了自己的錯誤，把主題改寫「我想人家當我生病」。於是，喜劇性的一面便顯露出來，眼前展開了醫學界的江湖醫生利用阿爾岡（註六）做傻瓜來騙人的場面，這却是莫利哀原意之所在。

「在哥爾頓尼的「女店主」裏，我們先是用「我想做一個婦女厭惡者」，我們却找不出劇本的幽默和動作，顯然我們犯了錯誤。後來我發現主人公眞心愛女人，却希望人家把他看作婦女厭惡者，我便把它改寫「我要偷偷換換地去求愛」，於是這個劇本馬上就獲得生命。

「拿這一個例子說，這個課題對我是合適的，却不盡適用於全劇。經過了悠長的工作之後，我們才明白，「旅館的女主人」實在是「我們生活的女主人」，或換一句話說，就是「女人」，這樣，劇本全部內在的精義才明顯。

「我們對這一種主題常常不下定論，直到我們已經搬演那劇本的時候。有時候觀衆幫助我們明瞭它的眞義。

「總的主題非得在整個演出中牢牢地固定在演員的內心中不可。它產生了劇本的寫作。它也應該成為演員藝術創造的泉源。」

二

導演今天告訴我們，一個劇本的內在的總流產生了一種內在的把握和力量的境界，演員在其間可以發展一切錯綜的變化，然後使它潛伏的基本目標達成一個清晰的結論。

「把演員從劇本的開始引導到收場的那種力量的內在的線，我們稱之爲連續性或貫串的動作。這一條貫串線傳到劇中所有的小單位和目的，引導它們向最高目的走去。從那個時候起，它的全部都爲共通的目標而出力。

「要强調貫串的動作和最高目的在我們創造程序中的非常實際的效用，我所能提供的一個最可靠的證據就是我個人親目遇見的一個例子。有一個已享盛名的女優對我們的演技體系發生興趣，決定暫時放棄舞台生活，要在這一個新的方法把自己鍛鍊成一個全才。她跟幾個不同的教師一起工作了幾年。於是她回到台上重作馮婦。

「過去的成功再也不來了，她感到非常詫異。觀衆們發現她已經失掉了最寶貴的貢獻，那是一種靈感的直接產物。這種靈感已經寫枯燥的東西，自然主義的細節，演技的因習方法及其他類似的缺點所代替。你不難想像這使女優現在的處境。她每一次現身的時候，她感覺到好像在受着某種試驗。這種感覺妨礙了她的表演，增加她的別扭和喪沮的感覺，弄到差不多絕望的地步。她跑到鄉下的劇場去表演來做試驗，以爲也許因爲首都城裏的觀衆對這個「體系」仇視或有成見。但是結果是到處一樣。這不幸的女優開始兒罵這種新的方法，想把它丟開。她努力想恢復她早期演技的風格，但她做不到。她已經失掉她的伶工性的熟練，拿起她所眞心服膺的新方法來比較，她再也不能忍受舊方法的謬誤。在兩方面都落了空。有人說她決定完全脫離舞台的生活。

「大概在這個時候，我偶然有機會看她演戲。隨後她請我到她的化裝室裏去談談。戲演完了許久，人早走光了，她不讓我走，情感激動得很厲害，求我告訴她，她所身受的轉變的原因是什麼。我們研究她角色中每一個細節，角色是怎麼樣準備的，以及她在研究「體系」時所獲得的全部的技術修養。每一部份都沒有錯。他了解每一部份，單獨的每一部份。但她沒有把這個體系的創造的基礎作整體去把握。當我把動作的貫串線和最高目的的問題問她時，她承認會經很概括地聽人家講過，不過對這方面沒有實際的智識。

「『假使你表演時沒有動作的貫串線。』我對她說，『你祇不過是從事着「體系」各部份中某些沒有連貫性的練習。它們在課堂裏是有用的，可是對於一個角色整個的表演並無裨益。所有這些練習的主要目標在於形成各種指示方向的基本線條，這一件重要的事實恰好寫你所忽略。因此你的表演中的精彩的片段並沒有產生效果。把一個美麗的塑像打碎了，雲石的小碎片自然不能發生什麼動人的力量。』

「第二天排演時，我具體指示她怎麼樣把各個單位和目的的與她的角色的總的主題和方向聯繫起來。

「『她很熱情地做她的工作，她要求幾天的功夫讓她能夠牢牢地把握住它。她的成功是無匹的。我不能把那天晚上戲院裏的情形形容給你聽。這一位有才的女優幾年來所受的痛苦，所感到的疑慮都得到報酬了。她投身在我雙臂間，吻我，快活得哭出來，她感謝我把她的才能重新賜還她。她懂笑，跳舞，從那班不願讓她走開的觀衆間，接受了無數次的幕前歡呼。

「這個故事向你們顯示出動作的貫串線和最高目的的神奇的，起死回生的特質。」

托爾佐夫回想了幾分鐘。於是他說：

「我要是給你們畫一張圖，也許會具體一點。」這就是他畫的：

動作貫串線

最高目的

「所有這些小線都向着同一的終鵠，匯合成一條總的奔流，」他解釋過。

「假定一個演員沒有樹立起他的終極的目標，他的角色是由許多引向不同方向的小線所構成的。那麼就像這樣：

「假使一個角色的全部小目的都奔向不同的方向，當然不能形成一條固體的、不斷的線。結果動作就變為片段的，不一致的，與整個無關的。無論每一部份單獨地演得如何出色，在這種基礎上，它在劇本裏是沒有地位的。

「讓我們看看另一種情形。我們已經認定動作的總線和總的主題是劇本中有機的部份，寫求對劇本本身無損，勢不能置它們於不顧。但假定我們引進一種外礫的主題，或把你稱之為傾向的東西放進劇本

中。別的元素仍舊原封不動，但，受了這一種新的情形所影響，這些元素一定會被歪曲。我們可以用下面的圖表示出來：

「一個畸形而斷脊骨的劇本不會有生命。」

格尼沙非常反對這種看法。

「你豈不是把每個導演每個演員的全部創導的和個人的創造能力，以及把前代的傑作翻新，使它更接近現代精神的每一種可能性都剎削掉嗎？」他禁不住大聲說。

托爾佐夫回答很平靜而循循善誘的：

「你，和跟你有同樣想法的許多人，常常滑混，誤解以下三個字的字義：永恆的，現代的，暫時的。假使你能夠體會這幾個字的眞義。你一定能夠在人類精神性質中找出精細的區別來。

「現代的可以變爲永恆的，假使它所處埋的是自由，正義，愛，幸福，高的歡愉，深的苦難等問題。我對於在一個劇作家的作品中從事這一種現代性的處理並不反對。

「絕對相反，暫時的絕不能變爲永恆的。它祇生存於今日，明天就給遺忘了。這就是一個藝術品的外部的加工不能夠從暫時性上着眼的原因，無論演出者運用多大的機巧，演員運用多大的才智，灌注到

裏面去。

「硬幹往往是創造工作中所用的壞方法，所以用一種刹那的強調法去刷新一個舊的主題，祇有把劇本和角色都弄死。不過我們可以找到極小數的例外也是事實。我們知道某一類的果子偶而可以移植到另一類的枝幹上，產生一種新的果子。

「有時候一個當代的思想可以很自然地移植到一個古典作品裏，使它再生。在這場合，新穎的思想緊緊吸收到總的主題中。」

「從這裏得來的結論是：最主要的，要把握你的最高目的和動作的貫串線。對總的主題不合的一切外礫的傾向和目標要十分留神。

「假使我當真能夠使你們領會這兩件東西的根本的，特殊的重要性，我將感到滿足，因為我覺得我已經盡了做敎師的重責，同時已經把我們體系中之一基本部份解釋明白。」

經過悠長的緘默之後，托爾佐夫說下去：

「每一個動作都引起一個反撥，後者反轉來刺激前者。在每一個劇本中，除開主要的動作之外，我們還發現與它相反的對立動作。這是好的，因為從此必然產生更多的動作。我們需要各種目標的衝突，

於是解決這些衝突的一切課題便從此而生。它們激起活動性，這是我們藝術的基礎。

『讓我借「白蘭特」的例子來說明。

『假定我們大家同意拿白蘭特的口號「不能全有。不如全無。」去代表劇本的總的目的（這是否正確，現在姑不置論。）像這一種空想的基本主張是可怕的。他在人生中實行他的理想的目標時，不容許妥協，讓步，示弱。

『現在讓我們把這一個總的主題跟該劇中其他小的單位連在一起，或者，就拿我們以前在課堂裏練習過的厄尼斯（註七）和嬰兒衣服那一場來做例。假使我要在意象中把這一場戲與總主題「不能全有，不如全無。」協調起來，我可以努力運用想像，使它們併在一起。

『假定我採取如下的看法，以為厄尼斯—那母親—是代表反撥線或對立動作線，那就更自然了。她反抗那基本的主題。

『假使我分晰這一場中白蘭特的角色，我很容易發現他與總的主題的關係，因為他要他的妻拋棄嬰兒衣服，使她對職責的犧牲毫無缺憾。他像一個狂人一樣要求她拋開一切，以達成他的人生理想。她的對立動作一定刺激他的直接動作。我們在這裏可以看見兩種主張的衝突。

『白蘭特的責任感與母愛相鬥；思想與情感相鬥；空想的說教勸告與痛苦的母親相衝突，男性的主張與女性的主張衝突。

托爾佐夫說，『因此，在這一場戲中，動作的貫串線是握在白蘭特的手中，而對立動作卻在厄尼斯那一面。』

『現在請你們把全部注意力集中到我身上來，因為我有幾句很重要的話要說！

『在這一個初步課程中，我們所從事的一切已經引導你們，使你們能够把握我們的創造過程中的三

個最重要的特徵：

（一）內在的「把握」

（二）動作的貫串線

（三）最高目的。』

靜默了对一會兒，於是托爾佐夫把功課結束了，說道：

『我們用一般的語彙來解說這全部的項目。現在你該明白我們所謂「體系」是什麼意思。』

× × × × ×

我們一年的課程差不多要完結。在過去我渴望可以得到靈感，但那「體系」打消了我的希望。

當我站在劇場的走廊上，穿上外衣，慢慢地把圍巾纏在頸上時，這些思想在我腦子裏打轉。

突然有人用肘部踵我一下。我轉身過去看見是托爾佐夫。

他已經注意到我的沈鬱的心情，就來找出這個原因。我用掩飾的詞令回答他，可是他一點也不肯放

鬆，拿許多問題來窮詰我。

『現在你登台的時候，會覺得怎麼樣呢？』他問道，竭力想明瞭我對「體系」有什麼失望。

『麻煩就在這兒。我並不覺得有什麼東西跟平常不同。在台上我很舒適，我知道幹什麼，我在那裏

有一個目的，我對我的動作有信念，我對自己在台上活動的權利深信不疑。』

「此外你還要求什麼呢？你覺得那樣不對嗎？」

於是我承認我希望有靈感。

「不要問我要這種東西。我的「體系」永遠不製造靈感的。它祇能替靈感準備好一片適宜的園地。

「要是我是你的話，我會放棄追尋這一個幻影，靈感。把靈感讓給那神通廣大的神仙，大自然法料

理吧，你自己還不如從事那些人類意識控制的領域內的工作。

「把一個角色的戲放在正確的路上，它將會向前發展的。它將會生長得更廣闊而深遠，最後將會引

導出靈感來。」

（註一）杜斯陀也夫斯基 Theodore Mikhaylovich Dostoyevski （1821—1881） 俄羅斯小說家。名著有「罪與罰」及「被侮辱的及被傷害的」等。

（註二）卡藍莫索夫兄弟 The Brothers Karamozov 俄羅斯作家杜斯陀也夫斯基作品之一。

（註三）托爾斯泰 Count Leo Nikolaivich Tolstoy （1828－1910） 俄小說家及道德哲學家。寫寫實主義登峯造極的作家。代表作品有「戰爭與和平」「安娜卡列尼娜」及「復活」等。劇本則有「黑暗的勢力」等。

（註四）却脫斯基 Chatski 「聰明誤」的男主角。

（註五）心病者 Le Malade Jnaginaire 莫利哀劇作之一。

（註六）阿爾岡 Argan 「裝腔作勢」的男主角。

（註七）尼斯 Agnes，易卜生名劇「白蘭特」的女主人公。

第十六章　下意識的起點

一

導演開始鼓舞地說，我們還有我們內在的準備工作上的最後部分等在我們前面呢。

「所有這樣的準備教養着你們的『內面的創造狀態』，它幫助你們去發現你們的『最高目的』和『下意識的境界』」，對於這種重要境界的研究，是我們的體系之一個基礎部分。

「我們那意識的着向給我們周圍的外在世界的諸現象一種安排，並注入一定的秩序於其中。在意識的經驗與下意識的經驗之間，並沒有極分明的界線。我們的意識常指示着我們的下意識繼續工作的方向。因此，我們的心理技術之基本的目的，是在於把我們放在我們那下意識會在其中自然發生作用的一種創造形態中。

「說這種技術對於下意識的創造性之關係，有同於文法對於詩的關係，這是很公正的，不幸的是那些文法上的考慮埋沒了詩的敲推。這樣的情形總常在劇場中發生，可是我們又不能沒有文法，它應是用來幫助安排那下意識的，創造的材料的，因為它只有在它被組織起來的時候，它才能取得一種藝術形式。

「在那意識地在一個角色上工作的第一階段中，一個演員感覺到他是在向他的角色的生活中伸入，可並不完全了解它裏面，它本身上及它周圍正進行着的事情。當他達到那下意識的境界時，他那心靈的眼睛就睜開來。他就知悉各種事情了，甚至連細小的細節都知道了。它還完全獲得一種全新的意義，他就在他的角色和他本身上意識到新的感情，概念，幻象，態度，跨進了那起點，一個人的內在生活就向由地取得一種單純而完滿的形式，因為那有機體的自然指導着我們那創造機構的一切重要中心。「意識」是一點不知道這一切的，甚至我們的情感也不能發現它們在這種境界裏的方向——然而沒有它們，真實的創造就是不可能的事情。

「我不給予你們任何技術的方法，去獲得下意識的控制。我只能給你們間接的方法，去接近它，並使你們自己服從它的威力。

「在我們跨進那「下意識的起點」以前和以後，我們所看着，聽着，理解着，思想着的一切是不同的。起先我們有的是「逼真的情感」。嗣後有的是「情緒的純真」。在起點的外面，我們有一種受制約的幻想上的單純性；跨進去，我們就有那種更廣大的想像上的單純性了。我們在外面的自由，是被理性和因習限制了的。跨進去，我們的自由就是果敢的，自主的，主動的，常是向前進的。在那裏面，那創造的過程在它每一次的重複上都是不同的。

「它使我們想起那海洋的岸邊，大小的波浪打到那沙灘上。有些繞着我們的腳踝，其它的又達到我們膝頭，或者甚至推動了我們的腳，而那最大的就把我們帶到海裏，最後又把我們拋到沙灘上。

「有時那下意識的浪潮剛一觸到一個演員，隨着就退開去了。在另一些時候，它又包裹着他整個的

存在，把他帶進它的深處，直到它最後又把他拋到那意識的岸上。

「我現在所告訴你們的一切，都是在那些情緒領域內，而不是在那理性的領域內的。你們感覺到我所說的，比理解它還更容易。因此，要是我不用冗長的解說，只告訴你們我自己生活中的一個實際的插曲——會幫助了我領會到我所述及的情境的，還會更易說明那要旨。

「有天晚上在朋友家裏的一個宴會上，我們正作着各種遊戲，他們開玩笑似地決定對我施外科手術。桌子搬進來了，一張是用來施手術的，其餘的就假定用來擺外科器具。被單蓋好，繃帶，鑷子及各種器具都拿來了。

「那些『外科醫生』穿上白外衣，我就被他們穿上了一件病人衣服。他們使我躺在那手術桌上。把我的雙眼包起來。這些醫生的異常殷勤的態度倒使我心裏覺不安的。他們好像當我是陷入了無望的情況來處置，非常嚴肅地作着各種事情。突然這樣的思想在我心上一閃：『他們該不會真把我研開了？！』

「那不安和等待煩惱了我。我的聽覺變得銳敏了。我努力不遺失一點聲響。我能聽見他們在周圍低語，倒水，弄響器具。一個大盆子不時弄出一種隆隆的聲音，就像一種喪鐘聲。

「『我們來動手！』有一個人低聲說。

「有一個來緊緊地捉着我的右手腕。我感覺到我一種悶痛，隨着就鋒刺地刺了三下……我禁不住顫起來了。有某種刺痛的東西塗在我的手腕上了，包上繃帶了，人們在周圍活動着，交東西給那醫生。

「停頓了相當長的時候以後，他們終於開始大聲說話了，他們笑了，恭賀我了。我的眼睛被解開

了，在我的左臂上躺着……一個新生嬰孩，是以我的右手，包滿了紗布，作成的。在我的手背上，他們畫一個歪頭歪腦的嬰孩面孔。

「問題是：我所體驗到的那些情感是真實的嗎？我在它們裏面的信念是實在的嗎？或者它們就是我們所謂的「逼真」嗎？

「自然，這並不是實在的真實和一種實在的信念；……托兩佐夫記起他的那些感覺時就說。「雖然我們幾乎可以說，爲着劇場的目的，我實在是身歷過那些感覺的。不過對於我所經歷的事情之信念是沒堅固的持久性的。老是在信任與懷疑之間，在那些實在的感覺與那對它們的幻覺之間徘徊着。在那整個的時間中，我都感覺到，假使我實在是在那裏施手術，我會仔細演出像我在這種假裝的施手術中所有的那樣的一些契機。那幻覺確實是十分像真的。

「有時我覺得，我的情緒正如在現實中所經驗過的情緒那樣。它們喚起了我在實生活中熟悉的感覺。我甚至有意識昏迷的預感，雖說是只有幾秒鐘。它們幾乎是剛一出現就消失去了。然而那幻覺是留下痕跡的。至今我還相信着，我在那晚上所遇到的情形是能在實生活中遇到的。

「這就是我在我們所謂的「下意識的境界」之情況中頭一次的經驗，」當導演講完了他的故事時說。

「這是一種誤解：以寫一個演員，當他在舞台上正從事於創造工作時，是體驗一種第二次的現實情境。要是真是那樣情形的話，我們的生理的和精神的機構定會不可能支持那加於其上的全部工作。

「如你們業已知道的那樣，在舞台上，我們是生活在那對現實的情緒的記憶上的。有時這些記憶達

到那使它們類似生活本身之幻覺的程度。雖說完全忘懷自我，不懷疑對舞台上發生的情形之信念——這樣的一種情形是可能的，但是很少遇到。當一個演員沉湎於「下意識的境界」中時，我們是知道那些或長或短的個別的瞬間。不過在其餘的時間中，那真實就寫逼真所代替，信念就寫或然性所替代了。

「我剛才告訴你們的故事，就是那些情緒的記憶與那角色所喚起來的感覺的一致之例證。這種一致所形成的那種類似，使演員更接近他所描繪的人物。在這樣的時候，一個創造的藝術家就在他的角色的生活中感覺到他自已的生活，他的角色的生活就與他個人的生活同一了。這種同一引起一種奇妙的變形。」

托爾佐夫回想了一會之後又繼續說道：

「除了實生活與一個角色之間的這些一致的情形而外，還有其它的事情來把我們引進那「下意識的境界」呢。一種簡單的外在的遭遇——完全與劇本，或角色，或演員的特殊情境沒有一點關係——常突然把一點實生活插進劇場中，立刻就使我們進入一種下意識的創造的情況中。」

「什麼樣一種遭遇呢？」有人問他。

「隨便什麼遭遇，甚至一個手絹兒掉下，或一個椅子翻倒都一樣。在那種規定了的舞台氣氛中，一種活的遭遇，是像一間窒悶的房間裏的一種新鮮的空氣的。演員必定要自發地拾起那手絹兒，或扶起那椅子來，因寫那不是排演在劇中的。他不是以一個演員的身份去做那事，而是在日常的，人情的方式中去作的，他創造出一種他必定要信任的真實來。這種真實會凸出來，與他那規定的習慣的情形尖銳地對照著，在他的角色中，去把握現實的這樣一些偶然的契機，或省略它們，這是他的權力內的事情。他能

以一個演員的身份來處理它們，並在那一個機會上，使它們配合着他的角色的範式。或者，他能暫時跨出他的角色。處理那偶然的穿插，跟着又回到那劇場的習慣，而接起他那被中斷的動作。

「要是他能真實地信任着那自發的遭遇，而利用於他的角色中的話，它會把他引向「下意識的境界」的。

「這樣一種的遭遇常有一種調音器的作用，它們擊出一種活的音，使我們不得不從那虛假和造作上回到真實。只有一種這樣的契機才能給予那角色的其餘部分以指導。

「因此，就要學習去珍貴任何這樣的遭遇。不要讓它們滑過去了。學習伶俐地利用它們，當它們隨意地發生時，它們是引你去更接近那下意識的一種好方法。」

二

導演今天開始就說：

「到現在我們已談論了那能用來接近下意識的那與偶然遭遇。不過我們不能根據它們來建立任何定則。要是一個演員還沒有成功的把握的話，他能怎麼辦？

「能沒有旁的路子走，只有求助於一種意識的心理技術。它能寫那接近「下意識的境界」的事情準備下方向和適宜的條件。要是我給予你們一個實際的例解，你們就會更好地了解這的。

「柯斯脫亞和萬尼亞！請寫我們表演那「燒錢」的練習裏的開頭那段戲。你們會記得，你們是以首先鬆弛你們的筋肉來開始一切的創造工作的。所以你們自己就舒適而安閑地坐下，就好像你是在家裏似

的。」

我們上舞台去了，並邊照他的指示作了。

『還不夠，還要鬆弛！』托爾佐夫在觀客席裏叫了。『還要使你們自己覺隨便些。你們必定要比你們在家時還要覺得安適，因為我們不是處理現實，而是處理「當眾的孤獨」。所以更要鬆弛開你們的筋肉。取消百分之九十五的緊張性。

『也許你們以為，我誇張了你們那種過度緊張的情形？不。實在沒有。一個演員所作的的努力，當他站在一大羣觀眾之前時，是無限大的。最壞的是，所有這種努力和力量的使用幾乎為那演員所不注意，所不企望，所思考不到的。

『因此，要十分果敢地盡你可能地多拋開那緊張。你們一點也不必想到，你會不夠緊張。不管把那緊張降低得多大，還是絕不夠的。』

『你在什麼地方定出那限度呢？』有人問。

『你自己的身體上和精神上的情況會告訴你什麼樣才是正當的。你會領悟到什麼樣才是真實的和適可的，當你達到我們所謂的「我對了」之情況時。』

我業已感覺到，托爾佐夫不能再要求比我這樣更鬆弛的情況了。然而他還是繼續叫我，還要減少緊張。

結果，我過度了，達到一種沮喪和麻木的情況。這是筋肉的硬性之另一種形態，我不得不反抗它。我從一種迅速而有力的節奏改變到一種緩慢，要這樣作，我就改變我的姿勢，努力擺脫動作上的壓力。

幾乎是懶散的節奏。

導演不懂注意，並且還稱許我所作的事情。

『當一個演員過分用力時，採用一種更輕鬆，更輕快的態度去接近他的工作，有時在他是一種好辦法。這是處理緊張的另一種方法。』

但是我仍不能完成那種實在的安閒意味——如我躺在我家裏的沙發上時所感覺到的。

在這點上，托爾佐夫，除要更鬆弛之外，還提醒我們，我們不應為這事本身的關係而作這事，他提醒這三個步驟：緊張，鬆弛。證明其正當。

他是很對的，因為我已忘懷了它們，當我剛一改正了我的錯誤，我就感覺到一體完全的變化，我整個的重量都散到地上去了，我深深地沉到我半躺著的靠椅中了。現在，我覺得，我的緊張有更大部分消失去了。就是這樣，我還沒有感覺到有如我在日常生活中的那樣自由。這是怎麼回事呀？當我停下來分析我的情況時，我發現我的注意力是緊張的，阻止我鬆弛。對於這事那導演說：

『那緊張的注意力在各部分上拘束你，有如筋肉的痙攣那樣厲害：當你的內心的自然是在它的掌握中時，你的下意識的過程就不能正常地發展起來。你必定要完成內在的自由，以及身體上的鬆弛。』

『我以為在這上面也得取消那百分之九十五。』萬尼亞插嘴。

『很對，那緊張的過度是一般的，所以你必得更細緻地處理它。心靈上的那些虛構與那筋肉比較起來，就像蛛網之於索子那樣。單絲它們是容易斷的，但是你能把它們紡成牢實的索子。不過在初著手去紡它們的時候，是要精細地處理它們的。』

『我們如何能處理內在的經驗？』一個學生問。

『就如你處理那些筋肉痙攣的方式那樣。你首先找出那緊張點。其次你努力解除它，最後你就在一種適當的想像中從它上面建立起一種自由的基礎。

『要利用這樣的事實：你的注意力，在這情形中，是不容許在劇場中亂望的，而是集中在你的內部。給注意力某種有趣的對象，就會幫助你練習。把注意力引向某種有吸力的目的或動作。』

『我開始去思想我們練習中的那些目的，所有它的那些規定的情境；在內心中我走過所有的房間。於是意想不到的事情發生了，我發現我自己處在一個生疏的房間裏，我從前不曾待過的一種房間。有一對老夫婦，是我妻子的父母。這種未預期到的情形，影響了並激動了我，因為它是關運著我的那些責任的。要寫多兩個的人工作，供養五個口，還不算我自己！這事引起我去顧慮到我的工作，明天的查賬，我自己現在檢閱單據。我坐在那靠椅內，神經質地在我手指上纏繞着一條繩子。

『作得好，』托爾佐夫稱讚道。『這才是真從那緊張上解放出來。我現在能信任你所作所想的各種事情了，雖說我未正確地知道你心裏有什麼。』

他說得很對。當我檢查我的身體時，我發現我的筋肉都鬆弛開了，顯然我是達到第三階段，很自然地坐在那裏，並寫我的工作發現了一種實在的基礎。

『就在這兒你在你的勤作中發現了實在的真實，信念，你有我們所謂的「我對了」的情況。你是在那起點上了，』他溫和地對我說。『不過不要性急，用你內在的視覺來看到你所作的每種事情的終結。要是必要的話，』引入某種新的想像。不忙！你當時寫什麼不安？』

在我是很容易回到那種場合的。我只要對我自己說：

「他們會不會在賬目中發現大虧空？！這一定會弄出重查所有的賬簿和單據的事情的。多可怕的一種差事，要完全獨自來作這件事，在夜裏的這個時候——！」

我機械地拿出我的錶來。四點鐘了，這是在下午還是在早晨？我一下就假定是早晨，我就興奮起來，自然就投到寫字台那裏，開始激烈地工作起來。

我隱約聽見托爾佐夫作了一種稱讚的批評，並對學生們解說，這樣才是正確地接近那下意識。不過我對於那種鼓勵一點沒有注意。我不需要它，因為我正真實地生活在那舞台上，能够作我所選定的任何事情。

顯然導演完成了他的教育上的目的時，就預備來打斷我的，但是我急於把握着我的心情，我還是一直進行下去。

「啊，我知道，」他對其他的人們說：「這是一種大波瀾。」我並沒有滿足。我要使我的情勢複雜化，加強我的情緒。所以我就加了一種新的情境，在我的眼目中有種實際的虧空。承認着那樣的可能性，我就投到寫字台那裏，我怎麼辦？這樣一想，我的心就激烈地跳起來了。

「現在水深到他的腰部了，」托爾佐夫批評。

「我能怎麼辦呢？」我激動地說，「我必定要回到公事房！」我就衝向走廊那裏去。我就記起那公事房是關了的，我又走回來，徘徊着，努力集中我的思想。我終於坐在那房間的暗角，思考那些事情。

在我的心眼裏，我能看見幾個嚴肅的人檢閱那些賬簿，計算那些存款。他們詰問我，可是我不知道

如何囘答。一種沉重的失望使我煩悶極了。

他們寫出一種決議，對於我的事業是不利的。他們一組一組地站在那裏，低說着，我站到一邊去了，於是便受檢查，審問，開除，沒收財產，失去了家。

「他現在踏進那下意識的海洋中去了，」導演說，他就從脚光那裏傾身對我溫和他說：「不要急，作到那末尾。」

他又轉對其他的學生們指出：雖說我是靜靜的，你們能感覺到我內部之澎湃的情緒。

我聽到了所有這些話語，但是它們並沒有妨害我那舞台上的生活，或使我對它分心了。在這個時機，我頭腦裏充滿着興奮，因為我的角色與我自己的生活相互滲透來使它們似乎是溶融在一起了。我覺不出這一個在何處開始，或另一個在何處離開。我的手停止在我手指上纏繞那繩子。我無力了。

「這正是那海洋的淵底，」托爾佐夫解說。

我不知道從當時起發生了什麼樣的情形。我只覺得很舒適而愉快地實行着一切種類的變化。我又決定，我必須去公事房，並到律師那裏去。或者我決心，我必須找到一些單據洗清我的名譽，我就翻尋一切的抽屜。

當我完結了那表演時，導演很鄭重地對我說：

「現在你有權說，你由你自己的經驗來發現了那下意識的海洋了，我們也能利用任何一檔『創造心情的元素』作為出發點，利用想像和假定，顧望和目的（要是它們是闡明得好的話），情緒（要是它們是自然地激發起來的話），來作類似的實驗。你能以各種問題和概念來開始。要是你在一個劇本中下意識

地領會那真實的話，你對它的信念自然就會跟着起來，而那「我對了」的情境也隨之而來。在所有這些元素結合物中應記取的重要事情，是不管你選取來開始的元素是什麼，你必定要支持到它的可能性的極限。你已知道在把握那創造的鏈索上的那些環節中的任何一環時，你要把它們全都電動着。

我陷入一種狂喜的心境中了，這不是因為導演稱讚了我，而是因為我又感覺到了創造的靈感。當我對托爾佐夫說出這事時，他解說：「你沒有從今天的教訓中引出正當的結論來。還有某種比你所設想的還更重要得多的事情存在着，那靈感的來到不過是一種偶然的事情。你不能依靠它，你只能依靠那實際遭遇的事情。要點是，靈感不是隨意降臨到你身上來的。你要求它，就要為它準備出那途徑。這一種效果才是更為重大得多的。

「從今天的教訓上我們所能引出的滿意的結論，是你現在有力量為那靈感的產生適宜的條件。

因此，你要思索使你那些內在的原動力激起的東西是什麼，造成你的內在的創造心境之東西是什麼。想及你的「最高目的」及到達它的「動作貫串線」。總之在你心裏要有那能被意識地控執着的各種東西，那會把你引到下意識的各種東西。這就是對於靈感最可能的準備，但是絕不要企圖為靈感本身的關係而直接去接近靈感，它會形成生活上的歪曲及你所願望的各種事情的反面。」

下臣導演不得不使這個題目的進一步的討論遲延到下一課。

三

今天托爾佐夫繼續來總結起我們上一課的那些成果。他開始說：

「柯斯脫亞對你們實際地說明了，意識的心理技術引起那自然的下意識的創造之方式。開頭，你們也許以為我們不曾完成什麼新的東西，那工作自然以筋肉鬆弛來開始，柯斯脫亞的注意集中在他的身體上，但是他巧妙地把它移進那練習的假設的情境中了。那些新鮮的內在糾葛說明他在舞台上靜靜地坐在那裏是正當的。在他身上，他那不動的基礎完全使他的筋肉自由了。於是他就為他那虛構的生活創造出一切種類的新條件。這些條件增強了整個表演的氣分，並以可能有的悲劇的含意來加銳了那情勢。這種情形就是一種真實的情緒的源流。

「你們要問：在一切這種情形中什麼是新的呢？那「不同」是很微小的，是存於我迫他把每種創造的行為實行到最充分的限度，如斯而已。」

「怎麼能如斯而已呢？」萬尼亞不加思索地說。

「很簡單，把那內心的創造狀態中的一切元素，你的內在的動力以及你那動作貫串線引到人性的（不是劇性的）活動之中，你就必然會感覺到你的內在生活的現實性，並且你沒法不信任它。

「你們曾注意到這樣的情形嗎：每次這種真實和你對它的信念不知不覺地產生了，那下意識就踏進來，「自然」就開始作用起來？所以當你們的意識的心理技術達到它最充分的範圍時，就為「自然」的下意識過程準備下基礎了。

「你們只要知道這種新的補足是多麼重要就行了！

「想及每個創造的片斷都充滿了急激性，高揚和錯綜，這是很愉快的事情。實際上，我們發現，甚至那最小的動作或感覺，那最小的技術上的手段，都能在舞台上獲得一種深刻的意味，只要它被推到它

的那些可能性的範圍，推到人性的真實，信念及「我對了」的感覺之邊際。當其達到這種程度時，你聽

個的精神上的和形體上的化裝就會正常地作用起來，正如它在實生活中那樣，不管你那不得不當衆完成

你的創造工作之這種特別情形。

「在把你們這樣的初學者帶到那「下意識的起點」的情形上，我與許多教師的觀點正相反。我相

信，你們應有這種經驗並運用它，當你們在你們的一切訓練和練習中，正從事於你們的內在的「元素」

和「內心的創造狀態」時。

「我希望你們從開始就正確地感覺到（那怕是短促的時期也好）演員們在他們的創造才能真實地和

下意識地作用着時所具有之那種可喜的感覺。並且，這是必定要通過你自己的情緒才能學習到的東西，

在任何理論的方式中是學不到的。你們學習去愛這種情境，常努力去完成它。

「我能很容易地看出你剛才所告訴我們的情形之重要性，」我說。「不過你還說得不透澈，現在就

請你給我們那種技術上的方法，我們好用它來把任何一種元素推進到它的極限。」

「很好，在一方面，你們必定要首先發現那些阻礙是什麼，而想法去對付它們。在另一方面，你們

必定要找出那會使過程輕便的任何東西。我先來討論那些困難。

「你們是知道的，那最重要的一種就是一個演員的創造工作──它必須要當衆完成的──之這種反

常的情形。與這個問題鬥爭的方法，你們是熟悉的，你們必須要完成一種適當的「創造的狀態」。首先

就要作這事，當你感覺到你的內在的能力準備好了時，給予你內在的自然一種它所需要的輕微的刺激

力，來開始作用個來。」

「這正是我所不理解的，你怎麼去找這種刺激力呢？」萬尼亞說。

「先找到某種意外的，自發的事件，找一種現實性的感覺。不管它在根源上是形體上的或精神上的，這是沒有區別的。唯一條件是，它必須是切合於那「最高目的」和那「動作貫串線」的。那事件的不測性會激動你，而你的本性將會前進。」

「可是我在什麼地方去發現那種真實之細微的感觸呢？」萬尼亞固執著。

「在各種地方：在你所夢想的，所思想的，所設想的，所感覺的東西中，在你的情緒，你的願望，你的內部或外部的小動作中，在你的心境，你的聲音的悠揚頓挫中，在那演出的某種不知不覺的細節，的，不過在它支持著時，你會無法區別出你自己與你所描繪的人物的。」

「隨著又怎麼樣呢？」

「隨著——如我已經告訴你們的——真實和信念就會引你進下意識的境界並把你交給「自然」的權威了。」

停了一會兒之後，導演又繼續說：

「在你們的道路中還有別的一些困難呢，其中之一就是糢糊不定。那劇本的創造的主題可能是糢糊不定的，演出的計劃也可能是不明確的。一個角色可能是錯誤地完成的，或它的目的可能是不固定的。

「那麼會發生什麼樣的情形呢？」

「你的頭腦裏會洋溢著你的生活與你的角色的突然而完全的溶合所引起的興奮。它是不可以持久動作的範式中。

演員對於他所選取的表現方法可能是不決定的。你們只要知道疑惑和無決斷是多麼能壓抑你們就行了！

處理那種情勢的惟一方法，就是清除一切缺乏精確性的東西。

「這裏還有另一種威脅：有些演員不完全認識「自然」所加於他們的那些限度。他們從事於他們無力解決的問題。喜劇家要演悲劇，老年人要作一個年青主角，質樸的典型期望英勇豁達的角色，平常的女僕期望很戲劇性的角色。這只能弄出勉強，無力，刻板的而機械的動作。這些都是些桎梏，而你們惟一擺脫它們的方法是研究你們的藝術和你們本身與它的關係。

「另一種常見的困難是從那刻意求全的工作，過大的一種努力上引起來的。演員急喘着。他強迫他自己給予他未實際感覺到的某種事情一種外在的表現。在這樣的情形之下，只能忠告那演員不要那樣賣力。

「所有這些阻礙都是你們必須法認識到的。那建設方面，對於那幫助你們達到「下意識的起點」的事情之討論，是一種複雜的問題。今天沒有充分的時間來進行。」

四

「現在我們從積極方面來談談，」在開始我們今天的功課時導演說。「也就是談那在創造工作上幫助一個演員，引伸到所期望的下意識境界之條件和方法。這樣的事情是很難談的。它是不常屬於理性的。那麼我們能怎麼辦呢？我們能改變來討論那「最高目的」和「動作貫串線」的事情。」

「為什麼改來談它們呢？為什麼你選取了這兩種題目呢？有什麼關聯呢？」那些個迷惑不解的學生

發賣了。

「主要是因為它們在組織上是高度意識性的，並服從着理性的。至於這樣選擇的其它根據會在我們今天的課程中顯現出來。」

他叫保羅和我表演依高與奧賽羅間的那一場戲的開頭的話語。

我們自己準備好了，在集中注意和正確的內在情感中表演出它來。

「你們剛才的意向是什麼？」托爾佐夫問。

「我第一個目的是要吸引柯斯脫亞的注意，」保羅答。

「我集中注意去理解保羅所說的，努力在心裏默察他的話語，」我解說。

「因此，你們一個引起別一個的注意力以便吸引他的注意，別一個又努力深入並默察那對他說的話語，以便深入並默察那些話語。」

「不，實在不是這樣的！」我嚴屬地抗議了。

「可是在缺乏一種『最高目的』和全劇的『動作貫串線』的情形中，就只能發生這種事情，只能有那些個別的，不相關聯的動作，各人負責各人的。

「現在再把你們剛才所作的重來一遍，並加上下一場面——就是奧賽羅與依高開玩笑。

當我們作畢時，托爾佐夫又問我們的目的是什麼。

「安閒自在，」我回答。

「那麼你在前的目的——理解你同伴——又變成什麼樣了呢？」

「它被吸入那更寫重要的其次一步了。」

「現在把那直到這一點的各種事情重來一遍，並且還加上另一段——那妬忌的最初的暗示。」

我們就邊歷所指示的作了，並拙笨的規定了我們的目的寫…」嘲笑依高的誓言的荒謬。」

「那麼你們先前的那些目的在什麼地方呢？」導演追問。

我想說它們也被吞進下一種更重要的目的了，但我還想回答得更好一點，就沒有作麼。

「怎麼回事？你有什麼顧慮嗎？」

「事實上，在劇本的這個地方，那幸福的主題是打斷了，姝妒的新生主題是開始了。」

「它並沒有打斷，」托爾佐夫糾正，「它隨着劇中的那些變化着的情形變化着。那線索首先經過那新婚的奧賽羅的短短的幸福階段，他同依高開玩笑，隨後就是驚異，倉惶，懷疑。他抗拒着那突進的悲劇，鎮靜的妒忌心，回復到他那幸福的境況。

「我們是熟悉現實中的這樣一些心情的變化的。生活順暢地進展着，隨着懷疑，幻想，苦惱襲入了，它們後來又吹過去了，一切又都是明朗的了。

「你一點也用不着畏懼這樣一些變化；正相反，學習去多利用它們，學習去使它們緊張。在現在這個例子中，是很容易作的，你只要記起奧賽羅與特斯迪摩娜的浪漫史的最初階段，新近的幸福，再把一切與依高寫那醜爾兩人準備下的恐怖和苦痛一對照。」

「我真不明白，我們從他們的過去能回憶出什麼來？」萬尼亞問。

「想想在布拉白梭家裏，的最初那些美妙的會晤，奧賽羅的故事，那些秘密的會晤，奪取新娘和結

姆，新婚之夜的隔離，在塞普魯斯兩方烈日下的重逢——那不能遺忘的蜜月，以及在將來——所有依高的毒計的效果，那第五幕。

「現在就繼續下去——！」

我們把那整個場面表演到依高指天與星立誓的有名的聲音，要呈獻他的心。意志，情感，他的一切專供那受辱的奧賽羅的驅使。

「要是你們在全劇中這樣工作法，那你們的那些較小的目的就自然會吸引進較大和較少的目的中了，這較大和較少的目的就會像是沿著那「動作貫串線」的指標似的。這種較大的目的下意識地集聚起來了。所有較小的目的，終於寫整個的悲劇組成了那「動作貫串線」。」

跟著就討論到那頭一個大目的的正當名稱。沒有一個人——甚至導演自己——能確定這問題。這自然是不足驚異的，因為一種現實的，活的，動人的目的是不能以一種純理智的方法來發現出的。然而，因為缺乏更好的方法，我們只好寫它確定一個笨拙的名稱——「我願把特斯迪摩娜理想化，將我整個生命供她驅使。」

當我問想到這種較大的目的時，我發現它幫助我緊張了整個場面，同我的角色的其它部分。當我一開始向那最終目的——特斯迪摩娜的理想化——完成任何動作時，我隨時都感覺到這樣的情形。所有其他內在目的都失去了意義。比如就拿第一個目的——企圖了解依高在說什麼——來說，這事的要旨是什麼呢？沒有人知道。當其完全明白了奧賽羅在戀愛，只想念著她一人，不願談及另一人時，為什麼還要作那樣的企圖。所有關於她的探問和思想對於他都是必要的和可喜的。

再看第二個目的——安閒自在。這就再不是必要的或正當的了。在談到她時，那位摩爾人正想着某種對他是重要的事情，這還是因爲他願理想化她。

在依高頭一次發誓後，我想像出奧賽羅笑了。想及沒有汚點能觸到他那純潔的神性，這在他是愉快的事情。這種判斷就使他有一種喜悅的心境，緊張了他對她的崇拜。爲什麼呢？其理由與前相同。我比前更理解到那嫉妒如何逐漸地捉着他，他對他那理想之信念是多麼不知不覺地降低下來，而逐漸加强地認清了那能包藏在這樣一種天使般的外形中的惡行，敗德，蛇似的狡猾。

『你們先前的目的在什麼地方呢？』導演問。

『它們都被吞進我們對一種失敗的理想之關切中了。』

『你們能從今天這種工作中引出什麼結論來？』他問，跟着他又進而答覆他自己的問題。

『我使那表演奧養羅與依高間的那場戲的演員們，實際上自己感覺到那些較小的目的之過程。現在柯斯脫亞和保羅也知道，那較遠的目標從較近的目標上把你吸引去。聽其自然，這些較小的目的自然而然地就在那『自然』和下意識之下經過了。

『這樣一種過程是容易了解的。當一個演員一心去追逐一個更大的目的時，他整個地去做這工作的。在這樣的時候，『自然』是依據她自己的需要和願望來自由作用的。換句話說，柯斯脫亞和保羅現在從他們自己的經驗上知道一個演員的創造工作，在舞台上，實在是他的創造的下意識之一種表現，整個的或部分的。』

導演回想了一會兒，又補說：

「你們會看出這些較大的目的經歷着一種變形，類似那些較小的目的那樣，當那「最高目的」替代了它們時。它們陷入那「引到一種最終的」包括一切的目標之步驟，——這些步驟會被下意識地把握到的。

「那動作的貫串線——你們是知道的——是由一聯串的大目的形成的。但願你認識出有多少較小的目的為大目的所包含，轉變成下意識的動作，然後再熟思那些下意識活動的範圍，這些下意識活動流進那「動作貫串線」中——當這條線通過全劇時，使這線有一種間接影響我們下意識的刺激力量。」

五

那「動作貫串線」的創造力量是直接與那「最高目的」的吸引力成比例。這不僅使那「最高目的」在我們的工作中有一種頂重要的地位；它還追使我們特別注意它的特質。

「有許多「有經驗的導演」，他們能臨時定出一種「最高目的」，因為他們「知道那種把戲」，並是它的老手。但是他們對於我們是沒有用處的。

「還有其他一些導演，和劇作家，他們掘出一種純理智的重要主題。它會是智慧的和正確的，不過它對於演員是缺少魅力的，它能用作一種指標，可不能作為一種創造的勢力。

「為確定那刺激的「最高目的」之種類起見，我們必須激起我們內在的「自然」，我來提出幾個問題，並給予解答：

「我們能用那在作家的觀點看來是不正確的，而對於我們演員卻是有誘惑力的一種「最高目的」嗎？

「不能，它不僅是無用，並且還危險呢。它僅能使演員們脫離他們的角色和那劇本。

「我們能用一種只是理智的主題嗎？不，不能用一種純理性的枯燥的東西。然而一種從有趣的，創遒的思想上得來的自覺的「最高目的」卻是重要的。

「一種情緒的目的是什麼樣的？它對於我們是絕對必要的，就像空氣和陽光一樣必要。

「在那包括着我們整個的形體上和精神上的存在之意志上建立起一種目的呢？這是必要的。

「那訴諸你的創造的想像，吸引着你整個注意力，滿足你的真實感，信念及你內在的心情上的一切元素──這樣的一種「最高目的」又怎麼樣呢？凡使你那內在的原動力作用起來的任何這樣的要旨，就是作寫一個藝術家的你之食物和飲料。

「所以我們需要的是，一種配和劇作家的意旨，同時在演員的心靈裏激起一種反應的「最高目的」。這樣一來，我們不僅要在那劇本中，還要在演員本身中去探求這目的。

「還有，那同一的要旨，在同一的角色中，適用於表演它的一切演員，每個演員是會有一種彼此相異的表現的。試舉某種十分簡單的，現實的目的來看，就如：我願意發財！想想，你所能注入那財富觀念及致富之道中之各種動機，方法和概念是多麼不同。在這樣一個問題上，還有很多個別的，不能拿來加以意識的分析的東西。再舉出一個比較複雜的「最高目的」來看，如根據易卜生所作的一種象徵派的劇本或梅特林克（註）所作的一種印象派的劇本，你就會發現它裏面的下意識的成分更寫深入，複雜而個別的。

「所有這些個別的反應都是很重要的。它們使一劇有生命，有色彩。沒有它們，那重要的主題就定

會是枯燥而無活氣的。什麼東西使一種主題有那種微妙的魔力，使它影響着那表演同一角色的一切演員

呢？它多半是我們不能分別的，從下意識發生出來的某種東西，它與那下意識必定是密切地聯系着

的。」

萬尼亞又窘着了，問道，『那麼我們怎麼獲得它呢？』

『同你處理各種「元素」一樣的方式。你使它達到眞實的極度幷摯誠的信任着它，使它達到那下意

識能隨便到來的地步。

『在這裏你還必定要作點小而極重要的小「補充」，正如我們討論那些「元素」的職能之極度發展

時，我們提出那「動作貫串線」問題時，你所作過的那樣。

『要發現這樣一種貫激的「最高目的」，不能說是很容易的事情』有個人說。

『要是沒有內在準備，是不可能完成它的。不過，平常的實踐是很不相同的。導演坐在他的書齋裏

索閱一劇。幾乎是在第一次排演中，他把那主要的主題對演員們公佈了。

『有的人偶然也可以把握着那劇本的內在的精粹。別的人們就會從一種外在的、形式的方式上去接近

它。有的人最初是可以用的主題，使他們的工作得到那正當的方向，但是後來他們就忽略了它。他們或

是依隨着那演出，那動作的範式，或是追隨着那情節和那動作和台詞的一種機械的表達。

『達到這樣結果的一種「最高目的」自然就失去了它一切的意義了。一個演員必定要自己發現那重

要的主題。就算因任何理由，那要旨是別的某人給予他的，他也必定要通過他自己的存在來濾清它，直

到他自己的情緒爲它所影響。

「發現那主要的主題，我們只運用我們那平常的心理技術的方法來形成一種適當的內在創造的情況，並加上那引到下意識境界的臨時感觸這就夠了嗎？

「且不管我在那準備工作上賦予重大價值。我甚至不以為準備工作所創造出的內在心境能負担那探求「最高目的」之工作。你不能在那劇本本身之外部去到處感覺到它，所以你必定要──就算在某種小限度內──感覺到你在劇中的那種虛構的生活之氣分，再把情感注入你業已準備好了的內在心境中。正如酵母發酵那樣，一劇中的這樣的生活意味是會使你那些創造的才能喚發到沸點的。」

「我們怎樣把那酵母引進我們的創造境地呢？」我問，很是迷惑。「在我們還未研究它之前，我們怎樣能使我們自己感覺到那劇中的生活呢？」

格尼沙同意我，他說，「自然，你必定要首先研究那‘劇本和它的主題。」

「事先沒有作任何準備嗎？」導演插入，「我業已對你們說明那樣就有什麼的結果，我反對那個樣子去接近一劇或一角。

「然而我主要是反對把一個演員放在一種無能寫力的情形中。他必定不要被迫去依賴別人的觀念，概念，情緒的記憶或情感。每個人都必得生活於他自己的那些經驗中。這些經驗是屬於他個人的，類似他所描繪的人物的那些經驗的──這才是重要的事情。一個演員不能像一個閹雞那樣把起來。他自己的嗜慾必定要被引誘起來。當它一被引起來時，他就會要求他在那些簡單動作上所需要的材料；他也就會吸收那給予他的東西，而使其成寫是他自己的。導演的職責是在使演員要和探尋那會使他的角色有生命的細節。在對他的角色之一種理智的分析上，他不會需要這些細節。在完成那些實在的目的上，他才

需要它們。

「並且，他在追求他的目的上所不直接需要的任何報告和材料，只有使他心境紛亂，妨害他的工作的。他應留意避免這事，特別是在那最初的創造階段。」

「那麼我們能怎樣辦呢？」

「對了，」格尼沙說，「嚮應萬尼亞，」你告訴我們，我們可以不研究那劇本。而我們卻必定要了解它！」

「我必須再來提醒你們，我們所討論的工作是建立在各種線索的創造上的，這些線索是從那些小而易接近的形體上的目的，小小的真實，及對真實的信任——這些都是從劇本本身中攻來，並給劇本一種活的氣分的東西——來形成的。

「你仔細的研究了那劇本或你的角色之前，完成某一種小動作（我不管它有多少）你以真摯和真實的態度來作它。

「我們比方說，劇中人物之一，必得走進一個房間。你能走進一個房間嗎？」托爾佐夫問。

「我能，」萬尼亞立刻答應。

「那很好，走進去吧。不過我告訴你，非到你知道你是誰。你從何處來，你進的什麼房間，誰住在那家裏，以及那必定影響你動作的其它規定的情境，你是不能完成它的。要充實起這一切，以便你能適當地跨進那房間，還會使你不得不去知悉一點劇本中的生活。

「還有，演員不得不寫他自己完成這些假設，而給它們以他自己的解釋，要是導演努力把這些假設

強加在他身上，那結果是強迫，在我的作法中，這種情形是不能發生的，因爲演員對於導演要求他所需要的東西是在他需要它時。這就是自由的，個別的創造性上的一種重要的條件。

「一個藝術家必定要充分地運用他自己的精神上的，人性上的材料，因爲這是他能爲他的角色形成一種活的心靈之惟一的材料。就算他的供獻是很微小的，它也是比較好的，因爲它是他自己的。

「假定，那情節展開了，當你跨進那房間時，你遇到一個債主，你欠他的債早就該還了，你怎麽辦？」

「我不知道，」萬尼亞說。

「你不能不知道，否則你就不能表演那角色了。你就會機械地唸你的台詞、虛假地而非眞實地演作着，你必定要把你自己放進某種類似於你的人物的情形中。要是必要的話，你還會加上新的想像，努力去記起你自己從前處在一種相似的情形中，你作了什麽。要是你絕沒有在某種情形中處過的話，就在你的想像中創造出一種情勢來。有時你在你的想像中能比在現實生活中生得更緊張，更寫銳敏。要是你在一種人性的，現實的方式中寫你的工作完成你一切準備而不是幾械的去從事的話；要是你在你的國的和動作上是合理的，貫串的；要是你考慮到你的角色的生活上的一切相隨的條件的話，我一點不懷疑你所決定了的與那劇本的情節一對照，你就會感覺到與它是有一種或大或小的親切的關係，你會感覺到，根據了你所表演的人物的環境，意見，社會地位，你的活動定會是像他那樣不能不這樣做。

「對你的角色的那種切近情形，我們稱之寫，在那角色中體會你自己，在你身上體會那角色。

『假定你通過了全劇。它的一切場面，小節，目的，並自己發現了正當的動作和習慣來自始至終地完成着它們。那麼你就會建立起一種外在的動作形式，還我們稱之爲「一個角色的形體生活」。這些動作是屬於誰的——是你的還是那角色的？』

『自然是屬於我的，』萬尼亞說。

『那外形的形態是你的，那些動作也是你的。不過那些目的，它們的內在的基礎和秩序，一切規定的情境都是共通的。你在何處離開去，而你的角色又在何處開始？』

『這是不可能說出來的，』萬尼亞答。

『你們必定要記着，你們所完成的那些動作不只是外在的東西，它們是建立在內在情感上的…它們爲你對它們的信任所充實了。在你的內部，你還有一種接近於下意識之情緒的不斷的線，與那些外形動作的路線並行。沒有那些相當的情緒，你就不能眞摯而直接地依隨着那外在動作的路線。』

萬尼亞表示失望的樣子。

『我看出你的腦子已經洋溢起來了。這是一種好現象，因爲它顯示你的角色已有好多部分滲進你自己的自我中去了，你簡直不可能說出你與你的角色的界限在何處。因爲有這種情形，你就會覺得你自己比從前更接近你的角色了。

『要是你這樣來經過全劇，你就會對它們內在生活有一種眞實的概念。甚至當那種生活還在萌芽階段。它也是很生動的。還有，你能從你的本身上表白你的人物。在你系統地精密地發展你的工作時，這是非常重要的。你從一種內在的根源上補充的各種東西都會發現它的正當的**地位**的。因此，你應使你自

已達到具體地把握着一種新角色的地步，好像它就是你自己的生活。當你對你的角色領會到那種實在的親切關係時，你就能把情感注入你那接近下意識的內在的創造境地中，大胆地開始研究那劇本和它的重要主題。

「你們現在會認識出，要發現一種廣泛，深入，激動的「最高目的」和「動作貫串線」，它能引你到下意識的起點，使你沉入它的深底——這是多麼長久，艱難的一種課題，你們現在還看出，在你們的深究中，要領會到劇作者心裏的東西，並要在你自身上發現出一種反應的合奏來，這是多麼重要。

「有許多主旨是必定要割除的，這樣，其它的一些才會發長出來！在我們射中那靶子之前，我們必定要瞄準和射擊多少次！

「每個真正的藝術家，當他在舞台上時，應以這樣的情形作爲他的目的：集中他全部的創造上的注意於「最高目的」和「動作貫串線」上——在它們的最廣泛和最深入的意義上。要是它們是正確的，那其餘的一切都會下意識地，神妙地受「自然」所招來。這種情形是會發生的，只要演員在重造他的工作，在他每次重複他的角色時，是真摯的，真實的，直接的。也只有在這種情況之下，他才能使他的藝術擺脫那種機械的，刻板的表演，擺脫那些「詭計」及一切造作形式。要是他完成了這事的話，他就會在舞台上有現實的人和現實的生活來圍繞着他，就會有那從那些溼雜成分中清濾出來的活的藝術。

六

「讓我們再更進一步！」導演開始授課時說，「試想有某個「理想的藝術家」，他已決定自己獻身於

人生中的一種單獨的大目的：就是要以一種高尚的藝術形式來提高並娛樂公衆；要在詩的天才的寫作中來說明潛在的「精神的美」。他會給予那些業已著名的劇本和角色一些新的表達，在那些足以顯示出它們那更主要的特性之方式中。他整個生命都會奉獻給這種高尚的文化使命。

『另一種典型的藝術家可以用他個人的成功來對羣衆傳佈他自己的觀念和情感。偉大的人可以有各種高尚的目的。

『在他們的情形中，任何一個演出中的「最高目的」只是完成一種重要的人生目的——（我們會稱之爲至高的目的，稱它的實行爲一種至高的動作貫串線——之步驟。

『說明我的意義，我來告訴你們一件偶然的事情，這是我親自經歷的。

『很久以前，當我們的劇團旅行到聖彼得堡時，我因爲一種不成功的，準備待不好的排演就擱在劇場中了。某同事的態度使我煩惱着。我離開時頗疲乏又生氣。突然我發現我是走進一羣人中，他們就在劇場前面的空場上。燒着野火，人們坐那些圍羣上，在雪中半睡着：有些人擠在一種棚下，躲避寒冷和風吹。那麼多的人——他們有好幾千——等候着早晨和售票處開門。

『我深深地感動了。寫理解這些人所作的事情，我不得不問我自己：「什麼樣的事件，什麼樣的光榮景況，什麼樣的神奇的現象，什麼樣的世界著名的天才，能引誘我去一夜又一夜地抖顫在那寒冷中，特別是當這種犧牲沒有給我所要的入場券，而只讓我排隊在那兒碰運氣去獲得劇場裏的一個座位時？」

『我不能答覆這個問題，因爲我不能發現有什麼事情足以使我寫着它而去冒我健康——甚至冒我生命危險的。想想劇場對於這些人民有什麼樣的意義！我們應深深地意識到這事，我們能帶給這許多人讀

樣一種高度的愉快，這在我們是多光榮的事情。我立刻就捉著這樣一種願望：我自己定下一種至高的目標，對於它的實行定要組成一種至高的動作貫串線，一切較小的目的都吸收進那裏面去。

「危機是存於使一人的注意過久地集中於某種小的，個人的問題上。」

「那就會發生什麼樣的情形呢？」

「就像一個孩子，當他在一根棍子上繫上一個重塊，在一根棍子上轉動時，所遭遇到的事情那樣。它愈轉動，那線就愈短起來，而它所劃的圈子就愈小了。它終於打著那棍子了。但是試想另一個孩子把他的棍子伸入那重塊的軌道中。那它的動力就會使它把它的線捲在第二根棍子上，頭一個孩子的遊戲就給破壞了。

「我們演員就常愛在這同一的方式中轉入岔路，把我們努力放在那離開我們的主要目的之問題上。這自然是危險的，並有一種損壞我們工作的勢力。」

七

在所有最近這些功課中，聽見關於下意識上這許多論究，我頗為困惑。下意識就是靈感，你怎麼能論究它呢？我必得在那細節和片斷中去集合攏那下意識，這更使我惶惑了。所以我就去對導演說出我的心思。

「你為什麼，」他說，「以為下意識是完全屬於靈感的？馬上再想想，給我某個名詞的名稱。」

他突然轉向萬尼亞——他說，「箭。」

「爲什麼說話，爲什麼不說桌子，它就在你面前，或燈架——掛在頂上的？」

「我不知道，」萬尼亞答應。

「我也不知道，」托爾佐夫說：「我還知道沒有一人知道，只有你的下意識能告訴你爲什麼想到那個特殊的物件。」

現在他又拿另一個問題來問萬尼亞：「你正想到什麼，你感覺到什麼？」

「我嗎？」萬尼亞遲疑了，他搔着他的頭髮，突然站起來，又坐下去，在膝頭上擦着他的手腕，從地板上拾起一片紙，叠起它來，所有這些都在準備他的回答。

托爾佐夫大笑了。

「讓我看看你把剛才你預備回答我的問題之前所作的各種小動作意識地重來一遍。只有你的下意識能解答你爲什麼經過所有這些動作之謎。」

他就轉向我說道：「注意到萬尼亞所作的各種事是多麼缺乏靈感，然而充滿着下意識嗎？這樣，你也會在那最簡單的動作，願望，問題，情感，思想，交流或適應中發現它到某種程度。我們日常是很接近它的。我們在我們所取的每個步驟上發現它。不幸我們不能使所有這些下意識的瞬間適合於我們的運用，我們需要它們最多的場合，它們卻更少，當我們在舞台上時。你試在一種油滑而庸俗的演出中去發現一點。在那裏面一點也不會有的，只有牢固的既成的習慣，意識的和機械的東西。」

「但是那些機械的習慣部分地是下意識的，」格尼沙堅持。

「是的，不過不是我們正討論着的那種下意識。」托爾佐夫說。「我們需要一種創造的，人性的下

意識，並在一種激動的目的和它的動作貫串線之場合上去求得它。在那裏，意識和下意識密切而巧妙地滲合起來了。當一個演員完全爲某種深入的生動的目的所吸引，他因而把他整個你在熱情地投入它的實行中時，他就達到一種我們所謂的靈感的境地。在那裏面，幾乎他所作的各種事情都是下意識的，他致合意識地認識出他如何來完成他的目的。

「這樣，你們就看出，下意識的這些瞬間是散佈在我們全部的生活中的。我們的問題是要排除去任何妨害它們的東西，並要增強那促進它們的作用之任何元素。」

我們的功課今天上得很短，因爲導演今晚要參加一個公演。

八

「現在讓我來檢查一下，」導演今天走進課室來上我們最後一課時提議。

「差不多工作了一年了，你們每個人對於戲劇的，創造的過程必定形成了一種確定的概念。讓我們來把這種概念與你們來此地時所有的一種概念比較一下。

「瑪麗亞，你還記得在那幕摺中找尋一個胸針的事嗎？因爲你之留在我們學校裏工作，就依據你的找到這顯針來決定的。你還能記起你多麼辛苦地努力着，你如何到處跑動，裝出失望的樣子，你對這表演如何自鳴得意嗎？那種樣子的表演現在會使你滿意嗎？」

瑪麗亞想了一會兒，一種欣喜的微笑浮到她臉上來了。她終於搖她的頭，顯然是因爲記起她從前那些粗樸的情形而覺得好笑了。

「你看，你笑了，爲什麽呢？因爲你總是「一般地」表演，企圖用一種直接的突擊來達到你的目的。

妳所完成的一切，只是使你所描繪的人物的情感有一種外表的、錯誤的圖畫，這是不足驚異的。

戲中的內在心情與你從前的那種誇張一比較時，你是否滿意你在這一課程中所學習到的事情。」

「現在回想你表演那棄嬰的場面，及你自己搖動那死屍後時所經驗到情形。告訴我，當你把你在那場

瑪麗亞沉思着，她的表情開頭是嚴肅的，後來就是陰沉的了；恐怖的樣子在她眼裏露了一下，隨着

她就堅決地點一點她的頭。

「現在你再不發笑了，」托爾佐夫說，「實在地，對於那個場面的記憶，幾乎使你流淚了，爲什麽

呢？因爲你是依從一種完全不同的路徑來創造那場戲的。你沒有直接進攻你的觀客們的情感，你植下了

那些種子，讓它們生長到成熟。你依從着那些創造的「自然」的法則。

「不過你必得知道如何去引起那種戲劇的情況。單是技術是不能創造出一種你能相信的，你和你的

觀客都能完全陶醉的形象。所以你們現在認識出，創造不是一種技術上的巧計，它並不是那些形象和情

感的一種外形的描繪，如你們常想到的那樣。

「我們的創造形態就是一種新的人──在那角色中的個人──的懷孕和誕生。它是一種自然的行

寫，類似一個人類的誕生。

「要是你考察一個演員在他生活於他的角色中的階段上，他的心靈所發生的每種事情的話，你會承

認我的比譬是正確的。每一種創造在舞台上的戲劇的和藝術的形象是獨一的，不能重複的，正如在自然

中那樣。

「如在人類的存在上那樣，有一種類似的，萌芽的階段。

「在創造過程中有那父親，卽劇本的作者；有母親，卽懷着那角色的演員；還有孩子，卽那生產出的人物。

「在最初的時期中，演員首先認識他的角色。後來他們變成更親切了，口角起來，重修舊好，結婚，懷胎。

「在一切這樣情形中，導演就像一種媒人那樣幫助那過程。

「在這一個時期中，演員們受他們的角色的影響，那些角色影響着他們的平常生活。一個角色的懷胎期天天要像一個人的那樣長，常是更長的。要是你分析這種過程，你會相信那些有機的「自然」之法則，不管她是從生物學上或想像上，創造一種新現象。

「要是你不知道這種眞理，要是你不信服自然；要是你企圖想出「新原則」，「新基礎」，「新法術」的話，你會迷失路的。「自然」的法則是約束着一切的，沒有例外，破壞這些法則的人是可悲的。」

（註）梅特林克·Maurice Maeterlink（1862—）比利時神秘主義詩人和劇作家。作有「靑鳥」

及「闖進來的」等劇。

史坦尼斯拉夫斯基在莫斯科藝術劇場的演劇工作年表

（根據莫斯科藝術劇場成立四十週年紀念冊編譯）

一八九八——一八九九

（一）導演Ａ。Ｋ。托爾斯泰的「**沙皇費多爾**，約翰諾維奇」。並扮演劇中人伊凡。彼得洛維契。

（二）導演霍普特曼的「沈鐘」，並扮演劇中人亨利。

（三）導演莎氏比亞的「威尼斯商人」。

（四）導演皮塞姆斯基的「專橫者」，並扮演劇中人柏拉東。伊拉里奧諾維契。伊姆聖公爵。

（五）導演戈爾獨尼的「女店主」並扮演劇中人卡伐麗。第。里拍夫拉塔。

（六）導演霍夫的「海鷗」，並扮演劇中人鮑里斯。阿力克綏維契。特里高林。

（七）導演易卜生的「歐姐。加勃兒」，並扮演劇中人物愛柳特。廖夫堡。

一八九九——一九〇〇

（八）導演Ａ。Ｋ。托爾斯泰的「恐怖的伊凡大帝之死」，並扮演劇中人沙皇伊凡。瓦西里維契第四。

（九）導演莎氏比亞的「第十二夜」。

（一〇）導演霍普特曼的「亨什爾」。

（一一）導演霍夫的「文舅舅」。並扮演劇中人阿斯特羅夫。米海伊爾。列伏維契。

（一二）導演霍普特曼的「寂寞的人們」。

一九〇〇——一九〇一

（一三）導演奧斯特洛夫斯基的「雪后」。

（一四）導演易卜生的「希托克曼醫生」，並扮演劇中人湯姆士·希托克曼。

（一五）導演契霍夫的「三姊妹」，並扮演劇中人亞力山大·伊格那切維契·威爾聖寧。

（一六）導演易卜生的「野鴨」。

（一七）導演契訶夫的「米凱爾·克拉曼」，並扮演劇中人米凱爾·克拉曼。

（一八）導演丹欽柯的「在夢想中」，並扮演劇中人喬治·瓦西里維契·柯斯特洛姆斯科伊。

（一九）導演高爾基的「小市民」。

一九〇二——一九〇三

（二〇）導演L·托爾斯泰的「黑暗的勢力」，並扮演劇中人米特里奇。

（二一）導演高爾基的「夜店」，並扮演劇中人薩丁。

（二二）扮演易卜生「社會棟樑」中的卡司登·勃尼克。

（二三）扮演莎氏比亞「凱撒大將」中的麥爾克·勃洛克。

一九〇三——一九〇四

（二四）導演契霍夫的「櫻桃園」，並扮演劇中人里昂尼德·安德列維契·加耶夫。

一九〇四——一九〇五

（二五）導演梅特林克的「盲窗」。

（二六）導演梅特林克的「不速之客」。

（二七）導演梅特林克的「在內部」。

（二八）扮演契霍夫「伊凡諾夫」中的麥特維伊‧謝明諾維伊‧沙別爾斯基。

（二九）導演契霍夫的「作惡之人」。

（三〇）導演契霍夫的「外科醫術」。

（三一）導演契霍夫的「下士帕里什別夫」。

一九〇五——一九〇六

（三二）導演易卜生的「羣鬼」。

一九〇六——一九〇七

（三三）導演高爾基的「太陽的傻子們」。

（三四）導演格里鮑耶道夫的「聰明誤」，並扮演劇中人巴維爾‧阿法那綏維契‧法慶索大。

一九〇七——一九〇八

（三五）導演哈姆生的「生之戲劇」，並扮演劇中人伊瓦爾‧卡楞諾。

（三六）導演安特列夫的「人之一生」。

一九〇八——一九〇九

（三七）導演梅特林克的「青鳥」。

（三八）導演果戈里的「欽差大臣」。

一九〇九——一九一〇

（三九）導演屠格湼夫的「村中之月」，並扮演劇中人米海伊拉‧亞力山大洛維契‧拉吉汀。

（四〇）扮演奧斯特洛夫斯基「千慮一失」中的克洛第茨基。

一九一一——一九一二

（四一）導演L‧托爾斯泰的「活屍」，並扮演劇中人賽爾奇‧待米特里維契‧阿勃列茲科夫

（四二）導演莎氏比亞的「哈姆雷特」。

（四三）導演屠格湼夫的「乘盧攻之」。

（四四）導演屠格湼夫的「鄉下女人」，並扮演劇中人格拉夫‧瓦列良‧尼古拉耶維契‧柳平，

一九一二——一九一三

（四五）導演莫利哀的「心病者」（中譯又名「裝腔作勢」），並扮演劇中人阿爾岡。

一九一三——一九一四

（四六）導演戈爾獺尼的「女店主」，並扮演劇中人卡伐‧雷‧第‧里拍夫拉塔。

一九一四——一九一五

（四七）導演普式庚的「黑死疫時的晏會」。

（四八）導演普式庚的「莫薩特與莎萊里」，並扮演劇中人莎萊里。

一九一六——一九一八

（四九）擔任杜斯陀也夫斯基「斯梯潘契科沃村」的演出工作。

（一九一七——一九二〇）

（五〇）導演拜倫的「該隱」。

（一九二〇——一九二二）

（五一）導演果戈里的「欽差大臣」。

（一九二二——一九二四）

組織國外旅行劇團，旅行德、捷、南、法、美。共演十三個戲，五六一場。

（一九二四——一九二六）

（五二）導演奧斯特洛夫斯基的「熱心」。

（五三）擔任古吉爾「尼古拉一世與十二月黨人」的藝術指導。

（五四）擔任尼佛亞與潘諾爾合作「販賣光榮者」的藝術指導。

（一九二六——一九二七）

（五五）擔任波爾加科夫「土耳平的時代」的藝術指導。

（五六）導演波瑪什的「瘋狂的日子或費加洛的婚禮」。

（一九二七——一九二八）

（五七）擔任馬斯「什拉兒姊妹們」的藝術指導。

（五八）擔任伊凡諾夫「鐵甲車」的藝術指導。

（五九）擔任列昂諾夫「溫梯洛夫斯克」的藝術指導。

（六〇）擔任卡達耶夫「盜用公款者」的藝術指導。

一九二九——一九三〇

（六一）擔任莎氏比亞「奧賽羅」的演出設計。

（六二）擔任果戈里「死靈魂」的藝術指導。

一九三一——一九三三

（六三）擔任奧斯特洛夫斯基「天才與崇拜者」的藝術指導。

術語中英對照表

A

Adaptation	適應
Adjustment	調節
Amateurish	業餘的
"Art of Representation"	再現的藝術
Attention	注意力

C

Characterization	性格化
"Circle of Attention"	注意圈
Circumstance	情境
Cliches	刻版
Communion	交流
"Concentration of Attention"	注意集中
Conscious	意識的
Continuity	連續性
"Control and Fintsh"	控制和修飾
"Controller of Muscle"	筋肉的控制力
Counteraction	對立動作

D

Detail	細節

E

Element	元素
"Elements of Inner Creative Mood"	內在的創造情緒的元素
"Elements of the Artist in the Role"	藝術家在角色中的元素
Emotion	情緒
"Emotion Memory"	情緒記憶

Exhibitionism	展覽主義
Experience	體驗，經驗
"Exploitation of Art"	

F

Faith	信念
Feeling	情感
Five Senses	五覺
"Forced Acting"	強迫的演技

G

"Given Circumstance"	規定的情境
Grasp	把握

I

"I am"	我對了
"If"	假使
Imagination	想像
Impetus	推動力
Improvization	卽興表演
"In General"	一般化
"Inner Ethics and Discipline"	內心的論理和規律
"Inner Grasp"	內在的把握
"Inner Creative Mood"	內心的創造情調
"Inner Creative State"	內心的創造狀態
"Inner Tempo-rhythm"	內在的速度節奏
"Inner Vision"	內在的視力
Inspiration	靈感
Instantaneity	自發性
Intuition	直覺
"Intuitive Adjustment"	直覺的調節

Involuntary	不隨意的
"Isolated Act"	孤獨的動作

J

"Justification of a Part"	角色的體證

L

Leit Motive	主導的動機
"Living a Part"	生活於角色

M

"Mechanical Acting"	機械的演技
"Mechanicat or Motar Adjustment"	機械的或自動的調節
Mind	悟性心思

O

Object	對象，物體
Odjective	目的
"Organic Law of Nature"	自然的機律
Over-acting	過火的演技

P

Part	角色
Physical	生理的，身體的，形體的，
Physical Action	形體的動作
"Process of Self-study"	自我研究的過程
Psycho-technique	心理技術

R

Reaction	反撥
"Region of Subconscious "	下意識的境界
"Relaxation of Muscle"	筋肉的鬆弛
"Rubber Stamp"	橡皮印鑑

S

Sensation	感覺
"Self-communion"	自我交流
"Sem-conscious Adjustment"	半意識的調節
"Sense of Faith"	信念感
"Sense of Proportion"	比重感
"Sense of Truth"	真實感
"Solitude in Public"	當衆的孤獨
Soul	性靈，心靈
Stencil	刻板法
Stimuli	刺激物
Stimulus	刺激力
Subconscious	下意識
Super Objective	最高目的
Supreme Objective	至高目的
"Supreme through Line of Action"	至高的動作貫串線
Supposition	假定

T

Tendency	傾向
Theatrical	劇場的，劇場性的
"Threshold of Subconscious"	下意識的起點
"Through-going Action"	貫串的動作
"Through Line of Action"	動作的貫串線
"Tragic Inaction"	悲劇的靜止

U

Unexpectedness	不測性
"Unit and Objective"	單位與目的

譯後記

譯者似乎應該在這兒交代一下作者的生平及對原作的一些觀感，但，考慮一下之後，並沒有這樣做。

關於史氏的生平及其藝術生活，最完善的記載當然是史氏自己另一著作，「我的藝術生活」，這已經有孟斧兄的譯本。那是史氏體系的第一卷書，本書是第二卷。因此，本書祇附錄了一張史氏在「藝術劇場」的工作年表，扼要地列舉了史氏的演劇生活的進程。

其次，對於史氏體系的觀感或評價的文章，在各方面也看到了一些，論點互有不同，本來未嘗不可以收集各方面的見解作一個綜合的介紹。但，在史氏的全部著作介紹過來之前，想對他的體系下一個恰當的結論，似尚嫌過早。因此本書祇選譯了一篇俄文本中莫斯科文藝出版局序文，雖然那論文的作者對原著的評價在若干地方仍採取保留的態度。

譯者認為，假使能忠實地傳達原著，並提供必要的參考資料，減少讀者誤解史氏的可能，便可告無罪。

× × × × × ×

關於選譯本書的經過，倒有一些雜話要說。姑且寫下來。

原的英文本較俄文本出版寫早，是英譯者「Eligabeth Reynolds Hapgood」到蘇聯時間史氏要

原稿趕先譯出的，故略較俄文寫簡，出版時寫一九三六年。

友人把這書的定單當結婚禮物送給我，我在一九三七年春天將第一二二章譯出，連載於上海大公報。

題名寫「一個演員的手記」，抗戰打斷了這工作，書也淪陷在上海。

歐治部抗敵劇團的同志從徐州突圍，經上海回武漢，這本書給帶回到我手邊，和母親托帶的寒衣一起。

一九三九年春我去西北之前，跟章泯兄等約好了合譯此書，我們將原書折開了再道別。從重慶到當夏的旅途中我譯完了我的一部份。我們分譯的意思是希望快出書以應當時劇壇的迫切要求，但過於小心的出版者，都不願接受此書，担心它的銷路。

泯兄挾原稿到香港，本可很快印出，不幸太平洋的鋒火把原稿燒成灰燼。

泯兄帶着僅存的衣腹和這原書通過敵人的檢查回到桂林來；在油燈下通脊再譯，以致目力受損，到現在還不能凝神執筆寫作，排戲！

而我就不能不感謝一位勤學的朋友，在兩年前抄下的一份自讀的手抄本，使我減少了重譯之勞。今年十月在我受盲腸割治後的第四日起，開始了修正的工作。

如今，這本被折開的書隔了三年又重新釘合了，在我們心裏有一段悲歡離合的故事。

× × × × ×

× × × × ×

這本書又是我們同居在重慶屋簷下三層樓的朋友們的一個合作紀念：

住在右後廂的我，譯了英譯序，第一，二，三，四，五，十一，十四，十五等共九章，左後廂的章

泯譯了第六，七，八，九，十，十六等六章，右前廁的文哉譯了俄文序和年表。還有一虹兄在工作與出版方面給我們極大的幫助，謹謝。全書由我校對過，以求各方面的統一，並附入一張術語對照表以供參考。

君里記於一九四二歲暮。

新美學22　PH0091

新鋭文創 演員自我修養
INDEPENDENT & UNIQUE

作　　者	史旦尼斯拉夫斯基
譯　　者	鄭君里　章泯
責任編輯	蔡曉雯
圖文排版	張慧雯
封面設計	陳佩蓉

出版策劃	新鋭文創
發 行 人	宋政坤
法律顧問	毛國樑　律師
製作發行	秀威資訊科技股份有限公司
	114 台北市內湖區瑞光路76巷65號1樓
	電話：+886-2-2796-3638　傳真：+886-2-2796-1377
	服務信箱：service@showwe.com.tw
	http://www.showwe.com.tw
郵政劃撥	19563868　戶名：秀威資訊科技股份有限公司
展售門市	國家書店【松江門市】
	104 台北市中山區松江路209號1樓
	電話：+886-2-2518-0207　傳真：+886-2-2518-0778
網路訂購	秀威網路書店：http://www.bodbooks.com.tw
	國家網路書店：http://www.govbooks.com.tw

出版日期	2013年4月　BOD一版
定　　價	470元

國家圖書館出版品預行編目

演員自我修養 / 史旦尼斯拉夫斯基著；鄭君里, 章泯譯. --
一版. -- 臺北市：新銳文創, 2013.04
　　面；　公分. -- (新美學；PH0091)
　BOD版
　ISBN 978-986-5915-68-1 (平裝)

　1. 演員　2. 表演藝術

987.32　　　　　　　　　　　　　　　102003832

讀 者 回 函 卡

感謝您購買本書，為提升服務品質，請填妥以下資料，將讀者回函卡直接寄回或傳真本公司，收到您的寶貴意見後，我們會收藏記錄及檢討，謝謝！如您需要了解本公司最新出版書目、購書優惠或企劃活動，歡迎您上網查詢或下載相關資料：http:// www.showwe.com.tw

您購買的書名：＿＿＿＿＿＿＿＿＿＿＿＿＿＿＿＿＿＿＿＿＿＿

出生日期：＿＿＿＿＿年＿＿＿＿＿月＿＿＿＿日

學歷：□高中 (含) 以下　　□大專　　□研究所 (含) 以上

職業：□製造業　□金融業　□資訊業　□軍警　□傳播業　□自由業
　　　□服務業　□公務員　□教職　　□學生　□家管　　□其它＿＿＿

購書地點：□網路書店　□實體書店　□書展　□郵購　□贈閱　□其他

您從何得知本書的消息？

　　□網路書店　□實體書店　□網路搜尋　□電子報　□書訊　□雜誌

　　□傳播媒體　□親友推薦　□網站推薦　□部落格　□其他＿＿＿＿＿

您對本書的評價：(請填代號　1.非常滿意　2.滿意　3.尚可　4.再改進)

　　封面設計＿＿＿　版面編排＿＿＿　內容＿＿＿　文／譯筆＿＿＿　價格＿＿＿

讀完書後您覺得：

　　□很有收穫　□有收穫　□收穫不多　□沒收穫

對我們的建議：＿＿＿＿＿＿＿＿＿＿＿＿＿＿＿＿＿＿＿＿＿＿

＿＿＿＿＿＿＿＿＿＿＿＿＿＿＿＿＿＿＿＿＿＿＿＿＿＿＿＿＿＿＿

＿＿＿＿＿＿＿＿＿＿＿＿＿＿＿＿＿＿＿＿＿＿＿＿＿＿＿＿＿＿＿

＿＿＿＿＿＿＿＿＿＿＿＿＿＿＿＿＿＿＿＿＿＿＿＿＿＿＿＿＿＿＿

姓　　名：＿＿＿＿＿＿＿＿＿　年齡：＿＿＿＿　性別：□女　□男

郵遞區號：□□□□□

地　　址：＿＿＿＿＿＿＿＿＿＿＿＿＿＿＿＿＿＿＿

聯絡電話：(日) ＿＿＿＿＿＿＿＿＿＿　(夜) ＿＿＿＿＿＿＿＿＿＿

E-mail：＿＿＿＿＿＿＿＿＿＿＿＿＿＿＿＿＿＿＿